千里步道系列 2

# 手作之道

築路，與自然對話的山徑美學

U0019037

台灣千里步道協會 著

# 是追隨者，也是鼓吹者

文｜小野

作家、台灣千里步道協會發起人

　　台灣千里步道協會得到第十一屆總統文化獎「在地希望獎」的消息傳來，我快樂極了。

　　畢竟這一條寂寞又孤獨的路，在大家攜手合作下走了十五年。終於在政府部門的大力支持下，有了突破性的進展。2018年行政院不但正式通過國家級綠道的建構芻議，其中三條優先推動的國家綠道——淡蘭百年山徑、樟之細路、山海圳——在公私協力合作下，也於2021年底完成。

　　得了獎之後，有一些訪問和拍攝紀錄片的工作，我也被發了通告，地點是在景美山海巡署旁邊的手作步道，那可是我們協會已經投入多年心力的手作步道之一，我卻沒有走過。忝為千里步道運動的三位「發起人」之一，我沒有去過的手作步道可多呢。「記得要穿著千里步道的T恤喔。」聖心提醒我。「好的，我來找找看。」這口氣多麼令人洩氣？有點陌生和距離？其實不是，只因為我把自己的生活過得亂七八糟，非常忙亂。「沒關係，我會多帶幾件。」聖心永遠是那麼不急不徐，不帶侵略性的口氣。

　　那天早上我穿著M號其實有點緊的軍綠色T恤，匆匆趕到景美山海巡署旁邊的手作步道起點，已經來了許多人，包括台北文山社大的夥伴們，還有一隻名叫糙搭的小狗。好像是事先備好的打扮，大家身上穿的T恤顏色都不一樣，灰、紫、藍、白、青、綠、紅，加上糙搭的黃色捲毛，像是山上盛開的花朵，色彩繽紛。「其實我們穿的是同一種，只是我的已經洗成淡青色了。」一身工作服打扮的銘謙笑著對我說。她可是說到重點了，從一件T恤的磨損消耗程度，可以知道上山下海參與手作步道的次數。

　　千里步道運動可以走十五年，聖心的運籌帷幄和銘謙的堅忍不拔，形成核心力量，我連志工都不算，充其量只是追隨者，或是鼓吹者。作為一個鼓吹者，最近我試著把人生經驗、心理治療、文學哲思、歷史文化放在手作步道這件事情上，希望能豐富手作步道的內涵。在寫作過程中，千里步道協會出版的書，像是《手作步道》、《走路》、《我在阿帕拉契山徑》、《淡蘭古道北路》都是我最重要的參考資料。

夥伴們到齊後，我帶著朝聖的心情，追隨著大家開始走這條景美山的手作步道，邊走邊拍照，大家都不太習慣，只有糙搭愛搶鏡頭。大家已經習慣進入山林，就是要拿著工具就地取材彎下腰動手修復步道，喜歡走入山林的夥伴們皆是素樸之人，他們在工作時很少拍照。

景美山屬於台北盆地郊山的南港山系，因為都市開發，外來的設施不斷往山區侵擾。原本峰峰相連、山徑相通的原始山林和棲地，被水泥和遊樂設施切割成柔腸寸斷。仙跡岩海巡署支線650公尺是最後僅存的泥土土徑，雨後泥濘不堪。2013年「步道學」實務課程有一組以景美山步道為主題進行步道調查，小組成員一面調查，一面有感於城市郊山自然步道的珍貴，主動向許多相關單位陳情，表達希望維護山林生態，採用手作步道來修復山徑；由「步道學」種子師資們組成的景美山小組，以公民社會由下而上的實踐方式，積極辦理工作坊和研討會，鼓勵當地居民一起參加，同時宣揚手作步道的觀念。短短的一條手作步道仍需要有人挺身而出，花費漫長的時間溝通和行動，方得以完成。

千里步道的終極理想，就是用這種公民力量投入手作步道的修復方式，慢慢地將已經被切割、斷裂、掩蓋的山林古徑步道重新建立起來，恢復峰峰相連、山徑相通的自然生態環境。

當我們爬到一個比較開闊平坦的地方，看到年前手作步道後留下來的石塊，用一塊巨大的塑膠布遮著。這些材料是留給認養這條手作步道的文山社大定期上山修補步道用的。銘謙表示可以把塑膠布收起來了，因為當時是擔心許多碎石子被人搬下山，碎石子已經陸續用掉了，大石塊很重，沒有人會搬下山，於是大家合力把大塑膠布收起來，一面收，銘謙一面打趣地說：「既然大家都在，有工具也有手套，剛剛上山時有些土石鬆動了，我們搬幾個石頭去修補一下吧。」沒想到，一路無聲安靜拍照的大夥兒，霎時歡聲雷動。大家分工合作用網袋抬著石塊往下走。

最巧的事情發生了。當天下午，九歲的孫子竟然跟著一個固定的登山團體來到了景美山，走上了我們剛剛才修復過的景美山手作步道。他是一個愛爬山走步道的孩子，走過的步道甚至比我還要多，太短的還會嫌不過癮。我告訴他手作步道的重要性及工作方式，他開心的對我說：「下次要帶我去做喔。」

是啊，這真是最快樂的感覺。不是嗎？阿公阿嬤們做的步道留給孫子孫女們走，我們一直努力不懈的，不就是想要留給後代子孫一個更好的社會和環境嗎？

# 只有做步道才能去到的地方

文｜台灣千里步道協會

　　常有人問我們，「為什麼能夠堅持手作步道這條路，我們只是偶爾來跟著做，就要痠痛好幾天，你們幾乎每次都要在，這麼辛苦，支持持續下去的動力是什麼？」

　　剛開始聽到這類問題，總是心想：「每次都有新的人事物會發生，這麼好玩的事情怎麼會辛苦？」但這樣說出來好像又會被當作怪人，於是認真細想，到底有哪些好玩的片刻組成了超過十五年的時間。一個聽來陳腔濫調但對各行各業都真實的共通原則是，「一旦

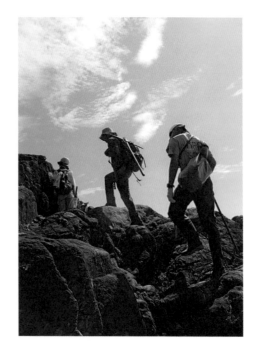

你投入天職並開始有所進展，你心中的熱情會隨時間發展與增長，會越來越積極、付出更多努力，接著進入成長與發展的正向循環，這當然包含一段持續、反覆投入熱情與堅忍不拔的過程」。

　　至於「天職」如何發現，《湖濱散記》（ *Walden, or Life in the Woods* ）作者梭羅曾說，「聆聽著內心的鼓聲，朝著自己希望的方向前進。」鼓聲的初始可能是一些偶然的意外、不明顯的鼓點，反而是在一次又一次手作步道的過程中，看到步道真的因此改善，被成就感與感動所激勵。

　　而最直接的動力，其實就是「愛玩」，或者說，是步道來找我們。很多地方如果不是因為做步道，根本沒有機會去，也不知道在哪裡，而一旦經歷過手作步道的完整歷程，這些步道就產生了獨特的意義。在《手作之道：築路，與

自然對話的山徑美學》這本書裡面，記錄著每一個不同的緣分、不同的故事。

有些是藉由做步道才有機會深入的地方：

● 因「莎韻之鐘」、林克孝找路而帶有傳奇色彩的南澳古道，我們跟泰雅族的社區夥伴一起摸索生態旅遊發展之路；他們尋根的夢想也成為我們的，花了六年的時間才一步一步抵達舊部落。

● 位於魯凱族的阿禮部落與排灣族的舊佳平部落，因為族人具有強烈的保存傳統文化的信念，以及對外開放接納的心胸，我們才得以參與部落重建的部分工作，向他們學習。

● 離島中的離島東嶼坪嶼，已經幾乎無人居住，因為澎湖南方四島國家公園要保存在地玄武岩與咾咕石特色，避免工程破壞，且可促進島上小民經濟，我們才有機會見識海上壯觀的菜園石牆遺址群；當然東嶼坪嶼酷熱曝曬的程度，也超越了之前操作過的天涯海角旭海觀音鼻保留區。（詳見《手作步道：體驗人與自然的雙向療癒》頁88－101）

有些其實近在城市咫尺，卻罕有人知、容易錯過的自然祕境：

● 大崙尾山、風櫃嘴步道，明明就去過很多次，直到台北市大地處邀請我們幫忙，在維持原始路段風貌前提下，減少雙溪溝古道的路面泥濘，我們才知道市區還有這麼清涼消暑的土徑。

● 假日人潮擁擠的石碇，老早走過老街、皇帝殿、溪邊步道，卻沒想到新北市竟也有叫作摸乳巷的地方，就在馬路轉角一條不起眼的岔路，不用一公里就可看見保有「淡蘭」風味的砌石古道與古厝，還有互助「公家一條牛」的農村故事。

最多的，是其實是再熟悉不過的大眾路線，但是透過手作步道的觀察，看見以前沒注意、待處理的問題，而因為特殊的地質、土壤、氣候或環境條件與現地材料的特性，設法解鎖工法上的新挑戰，賦予全新的體驗與視野：

● 半屏山，以前從沒留意可做水泥的石灰岩塊，開挖下去這麼硬，遇到雨水卻容易侵蝕，形狀古怪的塊石要設法不借助水泥而乾砌穩固。

● 大坑步道群，早期以相思木棧道聞名，卻苦於不時需要更換材料，維護不

易；我們設法改取現地頭料山層大卵石穩固土石避免流失，難在要把渾圓的大卵石安置成不會拐腳的適宜角度。

●特富野古道，在參天大樹的底下，邊坡土壤因所在海拔的溫差而形成凍拔淘空，範圍又大又有高差，要善用現地疏伐木與塊石，靈活組成多種保護土壤的方案。

●熱門的雪山主東線，因為高山植被脆弱而遊憩踩踏壓力大，外來材料搬運困難，我們運用先前的工程材料重新配置，改善各種沖刷、根系裸露與捷徑等問題，需琢磨使用者心理並兼顧自然美學的巧思。

也有些消失已久或阻塞不通的古道，經過在地人篳路藍縷、從無到有的帶路、找路過程，才得以重見天日。而手作步道的介入，更是將原本一整天都走不通的，變成不消一小時就可輕鬆完成的路線：

●最經典的莫過於老官路，是透過在地文史工作者、森林科退休老師彭宏源的執著奔走，比對文獻與地圖、多次帶頭砍路，以及與在地居民反覆溝通，與水保局台中分局的共同努力下，才修復了一段堪比京都嵐山的竹林小徑。

●傳聞馬偕博士走過的水寨下古道，在當地人口中已經沒有路了，經由客委會支持，團隊反覆探查找路，將崩塌難行的路段慢慢修復。

還有些是為了解決先前工程的問題，而嘗試找出新辦法：

●百年歷史的龍肚國小後山，由於架高木棧道腐朽無法通行，廢棄許久，直到美濃愛鄉協進會與師生共學討論，拆解危險設施，恢復自然，重新成為孩子們的遊樂園。

●知本森林遊樂區，為解決主線好漢坡過於陡峭，延展出新的步道的可能性，而且這個案例的特殊之處在於，是林務局台東林管處與有心的規劃設計者、營造公司，突破各種工程制度限制，做出符合理想的手作步道，還獲得優良農建工程獎的肯定。

也有幾條步道的修復不只歷經了時間的考驗，在人力投入、修復里程上也都寫下紀錄：

●早期探查千里步道路線時走過，當時許下心願（詳見周聖心〈念念山線‧戀戀山城——千段崎古道、舊山線鐵道〉，收錄於《千里步道環島慢行》），

後來由於「樟之細路」的推動，因緣俱足，才有機會重回古道與社區並肩努力，得以完整修復，如千段崎古道、石硬子古道。

● 本書還記錄了，很可能是以手作步道方式全段修復中，里程最長、耗時最久、投入人次最多，也是反覆走過次數最多的崩山坑古道，這是新北市觀旅局在「淡蘭百年山徑」計畫中大膽突破的實驗示範基地。

回顧起來，距離《手作步道》一書於2016年首度出版，並於2021年增訂改版的這五年之間，由於強調長距離步道系統的「國家綠道」推動，手作步道的投入得以集中心力在完成一個整體路網的分段修復，本書收錄的雙溪溝古道屬於台北大縱走之一；崩山坑、摸乳巷屬於淡蘭百年山徑；石硬子、水寨下、老官路在樟之細路系統裡；特富野在山海圳國家綠道中間。

要成就整個系統，而非單一步道，就需要集結從在地合作夥伴，到政府部門中有心的公務人員，並肩突破困難，本書的作者群也邀請公私夥伴群投入，帶入從他們角度所看見的手作步道的價值與意義。而且過去手作步道多只在修復個別步道中的某一段問題，現在很多都是整段路線、持續多年時間累積，整條都是以手作步道的方式完成，如崩山坑、千段崎、石硬子、水寨下、東嶼坪嶼、舊佳平、阿禮、知本等。由於完全因地制宜、就地取材，因此得以全段貫徹手作步道的理念，工法呼應在地風土，展現多元族群的智慧結晶，客家、魯凱、排灣等榮譽步道師也參與其中，本書呈現了更多只出現在特定地方的步道工法特色。

而完全以發包工程的方式操作手作步道的，如知本與老官路，證明了在工程制度上手作步道具有可行性，具有示範意義。顯示多年來，手作步道從單點突破到全段，從個別到整體系統的建置，有如滴水穿石般，沉靜而務實地推動制度上典範轉移（Paradigm shift）的過程。

————

這本書收錄的十七條步道，是多年來手作步道整體圖像的一部分，但每個條步道又具體而微、性格各不相同，像俄羅斯娃娃，又像珍玩多寶格，每個抽屜拉開就是一方天地，值得細細品味、流連忘返。而即使走踏所有，甚至實際蹲身俯地、埋頭苦幹，仍有探究不盡的新技術、新領域、新觀點、新啟發，值得持續探索。（執筆｜徐銘謙）

# 致謝

　　手作步道的實踐，有賴各界的認同與支持；這本書的完成，更是集合眾人力量的共同創作。謹在此感謝曾經帶領過這十七條步道修護的講師與助教：

● 榮譽步道師：呂來謀、伍玉龍。

● 資深步道師：李嘉智、文耀興、徐銘謙。

● 步道師與種子師資群：方俊忠、王及人、王俐臻、王藝婷、朱木崑、朱泰樹、江逸婷、江敬芳、吳沂芝、吳玟靜、吳彥輝、吳清地、呂雯娟、李翊賓、林芸姿、林碧雲、侯沛彣、洪光君、涂正元、張隆漢、張學璽、郭天順、陳朝政、陳宏構、陳建熹、陳秋坤、陳盛燮、陳敬佳、陳薇晴、陳麗娜、黃思維、游東炎、楊至雄、楊美莉、楊智全、廖珮雯、趙庭鈺、潘建宇、鄭傑仁、魏妃梓、魏薏娟、羅秩帆、蕭國堅等。

　　也要感謝每一位曾經參與及支持手作步道的所有志工、社區夥伴，以及公部門、民間企業、贊助者，成為手作步道推動最強力的後盾；而十年來默默協助每一場活動的工作人員，從籌劃、聯繫、確保活動順利圓滿，更是功不可沒的幕後功臣。

　　這本書編輯成形的過程中，果力文化編輯團隊蔣慧仙、唐炘炘讓我們看見了編輯作為一門志業的專業，也是匠人精神的展現，他們一路以來用心消化、嚴謹理解，讓「手作步道」轉化成能跨越同溫層同好經驗的好讀的書，透過文圖鮮活呈現，再次躍然紙上。

　　謹以《手作之道》與《手作步道·暢銷增訂版》二書，銘誌感謝以汗水與熱情在土地上留下詩篇的每一位。並且邀請每一位讀者，跟著書頁的嚮導，按圖索驥，打開所有的感官，體驗山林大地的呼吸與萬物生生不息的生命律動，進入手作步道的新視界，與自然同行。

──周聖心 台灣千里步道協會執行長

# 成為手護環境的工匠

文｜徐銘謙
台灣千里步道協會副執行長

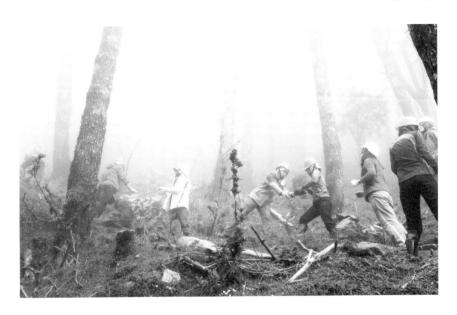

## 刻在土地裡的名字

　　山姐停下撿拾石頭的動作，看著剛完成改道的「雪山新路」，吐出一句：「好美啊！就像美國的阿帕拉契山徑一樣。」[1] 我以為她在滑手機看照片，停下動作張望問：「哪裡？我看看。」

　　山姐努努嘴，我順著她的目光抬眼看過去，這是為了解決原步道過陡造成的沖刷，步道師群與雪霸國家公園保育志工們花了兩天的時間，在雪山主東線3.5K處循著等高線闢出的平緩路線。忘了是偉達還是義成取名「雪山新路」，很美的小名，讓我想到日本槍岳到燕岳之間、表銀座縱走路線上關鍵的「喜作新道」。[2]

---

1. 阿帕拉契山徑（Appalachian Trail）位於美國東岸，為1921年班頓・麥凱倡議串聯，於1937年完成，總長超過3500公里，南起喬治亞州，北至緬因州，為1968年依據國家步道系統法所指定的第一條美國國家步道。
2. 喜作新道位於日本北阿爾卑斯山區，是指獵人小林喜作於1920年開通大天井岳到槍岳之間一段路線，提供健行者近便的路線。

我放下工具、把手套脫掉，也跟著欣賞起來：「被你這麼一說，還真的很像，尤其現在的光線從林間灑在新掘出來的步道上。」我轉頭看著山姐問：「你去過嗎？」岳界人稱「山姐」的游寶環，是走過三次中央山脈大縱走全程的傳奇人物，2010年她來參加太魯閣國家公園步道志工，拿著我寫的《地圖上最美的問號》（書名現為《我在阿帕拉契山徑》）來找我簽名，我翻開其中一頁介紹台灣長程山徑縱走的歷史，指給她看：「書裡有你的名字耶！」她笑笑說了更多細節。雖然年紀大，但後來好幾次一起修步道，她總是全力以赴，沒有完成不肯休息。

　　她大笑回答：「沒有啊！但是我看過照片，而且我之前去過美西國家公園的步道，也是長這樣的。」在雪山服勤多年的她認真地說：「對我來說，這是雪山最美的一段小徑，雖然才75米長！」[3]

　　那天因為這段對話，阿帕拉契山徑的畫面歷歷在目，腦海中定格在2006年步道工作倒數兩週前，領隊泰德一再要我考慮留下來加入阿帕拉契山徑協會，一起繼續帶隊做步道的那段對話。[4] 最近偶爾在結束一天的步道工作後，不免會想，假如人生回到那一天，如果存在平行宇宙的話，當時果真有機會留在美國的話，那現在會有什麼不同的人生際遇？同樣都在做喜歡的事情，在美國，或在台灣，會有什麼不同？哪一個我會比較快樂？

———————

　　阿帕拉契山徑傳承自19世紀美國新英格蘭山區維護步道的工法與志願參與的社群文化，美國有發展成熟的荒野保育價值觀以及完善的國家步道系統法制度支持，組織有健全的教育訓練體系與經驗純熟的工法技能，在那裡做步道確實是夢寐以求的良好環境。自1921年班頓・麥凱（Benton MacKaye）以〈An Appalachian Trail: A Project in Regional Planning〉一文倡議串聯阿帕拉契山徑，至今滿一百年，每年吸引上千名全程行者的夢想，也啟發了日本的信越步道、陸奧潮風步道、黎巴嫩山岳步道（Lebanon Mountain Trail）、以色列國家步道（Israel National Trail），與澳洲比布蒙步道（Bibbulmun Track）等，夢想啟發夢想，像蝴蝶效應般深遠。

---

3.山姐已於2021年春因病逝世，謹以此誌念山界前輩的風範。
4.詳見徐銘謙，《我在阿帕拉契山徑：一趟向山學習思考的旅程》，行人出版社，頁209-210。

而在台灣，雖然早先也有在地的傳統工法，但在現代政府的工程採購制度與造價利潤的產業結構下，[5]山徑美學已經被水泥、鋼構等想像中一勞永逸的耐用材料所替代。要想提倡降低對環境的干擾、友善生態的工法與常態維護的制度系統，不可能僅止於單純享受學習新工法、在土地上勞動的樂趣，還必須設法先在夾縫中找到推動社會變革的著力點。

或許是因為這樣，在台灣推動手作步道的時間感是雙倍的速度，既要精進現場的實作，還要打開政策實踐的空間。記得2016年出版第一本《手作步道》時，我在序言〈十年砌匠心〉裡面提到：十年來在全國各地操作過七十條手作步道中，挑出十三條北中南東的步道故事。[6]五年後在2021年的此刻，全台操作過手作步道的場域已經達到一百四十條，減半的時間，數量卻加倍，本書從中精選十七條做介紹，除了北中南東，還跨越到了離島中的離島——澎湖東嶼坪前山步道。

統計到2020年底，在全球Covid-19疫情之下，一年舉辦手作步道活動的場次來到75場，參與志工人數也再創新高，一年將近2000人次，[7]在台灣推動十五年來，累積已有超過一萬名志工在步道上實作過，貢獻超過六萬小時，可以說我們不是在步道上揮汗工作，就是在前往步道的路上，為捲動更多政府部門、社區居民、熱情志工加入而作準備。

支持這樣龐大的工作量的，就是自2013年起陸續與全國六所社區大學合作開設十四期的「步道學入門課」，從五百多位學員中邀請參與實務課，形成的「步道師種子師資共學社群」中，目前已有58個種子師資、18位實習步道師、7位步道師、3位資深步道師，構成了主要的專業力量，另外還有發掘表揚6位耆老榮譽步道師，保存在地傳統工藝與生活文化。[8]

————————

一口氣說完這麼多數字，因為總是被問到這麼多年做了幾公里。只要實際參與過實作活動，就會知道用公里為單位來衡量有多天真，因此有一段時間我

5. 詳見徐銘謙、林宗弘等，2011，〈山不轉路轉：公民社會與台灣步道技術典範的轉型〉，《科技、醫療與社會》期刊，第13期，10月。
6. 詳見徐銘謙，2021，〈十年砌匠心——手作精神的公共之路〉，台灣千里步道協會，《手作步道：體驗人與自然的雙向療癒》【千里步道系列1暢銷增訂版】，果力文化出版社，頁10。
7. 詳見「台灣千里步道協會2020年度工作報告」。https://www.tmitrail.org.tw/annual-work-report/1734
8. 詳見「步道師認證體系與手作步道活動準則」。https://www.tmitrail.org.tw/work-content/1469

耐心地整理出屬於手作步道的量化統計,這是為了回應「大人們喜歡數字」的需求,以佐證其分量。

然而,「真正重要的東西,用眼睛是看不到的」,大部分的人往往看不出來步道有沖刷等問題,甚至不知道這些問題跟自己踩踏的關聯;當然,如果是走在經過手作步道改善後的路上,更是渾然毫不察覺,以為天然如此。我們常常會在凹陷成溝的步道上,埋設塊石以形成模仿自然的穩定結構,解消水的動能以留住土石,形成一個一個小小的契機讓大自然在此做功,待土石日積月累回填補滿,上面重新萌發植被穩定坡面。

有次一位志工在辛勞一整天完成這個工項後,哽咽地回饋,想到自己做的事情有一天能發揮效果覺得很感動,但這些埋入的節制壩將來如果成功被填滿,就沒有人知道曾經有人在這裡做了什麼。

我想起環境倫理大師李奧帕德(Aldo Leopold)說過,有關自然資源保護的論述:

「最好的定義不是用筆寫的,而是用斧頭寫的。這件事關乎一個人在砍樹時,或者決定該砍什麼樹時,心裡在想些什麼。一個自然資源保護論者會謙卑地認為,他每砍一下,就是將他的名字簽在土地的面孔上。不管是用斧頭或用

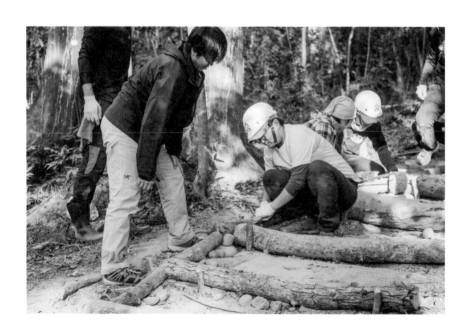

筆，每一個簽名自然都是不同的。」

這麼多年來，一萬多個志工在土地裡埋入穩固大地的土石，如同一筆一畫謹慎刻下的簽名，成為被土地接納的一部分，這是最謙卑的驕傲。最終衡量手作步道成功與否的標準，就是能否減緩人對自然造成的破壞，並且連同努力的人為痕跡一起恢復自然。如同只有小王子記得自己守護過的玫瑰，被土地馴化的歷程讓人重新憶起對自然負有責任。

## 激盪內在的鼓聲

每條完成的步道，就像在土地上寫出一部作品，脫離作者自有生命，對行人開放閱讀，自身在沉默之中持續漸變與表達。手作步道的活動過程也是開放的文本，很多時候，正因為參與施做的人，來自各行各業，不是所謂的「工程專家」，更能夠帶來不同的觀察，看到問題的多面向，激盪出「非標準解、非唯一解、非固定解、非萬用解」的解決方案。參加者帶著各自的生命經驗，在做步道的過程中點燃心裡某個火花，用自己的詮釋與行動，找到自己的方式去擴展、延伸與實踐夢想，反過來使手作步道的內涵越來越豐富。

記得有次與家扶中心合作，帶著高關懷的青少年做砌石駁坎，有位社工師就分享挑揀石頭與疊放石牆的思考，「就跟孩子一樣，每個石頭都有稜有角，有自己的個性，沒有不適合的石頭，只要反覆嘗試擺到對的位置，還是能成為一面整齊、堅固又美麗的駁坎」。因為這段話，後來每當砌石的時候，有人想拿鐵鎚敲掉石頭的稜角、修整成平面的時候，我總會忍不住說，「先別敲，讓我來試著擺擺看」。

曾有一個來上步道培訓課程的學員，本來是化妝、穿著時尚、踩高跟鞋的女生，因為參加手作步道，克服了害怕蟲、髒與泥土跑到指甲裡的恐懼，開始了登山、攀岩、潛水、划獨木舟的戶外人生，而且日常生活還會自備水壺跟食物袋。還有一個土木系的教授找我去講步道工程課，原來是女兒上過步道學課程後，不但說服父親了解，還準備以此為專業繼續發展。

最近重回暖暖做步道（詳見《手作步道》頁198－213），名單中竟然有市議員跟服務處同仁報名參加，老實說，我原本心想這可能是來做秀，露露臉就離開趕場。開場大家自我介紹時，有一個年輕的女生站起來，開頭就說：「老師，你還記得我嗎？」原來她在台大念書時曾經上過梅峰農場修步道（詳見

《手作步道》頁130－143），此後手作步道像個種子在心中發芽，日後選上議員，也希望可以影響選區與市府。那天她帶著老公與助理來參加，彎腰搬石頭、疊石頭，全身是泥，一整天。

──────────

每當看到一雙雙因實作、思考而發亮的眼睛，從參與者身上看到那些被激發出來的能量、或善念，形成善的循環。每每看到善的能量的聚集、共振，以及由此而來的輻射、擴散，鼓聲震盪，讓我又被充飽滿滿的電下山。

在日本推動「登山道近自然工法」的岡崎哲三，也觀察到參與者的轉變，開始會想，「明年這裡會變得怎麼樣呢？數年後，這裡的環境景觀會變成什麼樣子？甚至期望動植物能夠因此繁盛，不要再受到破壞」，想法不再只有「步道只要好走就好」，而是會隨著自然的時間推演，產生更宏觀的視野。[9]人們開始會因為希望自然變得更好，而進入山林，那真的是對山林、對人來說都很美好的轉變。

看到這個層面，也許就不會再問我有關工程專業與工作效率的問題。手作步道不只是技術與工法的層次，當然專業的設計師與營造工人學會操作是重要的，但是由山林步道的使用者來做日常維護，不只是整理好一條既照顧自然又好走的步道，還有很多意想不到的生命經驗，會在某個地方持續發出自己光亮。即使是非專業的，這些人也都會成為為了「想把事情做好而做好事情」的「匠人」。

## 學習像一個匠人思考

在上一本書《手作步道》的導論〈十年砌匠心——手作精神的公共之路〉中，我解釋過2009年「手作步道」命名的來由，我想以「手作步道」來表述步道「雖由人作，宛自天開」的境界，強調既然志工做得出來的品質，工程作為一種專業，沒有道理做不到；無論由誰來做，最終都應該要符合這樣的原則與品質。因此既非好像沒有人介入、純粹天然的「自然步道」，也不是過於強調工法樣態、而未照顧整體地景的「生態工法」。而強調「手作」基本排除了重

9. 岡崎哲三，2021，〈北海道大雪山山徑維護——從近自然工法探討國家公園管理與使用的理想〉，林務局「2021自然步道國際交流論壇」。

機具的使用，那樣至少能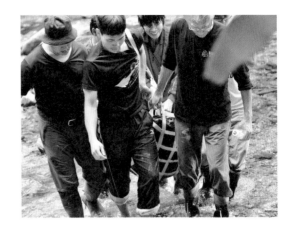
將對環境的干擾減低到人
力能及的程度。

　　如今雖然「手作步
道」的概念已經被廣為運
用，但是還是常常被寫錯
成「手做」。之所以採用
「手作」而非「手做」，
是因為後者「做」是動
詞，動作的內容指涉相對
具體，動手做出來的東西都可以稱之；而前者「作」指涉的可以包含較為抽象
的層次，除了具體的成品，還有追求工藝與品質的過程，同時包含動腦創造設
計與動手實踐操作的過程。

---

　　從多年來在各地挖掘記錄的傳統工法來看，步道維修這種工藝的特殊性，
還要建立在對所在的「風土」的整體理解上。風土源於法語 terre，是「土地」
的意思，一般用在描述孕育不同產區葡萄酒的環境，包含造就一地獨特環境的
所有自然因素，如：氣候、天氣、盛行風、降水、河流等水域、地形、地貌、
海拔、地理位置、溫度、陽光、土壤和周圍植被等。其知識與技藝含量往往比
慣行工程更高，設計圖紙往往無法涵蓋其豐富度與考慮細節，也不可能以同一
套圖在不同環境複製貼上。即使是用人力動手做出來的，如果不了解問題的環
境根源，只是因為熱心、為做而做，或土法煉鋼、有樣學樣，那也同樣不能稱
之為「手作步道」。

　　與此相對應的英文翻譯，要如何呈現中文「手作」的意涵，其命名過程也
是煞費心思。其實因為歐美的步道基本上都是以人力建置，大部分採取志工社
群參與，少部分較專業的以契約方式委託公司，但是呈現的樣貌基本上沒什麼
差別，看來就是很「自然」。所以英文直接以 trail building、trail maintenance、
trail rehabilitation 或 trail relocation，分別描述不同程度或內容的步道建置與整修工
作。

　　但是在台灣，由於公共工程的思維與制度邏輯，同樣的英文詞彙指涉的步

道樣貌，就會變得很「工程」，變成頭手分離的異化造物。曾有人嘗試直譯英文 handmade，此與德文的 handwerk（必須用到雙手的技術）和法文的 artisanal（手工製作的）類似，都主要強調手工技能。在柏拉圖的考究，「技能一字的字根來自希臘文的『創造』（poiein），和『詩』（poetry）一字有同樣的字母，在荷馬的讚美詩裡，詩人也是另一種匠人」。也許因為類似的出發點，劉克襄老師在上一本《手作步道》裡的推薦序，會以「我們在森林裡寫詩」來描述手作步道，技能顯然是帶有詩意的創造。

————

　　哲學家漢娜・鄂蘭（Hannah Arendt）曾經為了解答歐本海默（Julius Robert Oppenheimer）為何會發明原子彈，艾希曼（Otto Adolf Eichmann）何以追求有效率地把猶太人送進毒氣室的工作方法，因而把工作之人區分為「勞動之獸」（Animal Laborans）與「創造之人」（Homo faber）（拉丁文指的是「會製造工具的人」），前者只專注做完任務，不問道德；後者則會思考勞動與實踐的意義與目的。我認為這樣的區分，某種程度可以對應「手『做』步道」與「手『作』步道」的差別，但是社會上往往過於將「創造之人」所著重的思考層面看成脫離勞動的存在，而有所謂「動腦」的比「動手」的更高尚的迷思。

　　對此，理查・桑內特（Richard Sennett）抱持異議，他在《匠人：創造者的技藝與追求》（*The Craftsman*）書中，從實用主義的觀點來說明，「手與腦之間的密切聯繫，凡是優秀的匠人都會在具體實作和思考之間展開對話，這些對話會演變成持久的習慣，這些習慣會在解決問題和發現問題之間建立一種節奏」。

　　而我從手作步道的經驗中學習到，要把步道做好，手的勞動與腦的反思，其實從來無法分開，只講工法技術卻不瞭解自然系統，更是不可能達到能被大自然驗收的品質。

　　因而最後幾番討論，我們將手作步道的英文翻譯定為「Eco-craft trail」，強調生態的考慮，採用英文的 craft（技藝）來涵蓋手與腦、工藝與藝術融合在一起的過程，這包括了反覆的刻意練習，發現問題與解決問題，不斷反思與感受自己的作為，追求卓越、精益求精的品質。

## 三個砌磚工人的故事

在管理學的領域常被引用的經典寓言「三個砌磚工人的故事」，或許能進一步說明，「勞動之獸」與「創造之人」的差異，並不是在有無實際勞動的經驗與技能，而是在怎麼看待自己勞動的目標與格局，並在勞動的過程中持續反思。

故事大致是這樣的，在中世紀的某個歐洲小鎮，一個路人經過，看到有三名工人在太陽底下工作。

路人問第一個工人：「你在做什麼呢？」

第一個工人說：「我在砌磚頭。」

同樣的問題問第二個工人，第二個工人說：「我在砌一面牆。」

當問到第三個工人時，第三個工人自豪地回答：「我在建造一座百年後將流傳後世的大教堂。」

————

故事本身就到這裡，通常管理學會解釋，第一個工人將工作當成一個被交代的「任務」，只是一種單調重複的生活方式；第二個工人則把工作視為一份營生的「職業」，很可能總是想著「難道沒有更好賺的工作嗎？」而第三個工人對工作有著「使命感」，能看到未來完成的圖像，是把工作當成「志業」。

即使有些故事版本對於三個工人的職涯未來，做出充滿職業貴賤刻板印象的衍伸，畫蛇添足預言，「第一個工人還是在工地當工人，第二個工人成為專注畫圖的工程師，第三個工人成為他們的老闆」。但撇開這些毫無邏輯的說法，我們可以注意到故事裡，三個工人的手藝仍然扎實建

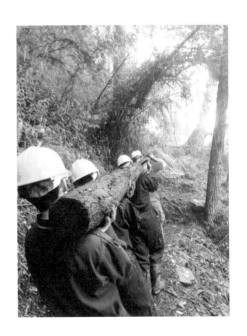

立在砌好一塊一塊的磚頭。如同尼采在《悲劇的誕生》（*The Birth of Tragedy*）中所說：「他們全都具有那種能幹匠人的嚴肅精神，這種匠人先學習完美地建造『局部』，然後才敢動手建造巨大的『整體』；他們捨得為此花時間，因為他們對於精雕細刻的興趣要比對於輝煌整體效果的興趣更濃。」

關於「磚頭」這項技術物本身，其實反映了工匠注入手腦並用的意識結果，從美索不達米亞人即已掌握到製磚技術，由於磚頭體積小容易搬運的特性，在大型建築與拱形結構的應用上是一種突破，從日曬磚、用模具製磚，到用火燒磚使之堅固，甚至加入色彩，磚頭的尺寸更是經由匠人的實作決定的，因為要一手拿磚、一手拿泥鏟，決定了磚塊的大小與重量，長寬比例也是在堆砌時運算的結果。

而製磚者會在磚塊上銘刻一種記號，不是個人的名字，而是某種集體生產的品質，有記號的那面通常埋在看不見的部分，表達自己的存在與堅固的牆緊密的嵌合。無論只是砌磚、砌牆還是砌教堂，這種匠藝是建立在看似機械反覆的練習與經驗純熟的基礎上。

————

而關於百年的大教堂，在參觀歐洲許多經典宏偉的藝術之作時，我們常會聽到，教堂今日的規模是歷經百年才逐漸完成的。當時並沒有設計圖，教皇或國王是以口頭指示的方式描述想像中的概念，因而留給現場各種工匠很大的空間，可以因應實際情況調整與發揮。而且這種工匠工藝的集體努力，很可能是最初的工匠意想不到的結果，通常一開始只是一座禮拜堂，經過好幾代的使用與工匠們的實作，如今可能位於今日大教堂的其中一個邊廂，此後慢慢長出另一側邊廂，原本是正方形可能變成了多角形。

如同理查・桑內特《匠人：創造者的技藝與追求》書中舉例的索爾茲伯里大教堂（Salisbury Cathedral），從1220年修建到1280年，「它沒有建築師，石匠們施工時也沒有藍圖可依循。這座教堂是經過三代人集思廣益、共同努力的成果。上一代人在營造過程中的每一次思考與實作都成了下一代人實踐上的養分」。而當19世紀藍圖取得法律效力之後，「標示著手與腦在設計上的截然斷裂：一樣東西在真正製造之前，在概念上已經做好了」。從現在看來，沒有藍圖並非隨興而至的自由發揮，也不是沒有衡量品質的標準，而正是匠人的專業權威、行業紀律與使命感，支持著大教堂的最終成形。

相對於歐洲興建過程漫長，石造大教堂可以延續好幾百年，東方木造建築的百年感，則以不同的方式延續。被列為世界文化遺產、保存著象徵日本皇權三神器之一的伊勢神宮，有所謂「式年遷宮」的傳統，也就是神社主殿在兩塊基地輪換搬遷，每二十年拆除後再重新建造一次，包括神殿和御門在內，各種用具、擺設也都會全部新做。這個傳統從持統天皇時代，即西元690年便開始，至今已保存一千三百年以上的歷史。而每次的遷宮牽涉各種繁複的工藝，準備工作都要長達八年的時間，藉由這種定期拆除，再用傳統工法重建的傳統儀式，困難的技術才能夠傳承給下一代，而參與其中的匠人，也滿懷莊重的使命感。

即使在現代有建築師、工程師、各種工匠精細分工以及以設計圖為依據的時代，匠人仍存在著修建一座百年建築的使命感。在歐勒‧托史登森（Ole Thorstensen）的《挪威木匠手記》（*En Snekkers Dagbok*）中，提到的是一棟樓的小閣樓：

我喜歡閣樓的氣氛、支撐結構、防火施作、塗工、各種建材，以及跟客戶接觸。我喜歡即時做出的選擇兼具長期考量，這是一種看得見結果的工作。從最初處處是歷史痕跡的老舊建物，最終變成截然不同的全新閣樓。

接到這類工程，我會想像自己接手別人一百三十年前的工作，繼續將它完成。彷彿建造程序經過漫長的間歇期後，又重新開始，只是連串過程裡的一部分罷了。……

我想像新舊椽木和天花板橫梁接裝後，再用石膏板遮住，要等五十年或一百年後，才會再有人看見。或許到時讓它們重見天日的，是一位像我這樣，腦中整天轉著各種影像的人。這位未來的同行雖與我相異，在許多方面卻十分相似。他或她儘管從不認識我，將來在拆除外遮物、顯露出基底時，也許能懂得並欣賞我的手藝。知道我施工相當細緻。如今我在檢視閣樓時，對當年施工的匠人，便是這種感覺。……

我希望別人能依照我的專業表現評判我，把我的專業視為一個人，因此私心希望將來會有某位實力堅強的匠人，欣賞我的施工品質。我常想，一百多年前的建築工匠們也會這麼想吧。在我心裡，我們是一群代代相傳、形同朋友的同事。

--------------

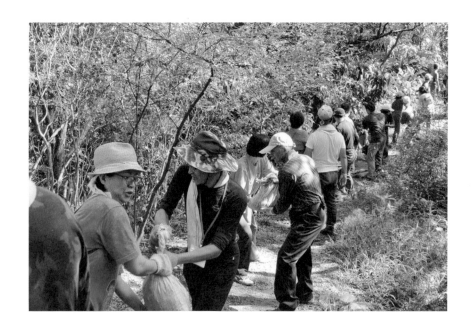

　　從我的經驗來說，沒有比進行古道的實際修復更具歷史感的事情了。修復工作之前，要在文獻與地圖上比對，跟文史研究者對話；從社區耆老的口中探索各種相關的線索；在現場尋找遺留的痕跡，你可以辨識出，這可能是近十年前的，還是百年前的做法。想像著跟一百年前的師傅並肩，思考怎麼接續他的工作，毀損的部分如何修復。

　　而步道所處的自然環境與人為交通的變動很大，還要思考如何避開災害，依循相同的原則尋找新的、穩定的廊道。當我們在做步道修復的時候，想的是能否成為百年後的古道，所以選擇夠大的石塊，挖夠深穩的洞，以便形成經久的結構，即使那樣速度快不起來。但正是因為相對於填補過去二、三十年形成的步道損耗，思考的是未來的百年古道，因而投入一整天扎扎實實地完成幾米，時間感並不算慢。

　　年輕的台灣，留下的百年建築較不多見，特別是在變動自然中的大地工程，而今年因為台灣經歷旱災之苦，在水利工程上特別有感。2021年適逢造福民生經濟的兩大水利工程動工滿一百年，當時建造的工程技師之名再次為人所感念，分別是八田與一規劃的烏山頭水庫和嘉南大圳，以及鳥居信平設計的二峰圳。前者採用的半水力沖淤式土石壩、引水道與天井漩渦，後者採用的伏流

水集水的地下堰堤、拱形隧道與半圓形集水暗渠等，都是順應自然又實用耐久的偉大工程。

當年年輕的他們大概沒有想過能否流傳百年，更沒有今日工程技師們追求獲得肯定的公共工程金質獎，但是他們體現了人性當中「想把工作做好而做好工作」的匠藝精神，完成了融入自然的曠世鉅作，成為「不以自己為傲而以自己的工作為傲」的最有尊嚴的人。期待今日的技師們，能以成為百年前技師同行的同事、以在有生之年做出真正發揮功效的未來百年傳世之作為志。

## 「作伙修補」打造百年韌性

流傳百年的恢弘匠藝作品，並不一定是「百年金剛不壞」的堅固設施，例如烏山頭水庫半水力沖淤式土石壩，當時原本預期是五十年的壽命，然而在當代水利工程師的細心修護之下，現在已經達到百年，成為全球相同工法中使用最久的奇蹟，但是還能持續多久，目前沒有人敢預測。

特別是在全球暖化、氣候變遷下，我們所面對的自然是劇烈變動的，對於耐久的追求，也會有不同的定義。經過多年從災變慘痛的教訓中學習，人們開始了解，不是去設法抵抗或控制各種變動，而是面對與接受變動是常態，承認脆弱反而有助於建立風險意識的制度與文化，而非仰賴高強度設施帶來虛假的安全感。

在羅伯·謬爾伍德（Robert Muir-Wood）的《翻轉災難》（*The Cure for Catastrophe*）書中即提到，從日本311海嘯與卡崔娜颶風對美國紐奧良的侵襲經驗發現，因為蓋了堅固高大的防波堤或防洪牆，人們因為覺得擁有安全的保護，沒有採取避難防災的行為，結果導致更嚴重的受害。因此國際上開始以提升「韌性」（resilience）來應對變動與災難，也就是學習承受衝擊或減少損害的「容受力」，以及能夠迅速復原的「恢復力」，以「柔弱勝剛強」取代「硬碰硬」的工程至上思維。我覺得最能體現善用自然知識與傳統匠藝，維繫超過百年的韌性案例，莫過於在2013年被聯合國教科文組織列為世界遺產的秘魯草橋。

———

在秘魯庫斯科（Cusco）原住民地區，有一座用草繩編織成的克斯瓦恰卡

懸索橋（Q'eswachaka），這座橫跨阿普里馬克河（Apurimac）峽谷，跨距30米的草橋已經存在將近六百年，能持續這麼久的原因，是因為河流兩岸的村民，共同維繫每年重新以手工編織新橋的技藝與文化。每年夏天，他們會舉辦四天的造橋慶典，扣除最後一天食物與音樂的慶祝，真正造橋的時間是三天。全體村民總動員，每戶要貢獻用科雅（qoya ichu）這種耐寒野草編織而成的兩組小繩索，約一百二十組小繩索捆成一條粗繩，懸索橋由六組3英尺厚度的粗繩作為主結構，再用細繩編織扶手護欄，完全沒有用到鋼索、纜繩、機具等現代吊橋的材料。在過去一年多，因為衝擊全球的Covid-19疫情，居民無法聚集例行維護，草橋於2021年3月發生斷裂損壞，但基於每年維護的傳統，村民們很快就能以嫻熟的技藝重新編造，翻修新橋。

在變動的自然中沒有不會壞掉或不需維護的設施，而有時候採用人人都可以動手修護的「低科技」（Low Tech）方法，反而更有彈性、更快恢復、更方便維護。那麼如何讓人人加入修補自然的行動，成為解決問題的一部分，而非將責任推託或外包給其他人承擔，關鍵在於，「要意識到自己也是問題的一部分，才是解決問題的起點」，而後才有可能形成解決問題的集體行動。

———————

台灣疫情升溫的時候，我曾提出「瘟疫蔓延時，要擔心自身成為加害者那樣地活著」，因為如果出發點是擔心自己成為受害者，就會產生受害者壟斷的心理，想要找出加害者的足跡、歸咎他人的錯誤、要求別人為自己可能受害負責任；或是覺得自己沒有疾病，缺乏危機感，有不受限制的自由，怎麼可能對別人造成危害，於是反而疏於保持距離。但如果出發點是覺得自己可能會是無症狀帶原者，因為不想成為加害者，意識到自己可能會傷害別人，而更加隔離自己、保護他人，以及對確診者、弱勢者保有同理心。人人都能意識到要成為解決方案的一部分，而非製造問題的一部分，那麼防疫就有可能徹底。

面對無法掌控的自然與面對疾病和疫情，都有著類似的邏輯。登山者通常是基於享樂自然，而進入山林，沒有意識到踐踏植被、自行開闢路徑，可能會對生態造成的影響。台灣自外於全球疫情時，民眾無法出國而報復性出遊，大家才開始注意到這些亂象，而當本土疫情轉趨嚴峻，沒有人類干擾的山林，野生動物才敢回到步道上，顯示人們穿行森林，動物確實會受到影響遠離，棲地因而縮小。根據一份步道問卷調查，[10] 登山客多半意識到「山林根系裸露」、「土壤沖刷」的問題，但是態度只有「感到遺憾」，並未「感到罪惡感」，因為認為這些問題並非自己造成的，與自己無關。

————

　　在地球已經從「全新世」（Holocene）進入「人類世」（Anthropocene）的時代，科學家們從岩層發現，工業革命以來，人類加速生產出來的新礦物或似礦物，包括在地層上堆積鋁、塑膠、混凝土，海灘上撿拾的石頭已經不是天然礦物，降雨裡面含有塑膠微粒、飛煙、放射性物質，如1951年核試驗的鈽已經進入地層沉積。甚至在地球孤懸八千萬年無人侵擾的紐西蘭，南北兩島演化出高度多樣特化的森林樣態，人們卻在紐西蘭以南約640公里的坎貝爾島上孤零零地長著的一棵北美雲杉的年輪層中，測得放射性碳在1965年達到峰值。

　　連最不易變動的岩層地質都已經被人類活動所改造，已經幾乎不存在沒有受人類影響的自然。有人認為遵循「無痕山林」（Leave no trace）走在既有步道上，[11] 扼殺了荒野探險的樂趣，但其實現今已經沒有無人履及的處女地。人們必須認知，我們就身在其中，即使很多後果不是個人直接造成的，但我們仍然是造成問題的原因之一。

　　而當我們採取行動要進行修補的時候，往往發現問題已經是多年惡性循環累積下來，沒有能徹底根治沉痾病灶的方法，因而有時會產生無力感。還記得2014年當團隊首次勘查嘉明湖國家步道（詳見《手作步道》頁74－87），走到向陽名樹前的好漢坡，仰望整片山坡切割成無數又深又寬的沖蝕溝，一時之間不知從何著手，感覺就算用盡一生的氣力，也不可能恢復到2005年向陽森林遊

---

10. 王正平，2012，《插天山自然保留區遊客承載量及管制措施研究》，林務局委託研究成果報告，全文可參考：https://www.forest.gov.tw/report/0000811
11. 無痕山林七大原則為：1.事先充分的規劃與準備，2.在可承受地點行走宿營，3.適當維護環境處理垃圾，4.勿取走任何資源與物件，5.將營火的使用及對環境的衝擊減至最低，6.尊重野生動植物，7.考量其他使用者。

樂區對外開放前的樣貌。爾後我們與台東林管處、米亞桑團隊合作，每年持續往前修補、追蹤觀察之前的工作，大部分發揮了效果，也許有些護坡又被沖掉了，需要再修補，看看水從哪裡來，怎麼樣再增加一些導流溝，補強一些防止沖刷的消能設施，回填的土石量永遠不足，數十個志工要跟每年兩、三萬名登山者的使用量賽跑，而每年尺寸向前、匍匐推進修補，至今我還沒看到過嘉明湖。

————————

前不久當我看到安瑪莉‧摩爾（Annemarie Mol）寫的《照護的邏輯》（*The Logic of Care*），覺得糖尿病患者的照護實作，和修補「人類世」下的環境共業，真有異曲同工之妙。作者是從看到一則嬌生公司的血糖檢測儀廣告開始的，那則廣告的畫面是三個年輕人一起去登山，彷彿選購這個產品，就能如正常人般健康與自由的生活，然而因為糖尿病患者身體無法產出必要的胰島素含量，因此實際生活不是選擇某種產品就能控制血糖的「選擇的邏輯」，而是一連串持續一生的「照護的邏輯」。

光是要能外出登山這件事，在照護的實作諮詢上，就要提醒攜帶充足的食物，還要留意血糖值，隨時為自己注射胰島素，以及注意穿保護好雙腳的鞋襪，以免產生傷口不易痊癒。而由於患者可能昏迷，同伴們也要學習如何在必要的時候協助注射升糖素。

「在照護的邏輯裡，最關鍵的道德行動，並非進行價值判斷，而是投入實際的活動。照護的邏輯層次只有一層。把事情做好很重要，所做所為是要讓生活更好。但是，什麼是『把事情做好』，什麼會帶來更好的生活，並非在行動之前就決定的，而是從『做』當中一路建立起來的」。而即使醫護人員與患者盡力做了很多，但投入的結果是無法確定的。「照護的邏輯試圖讓我們成為主動的病人，一種有彈性及韌性的行動者。照護的藝術是去行動，而不是追求掌控」。

步道的問題就像糖尿病，不可能回到沒得病的健康狀態，如同不可能恢復到無人介入的原始自然，我們既屬於自然中的一分子，我們也是問題的一部分。接受與疾病共存的事實，並不表示就該放棄追求健康，而是看看在眼前的狀態下可以怎麼控制不要惡化，時時監測血糖，就像步道監測的重要性，根據監測的狀況作出管理作為的即時調整。步道的常態維護就是「步道照護」的邏輯。

守護一條步道，不可能有特效藥，藥到病除一次就好，要日常地對變動做出回應。即使有時候作為不一定發揮效果，但不用責怪自己，就調整作法繼

續嘗試。就像用磚頭或石造的建築似乎很堅固，但是如同《翻轉災難》中的案例，它無法應對地震垂直與水平的破壞力；而相對的，木造建築可以承受地震，但卻可能抵擋不住強風與火災。沒有放諸四海、因應各種條件的萬靈丹，只能找出問題的根源，容許挫折與失敗，從之前的經驗學習教訓，試看看其他作法，只要不對自然造成不可回復的傷害就好。

當更多人從問題的一部分，轉變成為解決方案的一部分，從山林的消費者轉變成為照護者，作伙修補，一起討論哪裡出錯，要怎麼想辦法改善，改善也是在特定情境脈絡有限選擇下的最好可能。而匠人們要有不怕犯錯，反覆嘗試，帶著挫折感繼續嘗試下去的耐性。就像理查・桑內特說的，「夢想著和諧平衡地生活在這世界，就我看來，會讓我們躲進理想化的大自然裡，而不是勇於面對我們真正造成破壞的環境」。

我們必須讓自己變成優秀的環境工匠，嘗試以手作步道的方式，設法修補減輕人進入自然帶來的影響，讓大地的流水、樹根的生長維持健康的律動，學習在地文化先民的智慧行動，這裡面沒有神祕主義的魔法、也沒有立即見效的方案，永續並不是一個遙不可及的議題，而是時時刻刻的行動。每一個個人微小的行動，如果有意識地回應照護自然的目標，就會成為整體拼圖的一部分，當拉長時間的尺度來看，就會看到身在其中的意義。

# 榮譽步道師：
# 傳承風土技藝、天人合一的精湛工法

文｜徐銘謙、千里步道協會
插圖｜呂德芬

數百年來，台灣各地住民順應所在的氣候、地質、生態等條件，發展出許多各具特色的建築或步道修繕工法，兼顧了環境特性與生活的需求，例如丘陵山地多竹叢，發展出竹杯、竹屋、竹橋；鄰近海邊住屋，以珊瑚礁石砌牆；村落有溪流，則以溪石做步道踏階。

然而，這些反映在地環境的工藝，隨著時代變遷，逐漸為現代材料與工具所替代，步道的營造方式也失去對人與土地互動關係的思考。原本是生活必備的技藝，現在反而變得稀有，甚至被認為落伍；原本共同分擔、集體參與公共空間維護的聚落文化也逐漸消失。

手作步道所關切的不僅止於技術層面的工法，也非常重視背後的人文歷史。千里步道協會在各地舉辦手作步道活動時，總會與在地社區討論，並盡可能地請教耆老。勤懇、少言、低調，是不分族群的耆老共通特點，但即使沉默，甚至語言不通，我們每次都能有新的發現與學習，因為手藝可以不用翻譯。就像學習這些技藝的過程那樣，這些耆老自小也只是跟著老人家，從旁觀察、一起工作、試做犯錯、累積經驗，透過身體學會內隱的知識。

擁有精湛手藝的耆老們，一輩子在土地上辛勤勞動的成果，銘刻在體態上、手指上，即使滿布傷痕、僵硬變形，他們工作起來依然輕巧靈活、精準到位。然而，隨著時間消逝，這些保有工法技術與在地智慧的匠師，卻日益凋零，技藝也隨之消散。

為了彰顯在地工法智慧的價值，千里步道協會於2018年研擬「榮譽步道師」之審議與認定辦法，鼓勵各地組織發掘社區裡擁有傳統步道技藝者，同時整理各地代表工法及相關工具的製作維修技術，促進步道傳統工藝之延續。

截至2021年，已經舉辦兩屆榮譽步道師頒獎典禮，表彰排灣族、魯凱族、布農族、客家與福佬族群共六位耆老；並在手作步道課程中，邀請他們前來傳承教學。匠師們畢生的累積，是日月風土的精華，系統性的發掘與記錄工作，更是傳承延續的關鍵。

# 1

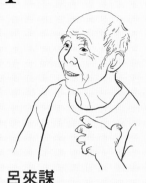

**呂來謀**
Valuavu Tuquljingid

1932年生・排灣族人
屏東縣三地門鄉達來部落
專精技藝：鑿切石板、
鋪排路面、石板屋

「這些經歷，我很期望能多傳述給後輩們，我的心願是這樣。」

橫過溪谷的達來吊橋，一線連結著達瓦達旺（Tjavatjavang）新、舊部落的文化傳承，而隱蔽在溪谷左岸的舊部落，是一座近百年的「石頭城」。對部落碩果僅存的石板屋工匠、年屆九十歲的 vuvu 呂來謀而言，這座石頭城是他五歲起的生長記憶，而石板構築成的家屋、石頭鋪成的道路，更是他努力推動傳承的使命。

看著 vuvu 拾起隘寮北溪沖刷出來的板岩，一層一層堆疊出 mupu（乾砌石駁坎），細緻調整擺放成一段 zema qe ta（砌石塊或石板鋪成的路面）；或敲打 padid（鑿石工具）將巨岩剖開化作一片片石板，石頭在他手上把玩彷彿自有生命，不規則的石頭，經他排列組合，就成為帶有紀律與美感的整體。排灣族人適應環境、歷經淬鍊的工藝靈魂，就在他厚實變形的指頭一伸一握之間，展露無遺。

# 2

**羅吉榮**

1939年生・客家人
新竹縣關西鎮南山里
專精技藝：卵石乾砌

「石頭大大小小都沒關係，主要是外面要平，擺到整齊，不會倒。」

新竹關西是古大漢溪河道沖積區，紅土卵石成了當地標誌性的特色元素。八十歲的羅吉榮師傅從小生長於此，不僅習得一身運用卵石疊砌駁坎的技藝，還會製作各種客家人就地取材、善用山林資源製作的生活器具。

他示範卵石乾砌時，先用竹桿與細繩拉出名為「三分水」的內傾水準線，依序不規則的交疊卵石，特別強調每顆石頭上下左右之間，都必須緊密靠近、咬合。每砌完一層就用沙耙將土石回填駁坎後方，如此層層依水準線向內退縮，最後完成穩固的駁坎，充分展現出客家先民順應環境、刻苦生存的「硬頸精神」，是值得傳承學習，並富含文化價值的工藝技術。

## 3

**伍玉龍**
Eumeen Tahai Takistahaian Islituan

1962年生・布農族人
南投縣信義鄉東埔部落
專精技藝：全方位專業步道工程

「做了一個步道讓大家走得很安全，這就是我們的成就感。」

登山界無人不曉的「台灣雪巴」，他是台灣無氧、無協作攀登上8,000公尺高峰的第一人。幾乎像是神一樣的存在，卻懷著低調務實的職志；那或許是啟蒙自族內長輩以身作則的潛移默化，也可能是深植於血脈裡的文化傳承。

擔任玉山國家公園嚮導、巡山員、神鷹搜救隊長的他，每當卸下登山裝備，他的日常是帶著年輕族人組成的工班，在台灣各地高山從事友善環境的步道營造工程。因為從不吝惜提攜後進，他願意在工作滿檔的夾隙間，風塵僕僕地從一座山趕到另一座山，用一雙厚實有力的手掌，施展兼融國際視野與原住民族傳統智慧的工法技藝。面對曾讓他幾乎喪命的高山工程風險，大難不死的他依舊是淺淺的微笑，因為山就是家，而給每個回家的人一條安全的路，是他此生的職志。

---

## 4

**范光政**

1942年生・客家人
新竹縣北埔鎮外坪村
專精技藝：打石、剖石

「用大鐵鎚打，自己會有感覺鑿子有沒有進去。不進去不會裂的，你也打不開了。」

北埔外坪村曾是永光製茶廠的所在地，紅磚街屋、三合院老宅見證輝煌的過去。梯田茶園、砌石拱橋是范光政生長之地。從小看父執輩在此打石造橋、修築石階，他尤其愛看做石拱橋，因石頭需隨橋的弧度修整石面，耳濡目染之下，習得一身精湛的剖石技藝；另外，打石的鑽仔用久了會鈍，他還具備打鐵功力，才能保持鑽仔的利度。至今，他仍保留完整的打石工具箱與打鐵用的鼓風爐。

剖石時，先判斷截面紋理，計算孔洞間距，以精準力道打鑿。撬棒撐開的瞬間，揚起塵土，巨大塊石一分為二，成為步道踏面，或疊砌為田埂，或連拱化為渡溪橋樑，人與人之間的距離就在這響徹山谷的打石聲中串起。映照在謙遜身軀之下的，是堅毅的形影，一手鋤頭，一手鑿子，碰撞出生命的火花。

# 5

## 林先朝

1945年生・閩南人
花蓮縣吉安鄉南華村初英山
專精技藝：亂石圍砌

「砌石頭，最重要的，就是一定要有很穩的基礎。」

初英山腳下的南華村，是木瓜溪洪氾來時的「初淹」地帶。飄洋過海來到後山的漢人移民，胼手胝足在這塊滿是礫石的河川沖積地打造家園，近百年來適應環境、就地取材的砌石工藝，就在砌石達人阿朝師的手中穩穩接下傳承。

談起石頭便神采奕奕的阿朝師，年輕時參與木瓜山林場運材鐵道橋的重建，因為一手砌石功夫，弱冠之年就擔負修葺鐵道橋柱護坡的重責。儘管現在年事漸高，卻仍硬朗地投入社造，率領砌石工班重現初英社區風華。在阿朝師眼中，每顆石頭都有它獨特的姿勢，一顆顆翻弄擺放成矮牆、田埂與「馬頭」。透過雙手，重建的不只是頹倒的「落山風擋風牆」、「竹茅屋」，更再現了傳統匠師重視細節的嚴謹作工，也讓居民找回過往傳統農村中，鄰里間溫厚的情感聯繫。

# 6

## 杜忠勇
Ripunu

1940年生・魯凱族
屏東縣霧臺鄉阿禮部落
專精技藝：疊石階梯、石板屋

「現在石頭用機器打，整齊好看，但是用手做的價值不一樣」

位在中央山脈南段，海拔1,200公尺的阿禮部落，是由頁岩與板岩交疊而成的「雲端古國」。依循著三百多年來依山而存、就地取材所累積發展的砌石智慧，身為魯凱傳統獵人的杜忠勇長老，具有優異的長跑能力，既使年逾八十，仍身手俐落地搬動大塊石板，清晰口述講解西魯凱群的疊石細節，那是長老自小跟著父執長輩深入山林、觀察學習七十載的生命經驗。

長老完整承襲了部落傳統工法的知識系統，巧妙善用「公石」、「母石」的不同特性，鑿切疊砌，維繫著部落地景樣貌百年來的靈魂。走在Sasadra古道上，長老細數在莫拉克風災後，他們帶領部落年輕族人，重建修復的石板路。當陽光透過樹隙落在他既靦腆又驕傲的笑容上，彷彿看見的不只是石板，更是生活的一部分，是幾世代積累的記憶與汗水結晶，以及與土地的緊密連結。

六位榮譽步道師的精采紀錄片，請上網觀賞。

# OI

新北市
## 崩山坑古道

# 連接淡蘭路網之
# 心臟地帶

文 | 周聖心（千里步道協會執行長）

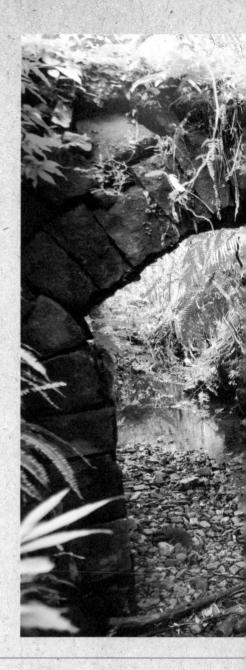

　　位在淡蘭百年山徑中路上的泰平和柑腳兩個聚落，曾經人聲鼎沸、熱鬧榮盛，就像山裡兩顆色澤迥異的珍珠，各自有著不同的歷史與信仰文化。崩山坑古道串起了雙城，也承載了兩百多年來這塊土地上的一頁史詩。

　　今天，它是淡蘭古道系統中，第一條以全手作步道方式修復的示範步道，走在師法自然與先民智慧的手作步道上，遊人得以靜靜聽著古道兩端的雙城故事。

## 步道小檔案

▶所在縣市：新北市雙溪區

▶海拔高度：150～559公尺

▶里程：7公里

▶所需時間：3～4小時

▶路面狀況：原始山徑、土路、石塊鋪面

▶步道型態：雙向進出

▶難易度：低～中

▶所屬步道系統：淡蘭國家綠道

▶周邊串聯步道：中坑古道、北勢溪古道、灣潭古道

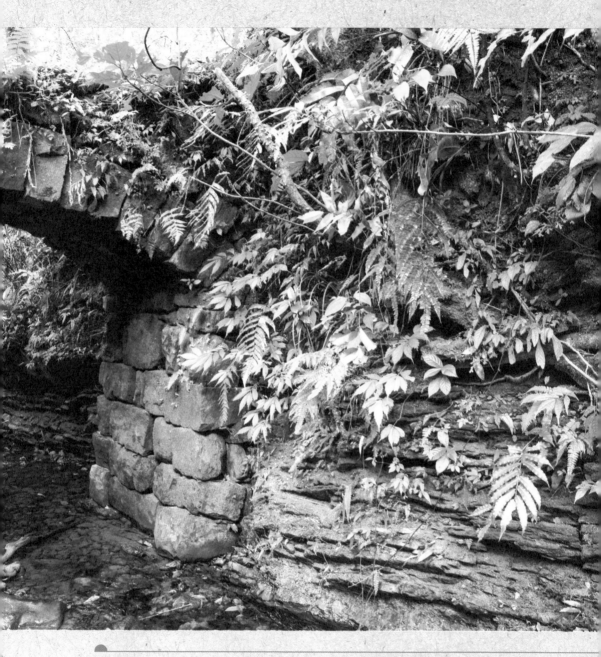

**步道特色**

▶淡蘭國家綠道系統中第一條以全手作步道方式修復的示範步道。沿途皆設置有方向指標，
　路徑清晰。

▶古道沿溪而行，森林鬱閉度高，是夏日避暑的好去處。

▶沿途隨處可見冰河孑遺植物——雙扇蕨。

▶生態資源豐富，可在路旁發現穿山甲洞穴、山豬拱痕，也有機會碰到山羌、竹雞甚至藍腹
　鷳，在路上覓食。

▶沿途有許多先民生活的遺址，包含土地公廟、耕地、石拱橋、埤塘、古厝等。

清廷時期，台灣北部「淡水廳」（大甲溪以北地區）與東部「噶瑪蘭廳」（宜蘭地區）之間，散布著許多先民往來行走的路徑，泛稱為淡蘭百年山徑。這些古道，可依所在位置，粗略分為北路、中路和南路。

位於淡蘭中路路網的「崩山坑古道」，則是噶瑪蘭廳志中「蘭入山孔道」之一，也是雙溪鄉的泰平與柑腳兩地間居民一直到1981年間仍頻繁使用的交通動線。在雙泰產業道路尚未全線開通的年代，泰平居民要到柑腳、雙溪、暖暖，甚至是台北城，取道崩山坑是最便利的捷徑，走得快的人兩小時就夠了。有時柑腳威惠廟「做鬧熱」的時候，泰平人也會帶著板凳去吃辦桌過夜。當地中壯代都還有徒步往來於此的鮮明記憶，古道沿途至今仍可看到石砌土地公廟、梯田、駁坎、埤塘、引水石筧、石厝……等先民因開墾而遺留的種種痕跡，當地甚至還有打鐵鑿石等技藝，都讓這條淡蘭百年山徑不只是一條連結聚落間的串門子路，更是一條跨越歷史縱深的文化路徑。

要深度體驗這條古道，除了親自走訪專屬於淡蘭山徑蓊鬱之美，古道與古道兩端隨著時間流轉靜靜述說的雙城故事，更是旅人行腳至此不能錯過的風景。

（上）這條充滿蓊鬱之美的山徑，是從前泰平、柑腳兩地居民，最便利的往來捷徑。
（右）崩山坑古道上的百年石造土地公廟，是獨特的步道地景。

## 古道雙城記

　　嘉慶17年（1812），噶瑪蘭（今宜蘭）正式設廳。道光4年（1824），噶瑪蘭頭圍千總黃廷泰，率眾進山採樟，由外澳越嶺至烏山、溪尾寮，來到了大坪（泰平舊稱），他發現此地開闊平坦，於是招佃入山。佃農或自闊瀨溯流而上，或自宜蘭沿著溪流谷地翻山闢路，到這裡抽藤、伐樟或種大菁，開荒闢田，引流灌溉，人稱「黃總開大坪」，黃廷泰因此成為開發泰平第一人。黃廷泰的拓墾之路，也就是現今淡蘭中路，由宜蘭端進入新北市的徒步路線。

　　位在淡蘭中路上的泰平和柑腳，就像兩顆色澤迥異的珍珠，各自有著不同的聚落開墾發展史、信仰文化圈，甚至是不同的溪流水系。但崩山坑古道串起了雙城，也承載了兩百多年來這塊土地上的一頁史詩。

## 泰平，距離台北最遠的聚落

　　直至1980年代，連接泰平與雙溪間的雙泰產業道路才全線通車，在此之前，泰平一直是距離台北最遠的聚落。加上自1983年即被劃為翡翠水庫上游集水區範

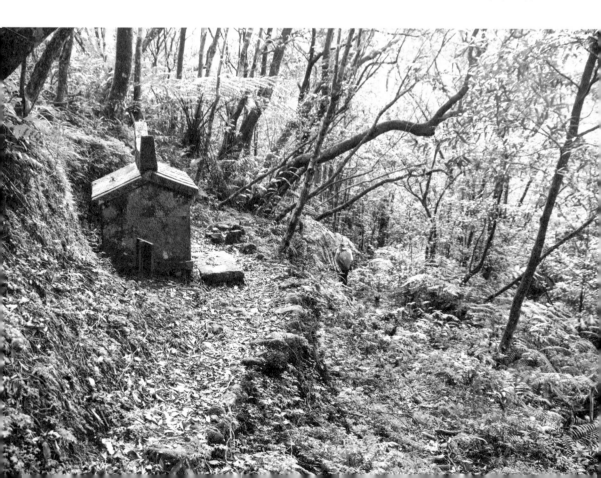

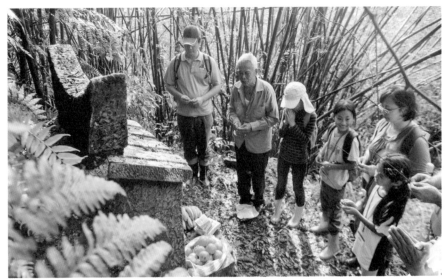

泰平各處的水頭、水尾、田頭、田尾，靜靜佇立著許多土地公廟，居民至今仍舊虔誠敬拜。

圍，更高度保存了其完整的自然環境與農村靜謐的氛圍，穿流其間的溪水更是清澈見底，翠綠山巒映在潺潺水色之中。

　　泰平境內各處的水頭、水尾、田頭、田尾，靜靜佇立著三十多座百年的石造土地公廟，已成為泰平最獨特的生活地景，迄今，每逢農曆二月初二土地公誕辰與八月十五成道日，居民仍舊虔敬舉行祭典。而當地的信仰中心，則是建於清光緒15年（1889），已有百年歷史的壽山宮。供奉媽祖的壽山宮，在每年農曆二月十八日舉行逛媽祖遶境時，在外的遊子皆返鄉祭祀，一時萬頭鑽動，好不熱鬧。

**生態焦點——雙扇蕨**

雙扇蕨是一種非常古老的蕨類，它的起源最早可以追溯到兩億多年前的侏儸紀時代。雙扇蕨原是全世界廣布的物種，而現今只剩少數地方有分布，台灣卻是其中之一，且僅分布在台灣的南北兩端山區，是非常難得的孑遺植物，因此，雙扇蕨被用來做為淡蘭國家綠道的意象標誌。

## 柑腳，曾經人聲鼎沸

位於崩山坑古道北端，柑腳的開發則可追溯到清道光年間。當時，漳州人由雙溪沿平林溪、柑腳溪水系進行移墾，泉州人則由坪林沿北勢溪水系進行移墾。道光24年（1844），淡水漳泉械鬥開始蔓延，位處雙溪與坪林之間的中坑、盤山坑、闊瀨、楣子寮、豹子廚等地，遂成為雙方短兵交接處。

漳泉械鬥延續十餘年，至咸豐11年（1861）終於解兵言和。當時漳人為防禦泉人，設防於柑腳城，泉人久攻不下；雙方議和後，漳州人便籌資報神，於1868年於柑腳修建威惠廟，供奉漳州人所信仰的開漳聖王，今日廟中尚留存一座1869年之石造香爐。

隨著更多移民拓墾定居，大菁、茶葉等農產的集運，柑腳逐漸形成市集，威惠廟前豬肉攤、柑仔店、豆腐鋪等店鋪林立。日治時期大正8年（1919），柑腳設立了學校；大正11年（1922），外柑腳炭坑開始開採煤礦，吸引大量外地人口移入，柑腳進入榮盛時期。

1970年代，雙柑公路（北38鄉道）修築完畢，從雙溪到柑腳已有客運行駛，附近聚落小村、包括泰平、闊瀨的居民，都會來此採購米、茶、竹筍等農產與日常用品，人聲鼎沸，甚至有上千人聚集在威惠廟前廣場，當地學校的學生人數也曾逾千人。然而到了1979年，煤礦收坑，結束了雙溪地區繁榮的礦業歷史，柑腳也漸趨沒落，今日柑林國小學生人數僅十餘人。

## 古道行腳，每一處都是文化體驗

歷經百年時間長廊，走過四十年歲月沉寂，如今，你可以很容易的就造訪連接泰平與柑腳的這條崩山坑古道。搭火車到雙溪，火車站前就有沿著雙泰產業道路開往灣潭的巴士，約25分鐘即可抵達泰平國小。面對國小教室左側有一小徑，即可連接到崩山坑古道。來到這裡不用怕迷路，沿途每個岔路口，都可看到新北市政府設置以雙扇蕨作為意象設計的步道指標系統。

穿過泰平國小走入山徑，隨時可看到大小埤塘

古道兩旁蕨類蓬勃蓊鬱，春天時，淡蘭古道指標意象的雙扇蕨，正萌發可愛幼葉。

與溪溝，雨量豐沛的環境不僅讓古道兩旁各種蕨類蓬勃翁鬱，也讓「雨鞋」成為古道健行最佳鞋款。為處理雨量過多產生的沖蝕溝與步道泥濘問題，你可以在路徑上看到許多由志工就地取材，以手作方式施設的石砌截水溝、碎石鋪面與路緣等。

一路慢行約莫30分鐘，即會來到一處轉彎下坡處，下坡俯瞰點有一座料角坑土地公廟靜靜倚著山背與林子，百年來日日伴著坡下潺潺北勢溪水，守護行經於此的居民與旅者。

下切後須涉水通過寬約3公尺的北勢溪上游支流，這裡設有幾處過溪踏石可供踩點渡河，渡河後上坡即接上料角坑產業道路（如果多日大雨水量過於湍急，則建議於壽山橋旁取道料角坑產業道路），沿著雙扇蕨指標即可抵料角坑五號民

雨量豐沛的環境，讓古道路面也常可看到許多水窪與溪溝。

宅，通過一片菜園竹林後，即可進入沿溪而行的古道山徑。此段山徑甚是迷人，層疊綠意映著一彎溪流，可稱得上是崩山坑古道南段最獨特的景緻。約行15分鐘，即可來到如今已是所有到訪者必拍打卡點的石砌拱橋。

如果你有幸在步道上遇見就住在石砌拱橋不遠處的國連大哥，可以聽他侃侃談及六十多年前建造拱橋的故事。1950年代，他的父執輩陳天厚、謝木桂兩人，有感於料角坑原有木橋年久失修，便向料角坑、溪尾寮、保成坑、

埤頭仔、後寮仔、外柑村、長源里等家戶募款集資700元，從虎豹潭採石，一起造橋。聽過這段故事，對於腳下行經的古道，你除了讚嘆她的典雅雋永之美，更會湧起一份感謝與敬意。

向北續行緩上坡約半小時，即可至風口鞍部。這裡有條岔路往左，可連結柑腳山、黃德公祠、北豹子廚山到中坑古道，我於2015年間曾隨藍天隊啟祥大哥走過，沿途清幽靜謐綠意夾道，至今印象深刻。由於這區域的聚落發展，與移民拓墾緊密連結，因此形成綿密的生活路網，崩山坑古道沿途即可處處看到轉往延伸至其他山徑的布條或指標。

在風口鞍部稍事休息後，向北續行緩下坡，腳下的山徑也由原本黃灰色幼黃壤為主的自然土路，變為以砂質岩

古道上多處可見砌石駁坎、老石厝，述說著先民胼手胝足世代生活於此的生活記憶。

石質土為主的石頭鋪面。續行，右側有一通往大埤、三叉坑的岔路。2018到2020年，連續三年手作修復崩山坑的工作假期中，有多次便是由這路徑上山，以減省從南端泰平或北端柑腳進入施作區所需的腳程時間，因為拿著工具走這段山徑上山下山，並不是件輕鬆的事。

往柑腳途中只要稍微留意，可以看到多處砌石駁坎、梯田，甚至是尚留有門框的石厝遺跡，皆在在述說著先民胼手胝足世代生活於此的生活記憶。隨著北行，伴隨古道旁的則是將併入平林溪、最後流入太平洋的柑腳溪。一路下坡後經過牛柵欄，便接近北端山徑終點。走出山徑連接產業道路時，右前方可以看到一座被漆成紅色的「聚和宮」，又是一座超過百年的土地公廟。

經崩山一號橋後轉個彎即可來到崩山坑古道北端的柑腳，完成此趟古道行腳文化體驗。如果時間允許，可順訪見證柑腳聚落及北台灣礦業發展變遷的泰發炭窯遺址。

## 手作步道，也是促進地方活化的公益行動

　　隨著淡蘭古道路網的重現，許多被遺忘的在地生活記憶重新被看見，被凍結定格的故事也得以重新被梳理呈現。

　　社區有識之士努力保存家鄉文化和宜居的環境，先後創立了壽山宮假日農夫市集，推廣在地無毒農產，並完成石砌土地公廟與石頭古厝的盤點，逐步恢復水梯田景觀、舉辦農事體驗；而設立於1898年、1999年廢校的雙溪國小泰平分班，也在2016年由親子共學團進駐成為實驗教育基地。在柑腳，則有能幹的社區發展協會總幹事帶領著一群阿嬤們，以當地友善耕作食材做出好吃的「礦坑阿嬤養生餐」，以及組成活力十足的「阿嬤森巴舞團」；威惠廟旁一處閒置老屋，近年也在居民共同整理彩繪後，美麗轉身為社區咖啡屋。

　　而現在的遊人得以順暢的走完這條古道，有賴於多年的手作步道整理。

　　2018年，新北市政府回應民間倡議以手作修復淡蘭的訴求，在觀旅局的大力支持下，以為期三年，結合泰平與柑腳社區資源，設計手作步道工作假期遊程；後來又有水保局台北分局的加入，協助社區以泰平壽山宮為節點，進行包括溪尾寮古道等環圈步道踏查與手作整理，在在都吸引更多民眾透過工作假期的參與，促進地方的活化。

走過古道，可以到威惠廟歇歇腳，和居民聊聊天，聽聽溫暖的在地社區故事。

步道志工來到步道上，不僅貢獻時間和汗水，同時也直接與在地居民互動，深度認識社區聚落的發展、在地文化與生活樣態，與古道及在地聚落產生情感的連結。

而遊人走一趟古道行腳，既是健康的休閒，也是認識這塊土地最深度的體驗方式。在盡覽豐富生態與山徑溪水之美時，也別忘了在農家簷下與老人家招呼問候，或在社區嘗一口在地以古法製作的包仔粿、水梯田復耕收穫的黑米香、或是取自段木栽種的木耳露，甚至到威惠廟口前，在阿嬤守著已經超過一甲子的柑仔店買瓶冰涼飲料；運氣好的話，也許還能在廟會上，看到柑腳阿嬤組成的森巴舞團表演。

緩步慢行、仔細品味，就能體會這條富含故事與文化記憶的古道，在時間的淘刷之後，再次展現出的璀璨和迷人風華。

## ◖ 淡蘭百年山徑 ◗

淡蘭百年山徑的標誌，以雙扇蕨為意象。

泛指清朝時期台灣北部「淡水廳」（大甲溪以北）至東部「噶瑪蘭廳」（宜蘭地區）間，數百年來先民因不同需求與目的，發展出不同的路徑，形成今日綿密交織的路網。

不論是清廷官員巡查、汛塘海防，或是漢人的土地拓墾、米茶的生產運輸、西方傳教士的宣教等，均是當時人們穿山越嶺一步一步走出的路徑。這些線型空間來到現今，有些已闢建為省道公路，或為農路產業道路，或仍以步道（古道）方式存在。

2015年，千里步道協會希望將這涵括北北基宜四縣市、已超過百年歷史的路網，以「長距離步道」主題路線方式重新呈現在國人面前，因此提出「重現淡蘭百年山徑」之倡議，並邀集北北基宜與水土林觀光等八個中央與地方單位，成立「淡蘭推動平台」公私協力共同推動。2018年，行政院通過「建構國家級綠道網絡網要計畫」，淡蘭與樟之細路、山海圳這三條長距離步道，列為優先推動的國家綠道。

從民間發起倡議的「重現淡蘭百年山徑」，到串聯北北基宜的「淡蘭古道路網」，再到結合國土空間發展、與國際接軌的「淡蘭國家級綠道」，除囊括北（官道）、中（民道）、南（茶道）三大路網，另有位於台北盆地的台北淡蘭文化徑，與位於蘭陽平原的宜蘭淡蘭平原線，崩山坑古道即位於淡蘭中路的核心位置。

詳見淡蘭國家綠道主題網站https://danlantrail.necoast-nsa.gov.tw/

# 沿溪谷而行，
# 與水共生

崩山坑古道兩端，一邊連結靠近台2丙公路的柑腳，一邊連結內山海拔較高的泰平，中間的風口鞍部是整段路線的最高點，也是分水嶺，兩端各自沿著不同的溪谷而行，且雙溪地區年雨量豐沛，相當潮濕。風口鞍部兩邊地質、土壤有明顯的差異，往柑腳是砂岩塊石較多，石質土壤為主；往泰平這端則較少塊石，主要以黃黏土為主，這樣的環境下，兩端的步道課題明顯不同。

鞍部往柑腳的路段因為落差較大，現地又有很多塊石，原本在此開墾種植的先民，以大塊砌石階梯疊砌成古道，而往泰平的方向較緩，多半以土徑泥路為主，沒有太多設施，倒是在過溪處有橋，料腳坑石橋就是運用溪石打鑿疊砌而成。但是當人口外移，山間已無人耕作生活，原本引水灌溉的水圳因為無人維持，水流往步道上跑，因此在平緩段造成積水泥濘，有坡度落差處形成沖蝕溝，靠近柑腳端塊石階梯路基流失塌壞，往泰平端先前部分陡坡曾有機具拓寬，導致路面下蝕更為嚴重，沿途也有多處邊坡被溪水淘刷。因此，在全線勘查後規劃出九大工區逐一改善，工法最主要的在處理排水、路面透水、在路面下蝕處設置節制壩消能、邊坡鞏固，以及修復舊有的石階和駁坎。

Ⓘ 節制壩

原有路徑為踏溪而上，濕滑難行，所以

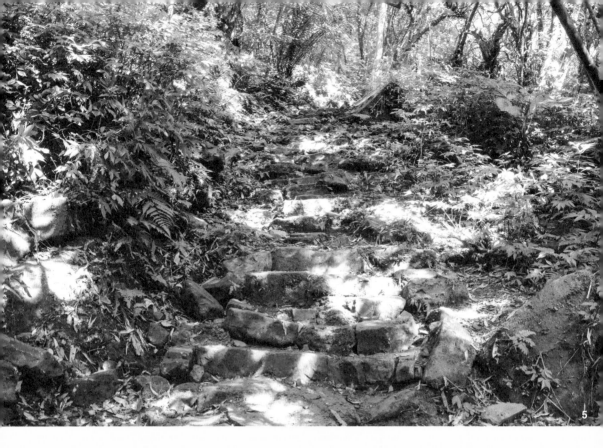

5

改線高繞。將原本的溪路封閉後，每隔一段距離在適當處設置一階砌石，緩衝水流、降低刷蝕。

② 鋪面改善
地勢平緩難以排水，將原泥濘土移除，鋪面置換為石塊，增加透水性。

③ 橫木節制壩
若現地石塊材料不足，可將風倒木裁切成適當長度的段木之後，依照砌石節制壩的工法設置。

④ 土石與土木階梯
現地坡度過陡，增設以現地原木為材料的土木階梯，以及以石頭為材料的砌石階梯。

⑤ 石階梯修復
將古道已損壞的石階修復，並使階梯前緣微微翹起，稱為「龍抬頭」，增加行走安全性。

⑥ 下邊坡砌石駁坎
路基流失，利用砌石駁坎恢復路基。

⑦ 反向坡截水
在連續的緩坡中間增設截水溝，將步道上的水分段排除，減少步道的逕流，並在截水溝的背面回填踏面，避免使用者因跨越截水溝而跌倒。

⑧ 路堤路緣
若現地地形無法將水排出，則將步道與水路分離，抬高行走面。

## 步道看點

1

### 1 料角坑埤

崩山坑古道泰平端，靠近泰平國小約300公尺處，有一座早期人工砌築的水利設施「料角坑埤」，就位於古道旁，提供附近耕地所需的灌溉水源。如今雖因人口外流農田廢耕，料角坑埤已失去它蓄水灌溉的功能，但已成為古道旁美麗的水澤，滋養著周邊各種走獸與禽鳥。

### 2 石砌土地公（一）

泰平境內在水頭、水尾、田頭、田尾這些與農耕相關的重要地點，都設有土地公廟，2019年，在泰平里山社區發展協會陳火榮總幹事的

7. 柑腳威惠廟
崩山坑一號橋
6. 聚和宮
5. 梯田地景
有應公廟
風口鞍部
4. 石砌拱橋
3. 石砌土地公（二）
2. 石砌土地公（一）
1. 料角坑埤

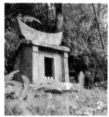
2

3

6

### 交通方式

大眾運輸：走崩山坑古道可自北端柑腳起行，亦可由南端泰平向北走。但因泰平往返雙溪每天僅四班公車，柑腳往雙溪班車較多，建議可由泰平往北走，由柑腳返程較不需擔心錯過末班公車。❶泰平端入口：搭火車到雙溪，在火車站前轉搭新北市新巴士F815雙溪～灣潭，於虎豹潭或壽山宮下車。❷柑腳端入口：搭火車到雙溪，在雙溪火車站搭乘781號往長源里的公車，於終點站長源里下車。若錯過公車車班，雙溪火車站前有計程車可共乘前往柑腳或泰平。自行開車：❶泰平端入口：由國道1號出暖暖交流道，經由台2丙公路往雙溪方向，接上雙泰產業道路後行駛約30分鐘即可抵達泰平國小，入口即在泰平國小校舍後方。❷柑腳端入口：由國道1號出暖暖交流道，經由台2丙公路往雙溪方向，接上北38鄉道及北42鄉道雙柑公路，遇岔路循崩山坑指標左轉（右轉為長源社區，不要進去），行駛約2分鐘即可抵達柑腳端入口。

努力下，總共盤點出33座石砌土地公廟。此為最靠近泰平端的福德祠。

### 3 石砌土地公（二）

崩山坑古道總計有三座石砌土地公廟與一座有應公廟，透過這些祈求平安、保佑收成的小土地公廟，能夠見證先人移墾的足跡。

### 4 石砌拱橋

原為木橋搭建，為了用路人安全，1957年，在地人謝木桂建議改建成石橋，便與陳天厚及打石師呂阿爐一起商議，並展開募款，鄰近村落一些礦工朋友大家都隨喜捐錢，雖然募款經費不足，但三人堅持自己出錢出力、搬運石材，最終完成這座石砌拱橋。（圖／見P.35）

### 5 梯田地景

崩山坑古道沿線有許多廢耕耕地和古厝的遺址，因附近仍有農家放牧牛隻，在聚和宮和風口鞍部之間的古道旁，仍可看到幾處平坦草地，維持著美麗的梯田景觀。

### 6 聚和宮

這座漆成紅色的石砌土地公廟，又稱「崩山坑福德宮」，建於1911年。聚和宮可說是崩山坑古道的地標，如果從柑腳端進，過崩山一號橋，只要看到左側路旁較高處的這座廟，便知道就要進入山徑的起點了。

### 7 柑腳威惠廟

位於雙溪區長源里，建於1868年，主祀開漳聖王，是柑腳地區居民的信仰中心，廟前廣場旁的古早味柑仔店是旅人補給站。

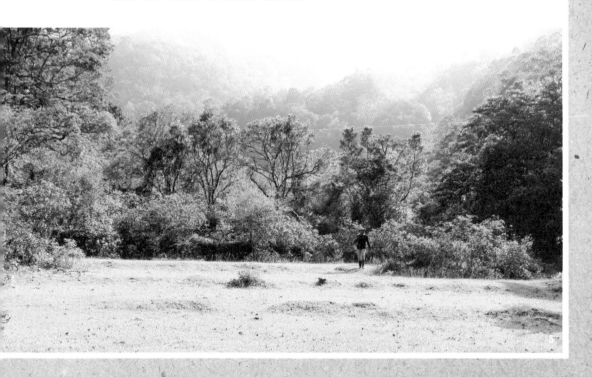

# O2

新北市
## 摸乳巷古道

# 展讀淡蘭百年山徑的小歷史

文｜徐銘謙（千里步道協會副執行長）

　　雖然名為摸乳巷，但它可不像鹿港小鎮的那條那麼知名。在假日人潮熙來攘往的石碇烏塗溪步道邊，一個不起眼的岔路，由此可以通往銜接筆架尾稜的冷門山徑，另一條通往山羊洞的摸乳巷古道也罕為人知。

　　這條隱藏版的淡蘭山徑，能在距離馬路最短的腳程內，體驗到石頭古厝、蕨類豐富的經典淡蘭印象。走在摸乳巷的山徑上，有如展讀一本活生生的庶民生活史，寫滿了公家牛、土地公生日前修路、修路後吃福的農家習俗與記憶。

## 步道小檔案

▶所在縣市：新北市石碇區

▶海拔高度：120～330公尺

▶里程：1.4公里

▶所需時間：1小時（單程）

▶路面狀況：原始山徑、砌石階梯

▶步道型態：雙向進出

▶難易度：低～中

▶所屬步道系統：淡蘭國家級綠道

▶周邊串聯步道：山羊洞步道、筆架山步道、皇帝殿步道等

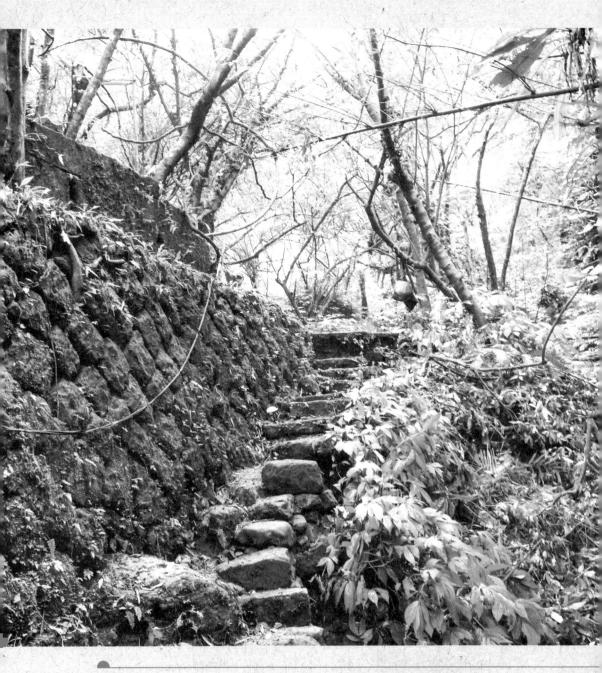

### 步道特色

▶ 沿途以溪谷型的森林為主，常見大葉楠、香葉樹、雞屎樹、柏拉木、筆筒樹、山蘇與各式茂盛的蕨類。

▶ 1970年代以前幾乎是茶園與柑橘園，所以現在沿途可見梯田的駁坎遺構。

▶ 因曾經有「公家牛」，在耕作時期會牽著水牛來往，由於水牛不太走在堅硬的石階梯上，所以會看到階梯旁留有供水牛行走的額外空間。

▶ 可結合溪邊走讀、「修路與吃福」等體驗式假期遊程。

摸乳巷古道可體驗充滿豐富蕨類、砌石古厝與梯田駁坎的古道氛圍。

　　這幾年連結台北到宜蘭的「淡蘭國家綠道系統」變得熱門起來，每當有人要我推薦，距離最近、不用走太遠，就可以體驗淡蘭那種充滿豐富蕨類、砌石古厝與梯田駁坎的古道氛圍路段，我就會想到位於石碇的摸乳巷古道。它雖然不在淡蘭南路主要路線上，卻像主靜脈旁的微血管般深入社區，形成連結古道與社區的小型迴圈，對社區小旅行的發展助益更大。

　　而對於遊客來說，現在由公所興建、寫著「淡蘭吊橋」的沿溪花崗岩水泥步道，雖然很適合大眾親近，但已經感受不到古意，而且遊人如織，又少樹蔭，反而在走到快接近烏塗窟之前，轉入向西帽子岩山的古道，竟有保存完整的砌石階梯、石頭古厝。古道在密林之下與溪溝之旁，蕨類與冷清草摩娑著腳踝，聽著飛瀑流水的聲音往上，即使夏日都很清涼，最重要的是沒什麼人。

## 從命名，見證淡蘭交通史

　　摸乳巷會讓人想到鹿港那條狹窄的小巷，實際上在這裡的場景是，昔日沿烏塗溪行的淡蘭古道路線，行經此段因為山壁巨石而變得狹窄，山壁有兩塊凸起的石頭，農夫挑運農產品經過這裡時，須一手扶著扁擔，另一手扶著山壁，以免跌落溪谷，此地因此得名。後來道路拓寬，炸開山壁巨石，古道現在已經開闢成兩

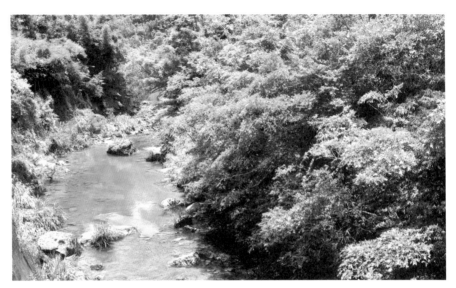

昔日淡蘭古道路線沿烏塗溪行。

線道的北47鄉道，讓人難以聯想摸乳巷地名的由來。而遊人如織的烏塗溪步道與道路平行，在溪流的另一岸，也是淡蘭南路主線的一部分。

　　根據《淡水廳志》記載，早在清乾隆末年即有一條淡（淡水廳）、蘭（噶瑪蘭廳）間通行僅百十里的便道，相較入蘭正道距離更短，當時官員曾有意修築此路為通蘭備道，惟清廷對噶瑪蘭消極治理，且又鄰近原住民勢力範圍，並未果行。此路線由艋舺武營南門啟程，經古亭、六張犁至深坑、石碇、烏塗崛嶺腳（即今烏塗社區），由大格門翻過山稜至仁里坂、灣潭、鶯仔瀨後，接石嘈、四堵寮後，翻越淡、蘭交界金面山頭（今石牌縣界公園一帶），抵達礁溪街北，此路線被稱為「淡蘭便道」。

　　在1871年淡蘭便道被記載時，沿途雖有設隘，但直至1885年才被官方正視。時任台灣巡撫劉銘傳積極治台，闢臺北－宜蘭道，路寬約3～4尺，並於平林尾、樟谷坑、摩壁潭、倒吊子、四堵等處修蓋草屋卡房，駐兵巡防。至日治時期，此路更受官方重視，1898年至1900年間，台灣總督府命歸降的陳秋菊、陳捷陞、林火旺等原抗日勢力率部下將路線開鑿拓寬，二次大戰前殖民政府為加強地方控制，修築新店至礁溪間公路，即為今日北宜公路前身。而到了北宜高速公路的時代，矗立在石碇天際線的高架橋，將遊人快速輸送兩地，石碇步調越發緩慢，高

架道的施工也破壞了昔日從楓仔林進入石碇的古圳道遺跡，古道已經變成北47公路，就跟沿線小鎮一樣，石碇見證了北宜交通史的物換星移。

## 在地茶農參與的全球貿易地圖

對於石碇來說，古道的意義沒有那麼大歷史，但與小鎮的興衰與茶葉的貿易運輸有緊密的關聯。石碇漢人開發時間甚早，據記載清乾隆末年便有來自泉州的移民，沿著景美溪上溯來此，在這片山多平地少的丘陵河谷之間種大菁、茶樹。當時大文山地區的土地仍屬平埔族雷朗社，開墾的漢人必須跟雷朗社簽契租地，而泰雅族則是這一帶山區的主人，因而偶有泰雅族人獵場領域遭到侵犯，抑或為了祭典傳統所需，發生「出草」獵人頭的狀況。為了防範原住民，屯墾戶常會合股設置「隘寮」，有隘勇駐守以為防禦、警戒。據載，當時設置在深坑地區的萬順寮隘，估計有3到4座隘寮，就分布在南端的二格山列上。有了隘寮，開墾的勢力才得以進一步向東、向南伸展。

1860年淡水開港，英國商人引進安溪茶種、鼓勵農民種茶，以「Formosa Tea」為品牌，揭開台茶黃金時代。而從石碇烏塗窟蛇舌子許家契約可看到，1868年其第十四祖已將坪林魚窟的土地租給他人種茶，1881年茶樹列為分家的財產。茶葉的貿易需求使位於水路、山路要衝的石碇，成為台北入蘭交通運輸的重要關卡。位於石碇西北角和深坑接壤的楓子林，過去因位於景美溪船運的終點而發跡，不論是大菁或茶葉，都得匯聚在此地或深坑街上，再透過船運送至艋舺與之後的大稻埕。山中茶農挑茶到石碇街上，茶販在此收茶轉運，商家在此兜售商品，造就了石碇西街的風華。日治時期起，因交通型態的改變，使石碇不再是貨物轉運的

摸乳巷古道有部分也用做台電保線路，路旁有絕緣礙子。

蓮霧的近親蒲桃開花的美景，4月在摸乳巷古道看得到。

要角，而一度發展出的煤礦產業，也因蘊藏量的不足及國際能源發展趨勢，使石碇短暫風光後再次回到靜謐。

解說員方老師介紹烏塗溪步道旁採礦意象，回憶礦工時期。

## 公家一頭牛，走進山居記憶

當我們對照日治時期的古地圖時會發現，當時有許多小徑從今日的北47道路通往更深山的小聚落，根據當地居民描述，早年烏塗一號橋尚未興建，只要遇到大雨，烏塗溪水高漲無法過溪，從山羊洞要前往石碇街上就會取道這條越嶺小徑。從距離摸乳巷福德宮不遠處的水泥橋跨越烏塗溪，就能看見馬路旁的南洋杉，標示著這條已經隱沒數十年的越嶺小徑的登山口。

這條古道的兩端，在山羊洞的高家和摸乳巷的許家之間，還有一個「公家牛」的農村記憶。

原來古道沿線的山區，早年除了種植大菁、茶樹，或是近代一點的柑橘等經濟作物之外，一年兩收的水稻也是餵養一家溫飽的重要作物。但從前資源拮据，所以除了農忙時全村總動員的「換工」之外，當地還發展出幾家合資共飼一頭水牛的方式。以家族世居山羊洞的高勝發先生所描述為例，當年他們家和摸乳巷許家、黃家以及蓬萊寮的陳家，四家輪流照顧水牛，照顧時間長短就以各家出資的比例分配；而這頭牛的持股分配分別是：高家「兩腿」、許家「一腿」、黃家與陳家各「半腿」，於是以每兩個月為一週期，由高家照顧水牛一個月、許家半個月，而黃家、陳家則在兩個月內分別照顧半個月。

摸乳巷古道入口牌示。

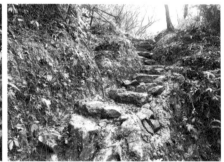

修復後的古道爬坡階梯，讓隱沒的小徑重回腳下。

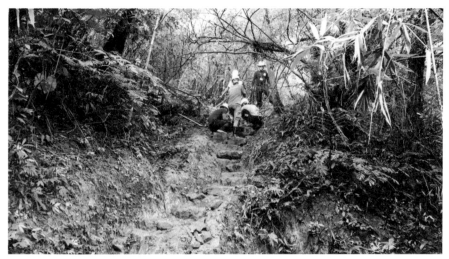
志工修復古道沖蝕現象。

　　到了每期耕作需要翻土犁田的時候，也是由四家講好時間輪流牽著水牛回家工作。根據高先生回憶，他年輕時牽著水牛翻過溪邊寮山鞍部到摸乳巷給許家或黃家，路程大約3、40分鐘，而且「水牛走得很好」。當時居民往來的小徑皆由各家戶自行修建整理，而水牛有蹄，不適合走在石階堅硬的踏面上，因此他們會在人行的階梯旁留出一些空間腹地，那就是水牛的專用道路了。

　　如今摸乳巷的許家就住在步道口不遠的福田居，進入古道往西偏南一路緩上，沿途是茂密的次生林與附生其上的蕨類，很難想像在1970年代之前，此處幾乎全是梯田、茶園與柑橘園。如今走在當年田園、溪畔間的土徑，大約20～30分鐘的腳程就能來到黃家古厝。縱使古厝已有多面石牆坍頹，屋頂也年久失修，但從曬穀場、座落高低兩層山坡地的建築規模來看，不難想像當時黃家的興旺。

　　越過古厝繼續向溪邊寮山與西帽子岩之間的鞍部爬升，再約莫半小時就能看見山羊洞的烏塗窟5號的紅色屋頂，那便是「公家牛」的高家。透過當地居民的回憶口述、古地圖的套疊對照，以及現場古道遺構的踏查，這一段全程約1.4公里的越嶺小徑，有部分路段因沖刷或近代開發造成地貌的變化，但

老牧童親自解說，古道與社區的故事活靈活現。

大部分仍維持良好的土徑與石階。當地社區在華梵大學協助輔導下，想要發展石碇的深度遊程，便想到要修復這條充滿兒時記憶的古道路線。

石碇社區研發出來的古道便當餐盒。

## 假期遊程，浸沐風土人情

　　2019年起連續兩年，結合水保局台北分局、華梵大學、石碇、潭邊、烏塗等社區發展協會，辦了數次的工作假期活動，除了修復古道，也藉由假期遊程的設計，把石碇老街的商圈、溪邊走讀等遊程整合起來，把人潮導引到烏塗，讓人駐留時間延長，甚至還首度結合「吃福與修路」。

　　昔日古道維護需要各家出丁修路，鄰近的住戶多少會準備一些簡單的茶水、點心犒勞；而每年農曆二月初二、八月十五土地公生日居民「吃福」，各家出一斤豬肉補貼承辦爐主，而修路與吃福這兩件同樣具有凝聚鄰里的村莊大事，也慢慢結合起來，在石碇的烏塗一帶發展成土地公生日前修路、修路後吃福的習俗。更特別的是烏塗里的山羊洞福德宮與後山內楒子腳的嶺頂土地公「安福宮」、外楒子腳的水尾土地公「楒福宮」，共同結盟成為「楒山聯盟福德宮」，並在每年農曆二月初一、八月十四盛大舉辦「吃福仔」，「土地公聯盟」不只是極為少見的土地公祭祀習俗，吃福時間選在初一、十四也是僅見於此。因此，在其中一次工作假期，就安排志工們修路完，參與跨社區的吃福活動，外來與在地，賓主盡歡。

　　當古道改善沖蝕，變得好走，更多淡蘭社區小旅行開始運用這條古道，在地的風土人情故事，也跟著光彩重現。

修路志工參與在地「土地公聯盟」的吃福活動。

# ◀ 越野跑的戶外倫理 ▶

　　對於「跑山」的越野跑者來說，最不喜歡山徑被水泥化，因為會傷膝蓋，因此強調維持自然原始風貌的淡蘭古道，就成為跑者練習或是越野跑賽事舉辦的聖地。但是快速跑過的行為，也和一般健行一樣會對步道造成踐踏衝擊。在美國，戶外產業投入步道修復與無痕山林（Leave No Trace）推動已是業界常態；而在摸乳巷古道的修復行列中，也有戶外運動產業加入，對其而言，步道是其產品消費族群主要的使用空間之一，現在則是把修復步道的公益活動納入社會責任。

　　根據美國越野跑協會（American Trail Running Association, ATRA）公布的「**跑步的規則**」，針對個人跑者的建議如下。

1. **跑在步道上**：請使用有維護標示良好的步道，不要自己開闢新步道。如果眼前有很多條步道，請選看起來最多人使用過的步道。請避免進入已封閉的步道，並且遵從所有的標示規則。

2. **跑過障礙物**：跑在步道的正中央，即使有泥濘或水坑，也不要繞開，以免造成步道加寬、衝擊植被，並且造成更多不必要的侵蝕。如果天雨步道嚴重泥濘，跑步會使得步道更爛，應選擇有鋪面可承受的步道。

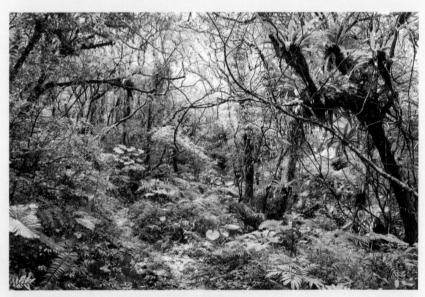

摸乳巷古道的原始山徑沒有被水泥化，是越野跑的聖地之一。

3. **只跑在開放的步道上**：遵從步道和路線封閉的規定，如果是保護區或需要申請，須遵循法規規定，並且避免擅闖私人土地。

4. **尊重所有的動物**：不要騷擾野生或是畜養的動物。受驚嚇的動物可能會變得非常危險，保持跟動物之間足夠的距離，讓動物可以適應你的存在。避免在像是築巢或是交配期間的敏感時機，進入橫跨野生動物棲息區的步道。

5. **請記得幫寵物繫上鍊條**：遵循法規不得帶寵物進入保護區，即使在未有規定的保護區外，請幫寵物繫上鍊條，並且隨時控制住牠的行蹤，以免對野生動物與其他使用者造成不良影響。請事先準備好塑膠袋把寵物大便帶走丟棄在垃圾桶。

6. **不要驚嚇到步道上的其他人**：跑步速度快，可能會嚇到沒有心理準備的健行者。請禮貌地發聲提醒，超越他人時，請放慢速度或是停步以避免意外的衝撞。大多數的狀況下，上坡跑者應該要讓路給下坡跑者。

7. **展現友善之意**：友善的溝通是步道禮儀的關鍵。別人讓路時，一聲「謝謝」非常地適宜。「哈囉，你好。」也是非常友善的問候。

8. **請勿亂丟垃圾**：能量飲料的外包裝和喝過的寶特瓶都應該帶走。請穿著有拉鍊口袋的衣物，可暫放隨身的垃圾。自備環保水袋更好，學會用最低衝擊的技巧來處理排泄物。

9. **跟著小團隊跑**：盡可能以小隊伍來組成跑步團。一大組跑者容易驚嚇其他登山者，並且會對步道產生較大的影響。

10. **注意安全**：請事先熟悉跑步的環境，盡量找伙伴一起跑，並且至少讓另外一個人知道你跑步的地點以及預計回程的時間。如果不熟悉路線請攜帶地圖。做好任何天候和突發狀況的準備，長天數請帶足水與食物，在偏遠山區救難困難。美國越野跑協會建議跑者不要戴耳機或是iPod跑步，否則跑者往往聽不到任何周遭像是野生動物或是其他人的聲音。最重要的安全知識就是了解並且遵從你的極限。請回報任何異常危險、或有機會造成傷害的狀況或活動給相關主管機關。

11. **維持環境原有風貌**：跑步時，不要帶走所看到的自然或是有歷史的東西，包含野花或是原生草種，請維持它們的原樣。移除或蒐集步道上的路線標示是很嚴重並且會危及他人的破壞行為。

12. **回饋社群**：參加、支持、或是鼓勵他人加入步道修護工作。

# 砌石階梯，學習先民的踩踏方法

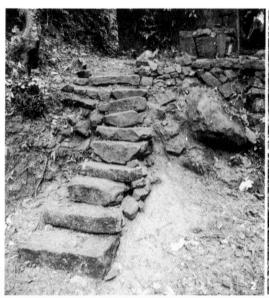

摸乳巷古道全線多有昔日先民就地取材、以砂岩做的梯田砌石駁坎與砌石階梯，由於當地潮濕多水，路線又多沿著溪邊行進，水大的時候會衝擊步道邊坡，甚至水溢流到路面，古道本身是兩側都高，路面相對較低的谷地，因而地形天然就是集水區，而在地層中沒有石頭的部分，其黃黏土的土壤性質，遇水容易沖蝕，行走容易濕滑，難以著力，而全線爬坡，因此有很多路段需要以砌石階梯來改善沖刷問題與爬升上下的需求。

好在溪谷裡面有很多大型的砂岩塊石，很適合就地取材作為階梯的材料，相對於木頭更為耐久，唯在潮濕環境中容易生苔，但只要穿著雨鞋，學習先民的踩踏方法，其實可以如履平地。而在較少塊石的路段，搭配移除沿線的風倒木，選擇材質較硬的木頭，也可以作橫木護坡。另外分段設置集排水系統，將上邊坡下來的水引離路面、流入溪流也是相當重要。

## I 砌石駁坎與嵌合石階

從底下溪邊開始以砌石護坡的方式重建路基，以鞏固上層階梯。然後，從下邊坡做好砌石邊坡，再逐層往上架設砌石階梯。由於必須隨著階梯逐層拉高，因此邊坡並非平面，階梯也形同邊坡的一部分結構，兩者緊密嵌合形成穩固結構。

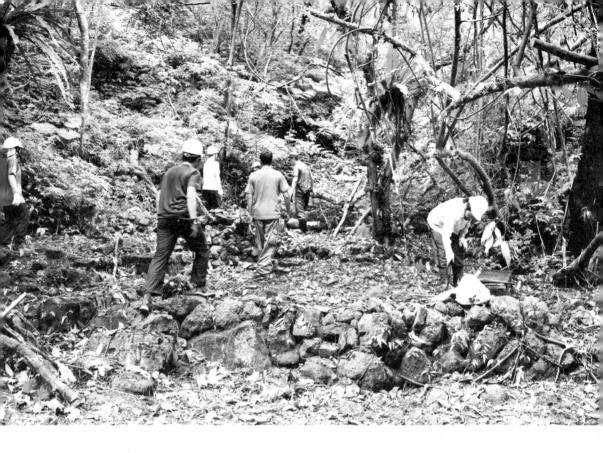

② 砌石階梯基礎重建

黃家古厝下層曬穀場，通向黃家古厝第二層平台的砌石階梯流失，予以基礎重建。

③ 修復爬坡沖蝕溝

距離入口不遠處的爬坡，因為人的踩踏、水的沖刷，經年累月形成很深凹陷的沖蝕溝，最深的落差達1公尺，不利通行。深陷的沖蝕溝中，超過5人一同搬運多顆逾80公分以上的超大塊石，以填補高差，同時做砌石階梯與流失路基基礎重建的砌石組合，如此除了方便人踩踏爬升，同時可以減緩水的沖刷能量，使溝不會再刷深。

④ 黃家古厝曬穀場整理

由於黃家古厝後方位於兩道溪溝交匯沖擊之處，於水量大時，常會夾帶土砂淤積於曬穀場上，導致地面泥濘；古厝年久失修，倒木橫陳、冷清草、藤類蔓生，屋內亦有廢棄物棄置。志工分頭砍除雜木，將黃家古厝建築基地各層台地清整出來，並清除曬穀場爛泥，再於行經動線上回鋪碎石，減少泥濘。

### 步道看點

**1 福田居**

在摸乳巷古道入口與烏塗溪步道交會處不遠，有一處門牌號碼摸乳巷7號的就是福田居，這是烏塗社區理事長開的餐廳，旁邊有一座維持完好的祖厝，仍可見到石碇早期的石造古厝建築樣態。（攝影｜唐炘炘）

**2 黃家古厝**

從入口步行約30分鐘的緩上坡後，就會看到黃家古厝的石頭老屋遺址。縱使古厝已有多面石牆坍頹，屋頂也年久失修，但從曬穀場、座落高低兩層山坡地的建築規模來看，不難想像當時黃家的興旺。（攝影｜唐炘炘）

**3、4、5 土地公聯盟**

烏塗里的山羊洞與楜子腳之間，有著極富在地人情特色的「土地公聯盟」。根據烏塗社區發展協會的調查，山羊洞最早是於清乾隆年間，由原籍福建泉州安溪的高氏家族移民墾殖開發，當時生活物資拮据、材料簡便，為尋求精神安定，在田邊、水尾、嶺頭三處分別就地取用石塊排成屋狀，做成簡易土地公開始供奉，分別為山羊洞土地公廟、水尾外楜仔腳土地公廟、楜仔腳嶺頭土地公廟。後來在1970年代、2000年代經過陸續改建，成為現今的現代水泥廟宇，分別命名為山羊洞「福德宮」（看點3）、外楜子腳「楜福宮」（看點4）、內楜子腳「安福宮」（看點5）。且為了感念土地公的保佑，以及懷念高家先祖在此山區開墾奠基的辛勞，三間土地公廟共同結盟成為「楜山聯盟福德宮」。

### 交通方式

大眾運輸：由景美或木柵搭666公車至石碇老街（烏塗窟線、皇帝殿線、華梵大學線）下車，沿烏塗窟溪步道步行約15分鐘即可抵達摸乳巷古道；或可直接搭乘666烏塗窟線到臨時站，下車往回走150公尺即是步道入口。自行開車：可從國道5號下石碇交流道，沿著106乙線道前往石碇方向，約10分鐘即可抵達。

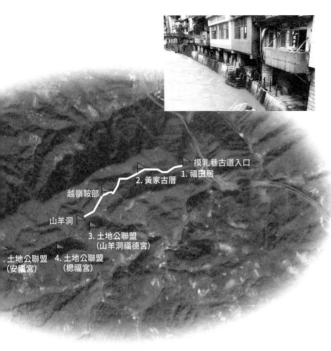

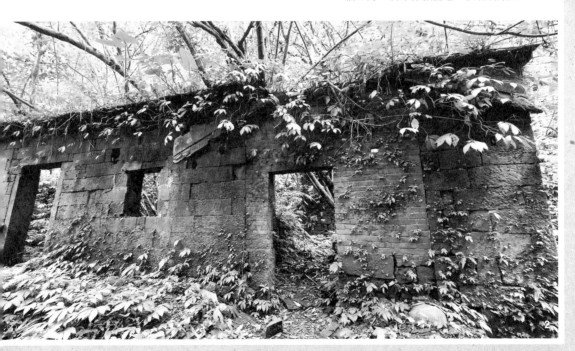

順訪景點

## 石碇東西街

景美溪的重要支流崩山溪、烏塗溪在石碇東西街交接處的萬壽橋下會合。位於西街的石碇國小緊鄰烏塗溪，校門口集順廟主祀保儀尊王，廟門口廣場是早年的物資集散地，鄰近昔日渡船頭。石碇東街依山而建，狹小的巷弄被屋頂遮覆，因而叫「不見天街」，是早年通往宜蘭的重要道路。

## 石碇天主堂

1919年即有天主教的白斐理神父來石碇傳教，1931年洪羅烈神父開始募款，在熱心教友協助下，利用當地溪流中的塊石，一塊一塊打鑿出四方形的石頭興建教堂，於1934年7月落成，名為「聖心堂」。天主堂位於碇格路高聳的砌石擋土牆上方，若未仔細留意，很容易錯過。

# 03

苗栗縣
## 水寨下古道

# 遙想馬偕傳教的
# 行跡

文・攝影 | 李業興（獅潭藍色小屋自然人文工作室負責人）

　　水寨下古道是馬偕博士於百餘年前，走進台灣西部最內山的苗栗獅潭，向道卡斯族、賽夏族、客家人傳教的路徑。考據其名稱由來，乃是因路徑上沿溪前行可見巨石，一直走到石壁，就可見瀑布流水；因為瀑布的客語就是「水寨」，水寨下古道，就是瀑布下的古道。

　　沉寂多年、隱身於濃密林蔭的古道，路基多遭沖刷，今天以純手作方式加以修復，成為長距離步道「樟之細路」的一部分，保留了原始自然路況，走上有如台灣朝聖之路的古道，帶領我們體驗馬偕博士當年的艱辛與熱忱。

## 步道小檔案

▶所在縣市：苗栗縣頭屋鄉
▶海拔高度：150～420公尺
▶里程：2.4公里
▶所需時間：70～80分鐘（單程）
▶路面狀況：原始山徑

▶步道型態：雙向進出
▶難易度：低～中
▶所屬步道系統：樟之細路
▶周邊串聯步道：鳴鳳古道、楔隘古道、
　北隘勇古道

**步道特色**

▶全線皆於林蔭下行走，路段先腰繞沿溪上行。

▶夏秋季涼爽，冬春易受季節影響，路況易潮濕。

▶典型的中北部原始溪谷森林，蕨類、藤類與野生動物相豐富。

▶須高繞越過溼滑瀑布，雨季需小心通過。

水寨下古道又被稱為「馬偕步道」，因為來自加拿大的基督教牧師馬偕博士，在1872年時，曾循著這條路徑，冒著生命危險，首次進入苗栗獅潭的山區傳教。更早，在明鄭時期，鄭克塽徵用後龍的道卡斯族人運送軍需物資，因勞役繁重，部分族人受不了，往東邊的山區逃離，所取道的也正是這條路線。

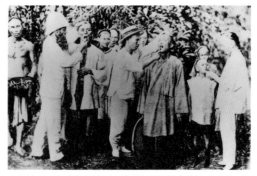
馬偕於1872年來獅潭傳教，這張為民眾拔牙的知名照片，場景據說就是在獅潭。

## 跋山涉水，傳教路險阻重重

馬偕在1871年來到台灣，開始四處旅行，並以行醫為媒介，將福音傳給各地的居民。他在日記中記載著，他於1872年12月30日，進入獅潭賽夏族的領域。獅潭是苗栗東側山林中，最晚有漢人進入開墾的區域，馬偕日記中描述的沿途面貌，成了獅潭最早的第一手文字資料。

「寄生的植物依附在巨樹的樹枝上，就像船的船索一般。……行走時見到野香蕉、柑橘以及數不盡不知名的植物和水果……」

1872年底，馬偕與來自英國「侏儒號」戰艦的巴克斯船長，來到苗栗後龍。那時，剛好有三十位道卡斯族的新港社人要去深處內山的獅潭，馬偕想藉此機會接觸那裡的原住民，向他們傳教，便偕同巴克斯船長和他們一起前往。

「三十位新港社民準備好後，我們就盡速出發前往山裡。我們赤腳渡過幾條溪流，蜿蜒順流而行或是走在丘陵山頂，直到我們來到高聳山脈山腳。……我們開始爬上陡峭而密集長滿樹木的山嶺，樹林蜿蜒一群接著一群。」

巴克斯船長在他所撰寫的《東方海域》一書也提到，當時新港社民向獅潭的賽夏族人購買了一大片山谷，計劃要帶族人來蓋屋、開墾土地，這次前去就是要去簽約。

「我們正在通過漢人的開墾地和原住民森林鄉的邊界……現在已經處於原住民的中間，何時碰面何時就可能有死亡的機會。」

在道卡斯族新港社人的居中協調下，馬偕一行人平安進入賽夏族人部落。新

至今仍能在這條原始的古道上看到，如馬偕所說的粗壯「如船索的藤」。

港社人在與賽夏族人完成簽約後，開始開發獅潭縱谷區域，雙方來往密切，這步道就成為獅潭與後龍的重要聯絡道路。

## 古道路況不明，鎩羽撤退

然而，隨著時光消逝，以及現代公路的興築，這條步道漸漸被淹沒在山林的雜草樹叢間。早些年，想要找到這條古道，多半得到路況不明的回應，蠻荒的山野，常折磨著登山客，最後總是鎩羽撤退。像在網路上頗有名氣的山林文史工作者Tony，就曾在2012年1月19日的旅記中寫到：「北隘勇古道的後段，通往蓬廬書院，再接水寨下古道往明德水庫的普光寺。後續的古道尚未整修，根據山友資料，後段雜草叢生，不宜深入，所以就放棄後段，走下行的土路繞回劚崃茶亭。」

在地黃屋夥房的黃瑋堯大哥也表示，在他小時候，水寨下古道是他們上山拾撿木柴的區域，不過走到瀑布就得折返了，無法再前進。我也曾在2000年時走入這山區，留下的記憶是路徑尚可找到，但林蔭濃密，有點不見天日。

水寨下古道曾經荒蕪多年，沿途林蔭濃密、藤蔓交錯，路徑難尋。（攝影｜顏歸真）

## 隨著樟之細路，再度重生

「樟之細路」是浪漫台3線政策中的一環，將台3線兩側的古道、山徑，串聯成長距離步道，作為觀光振興，並讓民眾得以深入體驗當地自然與歷史文化。而水寨下這條有故事的古道，也被納入樟之細路的主線道之中。

但是，古道年久失修，難以行走，必須加以修整，於是，2018年，千里步道協會與客委會、新竹林管處等單位合作，以友善環境的純手作步道方式來修復。

馬偕曾在日記上，寫下沿路見到如船索般粗大的藤類，依附在巨樹的樹枝上，這樣的景象至今在水寨下古道仍能看到。在進行手作步道工作時，苗栗社大古道班也特別在施作之前，以繩索將橫越步道的粗藤吊掛提高，一來避免阻礙步道上的通行，二來也能保護生長多年好不容易才茁壯的藤類植物，也能讓我們更容易懷想，百年前馬偕走在這條路上所見的景象。

在歷經近十場的工作坊、教育訓練、工作假期，投入志工近三百人次，終於將水寨下古道全段修復完成，也成為樟之細路上第一條完成標示系統設置的步道。步道的兩端，設置了步道地圖、方向、距離、爬升高度等資訊，讓民眾能迅速獲得路徑訊息，評估計劃行程，這是長距離步道不可或缺等硬體要素，整體

# ◀「樟之細路」──串起西北山麓的長程步道 ▶

　　「樟之細路」是客委會浪漫台3線政策中的一環，主要想透過發展觀光產業，振興省道台3線公路周邊客庄聚落的山村經濟，因此選擇省道兩側的古道山徑，串聯成為長程步道。

　　2018年在政府與沿線民間團體協助逐段探查下，完成初步定線，規劃有主線、副線，全長380公里，北起桃園龍潭區三坑老街，南至台中東勢區鯉魚伯公，並列入國家級綠道軸線之一。2019年，樟之細路與韓國濟州偶來步道締結友誼步道，並於鳴鳳古道（RSA41）與濟州偶來第十五號步道互設指標，為台灣第一條與國際接軌的步道。

　　在步道命名之時，特別選擇超越族群的的自然物──「樟樹」為代表，一方面樟樹是這片山林的主要樹種之一，以及重要的資源開發的目標，另方面也是族群領域衝突的根源，因此，希望藉此名稱來反思人與自然、族群之間的衝突歷史。而英文Raknus Selu Trail，乃結合泰雅、賽夏族語的樟樹（Raknus）和客語中的小路（Selu）發音。

　　台灣的西北部山麓地帶，早期是平埔族道卡斯族、巴宰族，與賽夏、泰雅等族群的居住地。自漢人入墾，三百年多來，這條帶狀邊境上的人民，不時上演著漢人越界拓墾、原客衝突，和閩客械鬥的事件。

　　然而，為了生活與生存，仍舊有原住民與漢人進行物資交易；閩客移民共同組成墾號、銷售物產；客家人與平埔族合作開墾、採樟製腦、擔任隘丁。在這樣的時空環境下，這片麓山帶曾經遍佈了腦寮、炭窯、茶園、果樹、竹林、梯田、礦場，而客家聚落也成為此區域的主要人文風景。

　　隨著移民日增與對山區資源的需求，這條區隔不同族群的界線，逐漸往東側推移。直到1895年，日本人在西部麓山帶的最東側，因軍事用途而闢建戰備道路與產業道路，成了台3線的前身。

樟之細路的標誌，以有三條主葉脈的樟樹葉片為意象。

　　台3線沿線兩側的山林古道中，仍保留許多當年開墾的歷史遺跡和人文景觀，我們期待透過「樟之細路」的建置，串起周邊聚落，成為一條彼此相互理解包容與合作共生的國家綠道。

詳見樟之細路網站 https://reurl.cc/95paGd

「樟之細路」的建置，也因此邁入新的階段。

## 淺山森林的原始樣貌

水寨下古道有著台灣淺山系森林的原始樣貌，步道不長，約只有2.4公里，走起來不算太辛苦。目前走水寨下古道的最佳出發點，為彌勒山麓的普光寺。普光寺位於明德水庫南岸道路的深處，主祀釋迦牟尼佛，由智心法師於1943年來此開山，初建草庵，歷經多次修建，有了今天的規模。在偶然的機緣下，到山中禮佛的賴秋瑩居士向廟方提起：「家父是位很會作詩的老師！」她的父親即是苗栗詩仙「賴

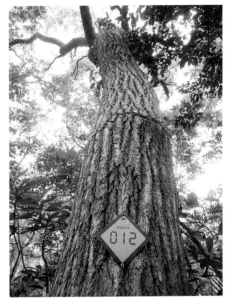

水寨下古道的指示牌。RS為樟之細路代號，A39為主線第39段，012是點位編號，密集處每100公尺設有一個點位。

江質」，在那之後他便來到普光寺教寺眾學習作詩及書法，並於1989年成立「普光詩社」。現在，普光寺左側的牆面上，就展示著相關的詩文，不難想像，當年此地人文薈萃，滿山唸詩、寫詩的時光。

循著普光寺右側的階梯上去，有一「指月亭」，從這裡開始，就正式開始水寨下古道的路程。循著古道石階前進，遇到岔路時轉往左邊，開始進入無石階的自然土路山徑。這段幾乎都是繞著山腰的邊坡路，因為石塊多為易碎的泥岩，土

**生態焦點——粗大的攀藤植物**

攀藤植物是成熟森林的指標。水寨下古道森林蓊鬱，除了路旁茂密的植被外，也常可以看到各種攀藤植物掛在樹上，如風藤、薯榔、飛龍掌血等等，當中有不少藤蔓可以長到非常粗，像是血藤和菊花木，在這裡都是常見的植物。這些爬藤有時會垂到步道上，造成行走上的不便。手作步道對於這些粗壯的藤蔓原則上都不會砍除，而是將它們高吊至其他樹幹上，畢竟要長成如成人手臂般粗大，至少要花十年以上的時間呢！

質鬆散，且兩側陡直的邊坡上有很多老化的粗大相思木，根系抓不住鬆土，很容易因為風雨而橫倒路面。

這段路徑狹窄，部分路段易沖刷，這段手作步道的重點，就是移除橫倒的相思木，用來做橫木護坡，或是用乾溝裡面的塊石做砌石駁坎，保護下邊坡，並且增加路幅，刨平高起的路面、墊高下陷的邊坡，讓路面維持平坦緩坡，兼顧路面排水設計。

這樣和自然相容的路徑，走起來保有自然風味又順暢好行，大家走到此處可以體驗看看。行路的人大概很難想像，在下邊坡很陡、路面很窄到幾乎沒有地方可站時，施工的危險與難度。

繼續前行，就能聽到水聲。沿溪前行可見巨石，一直走到石壁，就可見瀑布

（上）水寨下古道有著台灣淺山系森林的原始樣貌，秋冬可見「無患子」美麗的黃葉景象。（下左）普光寺旁的詩文牆。（下右）從指月亭開始，正式展開水寨下古道的路程。

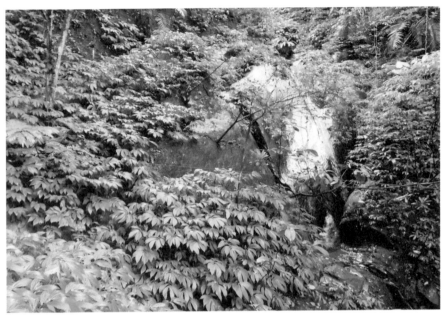

沿途峭壁、小瀑布不斷，瀑布的客語就是「水寨」，正是步道名稱由來。

流水。這裡就是水寨下古道的名稱由來，因為瀑布的客語就是「水寨」，水寨下古道，就是瀑布下的古道。

這邊開始，要高繞一小段溪谷，旁有架繩輔助。繞過溪谷後，腳下的石階路，也是經由手作步道志工之手埋設。接著開始上坡，慢慢拾階而上。原本這裡會經過山友為攀爬帽盒山而加設拉繩的陡峭路徑，經過我們幾番勘查、選線，決定將路徑改成之字形上坡，較為平緩好走。

接上後段較寬的產業土路，一路緩緩上坡，最後，從竹林的縫隙中走出，來到產業道路，即是水寨下古道的終點，旁邊就是蓬廬書院，為推廣漢學教育的地方，可惜目前無對外開放。

## 走上台灣的朝聖之路

水寨下古道最後和產業道路相接處的電線桿旁，立有「鳴鳳山、苗22線、嗶唥茶亭」指標。可選擇繼續前行，往嗶唥茶亭的方向，即可接上樟之細路另一段的「北隘勇古道」（RSA40）。嗶唥茶亭位在番子寮山腰中，「嗶」在客家話發

音同「廖」，意指大家坐著休息聊天談笑。
這是1957年當地居民所建造的奉茶亭，供往
來民眾歇腳，亭中對聯也是苗栗詩仙所寫：
「鳴滴甘泉流遠永，鳳儀秀嶺非中興，涼風
入座遊人暢，亭景迎眸會客歡」。藏頭加藏
尾詩句，點出這個茶亭位於頭屋鄉鳴鳳村、
獅潭鄉永興村的交通要道，精妙的詩句，為
旅程增添了一絲樂趣。

　　再往前則能續接鳴鳳古道（RSA41），
進入台3線獅潭縱谷區域。一條條步道相接
串聯，正是長距離步道的特色。鳴鳳古道是
早年賽夏族人的獵徑，後來漢人移入，成為

水寨下古道是樟之細路上第一條完成標示
系統設置的步道，方便連結各條步道。

山區居民日常往來與運送山產貨物的捷徑。從鳴鳳古道可下行至獅潭義民廟，在
可休息補給的新店村，搭乘新竹客運到苗栗火車站或高鐵站。

　　許多人嚮往去走西班牙、耶路撒冷、西藏等地的長距離朝聖之路。其實台
灣島上幾條長距離步道，沿路也充滿了故事。短短的水寨下古道，就交織著客家
人、平埔族、賽夏族與外國傳教士等這麼多不同族群的衝突與共榮。走一趟水寨
下古道，感受百年的歷史氛圍，認識台灣土地上豐富多彩的面貌。

## ◖ 天空藍的竹子 ◗

　　根據1873年4月8日馬偕從獅潭前往雪山的第七天
日記：「我們來到一個竹叢的面前，顏色就像天一般
的藍，但是長的又像人所栽種的竹子一般的普通。我
從來沒有見過比這更美麗的植物……」真有這種竹子
存在嗎？原來，有時桂竹莖上會產生粉末，在半日照
的山谷裡，呈現偏藍的顏色。儘管不常見，但大家走
在步道上時，不妨可以找找看，感受馬偕當年在這片
山林的感動讚嘆！

桂竹莖上產生粉末，在半日照
的山谷裡，呈現偏藍的顏色。

# 爭取路面，護樹護坡

工<br>寫　特　法<br>特

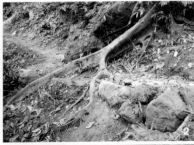

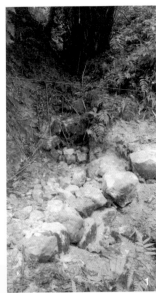

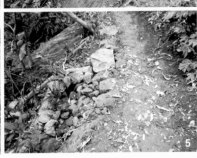

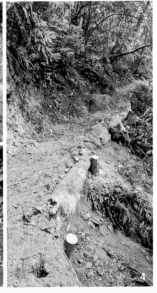

水寨下古道已經荒廢多年，特別是從普光寺水泥階梯盡頭銜接土徑之後，因為該地多為風化泥岩的碎石壤土，環境相對乾燥，林相又以相思樹為主，而相思樹長成樹圍超過20公分的大樹，樹身重又斜生在如此鬆散的土壤，沿途很多上下邊坡倒下擋道的相思木，同時根系也連帶拔掉邊坡土壤而滑落。

因此在直到水寨下瀑布大岩壁之前，雖然是沿著山腰而行，但是幾乎沒有穩固的踩踏點，路幅狹小，路面向下邊坡傾斜，且時常有上方乾溪溝穿越，顯示有水時常因雨水的沖刷導致路基流失或是掩蓋路面，難以通行。因此在此段需沿線以倒木或塊石做護

坡，鞏固路緣以後向內側開挖、爭取路面，並維持向下邊坡洩水坡度。但鬆散的土壤不時會再崩落，需要時常清整路跡，維持路面。

水寨下瀑布開始到藘廬書院段，則是爬升坡，為了改善兩處拉繩段大落差，反覆探勘確認，找出之字形改道的路線，搭配階梯與護坡將坡度改緩；而過溪溝沖深的落差，則以砌石駁坎做過水路面，避免再沖刷，同時可供人通行。

## Ⅰ 浮築路與固床工

因水流長年的沖刷，導致溪溝與步道連接面的落差不斷加深。這裡用了大石施作而成的浮築路，除了解決高低落差

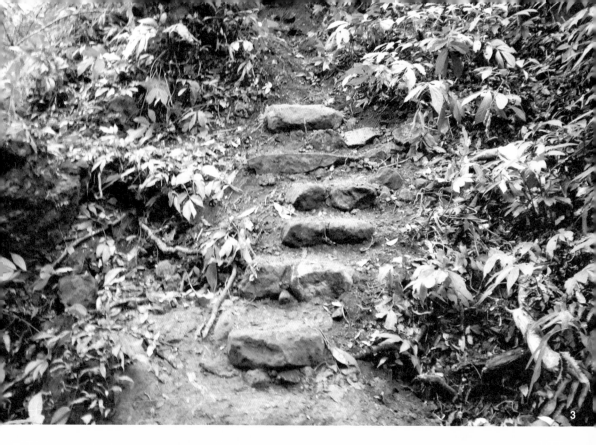

3

外，也在浮築路的上下方做了固床工，為的是盡可能的延長浮築路的壽命。

② 砌石護坡

沿線許多路段都有利用砌石修補流失的邊坡與路基，萬一遇到生長到路面、容易絆倒行人的大樹板根，為了兼顧讓人在狹窄路面可以安全通行，同時保留支持大樹的主要根系，可以在根系的前後與內側，利用砌石護坡的工法將路面墊高，以方便人的跨越，同時達到保護樹根的作用。

③ 砌石階梯

原路線是走在瀑布間打鑿出的巨石上，由於過於溼滑難行，所以選擇往上改道。新開的路在坡度過陡的地方，設置階梯方便行走，也能減緩雨水的流速。

④ 橫木護坡

由於許多路段路幅不足，且邊坡不穩定，現地亦有不少野獸足跡是橫越步道下邊坡，常導致邊坡破壞。因此，利用現地風倒木鞏固邊坡，然後向內側開挖，爭取空間，以增加路寬。要特別注意的是，橫木護坡施作後，仍要維持路面向下洩水的坡度，才不會阻礙出水。

⑤ 砌石路緣

路面逕流常會從較脆弱的邊坡沖出破口出水，因此在路面相對低點處，利用砌石路緣維持步道邊界穩固，同時在下邊坡拋亂石以消能，降低雨水淘刷，穩固邊坡。

## 步道地圖

### 步道看點

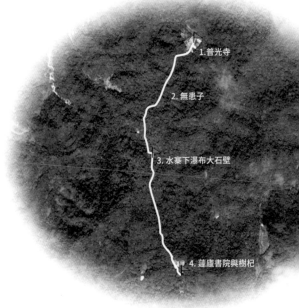

1. 普光寺
2. 無患子
3. 水寨下瀑布大石壁
4. 蓮廬書院與樹杞

**1　普光寺**

普光寺位於頭屋鄉明德水庫南岸明德村彌勒山麓，風水地理極佳。因緣聚會與苗栗詩仙賴江質（賴綠水）有一段學習詩作的時光，成立「普光詩社」，三年多的日子產出三百多首詩作，於2000年匯集成冊出版《普光詩集文選》。在寺前廣場左邊的牆上，就有一部分的詩作刻在上面，可緬懷充滿禪意的詩作。

**2　無患子**

無患子是台灣低海拔闊葉林常見的樹種，水寨下古道沿途多處可見。球型核果成熟時，自外表隱約可看到果實內的黑色種子，有若眼珠子一般，故客語稱為「目浪子」、「目浪樹」。從前，無患子的果實是最佳的清潔劑，因果皮含有皂素，用水搓揉便會產生少許泡沫，缺點是白色衣物洗久後會變偏黃色。果實內的黑色圓形種子，是製作佛珠的上好材料，早年也會被小孩拿來當彈珠玩。樹形優美，秋冬之際，有落葉現象。落葉前，滿樹綠葉轉鮮黃，極為美麗；落葉後，滿地黃葉，也別有風味。

**3　水寨下瀑布大石壁**

「水寨下」是客語中「瀑布」的意思。古道沿著後龍溪河口進入山區，深入老田寮溪流域，沿途經過許多峭壁，形成小瀑布，因而成為這條步道的名稱。不

---

**交通方式**

**大眾運輸：❶普光寺端入口：**自苗栗火車站附近中山路（苗栗市農會前）搭乘苗栗客運5801、5802，於明德站下車。沿126縣道進入明德水庫風景區，穿越日新島，往普光寺方向前進。也可走環湖公路，但路程較長。**❷蓮廬書院端入口：**自苗栗火車站附近中山路（苗栗市農會前）搭乘苗栗客運5801、5802，於鳴鳳入口站下車。沿苗22鄉道步行約7.3公里，左轉南窩產道續行1.5公里至蓮廬書院。**自行開車：❶普光寺端入口：**國道1號頭屋交流道下，接台13線往造橋經頭屋，接126縣道到明德水庫。沿著北岸道路約行5.2公里，過環湖橋，左轉苗16鄉道（南岸道路），經魯冰花休閒農莊向前行駛至普光寺叉路口左轉上山，到路盡頭即抵達普光寺。**❷蓮廬書院端入口：**國道1號頭屋交流道下，接台13線往造橋經頭屋，接苗22鄉道（鳴鳳入口公車站牌處轉入），約行7.3公里左轉南窩產道，再約行1.5公里至蓮廬書院。

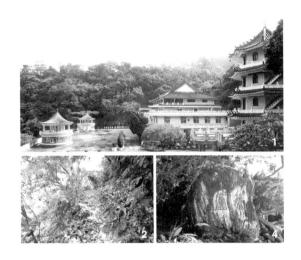

過，現在有時因降水量不足，水瀑顯得不明顯。

4 蓬廬書院與樹杞

水寨下古道口的蓬廬書院是推廣漢學的地方，所在的舊地名，稱為「象棋坪」，因當地擁有眾多「象棋樹」（竹東舊地名也同樣原因稱為「象棋林」），也就是樹杞。樹杞為台灣全島平地及低海拔山地常見的闊葉樹種。樹皮平滑，樹幹枝節處均勻膨大；葉子脫落後，在樹幹上留有圓形的痕跡，狀似象棋，客語因此名為「象棋樹」。

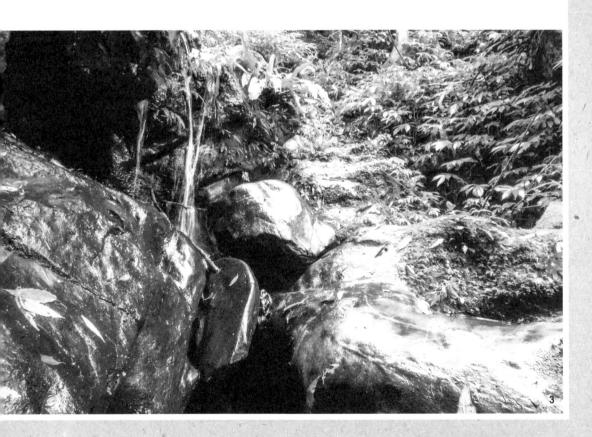

# 04

苗栗縣
## 大湖老官路

# 守護竹林老路
# 的美學

文·攝影 | 彭宏源（國立苗栗農工森林科退休教師）

　　走在大湖老官路上，可東望山巒綿亙的馬那邦山、大克山連峰山脈，也能西眺關刀山脈群巒，這條步道曾經有部分深深埋藏於大自然懷抱之中，在手作修復後，如今則見證著人們於現代文明開發與守護自然之間尋求平衡的努力。

　　穿梭於竹林、次生林、果園等多樣之生態環境，沿途又有多處文史遺跡、老樹、老宅、野生動物等。雖然部分路段是柏油路或水泥鋪面，但步道大部分頗為平緩，距離台3線也很近，相通聯絡道多，很適合親子或年長者散步健行。而一走進桂竹林夾道的祕境，清涼舒暢，陽光穿透竹葉縫隙細細灑落地面，宛如電影場景的古韻氛圍，讓人也不自覺緩下了步伐。

## 步道小檔案

▶所在縣市：苗栗縣大湖鄉
▶海拔高度：270～430公尺
▶里程：12.5公里
▶所需時間：6小時
▶路面狀況：原始山徑、水泥道路、柏油路
▶步道型態：雙向進出
▶難易度：低～中
▶所屬步道系統：樟之細路
▶周邊串聯步道：大窩穿隆圳、伯公遍路、出關古道

## 步道特色

▶大湖至南湖，約3.5K，以南湖溪河堤自行車步道替代原老官路，可體驗河川與田園風光。
▶南湖至水流東崀，約4K，大部分路段以手作修復，沿途動、植物生態多樣且豐富，環境自然。
▶與台3線近平行，相通聯絡道多，接駁方便，是很合適的大眾化散步健行路線。
▶沿途之紀念碑、土地公廟、穿隆圳、老宅、老樹等，具文史走讀之價值。

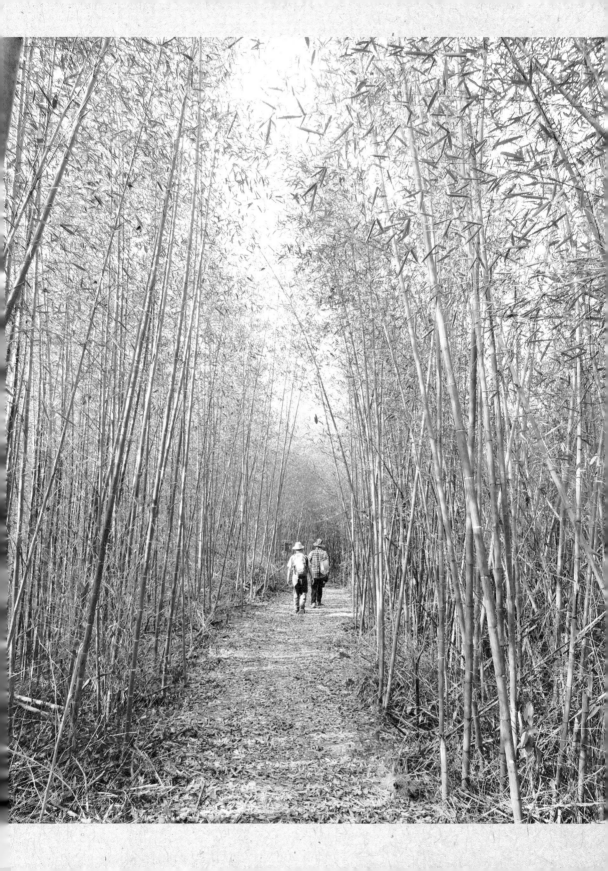

## 防範原住民的官方道路

老官路，也稱老官道，顧名思義是由官方開闢的道路，不同於一般以產業經濟為目的、由百姓所走出來的古道。客家語中，步行的路並不稱為「道」，而是稱「路」，因此沿用當地舊稱，定名為「老官路」。

老官路是苗栗大湖與卓蘭（舊稱罩蘭）之間，在1935年台3線闢建前，當地官、民最常使用的南北向通路，舉凡隘勇、郵驛、衙差、商人、挑夫均是以此路來往，目前土地所有權仍屬國有財產署。

這條路的開拓，起始於漢人入墾大湖。相較於台灣其他地區，大湖的開墾算是非常晚，直到清咸豐11年（1861），吳定新兄弟們帶領家族入墾大湖後，漢人移入者才逐漸增加。入墾後，漢人逐步往東側與東南側山區推進，和原住民的衝突也因此越來越劇烈。

清光緒9年（1883），吳定新與葉春霖赴官府稟請官方，開闢大湖通往罩蘭的道路，作為隘勇路，防範原住民侵擾。道路開成後，沿路設有多處隘寮、大銃庫，但仍不斷受原住民紛擾。光緒11年（1885），為剿撫原住民，撫墾局中路統領林朝棟率棟軍協同柳泰和總兵將該路加以拓修，因而成為較具規模之官路。

## 悠閒小徑，童年的甜蜜回憶

走在現今桂竹林夾道祕境，遙想百餘年前的過往，這裡曾經是原、漢大動干戈的戰場，也有過數以千計壯盛軍容在奔騰，更是當地居民的民生物資流通道路。

木竹叢生橫置，原步道路跡難循。

1971年之前，就讀小學的我，放學時總愛沿路玩耍回家，有時突不想老是走同樣的路（台3線），就會呼朋引伴走老官路小徑，格外悠閒自在。不同季節，沿路長著不同的野果，例如虎婆刺、桑葚、構樹，可以隨手摘採當零嘴，在沒有零用錢的年代，美味的野果是永生難忘的記憶與喜悅。

　　當時路跡還很明顯，使用該路者仍頻繁，大多是農耕的農戶。但是，一眨眼，數十年後欲再度前往，不但景象不再依舊，竟已毫無路跡可循，通行極為困難。因近數十年來，老官路鄰近之農耕地日漸廢耕，大部分農民離開山林之後，農地已演替成次生林、桂竹林，老官路之路跡變得不明顯，而且部分已變為產業道路或公路，或淹沒於水庫中，讓人不禁有「滄海桑田」之憾。

## 老官路艱辛重現

　　這條在台3線省道出現前，居民最常使用的路徑，具有時代意義，因此，水保局台中分局於2020年執行農村再生計畫時，參酌千里步道協會的建議，將該路以手作方式修復，並納入「樟之細路」的路線之一。

　　由於原路基難覓，植生極為茂密，因此在施作前，首要之務是先進行路線勘察與釐清境界之測量，水保局台中分局向地政單位申請鑑界釘樁，短短約4公里的路程，花費17個工作天方完成，且皆須清除密麻竄生的障礙木竹才能勉強通過。我亦於此時開始協助尋覓原路線，並負責與少部分被占用之土地地主協調，取得相互諒解以利後續修復工程之進行。在兼顧自然環境與輕度人為干擾的修復原則下，該路段得以在荒廢數十年後重現，大部分以手作施作，保留了舊有步道的原貌，居高遠眺，視野極佳。

老官路的鑑界測量過程備極艱辛。

和興水口福德祠可作為休息點。

老官路在南湖的起點，是在苗55線與台3線分岔路起點約50公尺西側，但因該首段地號與苗55線相隔了一塊私有民地而無法相銜接，乃取道台3線133.3K與133.6K處上行，上方正好有和興水口福德祠，並設有廁所與洗手台，可供遊客休息。從福德祠左後方沿水泥產業道路前行，至三叉路右轉便接上老官路，該處有一株高大的大葉楠，並可以沿「樟之細路」的布條前進。

## 人文地景，柳暗花明又一村

　　沒多久，進入林相多樣的次生林，由於位於稜線附近，經歷數十年的自然演替，極富多樣性，大多是台灣原生植物，較優勢的樹種有樟樹、相思樹、香楠、樹杞、江某、九節木、三腳鱉等等，由於鬱閉度高，因此地被草本較為稀少。沿路均有懸掛植物中文解說牌，亦可趁機認識一下，這些低海拔山區常見的植物。

　　越過了「微笑山丘」露營區之後，便來到夾道相迎的桂竹林，彷彿進入令人嚮往的祕境，陰涼又透風，十分舒服。過了桂竹林，是一片剛開墾過的開闊地，視野極佳，西面便是出關步道稜線，眼簾下方的小村莊是「百壽橋」。從幽祕小

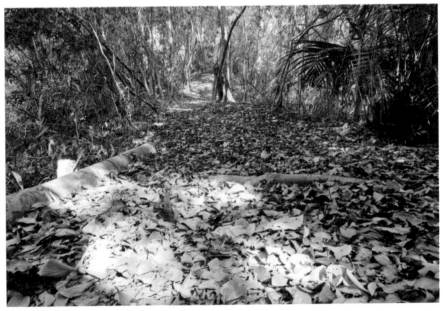

鋪滿落葉的闊葉次生林徑。

# ◀ 文史紀念石碑──見證原漢衝突血淚 ▶

在大湖鄉老官路沿途有3處文史紀念石碑，均與原漢衝突或治安管轄相關。

其一位於義和、栗林村交界處，日治大正6年（1917）4月立碑，石碑之下段約30公分斷落，應仍在附近土中，從碑面所刻文字「境界標」與其餘字跡的字義來推論，此碑用來劃分境界，以北由南湖警察官吏派出所管轄，以南為校栗林警察官吏派出所的轄區。

第二座紀念碑位於更寮崀北邊的農塘上方路旁，原石碑早已逸失，2018年依當地耆老林先生的印象與口述，在老官路旁重新設置，兩面碑文分為：「擔送人（挑夫）18名戰死」、「明治三十一年八月戰死」，但欠缺可靠的文獻證據。

若根據已過世的耆老徐福源先生（其住家與石碑僅離200公尺）所發表之〈大湖「老官道」探幽記〉（《中原周刊》，967期，1997）文章內容，比對飯川文平所著《大湖郡下理蕃警察職員殉難者芳名錄》中記載：「明治35年8月27日，巡查宮田連之助由校栗林往大湖執行交通勤務，出發至八份庄時受原住民的狙擊當場死亡。」皆提及同樣人名、地點之事件，因此，該石碑為紀念「宮田連之助」的可能性較高。

第三座石碑，則是紀念於日治明治32年（1899）1月26日於新開剉人窩發生28位挑夫遭原住民殺害的事件，其中一面碑文刻有「大正六年六月建之」。該紀念石碑附近，農作田園極多，農人所使用的鐮刀、鋤頭等農具，用久之後鈍化，農人會就近利用石碑頂端充當磨刀石磨利，久而久之，頂端就磨出現在所見的凹痕。

（上、左）下截斷落、躺倒在地的境界標，三面文字仍清晰。
（中）第二座紀念碑是新設置的。（右）剉人窩紀念石碑頂端被磨出凹槽。

徑，或銜接到廣闊山景，或見農業開發景觀設施，大自然與人類文明痕跡交織出現，是這條老官路特有的人文風情，一路行走過來頗有柳暗花明又一村之感。

　　從台3線百壽橋新、舊路岔路口（134.6K）對面，有一農路上到稜線，與老官路十字交叉。農路往東下行是大埤塘，附近有數家民宿與溫泉會館，往南便是老官路，該路曾於1991年鋪設水泥農路，因部分破損，為顧及農戶仍須使用，故設計與大地景色較為接近的「碎石固結」鋪面，以固化土混合在地土石強化鋪面，全線僅此約200公尺非以手作施作。

　　再往南之後的路段有零星農作區，有一小段水泥農路，夾雜於手作步道之間，穿過一段次生林後，赫然出現隱密於桂竹林中林姓人家的半荒廢老宅，雖長久缺乏使用與養護，但房屋主體仍完好，不妨順勢觀察屋牆使用的併仔壁（bine丶biag丶）工法，可以清楚看見牆壁下截基礎以紅磚砌疊，牆壁中央夾層骨材是桂竹，兩面以泥土、稻稈、稻殼充分攪拌後敷上，如此建築工法現已難得一見。

　　從老宅前方通過，又是一段很長的桂竹林，偶有樹木參雜其間，於義和村與栗林村交界處，路旁躺置一石柱，是日治時期警察派出所治安管轄的「境界

眺望遠方可見出關古道稜線。

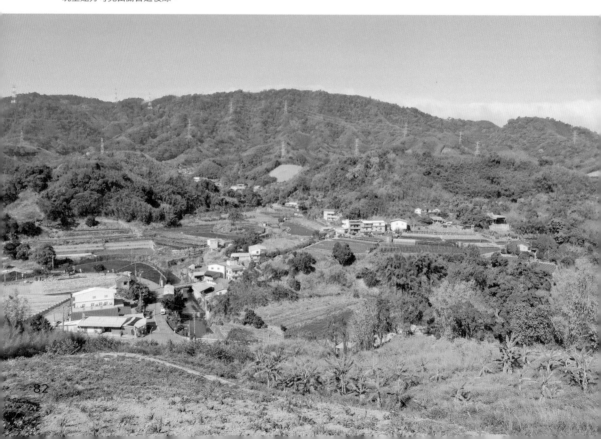

走在老官路可能與大冠鷲不期而遇。

台灣穿山甲的洞穴。

標」。走出了桂竹林的盡頭，就到了「四份水土保持戶
外教室」，是台灣首座水保戶外教室。

長1.5公尺、小手臂粗的王
錦蛇，嘶嘶作聲威脅。

　　農民遠離山林後，步道沿路環境受人為干擾少，
成為野生動物的天堂。晨昏時節，台灣山羌呼叫聲不絕
於耳，偶爾與路人不期而遇。路旁可見台灣穿山甲和台
灣鼴鼠洞穴，赤腹松鼠亦頻頻出現，其餘夜行性的果子
狸、大赤鼯鼠（飛鼠）、石虎的蹤跡均有居民發現，而
大冠鷲、台灣藍鵲、藍腹鷴亦常於天空盤旋，或於樹冠間、林下悠遊。

## 減少開發，善用替代道路

　　現在的老官路並非全線都按原路線修復，因為有幾段路線雖然幾十年前極為
平坦，但經歷過颱風、木竹竄生等大自然力量，地形地貌改變甚大而過於陡峻，
不適合重新大肆開拓，遇此情況，就轉而尋求鄰近是否有既成農路或小徑替代，
以減低對環境的開發衝擊。

　　行經漫長次生林、竹林之後，四份（台3線136.2K）往武榮的栗東農路於此稜
線交岔，南行會走一段長陡坡的水泥農路，而該路並非老官路。原老官路沿等高
線穿越山腰，部分地形現已極為陡峭，也有部分與柑橘園毗鄰，修復較為困難，
於是徵求毗鄰果農同意，將該水泥農路作為替代使用。長坡的頂端視野極佳，可
瀏覽周邊山際線。

　　離開農路，經過一段次生林，便到了四份往水流東的水流東農路（苗55-2）
交岔口，往南的老官路已鋪上水泥，西側與與梨園毗鄰。繼續前行至石門更寮

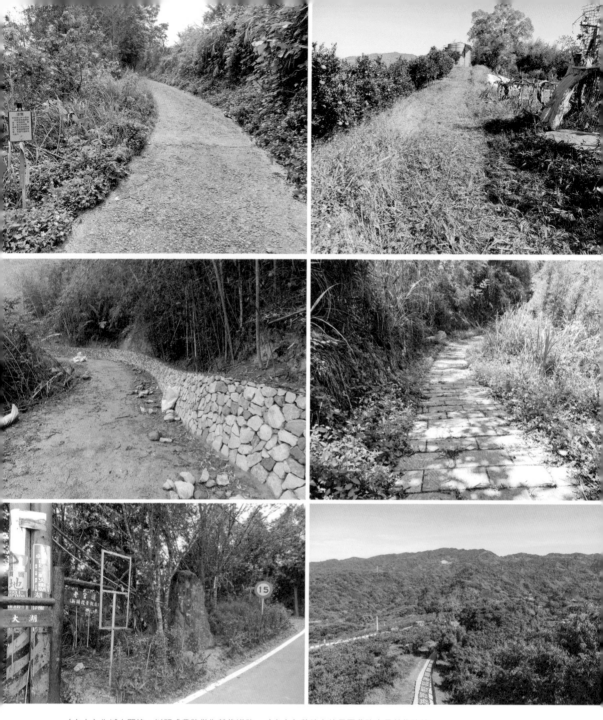

（左上）為減少開挖，以既成農路做為替代道路。（右上）稜線上的果園農路也是替代路線。

（左中）部分路基上方邊坡以矮砌石牆護坡。（右中）石板步道兩旁雜草須定期維護。

（左下）台3線138.2K附近的更寮崀路口「老官道」巨石指引。（右下）老官路中段處的制高點景觀。

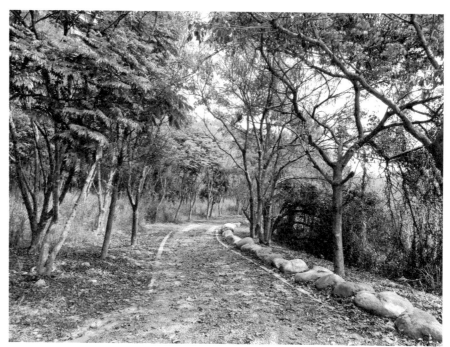

「幸福花之島」次生林夾道的碎石步道。

崀之間的路段則為石板鋪面，於2018年由水保局台中分局的農村再生計畫修建完成，部分路段上方邊坡以矮砌石牆護坡，石縫中大多已長滿植物，沿路兩側仍是老官路常見的桂竹林夾雜部分雜木的自然景觀。

　　在該段步道尾端，會經過一小窪地，老地名是「長橋」，早期架有一支木橋跨越小山溝，現已成為水土保持防砂壩，下方有一大坤塘，滿水位時佔地約五分地，於2018年修建老官路時，同時修復成為兼具生態景觀與滯洪功能的農塘，漫步在周邊的步道，可悠閒欣賞交相輝映的湖光山色與鴨群戲水。再向南行上到更寮崀，此地係南北、東西通路（苗54線）的要塞，日治初期在此設有一隘丁戌守的隘寮，防止盜賊活動，維持地方安寧。

　　過此之後，就是很早便已柏油路化的大湖老官路，在栗林村石門的更寮崀至大湖鄉新開第十公墓之間的產業道路，全程約近3公里，兩端都各有產業道路與台3線銜接，該路大多位居稜線或稜線稍下方，約於中段有一處制高點景觀平台，曾經是隘勇線大銃庫的設置地點。這一段產業道路視野頗佳，可見遠方綿亙山巒、

## ◀ 穿窿圳與水織路 ▶

穿窿圳是避免繞蜿蜒遠路,直接穿越山稜而開鑿的水圳隧道。老官路底下本有一穿窿圳穿越該山稜達大埤塘,於1890年開闢,長度約200餘公尺,該埤塘是儲水供應淋漓坪台地的農耕用水,水源埤頭位於義和、栗林村交界的南湖溪上游(台3線136.1K附近),但因水圳長度蜿蜒2公里餘,維護困難,1950年之後便廢棄,穿窿圳的兩端出入口均已崩塌不見痕跡。

(左)雅優圳是紀念泰雅女子雅優,猶玠對原漢融合的貢獻。(右)漆黑的穿窿圳內是蝙蝠的棲息所。

現今仍保留完好的穿窿圳,位於大窩自然生態園區,沿步道至大窩橋附近的大窩農路前往可至。當年拓墾者陳履獻家族開山墾洞,以手工鑿掘穿窿圳,築圳灌溉梯田。大窩穿窿圳至今已使用百餘年,形成極少數仍留存的穿窿圳群與梯田景觀。

2019年客委會首屆「浪漫台3線藝術季」,策展團隊曾以大窩穿窿圳群的「水路」為主題,規劃了「水織路」4個藝術裝置,其中花蓮藝術家伊祐‧噶照的作品《生命的鑿痕》,靈感便來自當地的穿窿古圳造型。

「水織路」藝術裝置《生命的鑿痕》。

「幸福花之島」園區內，幾乎不受外因干擾的水生池。

水庫湖光，可惜幾無遮蔭，更無法體驗老官路的原始風貌。

　　到了老官路南端，下行達新開村，村莊南邊有一生態公園「幸福花之島」，該基地約17公頃，採不破壞島上原生物種為原則，規劃出合宜動線、環狀步道、生態水池等，次生林相與動植物生態鏈完整，一年四季呈現不同地景風貌。因位置偏僻，較少外來遊客前往，很值得漫步順遊，享受純粹的寧靜時光。

　　雖然大湖與卓蘭之間的老官路原始路線已不完整，甚至部分已變為產業道路或公路，或淹沒於水庫之中，但全線仍有南湖至水流東崀之間約近4公里，隱身於大自然中。當你安然走在落葉沙沙作響的林蔭下，或是竹林夾道的祕徑上，昔日原漢干戈已遠，而沿途餘留的生活文史痕跡，和各種生態與農村景觀設施，則隨著步道的手作修復與開放，重新豐富現代旅人的步行體驗。

# 砍竹除草，從荒煙蔓草理出古道

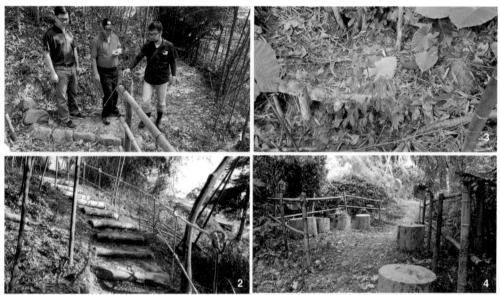

作為台3線省道的前身，老官路在公路開通之後即少有人利用，逐漸變成兩側果園、竹林的一部分，連路線都不清楚，有些路段也有水泥產業道路平行可以利用替代，有些路段則被後來的水泥產業道路交岔而過，容易迷途。幸好整段路線在日治時期有畫出線形地籍，現在屬於國有財產署所有，因此這段路最大的挑戰在於從荒煙蔓草或果園林間清理出路線來，而若崩塌太過嚴重，則取得同意改走借道通行。

沿路有多處穿越步道的小山溝，需處理橫向排水以及崩塌地護坡設施，且有多處原路徑佈滿竄生之木、竹，桂竹與樹木的處理方式不同，樹木儘量保留，能從樹旁經過即可，桂竹則須砍除與清除地下莖，否則如果只有砍除表面，很快又會再生。

清除表層的植被與腐質層之後，工程單位有借助夯實機進行夯土，唯仍需時常除草維持路跡清楚。

另由於路面維持洩水坡度，且林相遮蔽性高，排水效果佳，在2021年8月初帶來豪雨的西南氣流下，鄰近的水泥步道與公路坍塌，手作步道反而完好無損，僅有零星倒竹。而由於部分路段兩側仍有果園種植經營，當地農民需要可供農機具進出的硬化路面，因此水保局在此路段則以固化土固結碎石，中間保留長草入滲的空間，算是仍保有透水鋪面的折衷。

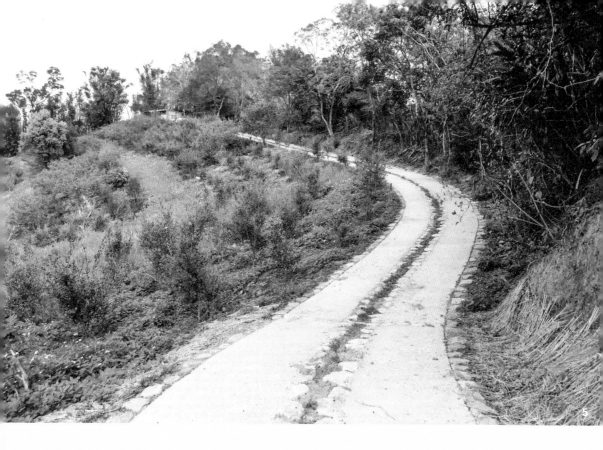

(1) 排水工法

步道上有許多橫向的小型沖蝕溝，這裡運用了許多排水工法來解決此問題，如砌石截水溝、導流木、節制壩等，周遭清除的桂竹則用來做成簡易護欄。

(2) 木石階梯

將現地的風倒木修整後作為階梯，步道的踏面則用塊石回填，增加耐久性。

(3) 打樁護坡

利用現地的風倒木作為護坡，九芎是農業水保工程法中效果很好的護坡植生，這裡使用現地附近錫蘭饅頭果的側枝或主幹，選取直徑約5～8公分，每段鋸成約50公分，底端削尖，以鐵鎚槌入邊坡，作為擋土使用，待發芽生長後將成為護坡植生。

(4) 風倒木座椅

沿途常有比較大的風倒木，故因地制宜，將之鋸成適當的大小後作為木椅，提供休憩，雖然這些未經防腐處理的材料容易腐壞，但只要適時維護與替換，對大自然相對友善。

(5) 碎石固結步道

此非手作路段，是工程以固化土固結碎石鋪成的硬化路面。整段路徑只需定期除草，加上經常行走，可常保路況良好。

🐾 **步道看點**

**I 忠魂碑**

位於本段樟之細路起點法寶寺,日治明治44年(1911)立碑,紀念巡查小田源左衛門與隘勇20名等,於明治37年12月1日在北洗水一帶被原住民出草殺戮殉職。之後陸續增設紀念碑,留置的至少有2面以上。

**2 遙拜所遺址**

於日治大正12年(1923)設置,供日本皇民祭拜,殉職者忠魂碑亦移轉至此。昭和16年(1941)大湖神社設立之後,忠魂碑與遙拜所被廢棄。目前忠魂碑與遙拜所留下之相關石材,仍在法寶寺右後方,僅存的一對石燈籠位於遙拜所入口,造型精緻,保留完整。

**3 併仔壁老宅**

約於手作修復段的中段,有一於1975年以「併仔壁」(編竹夾泥牆)工法建造的老宅,牆壁是以泥土和稻穀,塗在竹編骨架上而成。此老宅應是該工法的最後期,之後幾乎都是鋼筋水泥建築。林姓屋主於此建牛寮養養肉牛,是為大湖地區唯一的肉牛牧場,只經營約4年,牛舍早已崩塌。

**4 淋漓老樹**

老宅右前方50公尺,有一胸高直徑120公分、樹高約18公尺的「淋漓樹」,應是沿線最大的老樹。淋漓材質緻密,耐腐朽,可製作農具與生活器物。

**5 生態農塘**

位在石門客棧前方,為大正7年(1918)徐姓墾戶所建,百年來淤積嚴重且雜草叢生,2018年水保局台中分局加以整建清淤,留設水質淨化區,栽植水生植物,友善生物棲息兼綠美化,更強化了農塘儲水灌溉及滯洪效能。

🚍 **交通方式**

大眾運輸:可於苗栗搭乘新竹客運,往大湖、卓蘭線班車皆可,於大湖站下車,街上可以準備各種補給用品,沿舊台3線南行約400公尺,到達法寶寺。自行開車:由苗栗到大湖,在國道1號接台6線往苗栗市方向,接72線東西向快速道路,往東大湖方向到東端,接台3線公路南行至130.4K湖忠橋,法寶寺在東側。貼心提醒:老官路與台3線之距離,一直維持在數百公尺以內,因此只要遇到交叉路口都可以下行到台3線,路口附近也都有公車招呼站,惟公車班次不多,需先預知時刻表,否則須聯絡接駁。

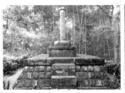

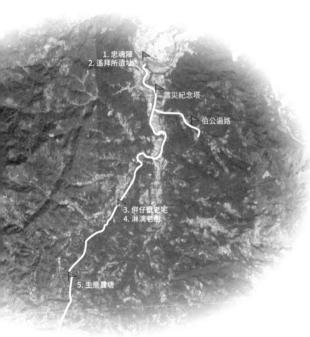

1. 忠魂陣
2. 遙拜所遺址
震災紀念塔
伯公遍路
3. 併仔壟老宅
4. 淋漓老樹
5. 生態農塘

## 順訪景點

### ● 震災紀念塔

日治昭和10年（1935）新竹州關刀山大地震，苗栗地區受災慘重，隔年建塔紀念，目前已由文化部公告為歷史建築。

### ● 伯公遍路

老官路沿途附近有極多土地公祠（伯公），在河堤1.2K處的大窩橋附近就有4座，往大窩自然生態園區路旁還有更多，型制多樣，宛如田野間的博物館。

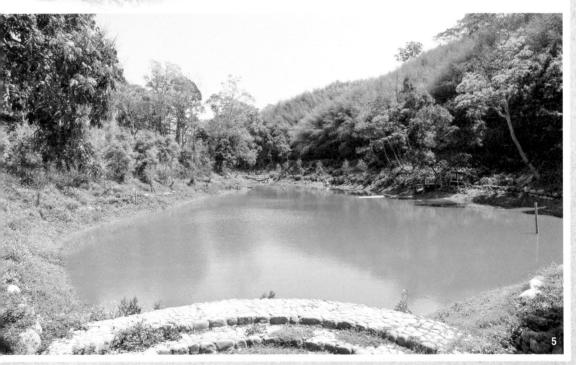

5

# 05

## 新竹縣
## 石硬子古道

# 穿越獅山，重返
# 客家生活細路

文｜張訊竹（荒野保護協會氣候變遷推廣講師）

　　提及北埔，首先進入腦海的，大多是北埔老街，以及眾多歷史建築與客家美食、擂茶店，交織而成熱鬧的景致。但多數遊客不知，在北埔與峨眉交會的獅山山區，有著一條被時間定格近半世紀，近年又重新回到在地人生活中的一條小路。

　　這條緊鄰石子溪的小路，是從前在地居民運送茶葉，以及前往鄰近聚落的通行路線，至今仍保留著泥土路與荒野自然。踏上石硬子古道，有如走入時光隧道，試想，百年來多少人行經此地時，都領略著同樣的地勢高低起伏？讓我們隨著步道上先民拓墾的足跡，一探早年的山區客家生活。

### 步道小檔案

▸所在縣市：新竹縣峨眉鄉
▸海拔高度：130～160公尺
▸里程：2.2公里
▸所需時間：1小時（單程）
▸路面狀況：原始山徑、砌石階梯
▸步道型態：雙向進出
▸難易度：低～中
▸所屬步道系統：樟之細路
▸周邊串聯步道：獅頭山風景區、藤坪古道、六寮古道

### 步道特色

▸石硬子古道為從前在地居民運送茶葉與聚落間往返的路線。
▸古道沿石子溪而行，大部分路線平緩，經耕地、次生林、竹林、福州杉造林地，生態資源豐富，是自然觀察的好去處。
▸一日行程可順遊獅頭山風景區的步道群與廟宇。可搭配南外、藤坪或無負擔農場的社區遊程，深度體驗客庄文化。

新竹北埔，位於「浪漫台三線」的客家小鎮，每逢假日總是吸引許多觀光客前來。在台灣的開發史中，北埔的開發不算太早，但卻擁有全台最密集的歷史古蹟建築群，慈天宮、姜阿新洋樓、金廣福公館、北埔老街……都是大家耳熟能詳的。因為，19世紀初，北埔所在的淡水廳竹塹城，乃為北台灣最重要的政經與文化中心。

## 源自原客衝突的拓墾之路

清道光6年（1826），淡水廳同知李嗣鄴以「南庄墾務既啟開端，東南山地未拓」之憾，諭令姜秀鑾與林德修合組「1835金廣福」，做為大隘地區（今日寶山、北埔、峨眉）墾隘的總部及指揮中心。然而那片群山起伏之間，卻為賽夏族原住民的傳統生活領域。

墾拓初期，原住民傾其全力進行抗拒，大小征戰攻防不斷。直到1849年左右，賽夏族人終至筋疲力竭而遭驅逐，相繼退入內山。大隘地區的土地陸續被開墾，慈天宮、金廣福公館鄰近地區，逐漸形成店鋪街肆。1870年，漢人更陸續開墾石硬子、六寮、藤坪等地。

而石硬子古道，就在先民拓墾步履之下，一步步積累而生，並連結了六寮古道，成為通往南庄、北埔的重要道路，山間人家運送茶葉與聚落間往返，都依靠這條路徑。

## 清河堂的農村記事

民國初年，我的祖父帶著家族，正是循著石硬子古道移居入山，建立了祖厝「清河堂」。當我走在高高低低的山路上，我總是猜想，當時三歲的父親是如何跟上大人的腳步？或者是在誰的背上呢？

祖父在百年前建立的清河堂，位在石硬子古道底，正是我出生與成長的地方。還記得小時候，堂前有著青青水田，在農夫的日日辛勞下，由淡而濃的為水田著上一片綠油油的顏色。沿著山壁開鑿的古圳，流著一旁石子溪的河水，淙淙訴說著當年開墾者的決心，而古道則沿著石子溪一路拓展。

石硬子古道在客語中稱為「石崀子古道」，崀字在客語的意思是：「底層為一整塊岩層的山」，現今這裡的地名「石硬子」，最早出現在清朝拓墾圖上。

因拓墾進入石硬子，於百年前建立的張家三合院「清河堂」。

要在地勢陡峭、土地貧瘠的石硬子一帶討食，實屬不易，幾分薄田總餵不飽一家人，每個孩子都是家裡不可或缺的人力。撿拾油桐種子販售、扛木材賣給古道附近的礦坑……都是年幼孩子貼補家用的工作。

而我們從小也要幫忙農務。初春，秧苗長成，上學前，我們要把母親剛買回的小鴨們放進田裡，一方面讓牠們活動，一方面幫忙除草。牠們滑動著小小的蹼，扭動著屁股，吱吱喳喳，瞬間讓水田滿了歡樂。

夕陽西下時，清河堂前漸漸熱鬧起來。我們放學後，要從田裡把小鴨趕回家；鄰家的小孩，肩上扛著竹竿，竹竿兩頭紮著鮮嫩芒草，忙著趕牛回牛欄。在茶園忙了一整天的茶農，挑著剛採下的茶菁，從山上下來，卻來不及放下擔子歇息，又得走上一段路，拿去和茶販換取酬勞。而此時的我們，也要趕快到灶前升火燒水，等著母親從山上工作回來煮飯。天光漸暗，夜晚就在慢慢熱鬧起來的蟲鳴中到來。

而當太陽升起，如果我起得夠早，就會看見母親已在石子溪邊洗衣服。清河堂一旁，緩緩流過的石子溪，水量充沛而平靜，溫柔的她，輕輕懷抱著清河堂，並伴隨整條古道，一路蜿蜒。石子溪不但被用來澆灌農田，也是重要的生活水

緊鄰著古道的石子溪，水量充沛而平靜，是山區人家與生物的生命泉源。

源；而夏天來臨時，石子溪更是我們戲水消暑的天然泳池。

在那物資不豐的年代，人與環境的連結十分緊密，也留下了許多令我懷念的童年回憶。然而，時間的巨輪總是推著我們前行。有一天，鐵牛車的引擎聲劃破了清河堂的寧靜，被拓寬的田埂路，多了兩道深深的輪痕。

## 沉寂於現代社會的古道

社會的變遷，快速改變了城市和鄉村的面貌。1971年起，台灣經濟轉型，都市裡有較多的工作機會，讓在山裡辛苦討食的農民，興起更多的嚮往；村落裡的孩子，也一個個隨著家人到了都市。

漸漸的，古道上少了行人，沒了炊煙；茶園、梯田荒廢了；古道淹沒在蔓草間，山林間安靜

古道上的梯田已經荒廢，只能從蔓草間遺落的生活器物來懷想。

的彷彿回到最初。

　　少了人為干擾的古道，變得生氣盎然起來，展現了大自然強大的生命力。原本藏在土壤裡各式各樣的植物種子，終於有機會冒出芽，從原本是水田、茶園以及耕地的地底竄起，奮力向上爭取陽光，茁壯成長，用盤根錯節的根系抓住了土壤。

　　土壤裡的養分逐漸累積，啟動了森林的恢復，樹冠越來越茂密，樹下則有許多蕨類隨處生長，各式各樣的藤蔓攀爬於樹林之間。豐富的林相，吸引了許許多多生物棲息、覓食，蟲鳴鳥叫不絕於耳，森林是如此熱鬧，生態是如此豐富。少了農民商販往來的古道，後來成了荒野保護協會新竹分會，定期帶孩子們進行生態觀察的自然寶庫。

## 手作步道串連人與土地

　　儘管步道沉寂於山林之中，然而，這條具有深刻在地生活記憶的古道，終究沒有被遺忘。2018年，客委會串聯建置「樟之細路」長距離步道時，便將石硬子

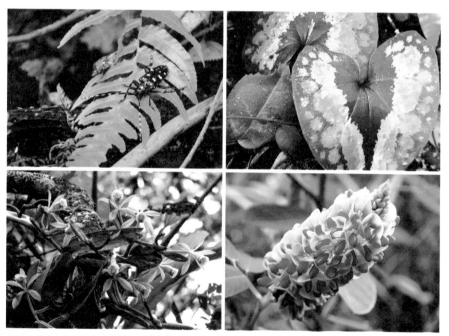

少了人跡的古道，植物盎然茁壯，動物自在繁衍，成為生態寶庫。（攝影｜右上：許文卉；左下及右下：張代中）

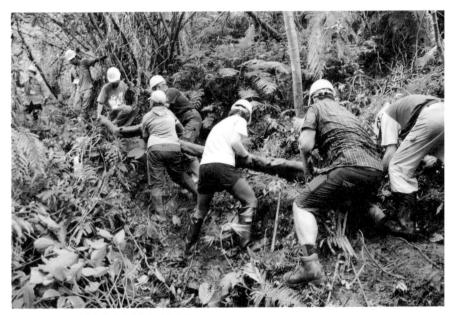

志工齊力，以善待土地的方式來修復這條古道。

古道納入主線。但是，清河堂的長輩之前曾拒絕政府建造公路的規劃，始終擔心古道修復的方式不夠嚴謹，會造成破壞。

　　我讀過千里步道徐銘謙老師著作的《地圖上最美的問號》，敘述她在美國阿帕拉契山徑手作步道的故事，如此善待土地的方式，讓我心嚮往之。因此，當千里步道協會邀請我們荒野保護協會以在地守護的精神，共同參與石硬子古道的修復時，內心相當歡喜。不破壞原有環境，且能保護生態的理念，本是「荒野人」的堅持，這時我也才終於放下內心壓力，並開始享受參與手作步道的樂趣。

　　步道修復當天，千里步道及荒野保護協會的志工們，頭戴著安全帽聚集在清河堂，專注地聆聽步道師的講解。禾埕上，整齊的擺放了各式各樣的手作步道工具，有鋤頭、鋸子、砍草刀等。

　　這些工具，讓我覺得很親切，小時的山村生活，要幫忙家裡農務，自然對它們很熟悉；數年前從職場退休，回復農民身分，更是離不開它們。現在，我又要用它們來修復步道，依循著傳統，用善待土地的方式來愛護自己的家鄉，內心很是感動。

九十歲的母親似乎也感染了現場的氣氛，說起了她從前和鄰居們整修步道的往事：那時，在鄰長的號召下，每戶出一個人，帶著自家的鋤頭，一起整路、除草。母親訴說時，時光彷彿回到了當年，手作步道讓時空有了最美好的連結。

## 踏上有如時光隧道的古道

現在，手作整修後的石硬子古道，靜靜等著遊人的到訪。你可以從南端的清河堂啟程，步上左後方的產業道路，經過豬舍後，可以看到一片柳杉林，這裡以前就是我們家的茶園。

北埔、峨眉是「膨風茶」（東方美人茶）的故鄉，石硬子這裡也有種茶。我特別懷念小時候和家人一起採茶的日子。春雨過後，吸飽了水分的嫩芽長得特別快，我們雙手不停地把鮮嫩的茶菁採收到簍子裡，顧不得茶樹上的露水沾濕了衣服。中午時，母親會在附近找個平坦地方，鋪上一塊方巾，讓我們享用她一大早準備的簡單午餐，飯菜雖已冷，但家人一起在山上用餐，別有一番滋味。

走過柳杉林後，會來到能下切到石子溪邊的山徑，這裡原是古道最陡峻的地方。為了渡溪，荒野保護協會曾於2011年，在早先的舊石橋墩上，以竹子重新搭建橋面，但橋不敵大自然的力量，沒幾年就消失無蹤了。為了下切石子溪，我們從上方綁繩，垂直而下，雖然刺激有趣，但畢竟不適用大多數人。

考量行走安全及後續維護人力，在修復步道時，銘謙老師建議改道，步道改採之字形方式下切到溪谷，以取得比較平緩的路徑；而河床上有露出水面的大石，可供腳踩渡溪，所以最後決議不用再搭設小橋，並在溪谷二端設立砌石階梯，提昇上下溪谷的安全性。。

再往前不久，古道上有一段小爬坡，看得出原本是條稜線，但為了通行而挖鑿出一個半圓形的缺口。詢問母親才知道，原來這裡叫作「風爐缺」。

「風爐缺」這名字取的真貼切，除了外型像風爐，站在稜線的當頭，還真能吹著涼風。母親說，從前販售農產或採購日用品的人，都是肩挑著貨物步行在古道上，走累了，這裡便是個很好的喘息處，大家有時也會在這裡聊天、納涼。聽年邁的堂嫂說，當年為了減輕我二伯到北埔販售茶葉的辛勞，她會幫忙把茶葉挑到風爐缺這裡，再讓二伯接手。

「風爐缺」因緊鄰著石子溪，兩側陡峭不適合耕種，未被開闢墾荒，還保持著最原始的地形樣貌，因此百年來，多少人經過此地時，都是領略著同樣的地

## ◀ 漫遊鄉間與荒野的通行權概念 ▶

　　長距離步道的連續線型空間，不免會穿越許多公、私有土地。過去這些路線往往是鄉里開放通行的古道，因此許多耆老總會提到穿越田埂、茶園、果園去上學。然而，今日土地可能因為後代繼承，或轉手他人，而新地主蓋農舍、設圍籬或柵門，阻斷了原有路徑，產生私有財產與通行權的衝突。

　　而政府部門發包步道建設的公共工程，往往涉及硬鋪面、棧道、指標柱……等設施物，因此許多工程須事先取得土地同意書。制式土地同意書多載明是將土地「授予全權使用」，因而讓地主有所疑慮，一來不願政府形同占用，二來擔憂太多外人進來，影響安寧與環境污染。

　　實務上，進行步道或古道調查時，常聽到大戶人家出錢出力，提供土地，修好道路提供鄉里通行的善舉，此種習慣在許多國家也都存在，北歐與英國等甚至將此習慣寫入憲法或法律中[註1]，如英國的《鄉間和通行權法案》、美國的《國家步道系統法》[註2]，都強調步道作為「共有財」的性質，以及漫遊自由的權利。

　　漫遊自由（Freedom to roam），也就是公眾進入並使用公有地或私有地進行休閒娛樂和運動的權利，但在行使這些權利時，需尊重農夫、地主和其他使用者的權利；通行目的不得侵害私有財產與設施，並負有保持環境安寧，不傷害野生動物和農作物的義務。漫遊自由並不允許進入房屋和庭院、從事商業活動和砍樹。

　　台灣尚無針對步道與通行權有系統的立法，但在都會地區私人土地做為巷弄或社區既成道路的現象，大法官釋字第400號有做出原則性解釋，具公共用物性質之私有既成道路，仍可開放通行：

　　「既成道路成立公用地役關係，首須為不特定之公眾通行所必要，而非僅為通行之便利或省時；其次，於公眾通行之初，土地所有權人並無阻止之情事；其三，須經歷之年代久遠而未曾中斷，所謂年代久遠雖不必限定其期間，但仍應以時日長久，一般人無復記憶其確實之起始，僅能知其梗概（例如始於日據時期、八七水災等）為必要」。

　　其中「時日長久」參考民法第769條，其條件可以是「20年間和平繼續公然使用」的狀態。

　　「樟之細路」的選線多基於文獻、地圖或鄉里習慣形成的古道，因此，千里步道修改了制式的土地同意書，以呈現漫遊自由的權利，以及保護財產權的義務，並強調手作步道不會造成工程那般不可逆的改變或設施占用，喚起在地急公好義、互助合作的習慣與精神，以取得沿線地主的支持。長期來說，台灣仍有必要參考歐美等國[註2]，以立法將消極習慣轉為積極權利保障才好。

---

[1] 英國通行權抗爭的歷程，可參考徐銘謙，2016，《手作步道》，台北：果力文化出版社，頁214-217。

[2] 可參考徐銘謙，2007，〈論千里步道的理想與實踐－英、美步道志工的啟發與比較研究〉，《律師雜誌》336期，9月號，頁32-50。

勢高低起伏，一如帶領家族從北埔大湖遷徙至此的祖父，或是殖民時期的日本警察，或是清早走路上學的山村學童們；還有，在國軍還有師對抗的年代，夜間摸黑在山區行軍的阿兵哥們⋯⋯

從風爐缺往北埔方向前行，會經過「番婆坑」，顧名思義，就是之前原住民居住的地方。在當年最後一次逆襲失敗後，他們離開部落，顛沛中踏過古道，往更深山尋求安居，想必也是懷著悲傷吧。

不同的時代，不同的族群，但是都走在同一條路徑上。古道串起這些在地故事的點點滴滴，讓古道有了溫度。也歡迎你跟隨著先民拓墾的足跡，一起從北埔走到石硬子，聆聽老街發展的歷史，踏訪古道承載的往昔，一同關懷人與土地的故事。

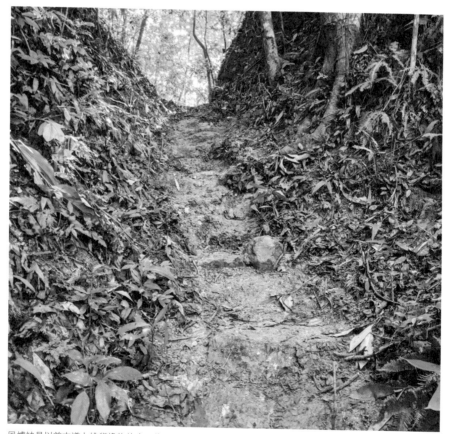

風爐缺是以前古道上挑貨擔物的人，停下腳步吹風、喘息的地方。（攝影｜陳敬佳）

# 半邊橋、木格框，找回明確路感

石硬子古道自中間跨溪的砌石橋斷掉以後，在地居民曾經在舊有的橋基上方架設竹橋，竹橋爛掉以後，無人再修，就少有外人出入，只有荒野新竹分會來此定點觀察。

整段路有幾個主要問題點，首先是從清河堂進入到斷橋之間，大致為產業道路規模，但是要下切斷橋的舊路已經崩塌不見，原本都是拉繩直下非常難走，也形成沖刷；其次，下到溪底過溪上行後，會進入較為開闊的好幾層梯田之間，由於廢耕後黃藤、雜木、竹林蔓生，路感不清楚，每致迷途，總是亂走不同的路徑摸索出去；另外，到風爐缺路感再度恢復清楚的窄腰切平緩路，但是

接近南外石硬子橋方向的菜園前後，仍有較大的路基崩塌、邊坡淘刷的問題。

因此整段路線經過多處改線，比如在斷橋前有較大規模的之字形改道與砌石階梯；在梯田間，找到貼近靠上邊坡緩上的路線，找到梯田間落差最小處斜坡上下；在菜園區，則改走靠溪邊田地外圍，如此一來，使整體路感變得明確。

此外，為因應沿線多處邊坡淘刷，路基流失的問題，在這條路線用上其他地方較少運用的工法，除了橫木護坡、砌石護坡，還有以木格框護坡重建路基、以半邊橋跨越等作法。

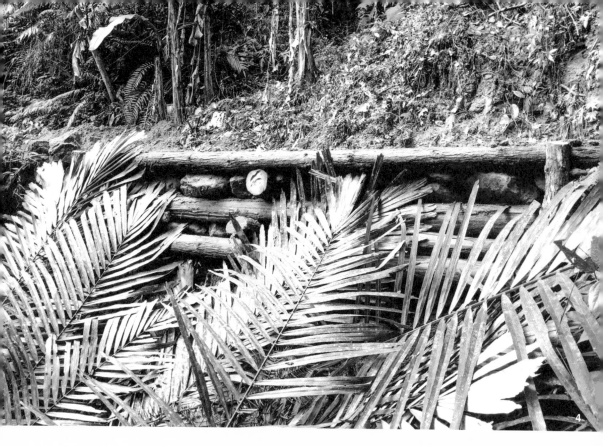

<span>④</span>

① 半邊橋

　步道的路基因為土壤大量流失,無法以橫木護坡施作時,就使用半邊橋的工法。將兩端的基礎開挖,找到穩固處再放置原木後,多餘的空間以塊石塞滿以增強基礎,再打入木樁固定兩端外側。最後再把原木間的空隙填滿石頭及覆土,就成了堅固好走的半邊橋。

② 路跡清整與削坡

　原有路徑被植被掩蓋,經過清除整理之後,將上邊坡方向的部分土壤削除,削至不致崩塌的適當安息角,以加寬步道的路幅。

③ 砌石階梯

　現地具有坡度的路段因黏土質較滑,則設置跨距較長的砌石階梯,減緩雨水的沖刷力,同時也降低行走時的難度,增加安全性。下邊坡也以現地的風倒木作為護坡,保護階梯與避免土壤流失。

④ 木格框護坡

　當路基的邊坡土壤流失過多時,則使用多層的木格框護坡工法,格框內回填塊石與土壤,恢復原有的路基。

## 步道看點

### I 清河堂

民國初年，張姓一家進入石硬子拓墾，在此種植茶樹、開闢梯田種稻、養鴨，並建立客家形式的三合院，素樸細緻，至今已有百年。正廳屋頂以水泥瓦堆砌，廂房由手工磚堆疊，翻修過程使用的泥沙，則來自石子溪。

### 2、8 伯公樹

土地公是民間重要的信仰，客家地區稱土地公為「伯公」。先民來台初期沒有寺廟宗祠，大樹、巨石往往就被賦予神靈意義，早晚膜拜。石硬子古道沿線有三棵伯公樹，分別是石硬子橋附近的一棵短尾葉石櫟（看點8）、清河堂至八仙橋間隱身民宅後方的樟樹伯公（看點2），以及石硬子橋往藤坪舊路上的老樟樹。

### 3 福州杉

福州杉木耐久、易加工的特性，常被運用為建材、家具、器物等，自清代引進台灣後，和民眾生活關係密切。在茶園漸漸荒廢之後，古道沿線多處亦改為種植福州杉，為古道上增添了另一種景觀。

### 4 石砌舊橋基座

石硬子古道上跨越溪流處曾經有一座舊橋，讓兩端往來行旅免於涉水。古道漸漸荒蕪後，橋面也隨溪水流去，僅留下岸邊的石砌基座。

### 5 耕作地遺跡

現在古道上滿山綠蔭的景象，在之前是不存在的，曾經，路旁都是開墾地。先

---

**交通方式**

大眾運輸：❶北埔南坑端入口：自新竹客運竹東站搭乘5627竹東—小南坑班車，至終點小南坑站後，自行聯繫車輛，或沿番婆坑路步行 1.3 公里到石硬子橋。❷峨眉獅山端入口：①自新竹客運竹東站搭乘5626竹東—獅山班車，至八仙橋站下車後，步行過會獅橋後，直行再左轉可抵獅山端古道口清河堂。②自台鐵新竹車站／竹北車站／竹東車站搭乘5700台灣好行獅山線，至獅山遊客中心站下車後，往回走至八仙橋站後，過會獅橋直行再左轉可抵獅山端古道口清河堂。自行開車：❶北埔南坑端入口：由國道3號下竹林交流道，經台3線往北埔方向（綠世界生態農場），於北埔農會轉竹37鄉道往南坑，接番婆坑路後轉往久福農場方向，直行主要產業道路後即可抵達南坑端古道口（石硬子橋）。❷峨眉獅山端入口：由國道1號下頭份交流道，或國道3號下寶山交流道，導航至獅頭山風景區，停車於八仙橋後，過會獅橋直行再左轉可抵獅山端古道口的清河堂。

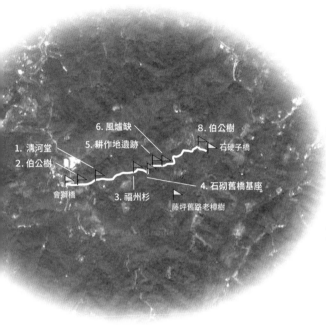

6. 風爐缺
5. 耕作地遺跡
8. 伯公樹
1. 清河堂
石硬子橋
2. 伯公樹
會獅橋
3. 福州杉
4. 石砌舊橋基座
藤坪舊路老樟樹

民沿著山坡闢建梯田，引溪水灌溉，也建造屋舍，在房前空地曬穀。時過境遷，現在只能循著梯田、水圳的痕跡，以及房屋遺構、器皿等，來回想過去的榮景了。

### 6 風爐缺

古道上為了減緩爬升坡度，在越過稜線的地方挖鑿出一個缺口。除了造型像風爐，站在上頭還能吹著涼風，在此回憶當年人們聊天納涼的景象。（圖／見P.101）

### 7 石子溪

石硬子古道沿石子溪支流蜿蜒而行，這條發源自峨眉鄉七星村與北埔鄉南坑村交界的溪流，平時水量不大，鄰近社區居民會跨越溪水往來，也是兒時游泳戲水的去處。（圖／見P.96）

# 06

嘉義縣
## 特富野古道

# 漫步天神的
# 足跡之間

文｜周聖心（千里步道協會執行長）

　　如果你問，有沒有一條古道，位於高海拔、蘊含豐富的人文歷史與自然生態，就算沒有高山徒步經驗的人，也能體驗到高山森林雲霧繚繞的氛圍，適合全家大小一起出遊？位於鄒族傳統領域的「特富野古道」，一定會在推薦名單裡。

　　特富野古道位於「山海圳國家綠道」四大主題路線中的聖山之路與原鄉之路間的關鍵位置。行走其上，有時遇見午後磅礴大雨，幾處溪溝立即水流淙淙；有時下著細雨，多添了份涼意；有時陽光穿過林梢，洒在鐵軌古道旁的紅檜樹頭上，直讓整個森林靈動了起來。每一次的特富野古道行腳，都是心靈的饗宴，森林的療癒。

## 步道小檔案

▶所在縣市：嘉義縣阿里山鄉

▶海拔高度：1798～2282公尺

▶里程：6.32公里

▶所需時間：5～6小時（來回）

▶路面狀況：原始山徑、碎石、鐵軌、棧橋等

▶步道型態：雙向進出

▶難易度：低～中

▶所屬步道系統：山海圳國家綠道

▶周邊串聯步道：阿里山森林遊樂區步道群、特富野步道、玉山林道

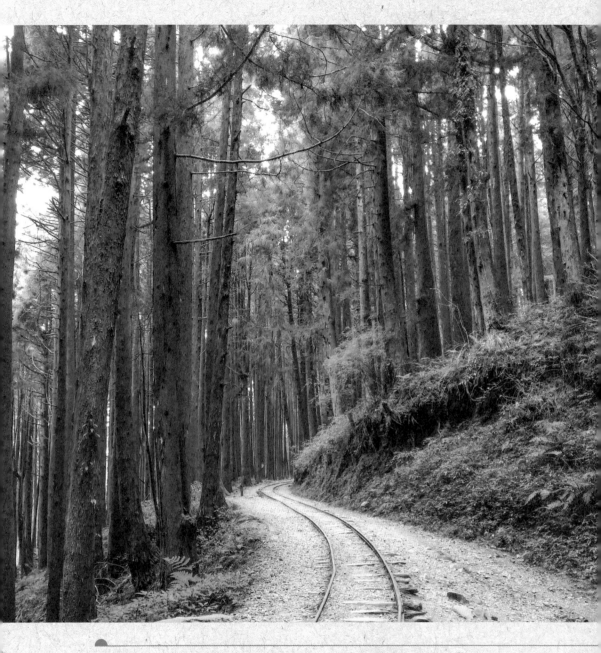

## 步道特色

▶原為鄒族人早年開闢的獵徑，日治時期古道後段改建成運送林木的「水山線」鐵路，至今
仍留有許多鐵道遺跡。

▶步道靠近自忠段，鐵道較為平緩，沿途遍植柳杉，景色極為優美。

▶步道靠近達邦段，是陡下的枕木階梯步道，為闊葉原始森林，四季景觀變化各異，動植物
生態豐富，是極佳的賞鳥步道。

▶若想輕鬆行，可從自忠端口進入至里程3.7公里處返程，僅需半天時間。

## 特富野古道的前世今生

鄒族世代流傳著一個神話：上古時代洪水淹沒了大地，鄒族的祖先遷居到玉山頂上避難，大洪水退去之後，天神率領族人下山，祂踩下的腳印，便成了族人聚居之所，千百年來，鄒族人就在天神的足跡中開墾山林、建立部落。

而天神帶領鄒族祖先走過的路徑，便是早期鄒族人從自忠連接塔塔加、玉山地區，穿越北鄒族傳統狩獵區，幾個世紀以來用以狩獵、通婚、甚至與異族交戰的道路。一直到現今，仍可從一些舊地名中看到鄒族文化與路徑、遠行的關聯，例如日治時期稱為兒玉的自忠，該區域有個地名Noyoca（諾幽迦），意思是：「要遠行會先在落日前在那裡過夜，清晨時好一早再出發」；達邦部落有家「給巴娜」民宿，給巴娜（Kettpana）意思是：放下背包休息的地方。

而我們今日所稱的特富野古道，原為「特富野自忠越嶺道」（又稱水山古道）中的一段，自特富野至鹿林山莊，全程約14公里。日治時期，台灣總督府為開發阿里山地區的森林資源，從嘉義至現今沼平車站間鋪設運材鐵道。阿里山森林鐵路主線71.9公里於1914年全線完工後，又陸續延伸鋪設塔山線及水山線等，建佈了綿密支線路網。水山線則是林鐵開通後的第一條林場支線，1932年從水山站延伸到自忠、新高口站，兩年後通達東埔站，成為亞洲海拔最高的窄軌鐵路車站；其中「沼平－自忠」段，便是利用鄰近自忠的獵徑古道後段約5.2公里進行軌道鋪設。

這裡所說的「自忠」，位於阿里山山脈與玉山山脈谷間隘口，自古以來即是玉山與阿里山區銜接的重要節點，日治時期為了紀念當時的第四任總督兒玉源太郎，稱此地「兒玉」，國民政府來台後為紀念抗日名將張自忠遂又改名。特富野古道東側入口目前已裁撤閒置的自忠派出所，就是日治伐木時期的車站遺址。

1963年阿里山林場停止伐木，運材場景不復見。林場線1978年全面停駛後，水山線大部分路段成為新中橫公路路基，只剩下阿里山遊樂區內仍保留前段1.6公里以及現在的特富野古道段。位於阿里山國家森林遊樂區內的1.6公里「水山線」，在2004年修復，重現林鐵衍架木棧橋景色，並在2021年2月26日，以蒸汽火車頭，附掛工程列車，載運疏伐木，復刻重現令所有鐵道與林業人感動與驚艷的百年經典場景。特富野古道段，則在2001年經嘉義林區管理處將特富野到自忠之間，包含水山鐵道支線，總長6.32公里的路段加以整修，成為森林步道，才成為現今大家所熟知、有著「全台最美鐵道森林步道」美譽的「特富野古道」。

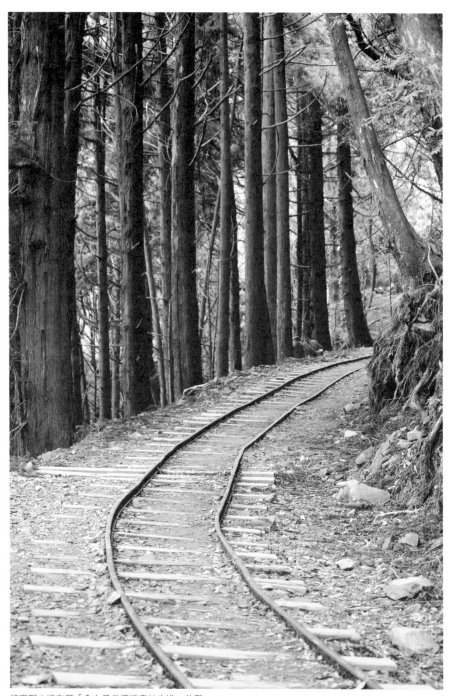

特富野古道有著「全台最美鐵道森林步道」美譽。

## 兼具自然生態與森鐵文化資產的原民古道

古道全長6.32公里，從東端2300公尺海拔高的自忠出發，前3.7公里大多伴隨著鐵道而行，地勢平坦，後段2.6公里多為一路陡下，採用廢棄枕木所鋪設的階梯步道，直抵西端海拔1700公尺的步道口涼亭處。由於古道位於中高海拔植物與林相交會之處，又是原始林及人工林並陳的地帶，沿途不論是筆直的柳杉林、姿態各異的檜木樹頭，或是林下蕨類植被，都各顯特色。

尤其，距離步道東端入口約1公里處，有著目前全世界僅有的三種「檫樹屬」之一，分布在台灣海拔1800～2500公尺山區的台灣特有種——台灣檫樹。台灣檫樹因其野外族群數量稀少且相互隔離、幼苗更新不易等因素，在《台灣維管束植物紅皮書》中被列為易危物種，它的葉片也是保育類台灣寬尾鳳蝶幼蟲的食草。

除了台灣檫樹，在這條步道上還有另一種也同屬冰河子遺植物——昆欄樹，

### ◖ 文化資產因地制宜的四種保存方式 ◗

古道、舊路、產業文化遺址如舊鐵道、水圳路等，是文化資產的一種線型樣態，是人類活動在歷史長時間的累積與遺留，其保存再利用的方法，可視情況選擇適當的途徑，並非只有完全保留不動，或是拆除另做他途兩種極端的選項。以下參考美國歷史保存國家信託基金會（NTHP）所歸納的四種處理方式：

1.保存：類似凍結式的保存，藉由保護、維護及修理等措施，高度要求保留所有的歷史痕跡，以及受尊重的改變與更動，反映了遺產歷時的連續性。

2.更新：或稱為再生，強調歷史材料的保留與修理，有時為了防止遺產狀態惡化，甚至可以替代品保留更多的彈性。主要關心材料、特徵、成品、空間及空間關係的保存，維持歷史的特色，進行活化、再利用。

3.復原：恢復到某個時間點的斷代式復原方式，選擇遺產在某個時間最重要的意義著手，關注特定時期材料的保留，允許移除其他時期的材料。

4.重建：在有特殊的考量或必要的情形下，依照原有的可證資料，用所有的材料去重建已經消失的基地、地景、建物、結構、物品。

資料來源：1995年The Standards for the Treatment of Historic Properties / NTHP
https://www.nps.gov/tps/standards.htm

位於步道口約1.5公里溪谷山腰上，樹形優美，樹幹上佈滿苔蘚等著生植物。依照生物分類學，昆欄樹科在台灣就只有1屬1種，是很獨特的植物。昆欄樹會開花，但開的花沒有花萼，也沒有花瓣，稱之為裸花，在台灣因常見於1000～2000公尺中海拔的雲霧帶，也被稱為「雲葉」。

金翼白眉（攝影｜張智偉）

除了仰頭觀察特有樹種外，走在步道上也不能忽略了腳邊的珍寶和不時從林間深處傳來的音符。步道3.7公里平坦休憩處旁，有一株不起眼的多年生草本植物，正是新台幣千元大鈔上鼎鼎有名的「七葉一枝花」，據說具清熱解毒，消腫止痛的療效，在醫療不便的年代曾被當作珍貴藥草。而彷若伴著林間陽光、從樹梢傳來的，則是金翼白眉、白耳畫眉等高山鳥類清脆婉轉的樂音。原來，特富野古道也是座充滿樂音的自然大教室。

白耳畫眉（攝影｜張智偉）

除了豐富的自然生態，這條位於鄒族傳統領域、與阿里山森林開發緊密相關的特富野古道，也是一條兼具森林鐵路文化資產的古道；古道前身的水山線，即為台灣第一個國家級重要文化景觀——阿里山林業鐵路的支線之一。

阿里山林業鐵路，亦稱為阿里山森林鐵路，簡稱林鐵。日治時期為了將阿里山林場的林木向外輸送而建，整個鐵道系統除了從嘉義市起站、終點在阿里山車站的主線

七葉一枝花（攝影｜李嘉智）

外，還有許多遍布阿里山山區的林場支線。這條集林業鐵路與高山鐵路於一身的世界級登山鐵路，具備世界登山鐵路五大工法中的四項，馬蹄彎、螺旋路線、之字形、特殊的「直立式汽缸齒輪式」（Shay Geared Locomotive）蒸汽機車。自營運初始至公路通車之前，一直是沿線聚落的輸運要道。林場砍伐業務結束後，林鐵的主要功能也轉為客運與觀光。

沿著水山線自忠端闢設的特富野古道，共保存了伐木時期林鐵支線上13座木橋與鐵道橋，在林下蜿蜒的鐵軌、棧道與檜木舊橋等遺址，搭配午後瀰漫在筆直柳杉林間的高山雲霧，已成為特富野古道上最具特色的剪影，也是林業鐵道文化資產活化再利用的最美自然步道。

特富野古道因其在人文歷史、自然景觀、生態旅遊成熟度、周邊遊憩服務機

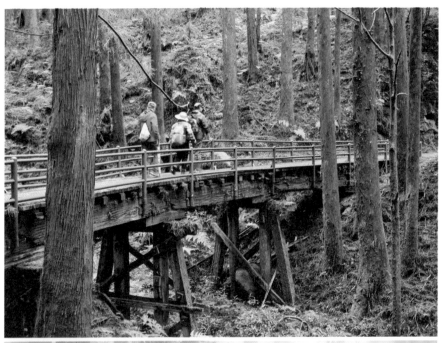

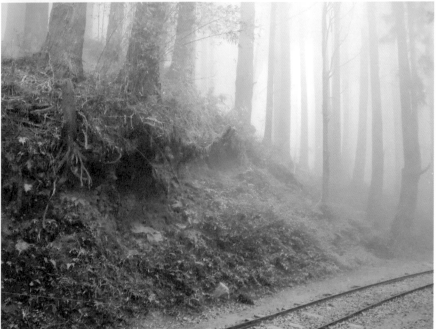

（上）檜木舊橋是特富野古道特色之一。（下）高海拔步道兩側，常見上邊坡向內凹陷淘空的凍拔現象。

能等指標面向的特色，2021年與「能高越嶺西段」、「太平山檜木原始林與周邊步道群」，同獲入選為林務局在推動國家步道系統20週年，首波將展開與國際步道進行交流締結友誼的自然步道之一。加上近年「手作步道」已成為林務局及各林管處維護步道的核心理念，嘉義林管處連續兩年在特富野古道沿線進行手作步道志工修護活動，現在走訪古道行經2公里處時，仍可看到由步道志工們為只有在高山地形才會看到的「凍拔」現象，嘗試以「打樁編柵」與「木格框護坡」等工法進行的手作維護。

## 部落生活之所在，也是珍貴文化現場

位於特富野古道西端的「特富野」與「達邦」則是走訪特富野古道時，不能錯過的精采之地。從特富野古道西端出口，若搭乘部落逐鹿車隊接駁，行經6公里陡彎、約莫20分鐘的部落連絡道後，就會來到特富野部落和達邦部落。這兩個至今仍是鄒族最大的部落大社，以曾文溪相隔，除了連絡兩部落間的現代公路之外，還有一條可漫步於樟樹與竹林林蔭下、體驗現今部落在地產業與生活文化的「特富野步道」（或稱樟樹巨木群步道）。

早期，特富野步道是當地居民下山採買或部落小孩到達邦上學的必經之路，

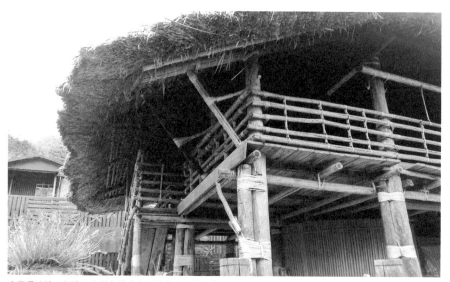

庫巴是政治、經濟、宗教象徵中心，遊客不可隨便靠近。

步道一端的達邦吊橋，更是連接達邦－特富野兩社的要道，站在吊橋前的涼亭，還可俯瞰曾文溪上游的伊斯基安那溪谷。如今步道兩旁日治時期種植的樟樹，皆已高聳粗壯成為巨木，陪伴著部落居民走過長長的歲月，並成為當地部落巡禮、生態旅遊的最佳路線。

貢禮之石是鄒族人供奉社神（土地神）的地方。（攝影｜高德生）

　　步道單程僅1.1公里，多為木棧道，是一條老少咸宜、適合全家出遊的步道，途中設有幾座仿鄒族式的茅草涼亭可供乘涼小憩，並有一處立著「貢禮之石」的解說牌，牌面上寫著：「在通往部落的路上，族人會選擇一塊大石頭，作為供奉社神（土地神）的地方，路人經過時，常會拿一些食物放在石頭上，並做簡單的祝神儀式，祈求社神庇佑。」每有遊客行經此處，也多會入境隨俗、以虔敬之心祈求庇佑。

　　兩社各有一座「庫巴」（KUBA，鄒族的男子聚會所），庫巴不僅是部落政治、經濟、宗教的象徵中心，也是獵人的訓練場所，維繫著鄒族的文化精神和信仰，青少年必須居住於此，接受訓練，女性則禁止進入。每年重要祭典時，各社的人都會回到大社，在庫巴及其廣場前舉行祭祀活動，其中以戰祭（Mayasvi）最為重要。過去鄒族男子的主要職責為征戰及狩獵，這兩項工作直接關係到部落的存亡，而戰祭便是向天神祈求戰力的儀式，也是部落重要的文化傳承。戰祭主要是祭拜天神和戰神，其祭典過程中，包括會所整修、神樹修砍、迎靈、娛靈、送靈之祭儀及吟唱之音樂節奏，皆獨具特色。2011年，鄒族「戰祭」被列為國家級重要民俗文化，這也是第一次原住民祭典儀式被指定為國家重要民俗。

　　說到「庫巴」，一篇森丑之助寫於1908年，記錄著1900年他和伊能嘉矩首次來到阿里山區的一段故事，最能傳神呈現百年前鄒族部落文化與生活樣態。這篇名為〈偷竊骷髏懺悔錄〉的消除罪障懺悔文，後被古道專家楊南郡收錄在譯著《生蕃行腳》一書裡。若想要一窺這跨越百年驚心動魄的一頁史事，不能不讀！也正是此行，他們由鄒族嚮導帶領來到阿里山進行調查，分別宿於達邦社和知母勝社（特富野社）的庫巴後，一路向東沿著鄒族傳統獵路前進，並在中途增僱東埔社布農嚮導，沿著玉山前鋒、西峰，登上主峰，完成從西邊首登玉山主峰的創舉。

### 不只是過客，也是一起守護的旅人

當我們走上這條由天神足跡所帶領的山徑古道，被綿延的叢山峻嶺山脊線環繞，全身五感都浸潤在芬多精與雲霧天籟之中時，我們是何其幸福的旅者！

雖是過客，承受著大地無私的賜予，只需沉靜謙卑，開啟心靈之眼，漫步其中或彎身手作，便彷彿能與千百年來這片土地上的悲歡與聚合、這片森林的開發與演替、原住民族的神話與傳說，接合為一。時間的浪濤不斷向前推進，兩山交會之處不論喚作Noyoca或是兒玉、自忠，大自然自有她互古不變的樣貌和脈動。一趟旅程是否可以洗滌塵囂、探見大自然的意蘊，或許不在時間與距離的長短，而在於我們不只行走其上，也是一起守護的旅人。

## 山海圳國家綠道

2007年，台江在地社群為巡護水環境「愛鄉護水」而推動的「台南山海圳綠道」，2008年在台南縣市合併的契機下，展開由台江出海口沿嘉南大圳上溯至烏山頭水庫，總長約45公里的人行道與自行車道串連，同時提出「家門口就是玉山登山口」的願景，並列為2018年行政院核定三條優先推動的國家級綠道之一。

山海圳國家綠道從海拔0公尺的台江國家公園出發，沿嘉南大圳上溯至烏山頭水庫後，經東西口健行路線翻越烏山嶺到曾文水庫，再沿曾文溪經過阿里山抵達玉山，全長177公里，海拔爬升達3952公尺。於地方行政上，跨越了2個縣市、10個鄉鎮區的城鄉生活圈；於中央行政上，則跨越了3個國家風景區、2個國家公園、3個國有林事業區（大埔、阿里山、玉山）、2座水庫（烏山頭及曾文）、3大河川流域（鹽水溪、曾文溪及高屏溪）等資源管理圈；在人文上，則串連了台江、西拉雅、鄒族等三大族群文化圈；在環境上，包含了5種氣候帶林相、4種水域等多元自然生態圈，為一條乘載著台灣歷史文化、自然環境、族群文化特色，串連海－圳－山的國家級綠道。

山海圳國家綠道由步道、自行車道、堤岸道路、水圳、農路，甚至包括公路及產業道路所串接，可搭配多元綠色運具行旅走訪，例如：搭乘竹排或渡輪、社區接駁，或是騎乘單車與徒步健行等。結合區域特色與生態旅遊，共分為4個主題路線：內海之路、大圳之路、原鄉之路與聖山之路。

詳見林務局山林悠游網 https://recreation.forest.gov.tw/Topic/MSTW

# 凍拔現象的修復

　　凍拔現象通常發生在高海拔的步道兩側，上邊坡向內凹陷淘空的狀況。過度除草或是人為使用導致邊坡土壤缺乏植被保護，加上土壤內水分受到日夜溫差影響，夜晚水結成冰晶，體積膨脹將土壤擠出表面，日間溫度上升與日曬，冰復融解為水，遂造成邊坡土壤持續流失的凹陷。

　　特富野古道為昔日水山線鐵道，兩側邊壁陡直，上方有高聳筆直的柳杉木，當下方邊坡淘空，樹根懸空裸露，對樹木的健康與穩定有所影響，連帶也可能成為安全隱患。這種現象需要見微知著，防範於未然，在凍拔現象剛開始面積較小時即進行補救，若等到問題擴大，要介入處理就需花費很多力氣與成本。

　　處理凍拔現象，視情況嚴重程度有幾種做法：

　　一、減少土壤內外溫差變化，在無法恢復植生處，增加覆蓋與隔離層；例如，覆蓋很厚的落葉層，作為保護土壤減少溫差的方法；二、如果邊坡淘空可能導致上方危木，則需補強邊坡穩固基礎，例如，以砌石或木石結構組合強化邊坡等；三、但若淘空範圍過大，就有可能基於遊客安全需要伐除樹木，減少上方重壓。

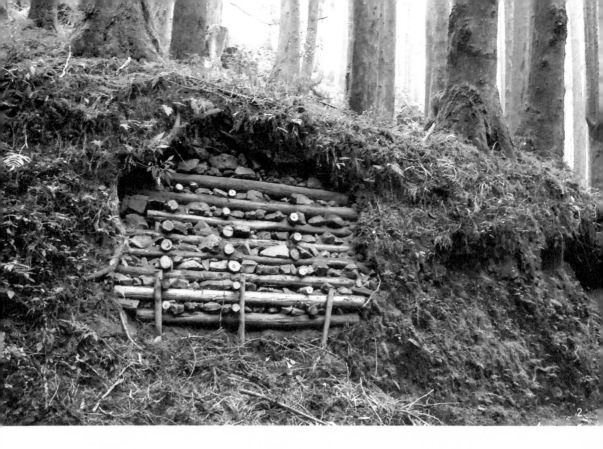

① 砌石護坡

運用現地塊石資源，以砌石的方式鞏固
邊坡，阿里山區比較特殊的是打鑿成菱
形的石頭，以菱形疊砌的方式而成的砌
石駁坎。

② 木格框護坡

邊坡因凍拔現象而向內淘空，有坍塌之
虞。為鞏固邊坡，但範圍太大，現地塊
石資源不夠大也不夠多的情況下，利用
現地的疏伐柳杉和石材為材料，以木框
架組合填入石頭結構強化邊坡，修補數
十年來因凍拔流失的邊坡，提供巨木支
撐效果，也減少溫差與土壤流失。

③ 打椿編柵

於裸露淘空，但上方無沉重巨木，而坡
壁過陡處，選擇局部安定坡腳，以風倒
木打入木排椿固定，用較細的樹枝橫向
編織纏繞木排椿，形成綿密的柵欄，攔
阻土石，防止流失惡化，於背後以緊密
帶有葉子的樹枝葉鋪排覆蓋表土，取代
植被發揮的效果，以形成隔絕保溫層，
減少溫差變化，並保留土壤，形成植被
生長的環境。

## 步道看點

### 1 森林鐵道

日治時期，日本政府為擴大森林資源的開採，於阿里山山區佈建了綿密森林鐵道路網。1971年全面禁伐天然林後，雖然森林鐵道逐步退出林業舞台，但以水山線東段所闢設整建的特富野古道，搭配礫石和枕木鋪面，並保留部分舊鐵道鋪面枕木及棧橋，也成為這條步道最大的特色。現今徒步走在沿著鐵道的步道上，總會讓人不禁遙想百年前森林火車滿載巨大的檜木呼嘯而過的景象。

### 2 柳杉林

柳杉是由日本政府引進的樹種，具有樹型通直、生長快速的特性，伐木時期，每砍伐一棵珍貴的紅檜或扁柏後，便新植下日本兩大主要造林樹種之一的柳杉，如今，走在特富野古道上，即可看到沿線皆種滿了柳杉，加上中海拔多霧的特性，常常可看到陽光穿過柳杉筆直的樹身與枝葉後再被林霧打散，形成如夢似幻的景色。

### 3 昆欄樹

昆欄樹又叫作雲葉樹，是中海拔霧林帶的指標樹種，從木材結構上來看，雖屬闊葉樹，但卻不具有闊葉樹的導管，比較接近蕨類植物的管胞，在水分和礦物質的輸送上比較差，是屬於較為原始的構造，僅分布於太平洋西岸與東亞島弧，是難得的孑遺植物。昆欄樹喜生長於開闊的地方，在步道的1.5公里處可見這棵樹冠開展優美的昆欄樹。

### 4 11號鐵道橋

步道上共有13座舊時供火車行走的鐵道橋，每一座橋都有編號。其中，11號

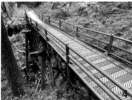

### 交通方式

大眾運輸：❶西端達邦入口：可至嘉義市搭嘉義縣公車往達邦，再自行聯絡車輛前往特富野古道入口。❷東端自忠入口：可至嘉義市搭嘉義縣公車往阿里山，再自行聯絡車輛前往新中橫公路97公里處自忠入口。自行開車：❶西端達邦入口：國道3號下中埔交流道，接台18線公路到自忠，於63K處石棹右轉接169縣道至特富野→再開上6公里的產業道路至特富野古道西端入口。❷東端自忠入口：①國道3號下中埔交流道，接台18線往阿里山，在阿里山國家森林遊樂區入口前中油加油站處右轉，接新中橫公路續往自忠與塔塔加方向→新中橫公路（台18線）97K處自忠停車，路旁右側即是特富野古道東端入口。②國道3號下名間交流道，接台16線到南投水里，台21線新中橫公路→經塔塔加遊客中心到自忠。

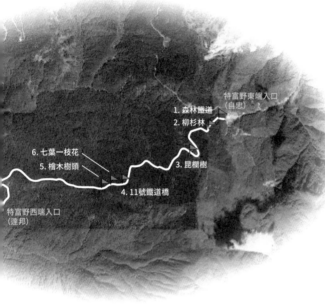

橋有兩層木製橋墩，行經時可以稍作觀察。（攝影｜文耀興）

### 5 檜木樹頭

1897年，日人齊藤音的探險隊在特富野發現許多紅檜與扁柏，自此開啟了特富野的伐木時代。伐木全盛時期，日本因應戰爭軍用材的需求，用火車每天運出32台原木。現在在步道沿線依然能看到許多殘留的樹頭，從這些巨型的樹頭可以想像當年巨木參天的景象。

### 6 七葉一枝花

步道3.7公里平坦休憩處旁，有一株莖頂輪生著五到十片狹長葉子的植物，正是新台幣千元大鈔上鼎鼎有名的「七葉一枝花」。開花時，長長的花梗從莖頂抽出，甚是奇妙。（攝影｜李嘉智）

# 走上台灣的朝聖之路：
# 長距離步道，夢想開始的地方

文｜徐銘謙

## 國外很近，台灣很遠

很多人編織夢想時，經常將夢想實踐的場域設定在遠方，花大錢遠赴歐洲、美國等國家，朝聖、健行、登山。多年前，我也曾到處追逐世界的夢想步道，如美國的阿帕拉契山徑、紐西蘭的Great Walk、冰島的Laugavegur步道、英國國家步道系統、日本的北阿爾卑斯山脈，甚至香港的百公里麥理浩徑。

長距離步道可以分散脆弱高山熱門路線的壓力，提供多元遊憩的最佳選擇。

我常常在想，為什麼台灣人看不見台灣之美？對許多台灣人來說，「歐美很近、台灣很遠」，我們對國外景點如數家珍，卻對自己生活的鄉土很陌生。

在推動千里步道的運動中，我們得以走進許多遠離主要道路的偏鄉，發掘古道的故事、傳統步道工法及在地的歷史，我們發現，這些地方都好美、好豐富。但是，就連當地學校的戶外教學、畢業旅行，也只想去遠方，常常要等到「從國外紅回來」，才能讓我們真正「看見台灣」。

其實，台灣本具有壯麗的高山、美麗的森林河川，還有土地上繽紛多樣的人文故事，蜿蜒各地的步道，走也走不完。

## 徒步，最深刻的旅遊方式

世界旅遊組織在2019年一月發布了《徒步旅遊報告》（Walking Tourism:

Promoting Regional Development），指出徒步旅遊成為體驗當地最受歡迎的方式之一，讓遊客可以與社區居民、自然生態及文化有更深的接觸以及互動，有助於發展以社區為基礎的旅遊產品，支持農村地方經濟，適度管理更有助於保護當地的自然及文化環境。

全球最長的加拿大全國步道組織（Trans Canada Trail），正推動長距離的綠道，希望讓國民與國際觀光客探索大城與小鎮，體驗多變地景，發掘豐富的歷史與多元的文化。

台灣其實也深具發展長距離步道的條件，不僅能作為台灣人的旅遊休憩的目標，甚至還能成為國外人士實現夢想的場域呢。

## 七條國家級的長距離綠道

奠基在千里步道環島基礎上，為更進一步凝聚在地認同感，以及促成跨政府、民間在具體路線上有所突破，2018年，千里步道協會依照地方性主題，提

---

### ◀ 台灣三大國家級綠道 ▶

截至2021年底，在公私部門的合作下，已初步完成淡蘭百年山徑、樟之細路與山海圳這三條國家級綠道，每條綠道都有各自的主題與目標，也有特別凸顯的綠道價值與精神，正等著大家前往探訪。

一、淡蘭百年山徑

找回台北和宜蘭之間，數百年來的交通史，以及居民生活的歷史記憶。
特色：可搭乘大眾運輸抵達起訖點，可以分段完成，不用背重裝，可及性很高。

二、樟之細路

以樟腦開發的血淚史與產業變遷，重新詮釋原住民與客家之間的衝突與和解。
特色：步道路線可結合客庄社區、老街、小鎮、傳統市場，走成小環圈的遊程。

三、山海圳

從台灣漢人歷史開始的台南海平面，走向東亞第一高峰——玉山。
特色：唯一有水路的國家級綠道，強調「你家我家就是玉山登山口」，不要開車去爬山，而且可以結合單車，體現多元運具的組合潛力。

---

出七條國家級綠道，彰顯區域的代表特性，以跨縣市的天然或人為連續性廊道空間，串起共同的歷史記憶。

這七條國家級綠道分別為淡蘭百年山徑（北北基宜）、樟之細路（桃竹苗中）、山海圳國家級綠道（南嘉投）、水圳國家綠道（嘉南大圳系統）、糖鐵國家級綠道（糖鐵南北平行預備線）、南島國家綠道（宜花東高屏）、脊樑山脈保育綠道等。這七條綠道的內涵，對內能凝聚區域性共識，形成共同體；對外，則足以凸顯台灣的國家特色。

我們希望以此為載體，逐一形成跨政府單位的工作平台，將行人路權、美麗風光保留，建立共用標誌系統，完備大眾運輸，沿線種樹綠化，以手作步道方式修整山區古道與步道，促進山村經濟與健行文化發展，讓這樣的精神與概念，進入主流價值之中。

相對於國外的長距離步道，一般都要十幾、二十年的時間才能完善成熟，台灣從2016年才剛起步，還是發展中的嬰兒階段。目前，已經進行了淡蘭、樟之細路與山海圳國家綠道的初期調查、研究、規劃、定線、社區參與、步道整備、指標設置，陸續還會有地圖、摺頁、手冊、書籍、網站、紀念品，全程集章護照等配件；沿線社區已開始帶領導覽解說，發展社區廚房，逐漸有青年返鄉，也有旅行業者規畫推出各種組合服務，還有許多志工參與步道整修維護。尤其在Covid-19威脅之下，國人無法出國旅遊，這些長距離步道成為分散脆弱高山熱門路線的壓力、提供多元遊憩機會的最佳選擇。

徒步旅行可以體驗多變地景，發掘豐富的歷史與多元的文化。

## 最接近朝聖精神的體驗

台灣自解嚴以後，戶外運動發展越來越分眾、細緻、複雜，不同於過往征服百岳、登高望遠的健行文化，長距離步道逐漸走出不一樣的風貌。跟攀登高山相比，長距離步道的技術門檻沒有那麼高，但挑戰卻不見得少。因為距離長，耗費的時間也多，必須具備耐心與毅力，一步一步才能完成目標。

英文pilgrimage譯為「朝聖」，意思是「前往一處聖地，或對某人有特殊意義的地方或旅程」，這樣的靈性與精神性的旅程不限於宗教信仰，為追求內心嚮往的精神價值，抽離日常，甚至刻苦而尋求目標、最終獲得平靜與快樂，也是一種朝聖的精神。

無論你是畢業、轉職、失業、退休，或只是想把人生打入空檔，你都可以走上一條長距離步道，在漫長的路途上，你可以和自己相處、與內在心靈對話，也可體驗沿途不同的風土人情。有些人會在路程中遇見自己，有些人會在過程中找到夥伴；有些人遇見既視的風景，有些人開啟從未有過的感受。

長距離健行是最接近朝聖經驗的時刻，期待台灣的長距離步道日趨完備，傲視世界，以步道跨越有形無形的疆界，成為每個人夢想的實踐場。

---

### ◀ 每個人都可以有自己的步道攻略 ▶

長距離步道的漫長與沿途元素的多樣，讓每個人都可以發展出自己的走法。你可以找出自己關注的主題，例如淡蘭的土地公、樟之細路的伯公；甚至研發新路線，找到避開更多馬路的山徑、更有歷史元素的古道；或是以新的觀點，串聯出深具特色的路線，像高雄右堆地區開始推動文化路徑、教會推台灣天主教堂巡禮之路等。

淡蘭百年山徑上有許多古樸的石砌土地公，可以成為探索的攻略主題。

# 07

台中市・苗栗縣
## 雪山主東線步道

# 向山，
# 台灣最美雪鄉

文・攝影｜潘振彰（雪霸國家公園管理處人員）

　　雪山是台灣第二高峰，以雪為名，意謂著這裡是台灣冰雪最豐盛的環境之一。由冰河形塑出的美麗圈谷地形，在台灣的山岳中更是獨樹一幟。

　　從登山口到主峰山頂，橫跨溫帶至寒帶氣候區，林相變化大，包含了針闊葉混合林、針葉林與高山植群帶，隨著四季呈現不同的變化；雪山絕頂孕育了75%的台灣特有種植物，是台灣生物的天堂所在。

　　走過圈谷，攻上雪山頂後，各高山稜線幾乎都從這山頭放射出去，360度的山景，美得讓人屏息。

## 步道小檔案

▶所在縣市：台中市和平區、苗栗縣泰安鄉
▶海拔高度：2140～3886公尺
▶里程：10.8公里
▶所需時間：2天（來回）
▶路面狀況：原始山徑、松針路、砌石階梯、土木階梯、木棧橋、碎石路等
▶步道型態：單向進出

▶難易度：中～高
▶所屬步道系統：雪山群峰國家步道系統
▶周邊串聯步道：聖稜線、志佳陽線、大小劍線、武陵農場等
▶提醒事項：需上網申請入山
　https://npm.cpami.gov.tw

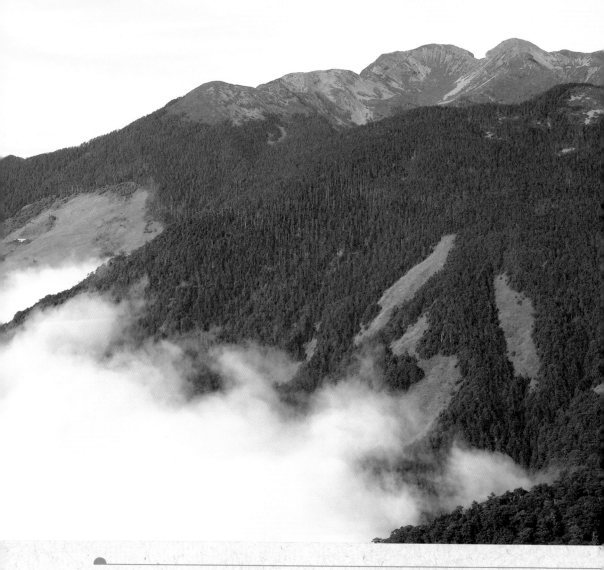

**步道特色**

▶最大眾化的雪山主峰登頂路線。

▶途經雪山主峰和東峰兩座百岳。

▶沿線有七卡山莊與三六九山莊可供休息與住宿。

▶橫跨溫帶至寒帶氣候區，林相變化大，包含了針闊葉混合林、針葉林與高山植群帶。

▶四季分明，夏秋兩季，各種艷麗的高山花卉爭相綻放。

▶4月開始是高山杜鵑花的花期，沿途可見多種杜鵑。

▶台灣冰雪最豐盛之地，冬季可見雪景，需有特殊裝備與有經驗的登山者帶領。

對於初登雪山的山友，從登山口開始踏上好漢坡後，喜悅的心很可能就隨著階階相連到天邊的石階而淡去，因為這段到七卡山莊前的路，大多已為連續之字形的陡坡，走來頗為辛苦。

還好春夏之際，路旁總有探出頭的胡麻花、高山通泉草、輪葉沙參等可愛小花來和大家打招呼；深秋時，紅榨槭落葉鋪成了紅地毯，路旁的玉山懸鉤子及刺蓼寒莓的鮮麗果實，為大家激勵士氣。靜靜的走在山徑時，轉個彎，有時還能看到山羌正靜靜的吃早餐，或是黃喉貂伺機而動捕捉獵物，這些，都是與雪山初見面的驚喜。

從登山口一出發，就是階階相連的好漢坡，挑戰山友的志氣。

## 森林火燒的殘跡

來到0.9K的景觀平臺，或是七卡山莊前的廣場，四周盡是高大的台灣雲杉。我在學生時期初次造訪雪山時，周邊造林的台灣雲杉都還是小樹，事隔近三十年後，卻必須要仰著頭望著這些雲杉，讓我感受到，這座山和這片大地，是真真實實的活著啊。

奮力登山時，別忘了留意腳邊許多可愛野花野果。這些玉山懸鉤子果實，鮮嫩迷人！

中橫開發後，雪山東峰以下至少發生過四次森林火燒，所以一路上，可以看到那曾經的火痕，甚至是一根根的枯立木，形成另一種獨特景觀，這也是何以這片土地需要造林的原因。而在步道師眼中，這些枯立木，正好提供了手作步道的主要材料。

## 哭坡不哭，與花朵一起笑

「哭坡」是雪山線最著名的地標之一，剛好也是海拔3,000公尺的分界線。高大優美、擁有獨特傘狀樹型的台灣鐵杉，從這裡開始成群出現，但主角還是廣大的玉山箭竹與台灣高山杜鵑。哭坡是一段長長的陡坡，爬哭坡通常只會低著頭，

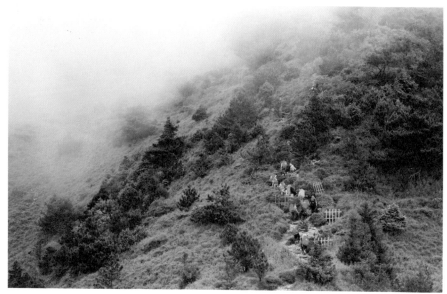

哭坡又長又陡，但別哭，你看台灣高山杜鵑正以紅紅的笑臉迎接呢！

而且要跨大腳步才能登上落差坡大的路階。

　　但還好不至於會哭，因為許多低矮的夏季高山植物，正好在腳下展現燦爛的花容，像是常見的玉山金絲桃、阿里山龍膽，以及從3月下旬開始綻放，花期隨著海拔一路往上遞延到6月的玉山杜鵑。

　　或是，別急著往上爬，轉身看看，思源埡口那側浮現出雲海，雲海之上，南湖大山、中央尖山、合歡山、奇萊主北峰、玉山主北東峰等，群山環繞。被這麼多美麗包圍，我想，不笑也難！

　　上哭坡後經過兩座小山頭，就可以來到海拔3,201公尺的雪山東峰，這裡常是許多人的第一座百岳，視野非常遼闊，冬季時從東峰看主峰的白頭，就可以明白雪山之所以名為雪山的原因。

## 高山草原與黑森林

　　再走2公里，即可到達三六九山莊，許多山友會在這裡住一晚，隔天再登頂。山莊旁的高山草原近幾年發生過幾次火災，都是人疏於注意所造成的，早年，這裡矗立著不少白木林，即是冷杉遭到火燒的殘酷證據。火燒之後，許多花草努力

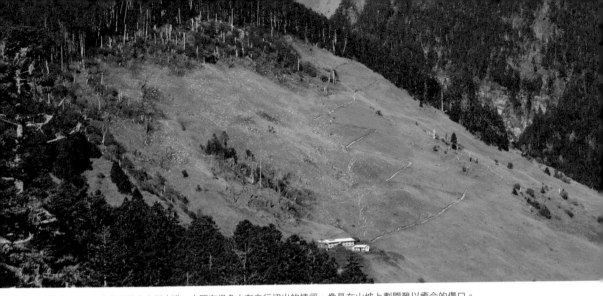

三六九山莊後面的之字形步道，中間有很多山友自行切出的捷徑，像是在山坡上劃開難以癒合的傷口。

的鑽出頭來，趁機占領這片草原，展現無限的生機。然而，山莊後方的之字形步道旁，卻被硬生生的走出許多捷徑，有如對美麗草原開腸剖肚的一道道傷口，可愛的小花草也可能因此喪命登山客的腳下。

前往主峰的路上，會先通過一片台灣冷杉純林，密密麻麻的高大森林，陽光不易透入，成了大家口中的「黑森林」。夏季走進來，總覺特別涼爽，有如宮崎駿電影《魔法公主》裡的幽靜。

## 壯麗的雪山圈谷與主峰

穿過濃密黑森林，眼前突然開闊起來，雪山圈谷景觀，和黑森林大異其趣，宛如另一個世界。夏天，被玉山杜鵑盛開的花海渲染成粉紅，有如天堂般的絕美景致；秋季則有玉山小蘗的紅葉，為冷冽的空氣帶來一絲暖意。在這雪山絕頂，

### 季節限定——5月‧玉山杜鵑

初夏是高山杜鵑花的花期，沿途可見多種杜鵑花盛開。其中最不可錯過的，就是雪山圈谷裡的玉山杜鵑。玉山杜鵑的祖先在冰河時期，從喜馬拉雅山拓殖來到台灣，目前在台灣只在中高海拔生長。它的開花期受溫度影響很大，每年大約5月下旬盛開，滿山滿谷的粉色花朵，是雪山圈谷夏日限定的壯美景觀。

（上）冬季下雪，黑森林的地上覆著厚厚的雪。
（下）壯麗的雪山圈谷，展現讓人有如置身天堂的絕美景致。

孕育了75%的台灣特有種植物，這裡，真的是台灣生物的天堂所在。

　　走過圈谷，努力攻上雪山頂後，感覺所有的辛苦都沉澱了。雪山各高山稜線幾乎都從這山頭放射出去，360度的山景，讓人屏息。變化多端的環境與獨特美麗的景觀，難怪雪山是如此熱門的登山路線。

## 難以負荷千萬人的踩踏

　　1969年起，救國團開始舉辦登雪山活動，後來，雪山也被納入台灣百岳之列，時至今日，山林開放政策下，登山人數更大幅增長，2020年攀登雪山的人數已超過4萬3千人次（二十年前僅有6千人次）。步道在這麼多人的踩踏下，實在難以負荷，土壤流失、樹根裸露、捷徑形成的問題，處處可見。

　　於是，從2019年開始，雪霸國家公園邀請台灣千里步道協會協助診斷雪山線步道的問題，規劃以手作工法來改善，並集結了現有的國家公園保育、解說志工及員工，一起投入手作步道的工作。

　　七卡山莊前的石階步道，因狹小難以並行，不受山友青睞，便在原有的步道旁走出了一道土路，造成土壤流失，部分木階及石階，也因此失去原有功能。我

手作步道志工利用網袋合力搬運現地大石，作為步道修復材料。（攝影｜張燕伶）

## ◀ 登山健行的踐踏衝擊 ▶

　　所有登山健行活動都會對自然造成一定程度的影響，最直接的就是踐踏衝擊。所謂「路是人走出來的」，由於人的持續踩踏，導致某處的植被消失、土壤硬化，於是形成了我們認知的「路」，因此，路或步道並非自然現象，而是人為造成的。

　　隨著各式各樣的戶外活動盛行，人的踐踏與當地的氣候、植群、地形、土壤等環境因子交互影響，會造成不同程度的衝擊。踐踏衝擊有以下幾種樣態：

- **植群覆蓋消失或組成改變**：土壤因此缺乏植被保護，導致路面泥濘、積水，或土壤流失。

- **土壤緊壓化**：導致路面凹陷，土壤裡缺乏空隙，影響動植物生長。

- **步道加寬**：越多人走踏，路面變得越寬，對環境的影響範圍，不斷向路的兩側擴展。

- **步道分生或複線化**：人為了避開路面泥濘或凹陷而繞路而行，或是另走捷徑，導致路線變多（複線化），衝擊增加。

- **步道侵蝕及土壤流失**：導致路面凹陷下蝕，樹根裸露、岩石裸露、步道鋪面設施淘空等。

　　踐踏衝擊不但破壞步道周邊的環境，也造成視覺美感的衝擊，而影響人在自然裡的體驗。以上問題需要有意識的觀察，以及持續的監測。如果發現劣化擴大，則需以適當的工法介入處理，將環境的衝擊，侷限在步道範圍內。但當環境敏感程度高，很難完全以工法解決時，就需要擬定合理的環境承載量，限制進入的人數等，並搭配持續的監測，以確定介入手法的有效性，並適時調整管理策略。

美麗的黑森林草地，因過多人為踐踏，造成植被消失、土壤裸露和緊壓的問題。

們藉由手作步道，將許多大落差路段補上，讓使用者願意回到原來的步道，也讓步道上的水導流往林地。

## 讓大自然用時間來修復

步道3.3K附近，因長期排水不良，步道被沖蝕成了深溝，修復這個深溝，需要付出極大的人力心力，志工們忍不住叫出「我的天呀」，千里步道協會的徐銘謙老師說，不如就交給老天吧！她計畫在原步道下方的芒草區另闢新步道，待完工後再封閉舊步道讓大自然用時間來修復。

但一開始看到那片漫漫芒草，心也跟著茫茫然，還好大家通力合作，一畚箕一畚箕的接力，互相開玩笑，苦中作樂一下。新的步道，在大家的努力下，整整花了兩天時間才終於完成。當老師宣布完工時，我歡喜大笑，然後親自走上步道試走，感到腳步特別的輕鬆！

我想像，以後多少山友來到雪山，都會踩著這些基石拾階而上；也許幾年後，當我們再來到這裡，還可以看到曾經合力抬的大石，依舊守護著步道。希望這樣的努力，可以讓雪山獨特的花草動物，即使在人類的頻繁造訪時，依然自在自美，讓壯麗的景觀，成為世世代代可共同追尋的美麗！

3.3K步道旁，有個2米深的大深溝，可能是長久以來雨順著步道蓄積大量的流水到這裡傾洩而下，造成嚴重沖蝕。

雪山四季別有風情，深秋時，最美豔的巒大花楸紅葉，有如燃燒的火焰，引人注目。

## ◀ 人類的捷徑，珍稀植物的「劫」徑 ▶

　　雪山步道的路旁，擁有許多全世界獨一無二的植物，像「伊澤山龍膽」僅分布於雪山至大霸山區，「雪山蟹甲草」更是僅分布在雪山。

　　另外，在雪山山頂及圈谷有一種半寄生性的稀有植物「南湖碎雪草」，目前僅在南湖大山、奇萊北峰及雪山才有分布，數量非常稀少。它是冰河時期的子遺植物，是台灣特有的四種碎雪草屬植物中，唯一花色全黃者。喜愛寒冷氣候的南湖碎雪草，在台灣只能住在高山的山頂附近，適合它的環境相當侷限。此外，它的生長習性為半寄生，根部必須寄生於其他植物，並不能像別的植物可以任意傳播遷移。所以，它的族群數十年來蔓延所走的一大步，可能只是我們人類的一小步，如果山友任意離開步道、走捷徑，踐踏之下，很可能就會讓這個稀有植物消失在地球上了。

稀有的南湖碎雪草，在過多的人為踐踏下，可能走上消失的命運。

# 護坡、導流，恢復天然植被

工寫法特

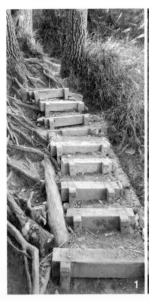

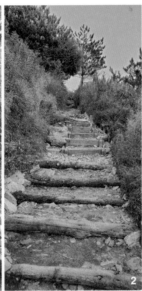

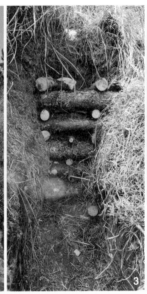

1     2     3   5

　　雪山主東線步道是熱門的百岳路線，由於高山植被生長不易，一旦被過度踩踏路面凹陷，山區大雨，路面就成了水溝；加上一路陡坡，少有緩路，水就像雲霄飛車一樣往下衝流。這幾個環境因子以及使用者樣態，在不同的段落會產生不同的問題。從雪山主東線入口到2K，主要是當年工程施作的木板階梯與花崗岩階梯，寬度對於現在的遊客量來說太窄，且花崗岩階梯反作用力大、太硬，木板階梯後方踏面土壤流失形成跳欄，因此重裝山友會繞開階梯在旁邊踩踏植被，造成土壤流失，設施失能。3K到哭坡之間，則是有許多以之字形減緩爬坡的做法，

因為沒有向路外排水，加上有人切出捷徑直上，導致之字形邊坡上下連續崩塌沖刷。三六九山莊往黑森林則是因火燒過，缺乏植被保護，遊客下行不跟隨之字形路，而直切下來，導致沖蝕之外也踐踏珍貴草花。因此，此處的工法重點在運用失能拆除的階梯設施材料，找到分段排水處設置排水消能，回填步道沖蝕、樹根裸露區段，封閉捷徑與複線化以保護植被、恢復植生等。

Ⅰ 樹根旁的土木階梯

　　原步道土壤流失導致樹根裸露，增設階梯避免樹根被踩踏，同時減緩步道逕流。

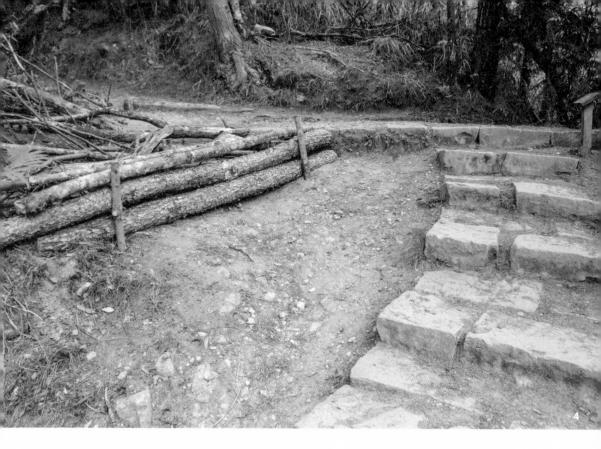

4

② 土木階梯

原有的階梯因踏面土壤流失，導致階梯
失能且加深沖蝕，除了增設階梯減緩坡
度外，也利用現地石頭將階梯封邊，防
止背填土石流失。

③ 木格框護坡

步道邊因為長年雨水沖刷產生的深溝，
為避免繼續加深而影響到步道，利用現
地的原木製成格框，可同時穩固邊坡及
將水消能。

④ 節制壩

在步道邊設置節制壩，降低雨水在因長
年踩踏而裸露的地表上沖刷，同時也阻
擋捷徑，確保使用者能走在步道上。

⑤ 橫木路緣與修坡

將路幅拓寬後並穩固邊坡，增設石階梯
後再將土石回填，降低整體坡度。

⑥ 橫木導流棒

將由上邊坡匯流下來的水在適當的出口
導流出去，達到分段排水的效果。

6

## 步道看點

1 **七卡山莊**
整修後成了新的登山服務站,也是登雪山時適應高度、避免高山症的住宿點。

2 **哭坡**
一路陡上的坡度,使登山者望而流淚,因此有了哭坡之名,為雪山著名景點。夏季滿山盛開的杜鵑,是哭坡兩旁最美麗的妝點,撫慰著登山者。

3 **哭坡上的枯木與南湖大山**
因曾發生森林火燒,哭坡沿線不少姿態虯結的枯木,顯得枯寂;遠處雄偉的南湖大山,似乎也照看著雪山哭坡的枯與榮,與行者的來來去去。

4 **雪山東峰**
海拔3,201公尺,常是許多人的第一座百岳,視野非常遼闊。

5 **雪山步道6K山稜線**
雪山東峰至三六九山莊之間的山稜線處,每年5月下旬至6月初,台灣高山杜鵑盛開,登山步道就在這嫣紅妊紫的花叢間穿越。

6 **三六九山莊**
因鄰近的本諾夫山海拔為3,690公尺而得名。這裡是攀登雪山最重要的住宿點,許多人在此住宿一晚,隔天一早攻上雪山主峰或其他的登山行程。

7 **三六九山莊後方之字坡**
每年10月時,可在之字坡欣賞染上秋色的高山芒與巒大花楸,巒大花楸的紅葉尤其令人驚嘆。

**交通方式**

大眾運輸:由國光客運宜蘭站搭乘1751,或羅東站搭1764至武陵農場後,再於武陵賓館轉乘遊園公車至雪山登山口。自行開車:❶由國道5號下宜蘭交流道,沿191縣道往員山方向,接上台7線後續行台7甲往武陵農場,於農場內循雪山登山口指標,再行駛約15分鐘即可抵達登山口。❷若由中部出發,可從台中國道6號到南投埔里,經台14甲、台8線至梨山,轉台7甲前往武陵農場。

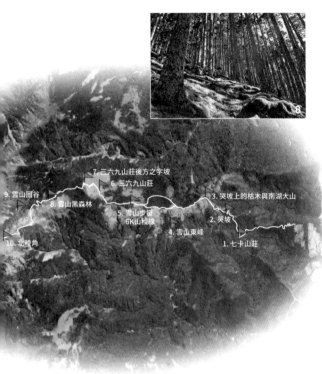

1. 七卡山莊
2. 哭坡
3. 哭坡上的枯木與南湖大山
4. 雪山東峰
5. 雪山步道 6K山稜線
6. 三六九山莊
7. 三六九山莊後方之字坡
8. 雪山黑森林
9. 雪山圈谷
10. 北稜角

## 8 雪山黑森林

這片台灣冷杉純林,如同衛士般守護著高山淨土,森林裡有時可見台灣野山羊在靜靜吃著草。冬季積雪不易融化,路跡不明,山友要特別注意迷途的問題。

## 9 雪山圈谷

雪山圈谷的雪況可說是全台之最。1931年,日籍學者鹿野忠雄即開始研究圈谷的冰河遺跡;依據近年氣象觀測資料,幾乎可以確認,圈谷的確是大量冰雪在冰河時期挖鑿山谷形成的。

## 10 北稜角

即將登頂前,往北可以看到壯麗的雪山北稜角,以及一路連線的聖稜線及隔著圈谷對望的武陵四秀、品田山等群峰。雪山北稜角海拔3,880公尺,與雪山主峰呈現雙峰的態勢。

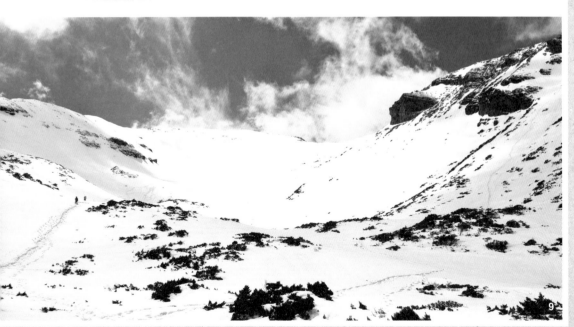

# 08

澎湖縣
## 東嶼坪前山步道

# 回返海上遺落的
# 文化地景

文｜陳建熹　攝影｜林芸姿、涂正元

　　早在台灣島被板塊運動擠壓隆起之前，澎湖群島就已經在長達千萬年的火山噴發過程中形成，其中南方四島中的東嶼坪嶼，就是在大約820萬年前最後的火與水之歌中出現，成就具有世界遺產潛力的玄武岩地質與豐富多元的珊瑚礁生態景觀。

　　橫亙於澎湖與台灣間凶險的澎湖水道旁的南方四島，居於兩岸中間位置，曾經作為大陸東南沿海橫渡黑水溝前的航行中轉驛站之一，移居先民在坪頂高地發展出獨特的梯田式菜宅人文地景，而今傾頹草長，活躍的羊群穿梭其間，猶如孤懸汪洋上的一顆明珠，引人入勝。

## 步道小檔案

▶所在縣市：澎湖縣望安鄉東坪村
▶海拔高度：10～49公尺
▶里程：1.5公里
▶所需時間：50分鐘（單程）
▶路面狀況：土路、石塊鋪面
▶步道型態：可形成迴圈
▶難易度：低～中
▶所屬步道系統：東嶼坪嶼步道系統
▶周邊串聯步道：後山步道、沙溝仔步道、聚落步道

## 步道特色

▶沿著突出的方山稜線爬升，上到坪頂可展望360度海天一色。
▶海風強勁，乾旱少雨，坪頂植被以草本為主，擁有大片草原景觀，但也較為曝曬炎熱。
▶坪頂沿途有許多前人遺構，如蜂巢田，後山梯田遺構非常壯觀。
▶聚落區段可見島民生活建築，傳統型態的房屋、水井、土地公與石塔等。
▶遊客服務中心有展示地質景觀並提供諮詢服務。非營利機關團體，可上網預約解說。
▶行程可結合浮潛，島上餐飲建議事先預訂。

東嶼坪嶼位於澎湖本島南方約25浬處,與西嶼坪嶼、東吉嶼、西吉嶼並稱南方四島。從馬公南海碼頭搭乘望安鄉公所委辦的交通船出發,航程約85分鐘;亦可從台南將軍漁港搭乘航港局往東吉島的固定航班,從台灣本島向西約39浬、航程兩小時先至東吉島後,再轉乘交通船前往。

當交通船緩緩駛入東嶼坪嶼西南側的碼頭,首先映入眼簾的是一座像關公一樣的巨岩,很有氣勢地鎮守船隻進出。上岸後迎面而來的是島上的信仰中心——已有兩百多年歷史的池府廟,島上幾棟現代化的樓房與設施皆集中在碼頭附近。登岸走進嶼坪國小廢棄校舍改建的遊客中心之前,會經過衛生室、派出所,而已可規模化供給的發電設施與海水淡化廠,則是在21世紀劃設為南方四島國家公園後才逐步完善。背對碼頭望向鄰近海邊,成排咾咕石砌成的舊舍聚落與碼頭周遭現代化設施強烈對比,若無仔細留意到屋頂塌陷、樑柱傾圯,瞬時有種跨入過去時空的錯覺。

碼頭旁的巨岩鎮守船隻進出。

遊客中心由嶼坪國小廢棄校舍改建而成。　　　　咾咕石砌成的舊舍已人去樓空。

## 渡黑水溝前的驛集之地

　　約莫自明朝末期，中國福建沿海一帶開始有大規模漢人移民台灣，澎湖便是入台的必經之道，尤其南方四島與台灣之間的澎湖水道，因中國沿岸支流與來自台灣南側的黑潮支流在此匯集，通過海底南寬北窄的U型海槽地形時流速湍急，水色深如墨，冬季在東北季風帶動下波濤洶湧，即是令渡海人莫不戒慎恐懼的「黑水溝」。

　　根據清朝時期至1839年的官方文獻記載，百年之間於黑水溝發生的船難即高達八十五起，民間私船海難更是無以計數。因而過去在穿越海象險惡的澎湖水道前，船隻多會先停泊望安、將軍澳或南方四島，再以東吉、西吉兩島為目標，謹慎定位後再進入往台灣的航道。

　　東嶼坪嶼僅約48公頃的面積，因自明清時期的航運中轉需求，加上可掌控台灣海峽軍事先機，到日治時期進一步構築防禦工事與戰備耕地，國民政府接管後亦曾派駐軍隊，便也不難想像時至今日島上仍設籍有600多人。因島嶼本身可說是座巨大的玄武岩塊，土壤貧瘠之外，強勁季風颳起陣陣的海面水霧鹽分含量高，猶如「鹹水煙」一般日夜浸淫陸地，可適應生長的農作物有限。因此早期遷居於此的漢人，多出海從事季節性漁撈和採集活動，而於天候不利捕魚和耕作的時節，則移往澎湖本島或台灣南部貿易，兼當苦力圖謀生機。

　　或許是歷史脈絡與天然條件交互下，註定了東嶼坪嶼的轉驛特性，也因缺乏長期定居發展的機會，在20世紀下半逐漸被遺落在台灣現代化進程之外。原先島上住民至今多已移居澎湖和台灣本島，留下空蕩的舊宅彷彿將時光定格，從在此

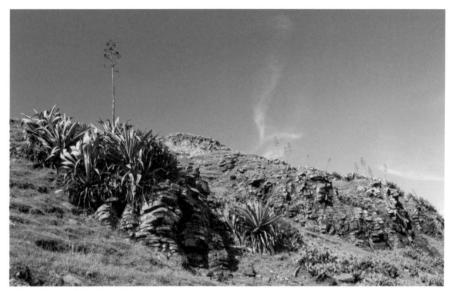

島上海風強勁，植被以草本為主。

地與天爭搏不抱希望的那一刻起，這座島嶼的歷史暫且回歸於星辰與潮汐更迭之
下，一直到了21世紀，豐富的自然生態樣貌才又將東嶼坪嶼重新與大眾連結。

## 南方海域上的諾亞方舟

　　包圍東嶼坪嶼的周邊廣大海域是海洋生態的天堂，夏季會看到沿途礁島上聚
集成群的十幾種燕鷗和其他零星候鳥，在岩壁間休憩、覓食，數量之多在台灣絕
無僅有。鳥群紛飛暗示這片海域與其中的島嶼，有著豐富環境供其繁衍，海面下
生態亦多元熱鬧，一如波光粼粼般閃爍動人。

　　以珊瑚礁生態來說，據台灣環境資訊協會連續十多年的體檢調查，東嶼坪
嶼周邊活珊瑚覆蓋率經常達50％以上，屬於國際標準「優良」等級，而達75％以
上「極優」等級亦非稀奇。在東嶼坪嶼至東吉嶼之間的海域，僅需簡單的浮潛裝
備，輕鬆地自岸邊潮間帶隨海浪漂浮，在水深5米以內的世界，視線順著蝶魚、鸚
哥魚悠游的路線在珊瑚與礁岩間穿梭，驚奇之中最引人注目的，莫過於叢生遍布
的粉紫色枝狀鹿角珊瑚，由灰綠色的桌形軸孔珊瑚襯映著，像極了海底綠地上盛
開的薰衣草田。

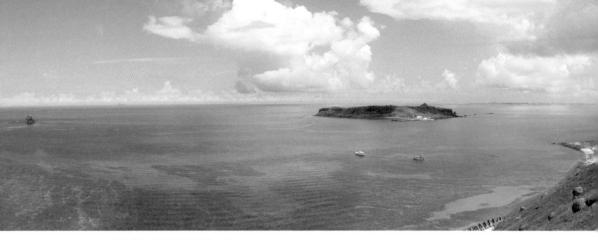

周邊廣大海域是海洋生態的天堂。

　　時至今日，除部分安排潛水活動的遊客可能會在島上過夜停留，多數人配合交通船航班來到島上大多已近中午。正午時分在幾無遮蔽的島上，令人對烈日敬畏萬分，但即便停留時間有限，也千萬別錯過從遊客中心後方起登的前山步道。

## 沿前山步道漫步東嶼坪頂

　　從海上觀望東嶼坪嶼看似平坦，但有海拔61公尺的高地為南方四島的最高峰。島形狹長，有南、北兩座方山，一般來說稱南方的高地為前山，北方則為後山，實際上後山有兩個山頭，最高峰是八卦山，在方山之間的山坳谷地稱為沙溝仔，在沒有河流的小島上，山谷低地是重要的地表水匯聚之處，島上聚落建築群主要集中在島嶼西側窄長的濱海低地，北起山谷出口螺仔角附近，南迄島西南側漁港附近。

　　步道即是從西南側碼頭的前山岸邊，循稜線向東北續行約300公尺，即可抵達南側高地坪頂，是過去島民要遠眺海域觀察天候、前往耕作區域的傳統路徑。往高地途中向南回望，可綜觀整個島嶼南半部輪廓，以及臨岸散落、因海蝕而形體各異的礁岩奇景。周遭在日光映照下一片湛藍，海底珊瑚群礁透徹可見。

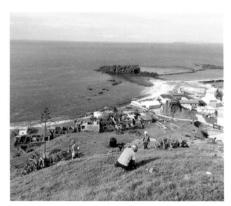

從高處望去，新舊建築群並置。

南向面對碼頭，左右兩側各有成排咾咕石砌的舊舍，而舊舍附近圍落成方形的低矮石牆，並非過往居所的斷垣殘壁，而是為保護作物免受「鹹水煙」摧殘所闢建的「菜宅」。島嶼上的玄武岩塊質硬且重，開鑿搬運不易，因此先民會利用退潮時機，至岸邊尋找死去珊瑚沉積成型的礁岩，撬開成塊，曝曬去除鹽分後作為建材，在住居附近覓得穩定水源之處，便圍以菜宅涵養耕地。

登上南側高地坪頂向北眺望，開闊視野中有整片白茅草原綻放，令人屏息的景致之下依稀藏有石牆層疊錯落；定睛再看，如梯田式的菜宅更是滿山連綿不絕，在翠綠植被遮掩下仍不失壯闊，規模涵蓋近半座島嶼。這些菜宅當地人稱為

### ◤ 南方四島國家公園 ◥

南方四島海域能保有豐富自然生態，並非全因人為活動減少後順其自然。2008年2月因北方大陸冷氣團異常增強，加上東北季風助長，使得中國大陸與台灣之間海域水面下10公尺溫度只有攝氏11.7度，造成百年少見嚴重寒害，不僅漁業經濟損失慘重，也是海洋生態一大浩劫。隔年研究調查結果發現，南方四島海域受北方冷氣團波及範圍小，時值距當地居民陸續遷出也已二十年多年，低度人為干擾情況下，珊瑚礁生態系功能相較於其他海域更為健全，遭受寒害後恢復更迅速；且黑潮支流由南向北帶動，有助於浮游生物散佈到較遠的區域，因此南方四島海域成為寒害時的諾亞方舟，保全物種之餘也幫助周遭海域重現生機。

因不幸所帶來的契機，讓相關產官學單位達成共識，於2014年將澎湖南方的東吉嶼、西吉嶼、東嶼坪嶼、西嶼坪嶼四個主要島嶼，以及周邊的頭巾、鐵砧、鐘仔、豬母礁、鋤頭嶼等附屬島礁及周遭海域，劃設為海洋國家公園，主要係為維護澎湖南方四島之玄武岩地質、珊瑚礁生態與歷史人文地景等三大核心資源。以永續管理的角度重新思索這塊島嶼的歷史，保育得宜之餘兼顧遊憩育樂，或可為島上活動重新注入活力，而當大眾再度踏上東嶼坪嶼，也才有機會不必賦予其避風港的沉重期待，在漂泊、力求生存的心境之外，有其他與這塊土地產生連結的選擇。

劃設為海洋國家公園的東嶼坪嶼兼顧保育與遊憩。

昔日梯田式菜宅石牆。

「園仔」、「山園」，不同於聚落附近的菜宅，這些缺乏水源的山園，因日本政府為蓄積戰備存糧，補貼委託當地人所開墾，為構築方便，就地取材，因此防風石牆以玄武岩塊為主，尺寸型態各異。若臨岸的菜宅印證先民安於一隅、適應環境的智慧，那麼坪頂的山園或許透露他們亦曾奮力開拓、扭轉漂泊命運的決心，若非如此，何以人力闢建出規模大於聚落數倍的壯闊山園？

## 手作傳承，新貌如舊

　　「手作傳承，新貌如舊」，此番猜想不論是否一廂情願的美化，至少反映出志工們在親手搬運厚重的玄武岩塊、於陡峭邊坡疊砌路基之後，隱然對前山步道的深刻期許。過去步道在多數島民移居之後，偶爾僅作維護水管之用，在開闊的地形中路線不明，加上地勢陡峭，砂質土壤易滑，即便當地人要通行都屬不易，對遠道而來的遊客更加不友善。國家公園幾番想要修整，一方面苦惱運輸與人力成本過高，亦擔心設施後續維護困難而作罷。

　　一直到2020年海洋國家公園管理處邀集專家學者，評估合適以低度干擾、就地取材的手作方式，而後連續兩年在台灣千里步道協會專業步道師資指導下，由志工和當地居民協力修繕，以玄武岩石階和砌石邊坡改善陡峭易滑的問題，此後登

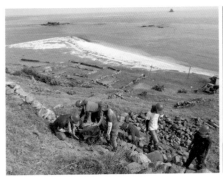

志工徒手搬運玄武岩塊於陡峭邊坡疊砌路基。 在島上修復步道，要看太陽選擇作業時間。

上坪頂不再需要提心吊膽，而能夠在登頂途中悠哉欣賞豐富的人文與自然美景。

　　在改善前山步道之前，選線與設計都經過再三琢磨，為的是在發揮充分引導遊客、限制住踩踏對於環境衝擊的範圍之餘，未來也能以最低度人力介入維護，同時延續菜宅石牆、鎮風石塔的人文地景，在指引方向與解決沖蝕、落差的設施取材，也採用類似的工法展現風土特色，以融入現地景觀。而且當步道改線迂迴沿著石牆繞行，不僅比稜線直上多了更多面的景觀視野，還創造了新的駐留展望平台，連在地人都覺得改道讓東嶼坪嶼變得更豐富、更美。

　　由於酷熱的條件，我們往往要在天剛亮時上工，大約九點多就必須暫時撤退，等到下午三點多再耐著炎陽上工，待接近黃昏逐漸變涼，倒吃甘蔗越工作身體越感輕快，看著夕陽西下的美景，轉頭另一邊的月亮升起，兩邊的海面呈現不同的色彩光影，頓時覺得置身在小王子的行星上，搬動椅子就可以看到日出日落，此刻小島上的時間感神奇地能夠收摺濃縮，又能無限延展。

　　如今東嶼坪嶼之所以引人入勝，固然有一部分原因是在地發展失落多年，自然生態少有人為干擾而蓬勃盎然，但從環境保護與社會教育的長期策略來看，面對越來越多的遊客前來，需要投注更多資源與心力應對，只靠限制的手段無助於讓環境變得更好，而是需要讓更多人親身體會此處之所以劃設為國家公園的緣由與價值，邀請大家一同思索如何與環境共榮。過去先民長年轉驛的生活經驗彌足珍貴，與環境共存上的身體力行遺留給我們諸多啟發，期盼這條步道能繼續傳承這些精神，有助於讓倉促的島上巡禮慢下來，在冒險、探祕、尋奇之外，增添更多對過去文化的認識與理解。

壯麗的夕陽美景，讓身心都神奇的鬆了下來。

## ◀ 黑石與白石的風土技藝──菜宅與石塔 ▶

　　澎湖是海洋中的火山作用形成的群島，先民在島上就地取材的建築材料，不外乎是火山熔岩形成的玄武岩，以及珊瑚礁體形成的咾咕石，前者俗稱黑石，後者稱為白石。在漁業方面的應用展現在石滬，在農業方面的應用主要是菜宅，在精神上的應用則有鎮風塔，當然在水井、墓塚也會運用。

　　南方四島上沒有石滬，主要地景有菜宅與石塔。由於澎湖土壤貧瘠、水源缺乏，冬季東北季風強烈，不利農作，因此發展出各種防風牆的設計，包括石牆、植栽牆、編織牆與複合牆等，一般印象以砌石的「蜂巢田」為主要形態。菜宅必須要有可耕地、防風設施、方便取得水源為要件，因此通常距離水源很近。一般菜宅不會建在坪頂山上，多位於山坳低地，東嶼坪嶼的坪頂與後山壯觀的石牆地景，屬於缺乏水源的看天旱田，需要勞力密集挑水耕作，可能是日治昭和時期官方大力推動耕地開發與設置防風牆政策的產物。

　　而由於澎湖風大惡劣的生存條件，也使得民俗上為鎮風避邪而設置石塔。澎湖居民自古以來即認為鎮風塔具有風水形勢、鎮壓煞氣、鎮守山靈、識別方向、反制對方、防止破財、均衡發展、農業豐收、庇佑平安、避難避風、生育男兒、男子長壽、男女齊壽等功用，而東嶼坪嶼上在沙溝仔兩端就有金龍塔與池府塔，其用意在於守住財富的風水用意。此種砌石所形成的自然與人文地景，是當地特色，因而其傳統工法在取材與技藝上，亦可作為步道等相關設施之參考。

# 以玄武岩砌石舖路，疊石引路

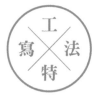

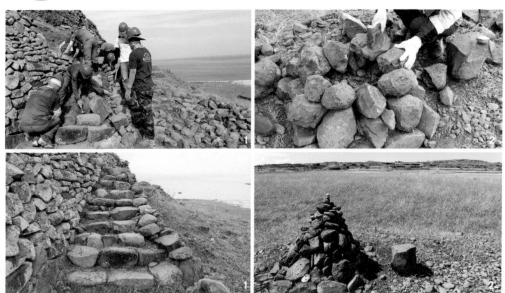

東嶼坪嶼是澎湖群島中最後一次火山噴發形成的島嶼，島嶼中間隆起的山雖然不高，但是因為面積小，因而從水平急促拔高，平地較少。其地質有著澎湖層的特色，也就是火山作用加上泥沙沉積循環，沉積岩風化成土壤構成了前山的紅土或黏土。

因此前山步道，自蟾蜍石旁的起點，原路線沿著稜線直上陡升，而島上水管也沿著稜線直下，與步道路線重疊。此段主要問題為地勢陡峭，島上因澎湖的鹹水煙以及山羊放養，形成短草區，很容易受到踐踏難以恢復，而紅土受水容易沖刷流失，陡峭處沖蝕明顯，表層滾動的土石滑動不利行走安全。

登上南側坪頂後，進入一整片平緩開闊高原的地形，有舊日的蜂巢田防風牆，由於年久失修，砌石牆崩塌，石頭滾落路面，拐腳難行，且石牆縱橫交錯，當白色茅草長出來時，路徑難以辨識，此段主要課題則是路跡與方向不明。

因此在陡坡處，有可以改道的替代路線，我們採取之字形甚至是因應地景腰切繞行而上，運用島上崩落的玄武岩石材，以砌石駁坎搭配石階的組合，做出爬升的階梯與轉角的迴旋平臺；在難以改道且已經向下凹蝕的路段，則直接施做砌石階梯，以減緩沖刷，並在轉折處做排水導流，避免水持續沖刷。在高原段則藉由整理崩落的石牆恢復具引導性的邊界以創造路感，在容易產生迷途

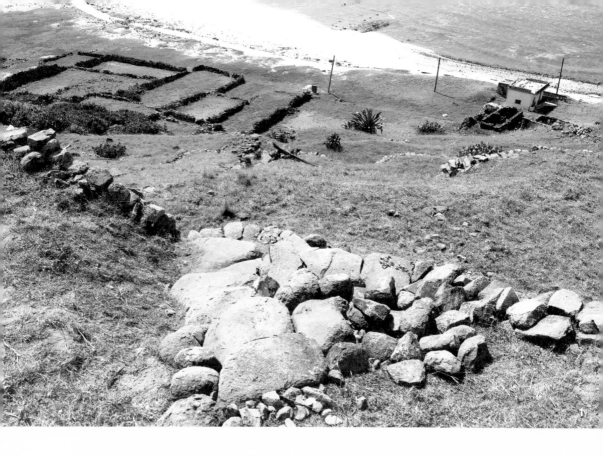

之處，堆疊石堆在開闊地發揮引導的效果。

① 駁坎平台與石階的組合

針對前山至坪頂的陡坡路段，以貼著地景形成的自然路感引導，必要時局部改線，採取之字形迂迴向上，運用在地特色的玄武岩石塊，疊砌路基、護坡，適度施作石階梯解決落差，以整體維持較為平緩坡度作為改善的因應對策。而其中一處，在原有石牆旁，以現地散落的岩塊堆砌駁坎，同時施作砌石階梯，形成腹地平台轉彎向上的工法組合，也因此為步道上增添一個新的景觀展望點，志工們稱之為「小王子平台」。

② 方向指示石堆

坪頂至金龍塔的開闊地形有路跡與方向不明的問題，考量要融入現場自然景觀與展現在地風土民情，參考南方四島常建有風水石塔來鎮風止煞的特色，以就地取材的玄武岩或咾咕石，每間隔一段距離疊砌一座底部為80×80公分、高度約80公分規模的石堆，在視覺可見的情況下，可以指引方向而不至於迷途。這種以疊石在裸露開闊的自然曠野地形指示方向的形式，在國外也很常見。

## 步道看點

### 1 池府王爺廟

為東嶼坪嶼村民的信仰中心，正殿供奉媽祖為主神，蘇府王爺、池府王爺、蕭府王爺為副神。每年在農曆6月16日池府王爺誕辰及農曆10月10日蕭府王爺誕辰有兩次廟會，平時旅居在外的居民於廟會期間都會返鄉參與，是島上最熱鬧的日子。

### 2 嶼坪遊客中心

東嶼坪嶼許多重要設施及公家單位都設在位於西南邊的「下厝仔」聚落，包括海洋國家管理處的嶼坪遊客服務中心，其前身為嶼坪國民小學的所在地，秉持舊有建物活化再利用精神，在廢校舊址重建而成。

### 3 風化岩與蟾蜍石

位於嶼坪遊客中心後方，有一巨石，造形像是帶有冠冕的蟾蜍，而當地居民則覺得它猶如一座蓋在地面的鐘，稱其為「鐘座」。在石下設有五營兵將竹符，島上每逢廟會祭拜儀式時，也會延伸至此地。在巨石旁，可看到島上除了玄武岩外，有一砂岩層，有著因風化作用形成的交錯層理，是在火成岩上的沉積岩，代表著地殼抬升的證據。

### 4 觀景平台一：小王子平台

步道前段經過手作改道的引導，增添了一處新興的展望視野，稱為「小王子平台」，在此可清楚眺望位於島東南側海上的香爐島、鐘仔島，與島上南側的菜宅與雪白沙灘。你可以如《小王子》書中B612號小行星般的坐等日出東方、夕陽西下，或同時見證西邊日落、東邊月昇的絕妙美景。（圖／見P.149）

---

**交通方式**

搭乘交通船：❶從台灣本島出發：可直接從台南將軍漁港搭乘東吉福氣號到東吉島，換搭馬公出發的交通船。❷從馬公出發：自馬公南海遊客中心旁碼頭搭乘交通船，途中會停留其他島嶼，抵達東嶼坪嶼的船程需要1.5～2小時。交通船班資訊可查詢望安鄉公所網站，船班以島民優先，旺季有可能排不上。搭乘觀光船：在馬公南海遊客中心旁碼頭搭乘，可先在網路上預訂船票，通常會搭配其他島嶼安排跳島巡航遊程，一日或二日遊。自行包船：依人數需求預訂私人船家，成本較高，人數較多較划算，船程需要1.5～2小時。

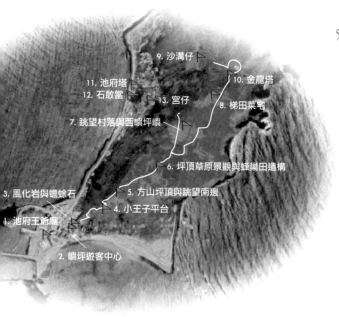

9. 沙溝仔

11. 池府塔
12. 石敢當　　13. 宮仔　　10. 金龍塔

7. 眺望村落與西嶼坪嶼　　8. 梯田菜宅

6. 坪頂草原景觀與蜂巢田邊構

3. 風化岩與蟾蜍石　　5. 方山坪頂與眺望南邊

1. 池府王爺廟　　4. 小王子平台

2. 嶼坪遊客中心

5 觀景平台二：方山坪頂與眺望南邊
　結束步道較辛苦的爬升路段後，登上了
　方山坪頂，就是一片豁然開朗的自然風
　景，有360度的視野展望。向北是一望無
　際的草原，向南是蔚藍海天一色，海面
　上遠處的七美島，離岸較近的鐘仔島、
　二塭島，島南側的沙灘、四角仔海蝕平
　台與港口、塔仔礁岩，盡入眼簾，好不
　舒暢。

5

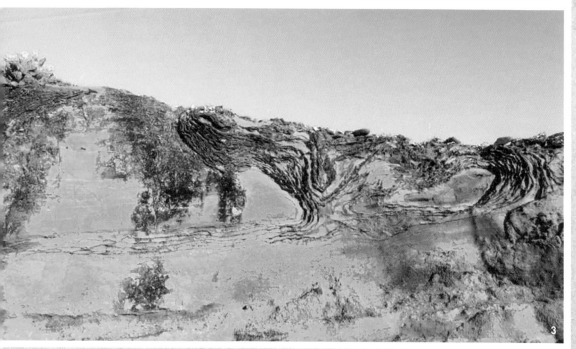

3

6

6 **坪頂草原景觀與蜂巢田遺構**
南方四島受土壤與氣候影響，發展出以
濱海及草地植物為主的低矮植物相，方
山坪頂上廣闊的草原，四季各有不同風
情：春夏綻放可愛小草花，入秋風起一
片白茅花海，冬季枯黃蕭瑟蒼茫。在此
其間，是先民堆砌石牆與田埂以防風的
蜂巢田。步道在登上坪頂後，沿著散落
的石牆遺構形成自然路感，我們只在每

隔一段距離疊砌出石堆，作為行進方向
的指引。

7 **觀景平台三：眺望村落與西嶼坪嶼**
沿石堆一路向北，走到即將轉向東北向
的石堆，剛好是可以眺望島西岸海床景
觀、聚落與西嶼坪嶼的最佳位置。東、
西嶼坪二嶼之間的淺海區域，清澈透
亮，蘊藏著豐富珊瑚礁生態，是潛水體
驗的熱門區域。

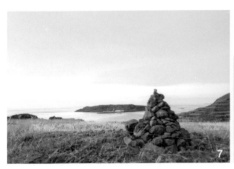

7

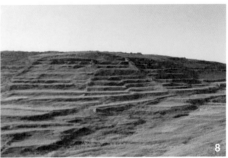

8

### 8 梯田菜宅

層層重疊的梯田,是東嶼坪嶼最壯觀特別的景致,位在沙溝仔谷地兩邊山坡。這裡乾旱缺水、土壤貧瘠,早期居民適應環境與氣候,築石為牆,栽種花生、地瓜、玉米、高粱等耐旱作物,一階階攀爬種植,十分辛勞。

### 9 沙溝仔

東嶼坪嶼中央有一山谷低地,將全島分為南北兩陸塊。長溝狀的谷地乾旱無水僅有泥沙,故稱沙溝仔,是進出山坡梯田的重要道路。沙溝仔在源頭與出海口兩端各有一鎮邪塔:金龍塔及池府塔,用以保護村莊,免於鬼魅危害。

### 10 金龍塔

又稱龍虎塔、添丁塔,於1941年(昭和16年)建,1991年重建,為三層圓形混凝土結構塔,高560公分。漆紅色,四面鑲嵌有花崗岩鐫刻的石碑,每三年舉行祭塔儀式。

### 11 池府塔

鎮守在沙溝仔另一端的鎮邪塔,於1965年興建,為梯形和瓶形組合成的二層塔,混凝土結構,塔高565公分,供奉池府王爺、蕭府王爺、玉皇大帝等神。

### 12 石敢當

玄武岩砌築,表面水泥二層基座,有上一令牌符咒碑,銘刻「福文生」三字。石敢當所立該處民宅正當山溝仔南側,為鎮守宅院的符咒碑。

### 13 宮仔

聚落屋邊常見一些小祠,無門,木構架兩面斜坡式水泥瓦屋頂,多數有祭臺及香插,奉祀無祀鬼魂或遺骸,這是望安鄉各島特殊民俗信仰「宮仔」,東嶼坪嶼上有十七座。

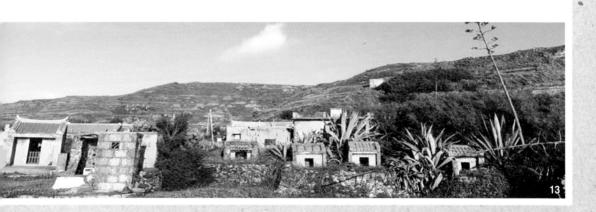

# 09

宜蘭縣
## 南澳古道

# 圓一個
# 回山上老家的夢

文 | 徐銘謙（千里步道協會副執行長）

　　南澳古道是一條生態原始豐富、部落故事迷人的自然步道，也曾因林克孝先生找路的事蹟，讓許多人對古道懷抱著一股好奇心以及神祕感。

　　正因為南澳古道的前世今生，與過去居住在這片山區的泰雅族南澳群人息息相關，古道的主管機關林務局羅東林區管理處，近年來積極協助南澳在地的生態旅遊發展，並支持以部落族人為主體的社群成立旅遊窗口、培訓古道解說員，期待透過族人的帶領，讓人們深入認識這條古道的基因血脈。

## 步道小檔案

- ▶所在縣市：宜蘭縣南澳鄉
- ▶海拔高度：250～350公尺
- ▶里程：3.8公里
- ▶所需時間：1.5小時（單程）
- ▶路面狀況：木棧道、天然碎石山徑
- ▶步道型態：必須折返
- ▶難易度：低～中
- ▶所屬步道系統：蘇花－比亞毫國家步道
- ▶周邊串聯步道：神祕湖、朝陽步道
- ▶注意事項：1.3K鞍部前爬升較多，鞍部過後到3.8K平緩好走，只有最後800公尺較崎嶇濕滑，需稍留意。

## 步道特色

- ▶古道沿南澳南溪鑿切而行，不時可看見南澳南溪美麗碧綠的溪谷。
- ▶屬低海拔森林，生態系完整豐富，樟楠、榕與藤類滿布，常常會遇見各種野生動物在周邊活動。
- ▶沿途多前人遺構，如駁坎、浮築路、吊橋、沿絕壁開鑿的古道等。
- ▶3.8K後為非列管步道，較為原始，路線難度風險較高，不建議一般遊客自行進入。須由當地族人帶領進入為佳。

「你說要改道的那三段，有一段我砍了幾次不同的路都不可行，有一段找到了一個高繞的路線，但是時間會多40分鐘，而且下來有點陡喔！好消息是，往老武塔那段舊路，我們砍出來了，就只有一小段上下比較危險，要看看怎麼處理，你來看看就知道了！」泰雅族Klesan（南澳群）的獵人Yukan（尤幹）大哥在行前會議上興奮地說著。

「尋根活動」要走回祖先走過的路。

這是獵人呼厲亞團隊連續多年找路回Ryohen（流興）的重大突破，因為俗稱南澳古道的「舊武塔道路」，在2012年蘇拉颱風之後柔腸寸斷，原本有吊橋通過的溪流，變成要下切渡溪再陡上；原本沿著山腰開鑿的平緩古道，路基崩塌不通。許多過去從南澳古道遷徙到平原的部落，現在如要尋根，往往捨棄古道，改以溯溪直切山頭、抓方向下切的方式，只有金岳部落的尋根，堅持要走回古道，

耆老踏上南澳古道尋根之路。

「因為那才是祖先走過的路，尋根才有歷史意義」。

## 從尋根開始找回古道

然而，堅持的代價，就是要在尋根之前，花一個月左右的時間整理古道，而為了克服地形地貌上的變動，獵人們會憑著他們的直覺，與對環境地形的了解，選擇高繞過崩塌路段，再接回古道。沿途很多路段接得天衣無縫，我常懷疑獵人的大腦就像鴿子一般，內建謎之導航的定位系統，而且當我發現隱然顯現的路跡，他們總是可以說出那條路是通往哪裡，也因此在踏勘的對話中，我們可以得知不同時期的舊路，何時崩塌而被放棄改道，當我們不死心地想去探看是否有修復通過的希望，最後證明獵人的決定往往是對的。

金岳社區發展協會從2005年開始，持續不間斷的辦理「尋根活動」，由耆老帶著年輕人找路、開路，回到舊部落進行相關文物的保存與記錄，更在2013年透過募款與企業贊助，展開了「直昇機之旅圓夢計畫」，用直昇機載著離開故居已達五十五年的耆老們，重回他們思慕懷念的Ryohen，一起在昔日的小學唱起「沙韻之鐘」的歌曲。

樹根形成古道上的天然階梯。

清澈的合流溪。

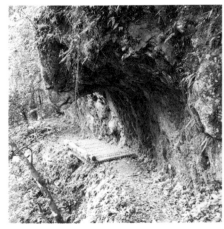

人工打鑿的古道，連結部落家屋跟人。　　　　　　古道每一處都被認真修復，此段在岩壁拉繩輔助。

　　而我們對這條古道的好奇，始於林克孝先生那本《找路：月光·沙韻·Klesan》，到2014年因為羅東林管處希望以轄內的大南澳越嶺道，以及南澳古道兩條國家步道，串聯周邊的部落社區發展生態旅遊，而委託千里步道協會在此展開了長達6年的社區陪伴歷程。

## 回歸傳奇之下的真實土地

　　回顧大南澳的歷史，這裡曾經非常的國際，有1868年日耳曼的美利士、1873年日本的樺山資紀，都曾想在此拓殖，1890年清朝的劉銘傳進軍的「大南澳戰爭」，乃至日本統治下的「隘勇線前進」，1917年以後日本博物學者森丑之助、千千岩助太郎、移川子之藏等到來，1919年日本政府開始在此山區修建警備道路深入部落，並實施「集團移住」，將強悍的Klesan分別遷徙下山。1938年Ryohen的少女Sayun Hayung（日語：サヨン）因為跟同學一起送老師田北正記去從軍，下山途中遇溪水暴漲被沖走，此故事被日本愛國主義宣傳渲染，在她的故鄉設立了一口沙韻之鐘，Ryohen因而帶有時代傳奇的色彩。1958年Ryohen全村遷到Ropwe（鹿皮），也就是今天的金岳村，此後Hagaparis（哈卡巴里斯）與Kngyan（金洋）也遷徙下山，古道因而逐漸荒蕪。2011年林務局羅東林管處整建完成古道前段3.5公里，那一年林克孝在深山找路的過程中殞命。

　　而在2018年起，我們始有幸在部落的接納之下，跟著獵人進入大南澳的歷

史與地理核心，部落族人著手家屋測繪、3D建模，更進一步提出重建家屋的夢想。有家屋，就要有回家的人，家的意義不只是一個人、一棟房子，還要考慮到生活、生產、生態才能長久。舊部落跟現在居住區域需要連結，那麼就要有路，家屋、路跟人是環環相扣的。我們協助招募外面的志工跟著族人一起修復這條回家的古道，見識到林克孝所說的，老獵人「用回到老家打掃的認真態度砍路」、「把路開到他覺得對得起祖靈才會走下一步」、「會一刀一刀的修，像明天還要來一般地將路修出來，像祖靈在監視他們一樣地負責」那樣修路的態度，那樣想重返舊部落尋找自己的根的熱切心情。

很難想像，以前在日治時期，部落還沒有遷下來之前，從南澳到Ryohen大約32公里，只需一天的路程即可到達。但看看林克孝的書以及部落尋根的影像紀錄，沿線路況非常具有挑戰性。古道調查的過程中，我們非常仰賴宜蘭縣史館廖英杰館長的資料與帶領，他長期在這片山區調查，訪談過Klesan還能找得到的耆

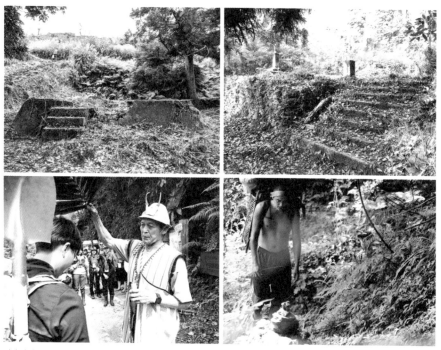

（左上）位於Ryohen的原版莎韻之鐘已佚失，僅存水泥基座。（右上）老武塔國小殘留的階梯。
（左下）入山前耆老進行祈福儀式。（右下）志工在族人帶領下，上山修路。

山區森林老藤滿布。

瓦氏鳳尾蕨。

著生於樹幹的山蘇。

老，寫過很多嚴謹的歷史學論文，包括之前林務局的比亞毫國家步道系統調查、宜蘭縣政府的泰雅山徑調查等，也都是仰賴他對這個山區的了解。有時候詢問部落的年輕人一些舊部落的路線，他們也都建議我們找廖館長，因為廖館長比Klesan還更鑽研比對部落與古道的歷史，也對彷如亞馬遜雨林般山區的環境相當熟悉。

## 官方列管南澳古道，平緩好走

羅東林管處整建、列管的南澳古道，沿途平緩，有建置良好的解說牌，當然Sayun當初行走的土路古道，還包括南澳古道登山口聯外的產業道路，這段如今已經可以用部落的藍色小貨車通過，省去一大段路線。產業道路終點、現在闢為簡易的停車空間，是旃檀（Sendan）駐在所的遺址。在一連串的上坡之後，會抵達第一個鞍部休息站Yuri Nyawan，在接近到一號吊橋橋頭處會看到「昭和五年七月」的舊鐵線橋橋柱，仔細留意路邊還有日治時期留下的19公里的水泥柱里程碑。

當來到整建良好的古道的盡頭，就是合流溪與南澳南溪的匯流處，以前這裡有座吊橋可以通往對岸密林間的楠子駐在所遺址，但現在吊橋沒了，溪流剛好形成一個步道分級的控制點，單日大眾化步道到此結束，遊客可以回頭，而若要再

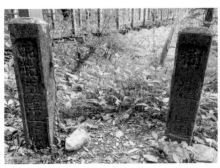

一號吊橋旁遺留的吊橋柱。

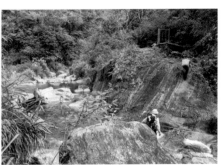

列管步道與楠子駐在所間，有溪流形成天然分隔點。

深入，後面的路線就需要透過「愛南澳生態旅遊發展協會」，請當地部落族人帶領進入。

## 步道的盡頭，尋根古道的開始

　　這個現今羅東林管處管轄的南澳古道終點，卻是我們前往Ryohen流興部落的古道探勘行程的開始。楠子駐在所在舊地圖上原本標示是合流駐在所，根據廖英杰館長的研究，楠子駐在所在合流溪中游一帶，但後來兩個駐在所合併，這裡就改為楠子駐在所。而我們透過志工活動加以整理，將駐在所的樣貌完整地呈現，以後多次工作假期就以此處為基地，一段一段向Ryohen前進。

　　在楠子駐在所往Ryohen方向，我們發現了一段具有精彩的日治時期工法的「浮築路」，警備道傾向沿著等高線前進，而浮築路是在地形下凹處，以現地石材整齊疊砌駁坎，使路面維持平緩。繼續往前有一段地面滿是蕨類的路段，顯示那裡之前曾有一次大的崩塌，而現在趨於穩定，原本部落尋根的路線是在蕨類下緣往前砍出路跡，後來對照古地圖，以及跟獵人Yukan現地探查，發現了部分被崩塌土石覆蓋的舊路，就決定恢復古道原有路線，砌石穩固邊坡，取道平緩上行。

流興部落盛放的櫻花。

　　現在要回到Ryohen，中間需要在「白菜園」過一夜，兩天的路程中，分別都有很多困難地形需要小心通過。第一天主要的問題是在下切Gong Glu，再在水平距離300公尺內爬升138公尺的陡坡接回古道；以及從林務局舊工寮之後要陡升砍路到Buta（老武塔）範圍內的白菜園，這段高繞路線在2003年林克孝第一次進來勘查之後，就已經存在，當時他曾試著探過舊的日本路，中間看來崩塌已久，而高

楠子駐在所旁的浮築路。（攝影｜洪光君）

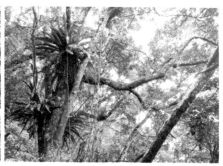

流興的意思是很多山蘇的地方。

繞路線本身也常有變動，現在沒有獵人把此地當作獵區，砍出來的路被大自然收回去的速度非常快。這兩個段落就是我們跟獵人Yukan討論要再找路的改道。

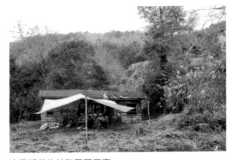
流興部落的林務局舊工寮。

## 回家是不曾遺忘的呼喚

從白菜園到Yuri Gyaku之間，間歇性會出現完整的古道，但是主要是三上三下的陡升高繞與下切路段，幾乎已經完全沒有改道的可能。當我們在雨中試著走獵人找的高繞路段，發現崩壁不斷向稜線侵蝕，致使我們幾乎要走在稜線的另一側。在樹林間稍微穩定的緩坡都有砍過的痕跡，顯示獵人幾乎窮盡各種可能，而現有的路段雖仍陡峭，卻已經是相對地質穩定的路線。沿途聽到獵人呼厲亞團隊平淡地指出，他們砍路時受傷的地方，我心裡不免也跟著抽痛，而如此費盡千辛萬苦找出來的改道，也還是有不少危崖需要克服。

從Yuri Gyaku往下通往Ryohen的道路，路況雖遠離崩壁，但是零星的崩塌、蔓生雜亂的林相、昔日四通八達的古道系統以及痕跡明顯的獸徑，甚至因為古道崩塌改走在溪溝等路段，沒有熟門熟路的人帶領，難以辨識去向。因為跟著族人回家，我們才有幸得見當年的「蕃童教育所」、沙韻之鐘遺址，然而最讓我震動的還是，族人找到自己家屋遺址，單膝跪在葬有祖先的半穴居的門前，以酒灑地告慰祖靈而痛哭流涕的景象。此刻，我們不再只是古道探勘的過客，而作為想回家的人來說，家，真的太遠了。

日治時期蕃童教育所的升旗台水泥基座。

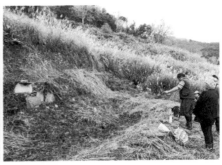
族人祭拜祖居地的祖靈。

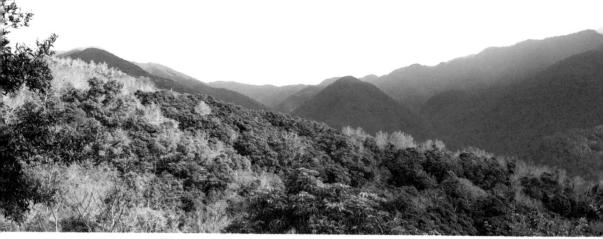

展望山林，回家路迢迢。

## ◖ Aynomi愛南澳生態旅遊發展協會 ◗

　　大南澳地區東岳、金岳、金洋等社區，長期在社區營造工作中有所累積，近年來也陸續有年輕人返鄉投入，都各有發展。自2014年起，林務局羅東林管處擬以所轄的大南澳越嶺古道與南澳古道連結周邊社區，委託台灣千里步道協會促進跨社區生態旅遊資源的遊程組合。經過周邊部落的一一拜訪、溝通、討論，在地也有跨部落結盟的想法，於是在2015年底先決議組成「愛南澳生態旅遊聯盟」，並以部落的需求為主體，整合分配來自林務局、原民會、勞動部等不同計畫的資源，為聯盟所需的組織發展、營運人力、獨木舟、溯溪、導覽解說產業基礎、回饋與保育環境核心價值打下重要基礎。

　　在跨社區合作漸入軌道後，2016年基於尊重互信、資源共享的理念，由金岳部落、東岳部落、朝陽社區、金洋卡浪馬固工作室等組成的「愛南澳生態旅遊發展協會」，朝向南澳生態旅遊「單一窗口」的目標發展。正式以「Aynomi愛南澳」為品牌，將本區域之山、海、部落的資源整合，提供相關旅遊資訊諮詢與解說，推動南澳鄉七個部落的跨部落文化生態旅遊與產業發展，並協助南澳鄉產業之行銷推廣，協助部落修繕南澳古道，同時辦理手作步道工作假期，也可以為旅人客製一日遊到多日遊的遊程規劃。

　　Aynomi 為日文借詞，南澳泰雅族人深受日文化影響，Aynomi 已成當代南澳泰雅人的慣用語，代表兩人同飲一杯酒，友情交好，情深義厚。「Aynomi愛南澳」便是希望在跨部落結盟合作，推動生態旅遊的過程中，將每一位到訪南澳的旅人視為最珍貴的朋友，歡迎朋友，也期待朋友能在誠摯招待中，獲得深刻的感動，留下對這片土地美好的記憶！

詳情請上網洽詢 https://www.facebook.com/nanaoaynomi/

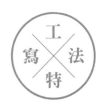
# 山腰古道的護坡工藝

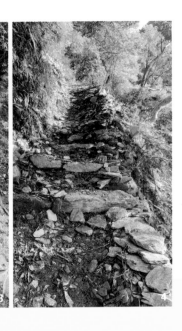

南澳古道的前身是日治時期舊武塔道路，由於警備道路的特性就是沿著等高線修築，力求平緩好行，據說以前在此駐守的日警，還能騎自行車通行，其平緩程度可見一斑。為求平緩，因此其修築的方式簡單來說就是，凸起來的挖平，凹下去的墊高，因此部分路段還會看到「浮築路」的工法遺留；遇到岩壁，則用鑿開壁面的方式形成足供通行的寬度。

為確保通行品質，日警還會組織沿線部落負責各自傳統領域範圍的段落，舉辦清潔道路比賽，讓路線常保暢通、穩固。然而，當部落陸續遷徙下山，無人照顧維護的古道，歷經六十年的風災、大雨、地震，原本脆弱易崩的地質，遂成柔腸寸斷，若崩塌嚴重，只有高繞改道一途。

由於全線是沿著等高線開鑿的山腰古道，所以上邊坡土石埋沒路面、下邊坡路基崩塌、邊坡淘刷等是較為常見的問題。沿線石材豐富，所以修復的工法和材料都以石材為主。

為了維持平緩的古道特色，護坡是主要的修復工作，多以砌石護坡為主，在較少塊石的部分則以橫木護坡替代，以維持一定的路幅。若崩塌過於嚴重產生落差或高繞，則以砌石階梯來改善。即使改道，也力求在昔日耕地之間找到較為平緩的路線，昔日耕地也有砌石駁坎遺跡可以利用。由於都是以現

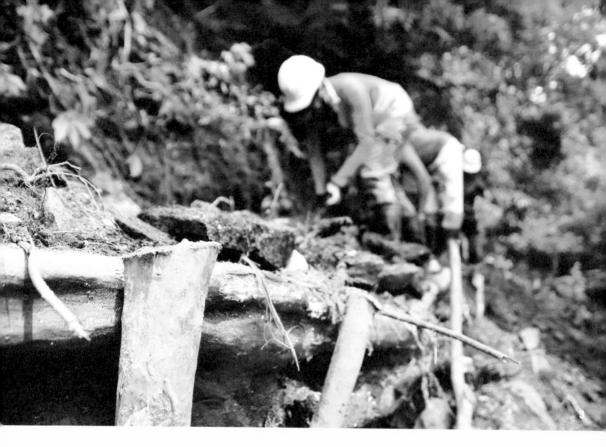

地石材、類似的工法修復，因而若不特別言明，可能會以為是昔日的遺留。

### ① 砌石護坡

步道因土石崩落遭到掩蓋，將土石清除後，利用崩落的石材以砌石駁坎的方式保護上下邊坡。（攝影｜顏歸真）

### ② 浮築路

於溝壑過溪、地形凹陷處或需改善坡度時，利用塊石自原地形雙邊向上砌石，並逐層回填夯實，使路基結構穩固，形成堤狀路，將低窪地的坡度轉為平緩，是日治時期因運補物資及戰略需要，為避免設置階梯常出現的工法。（攝影｜顏歸真）

### ③ 橫木護坡

當步道下邊坡流失，且附近塊石資源不足，則以現地的原木作為骨材置於步道邊緣，打入木樁固定，回填夯實，即可恢復原有的路幅。

### ④ 砌石階梯

日治時期的警備道因有運送物資、砲車等功能，通常不會設置階梯，而是將坡拉長變緩，但因為步道長期無人維護，崩塌的土石掩蓋原有步道後導致坡度變陡難行。考量與計算過後，在適當的位置設置砌石階梯，並在下邊坡砌石駁坎保護階梯本體。

## 步道看點

**1 栯檀社遺址**

目前古道出口附近有座「栯檀駐在所」，此地泰雅族語地名原意是「苦楝」，後來翻成日文漢字，寫作「栯檀」。Kinus（奎諾斯）族人從南澳山區遷徙出來之初曾居住於此，但因為常有土石流，便搬到金洋村公墓附近，最後才到金洋村博愛路現址。當時金洋村還叫作「仲岳」，後來Kngyan（金洋）族人遷下來後才改名，因此這一帶的土地地號取為「仲岳段」。

**2 Yuri Nyawan**

古道里程約1公里的位置，有處鞍部休息區，族語稱作「Yuri Nyawan」；以前老人家從山上背物資下山交易，或從山下要回山上，都會在此處停留休息，遇到族人也會在此分享獵物或交換回來的物資。（攝影｜洪光君）

**3 一號吊橋**

一號吊橋雖然為林管處整建時新設的吊橋，但下方仍可以看到日治時代舊吊橋的殘跡，以及橋頭的立柱，分別寫著「栯檀橋」及「昭和五年七月」。

**4 「19」公里里程柱**

這個看起來年代久遠、刻著「19」的水泥柱，根據訪談耆老表示，是從前自南澳市區起算，至此第19公里的里程碑。但宜蘭縣史館廖英杰館長的田野調查卻顯示，南澳山區古道沿途只有這處有刻著數字的水泥柱，因此是否真為里程柱仍有存疑。

**5 合流溪與南澳南溪匯流口**

3.8K處為林管處整建步道終點，沿合流溪上溯是往Kkut（哥各茲）的舊路，往Buta（武塔）則有吊橋過溪到楠子駐在所，駐在所旁仍可看到吊橋橋柱。

### 交通方式

**大眾運輸**：由於鄉道路幅狹窄，且山區路段較為顛簸，僅容小客車及小貨車通行，建議搭乘大眾運輸交通工具前往南澳後，透過「愛南澳生態旅遊發展協會」接洽部落接駁較為安全方便。**自行開車**：自南澳市區由台9線省道經武塔村至金洋村，沿宜57線鄉道到南澳南溪終點即為古道入口，車程約30分鐘。

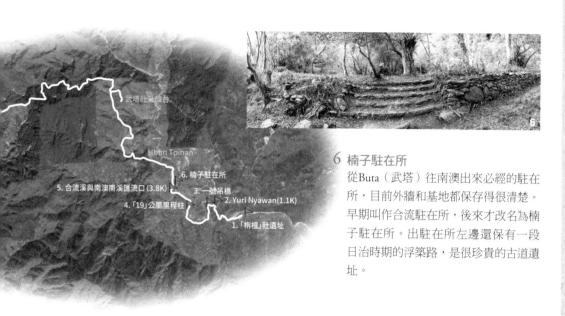

### 6 楠子駐在所

從Buta（武塔）往南澳出來必經的駐在所，目前外牆和基地都保存得很清楚。早期叫作合流駐在所，後來才改名為楠子駐在所。出駐在所左邊還保有一段日治時期的浮築路，是很珍貴的古道遺址。

武塔社米楠台

Hbun Tpihan

6. 楠子駐在所
5. 合流溪與南澳南溪匯流口(3.8K)
3. 一號吊橋
4.「19」公里里程柱
2. Yuri Nyawan(1.1K)
1.「枬檀」社遺址

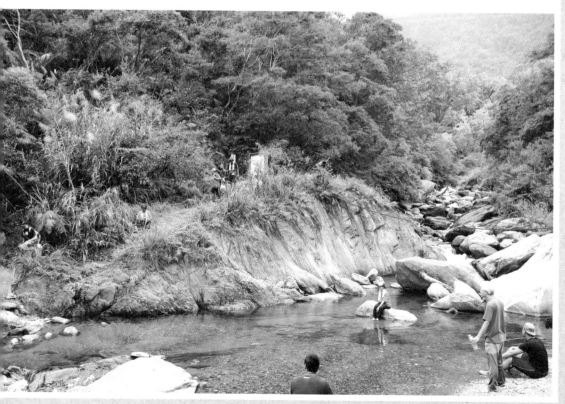

# IO

# 重返大武山間的手掌心

文｜徐銘謙（千里步道協會副執行長）

　　南台灣中央山脈深林中，巍峨的大武山，沉靜的他羅瑪林，孕育出生靈萬物。在那黑熊水鹿山羌雲豹的故鄉裡，vuvu從那邊的山上背運石板，滿佈歲月的手掌疊砌起家園；在山坡的層層梯田中，細心種下一株株芋頭；縱橫交織的社路，印著遷徙、狩獵、交易的足跡。

　　這炊煙繚繞、歌聲迴盪的山谷，數百年來歷經天然災害、政權交替，移居山下的世代漸漸失去與舊部落的連結，無人的舊部落，石板屋頹圮成廢墟，vuvu的家園遮掩在荒煙蔓草中，建屋造路技術也隨著耆老凋零。而現在以手作重建舊部落的步道，開始連結聚落的歷史與未來。

## 步道小檔案

▶所在縣市：屏東縣泰武鄉
▶海拔高度：700公尺
▶路面狀況：砌石階梯、石板路等
▶難易度：低
▶所屬步道系統：舊部落內道路

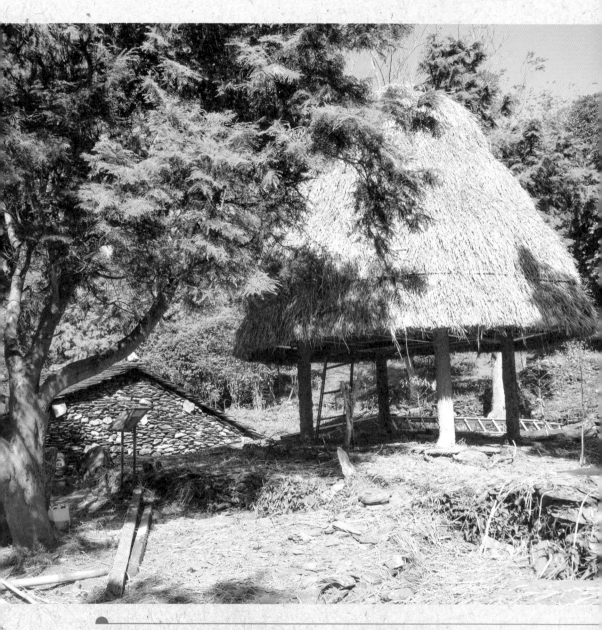

**步道特色**

▶此為貫穿舊佳平部落的中央走道，連接舊部落入口到傳統領袖家屋，是昔日部落內的主要
通道。

▶走道寬大，費心鋪設石板階梯，兩側有排水系統。

▶舊佳平部落包含祭祀場、禁忌地、刺球場及造人神話傳說地等，蘊含重要文化歷史資產，
但若無族人帶領，荒煙蔓草間難以辨識昔日樣貌。

▶舊佳平部落為原住民傳統領域、祖先長眠之地，需由部落族人帶領方可進入。

▶可串連舊武潭、舊泰武等部落，規劃帶狀的排灣族文化與生態旅遊行程。

位於通往北大武山登山口必經的佳平部落，往往也是旅人匆忙來去之間容易忽略的路邊風景，直到排灣族歌手阿爆在佳平法蒂瑪聖母堂拍MV，並獲得金曲獎，這座融合在地傳統領袖祖靈柱與西方聖母玫瑰窗風格的天主教堂，一夕爆紅，許多觀光客慕名而來。

## 胸襟開放，部落既古老又現代

佳平部落是天主教在台灣首座原住民堂區成立的地方，法蒂瑪聖母堂正標誌了天主教在台灣傳教歷史的里程碑，並且具體而微地展現出佳平部落的特殊性——既重視祖先傳統與部落共識，同時，又對外來的新事物抱持開放的胸懷。

2020年，我們因為受林務局屏東林管處委託執行魯凱、排灣古道系統調查的機緣，也成為進入舊佳平部落的外人，有幸在部落族人的帶領之下，猶如戴上MR（Mixed Reality，混合實境）的隱形眼鏡，在普通人看來荒煙蔓草的遺跡之間，打開心靈之眼親炙舊部落昔日的風貌，而連接舊部落入口到傳統領袖家屋之間的部落中央走道，就彷彿是要進入霍格華茲的九又四分之三月台，我們親身參與了重建這條通往昔日榮光的魔幻空間，透過與考古團隊專業的合作，蹲伏貼地，一步步仔細貼近舊部落的歷史。

現在的佳平部落是屏東縣泰武鄉的行政中心，這是1953年第二次遷村的地方。舊佳平部落則是在距離現在部落東方12公里的山間，位置就在北大武山下庫瓦魯斯溪北岸。舊部落地勢平坦，四周群山環繞，整體地形有如手掌一般，因而以排灣族語kaviyaqan（手掌之意），將該地命名為Kaviyangan部落，後來音譯為佳平。

雖然位居深山，但是部落與外來者接觸很早，除了與荷蘭人接觸外，1860年台灣開放港口通商之後，包括1865年的郭德剛神父（Rev. Fernando Sainz, OP），以及1873年的美國博物學家史蒂瑞（Joseph Beal Steere）都曾深入此區。1900年日本人類學家森丑之助與鳥居龍藏更曾在舊佳平目睹他們所見最大的祖靈柱木，而傳統領袖

舊佳平地形平坦，群山環繞，地形有如手掌，以排灣族語kaviyaqan手掌諧音命名。（照片提供｜佳平社區發展協會）

家屋也被日本總督府於1935年列為當時唯二的原住民保存史蹟之一。

## 積極尋回失落的文化

我曾在森丑之助的《生蕃行腳》書中，看過舊佳平傳統領袖Zingrur（金祿勒）家屋照片，所以當2021年進入舊部落，看到有如照片重現的實景時，心裡相當震撼！雖然後來得知家屋與前方司令台是2008年重建的，祖靈柱則是複製品，但卻如此貼近真實，這是部落族人堅持不懈的成果。比起很多其他舊部落遺址，僅存湮沒蔓草間的頹圯石牆、石板屋，舊佳平有定期除草維護，遺跡格局清楚，花費很多心力作考究，文史資料整理得很有系統。

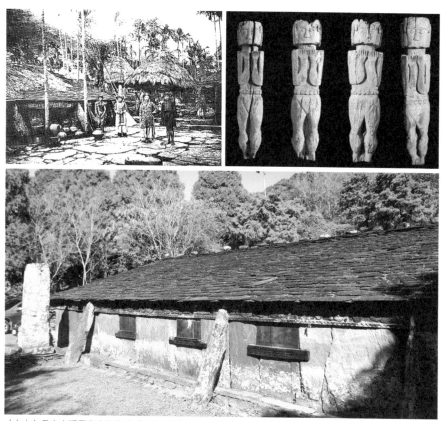

（左上）日本人類學家森丑之助《生蕃行腳》書中，呈現1905年排灣族佳平社領袖家屋與穀倉。（右上）創社女祖先Muakai的祖靈柱，柱子四面都有雕刻。（照片提供｜佳平社區發展協會）（下）佳平部落族人詳作考究，2008年於舊佳平重建的傳統領袖家屋。

兩件已被列為國寶的祖靈柱，分別收藏在中研院民族學博物館與台灣大學人類學博物館。其中，刻有創社女祖先Muakai（姆娟蓋依）的祖靈柱，早在1932年便被日本學者帶到當時的臺北帝國大學；另外一個刻著Mulitan（姆里丹）的，於1956年被中研院民族所學者凌純聲採集收購。

族人當然希望象徵傳統領袖祖靈的家人能夠回到原居地，但是部落沒有像博物館那樣的保存條件。經過深刻討論，很特別的是，最後族人決定以排灣族傳統儀式與台灣大學結為親家，於2015年將台大接納為部落一分子，讓Muakai名正言順留在台大，而台大人類系師生也以舊佳平為研究場域。而Mulitan祖靈柱及其他文物，則於2020年與中研院合作，挑選部分古物回到佳平部落短期展示，促進文化傳承。

## 張開手心，握住更多力量

因為我們要執行屏東林管處委託的手作步道交流培訓實作課程，考慮到交通及住宿餐飲安排的便利，我們屬意在舊佳平部落舉辦。但由於排灣族室內葬的傳統，舊部落被視為是祖靈靈魂所在，一般來說，只有該部落的族人才可以進去，而且有很多禁忌需要遵守。再加上課程廣泛邀請其他排灣族部落參加，連示範的步道師也來自其他社區，本來擔心佳平部落可能會有所排斥或顧忌，結果徵詢部落意見領袖後，獲得部落的歡迎與接納，實作時，年輕人參與踴躍，村長等幹部全程動手參與，讓人非常感動與尊敬。

部落族人提出希望以舊佳平部落的中央走道，作為手作步道課程實作的場域。這條走道不長，位於部落正中央，相當筆直而且寬闊氣派，連接到傳統領袖家屋，可見其在部落的重要性。

然而，遷村以後舊部落逐漸荒蕪，建築頹圮，步道也崩塌。部落族人於2006年準備重建Zingrur家屋時，曾號召族人自行整修過步道。但村中已無擅長傳統工法的耆老，由中壯年輩自己摸索祖先的方法，加上現地遺留石材破碎，大塊石板不足，因此做成的石板階梯現在多已傾斜、崩壞。族人希望透過手作步道課程，一方面可以有排灣族榮譽步道師技術指導，二方面可以借助眾人之力幫忙修復。

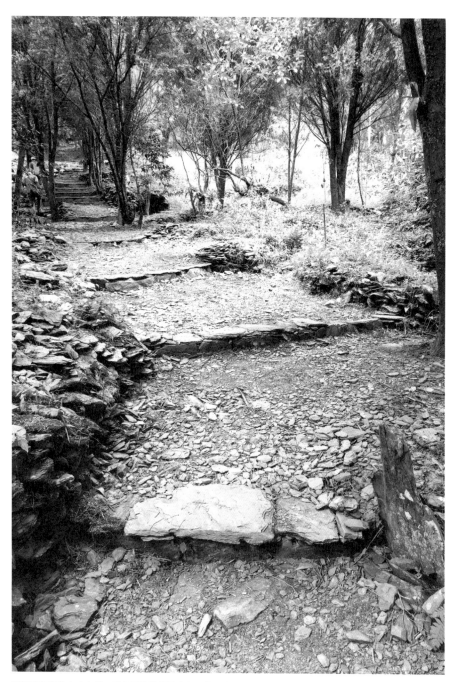

舊佳平部落的中央走道，連接到傳統領袖家屋，筆直寬闊。

步道施作前，由成功大學考古團隊標定記錄、收集文物。　地表石板間遺留的陶片。

## 考古，手藝和知識並進

前置勘查時，我發現走道旁側有保留排水道的設計，靠近走道的石板屋前多有砌擋水牆，這是排灣族防止下雨屋內進水的做法。然而，現存的排水道通路中斷，可能受到後來變動影響，但部落族人也不知所以。因此，我們決定尋求之前做過家屋測繪的成功大學考古所鍾國風老師協助。

在正式施作前，先請老師辨識原有聚落格局、訂定施工注意事項，包括取用石板只以路面為限，不進入家屋範圍採取，盡可能按照原有部落紋理重建，以免破壞遺址。在如此古老而文字研究又很少的場域，我們深怕不小心擾亂了追溯歷史的線索。

確立施工方向之後，考古團隊先做施工前拍照記錄，確保確實復原無損格局，然後蒐集表面遺留的陶片等文物，進行仔細的標定記錄；當施工逐層開挖時，一旦發現文物立即暫停，由考古團隊標定記錄再分區收集。

與考古團隊合作是一個非常有趣的經驗，就像台大人類系江芝華老師說的，「一般人看到的只是一片破碎的陶片，但在考古學家眼裡，看到的是一個完整的陶甕！」當我與鍾老師從頹圮的石堆推斷昔日中央走道的格局，以及可能的功能時，腦中的圖像就像虛擬實境般立體重建，我們在修復古道時那種彷彿能與過去工匠精神交流的感覺又出現了，此時在與考古學家鍾老師的討論下，更得到實際印證，對於修復符合原貌更有信心了。

至於工法細節，則要借助部落耆老了。由於佳平部落遷村很早，現在已經沒有會做石板工藝的耆老，因此在徵得部落同意之下，邀請三地門達來村的排灣族榮譽步道師呂來謀，前來技術指導。個子矮小、年屆九十歲的vuvu老人家，仍然

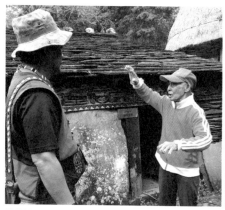
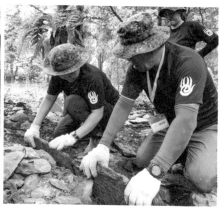

排灣族榮譽步道師呂來謀，前來指導砌石傳統工法。

泰武、來義鄰近部落的族人們，一起蹲伏地上，重建步道。

精神矍鑠，他扭曲變形的手指彷彿濃縮一輩子勞動技術的精華。vuvu目光銳利地審視著舊佳平家屋、平台、走道，一眼就能看出哪些是祖先做的，哪些是後來重建的，並詳盡說明正確的作法，拿出傳統的工具動手示範砌石的要訣。

## 一條步道，連結過去與未來

　　來自泰武、來義鄉鄰近部落的族人們，一起花了兩天的時間，趴在地上仔細挖掘、排石重建步道。這次跨領域的合作宛如「實驗考古學」的嘗試，我們不只參與重建部落裡的一條步道，甚至是重建舊部落的空間，乃至也為拼湊重建部落的歷史線索提供了棉薄之力。

　　初步整理好通往傳統領袖家屋的中央走道，完工時部落青年們唱了一首獻給王族的歌，象徵向傳統領袖與祖靈報告工作的完成。

　　記得第一次走進舊部落，族人半開玩笑地跟我們說，「對於不認識的人，我們的祖靈是很兇的喔！」，「很多來過這裡的人都很有感應」。手作步道活動開始前，族人虔敬地祭告祖靈，進行狼煙除穢的儀式。也許儀式發揮效果，整個過程並無特殊感應，但在與族人一起完成步道整修之後，回望中央走道，整體空間雖仍維持一致，但卻立體鮮活起來，若看到vuvu他們在舊聚落走動，我也絲毫不會感覺奇怪。我彷彿能理解考古學家「從一塊陶片看見完整的陶甕」那樣，也能從一條走道的修復，看到整個規模完好的石板屋聚落，而屋頂正冒出會呼吸的炊煙呢！

## ◀ 排灣族歲時祭儀與修路的傳統 ▶

　　古道經久耐用的關鍵，就是使用者的常態維護。所有原住民部落都有每家出人力、每年至少一次維護古道的口傳歷史，在排灣族的歲時祭儀裡面，更有與修路活動緊密相關的儀典。經過文獻蒐集與調查訪談，大致上有三個主要的祭儀涉及修路的傳統：

### 一、maljeveq（五年祭、迎祖靈祭、人神盟約祭）

排灣族最重要的祭典之一，是追思祖靈、謝恩的祭祀。通常在開墾新地的9或10月舉行，分為前祭、正祭和後祭三個階段，整個儀式約十五天。祭儀的準備作業中，為祖靈們修整好下山的道路，是非常重要的一個工作。

前祭開始後，整個部落的男性都會上山修路，讓祖先下來好走；且不分男女均要到部落內外的各守護神壇進行遮蔽儀式，防止惡靈隨祖靈降臨部落。《望嘉盛典家族文化記憶與祭儀》[註1]一書提到，前祭非常重要的前置作業，便是由傳統領袖帶著部落勇士前往舊部落進行masa祭儀，也就是修古道。然後，至舊部落進行稟報，邀請祖靈準備走古道下山，到部落中參加祭典。

Maljeveq的隔年，會舉辦pusau（送祖靈祭，又稱六年祭），將留駐家中的祖先送請回大武山，完成一個週期性的請迎、同享、奉養、敬送的儀式程序。在pusau舉行的前一個月，同樣由傳統領袖帶領主要幹部前往舊部落舉行masa修古道禮儀，讓祖靈再次進入部落接受祭祀，而留駐家中的祖先也能有順暢好走的路回大武山。

排灣族的許多歲時祭儀，也是修路的好時機。

## 二、masalut（收穫祭）

這是部落重要的祭典，約在小米及芋頭收成時舉辦，其中也會涉及整修道路的祭儀。根據童春發所著《台灣原住民史：排灣族史編》[註2]提到，舊佳平的收穫祭有七天，其中第一天就要masak（修路）、parimasud（清掃）、tucakar（青年集會）、mavesuang pakizin（迎靈）。

## 三、masa'e（路祭、古道祭）

masa'e（瑪撒哦）一詞從masa（修路）動作而來，衍伸為修路的祭儀，主要是中排灣的來義南三村，即望嘉、文樂、南和（白鷺、高見）才有的祭儀，有修路、納福的意涵。

完整古道祭儀，根據《炭火相傳：白鷺部落文史紀錄》[註3]提到，第一階段會進行儀式籌備，討論辦理時間及活動地點等；第二階段是帶著傳統祭祀祭品到巨石vuvu稟告，祈求修路過程順利，並且派出tjamatja'an家族成員前往整理巨石vuvu環境；第三階段是修路與納福儀式，正祭兩天，第一天是修路，範圍以主要道路為主，次要道路如主道沿途的農路小徑則擇日進行，由地主各自修路，正祭第二天重點在納福儀式，希望藉由祀奉linaljingan（凹狀福糕），讓財運福氣滾滾來，同時也會在這天辦趣味競賽，聯絡感情，在舉辦maljeveq的前一年，還會增加刺福球練習，藉此讓族人預習及感受接下來忙碌maljeveq的各項準備工作。

以現代眼光來看，族人每年合力整理公共使用的通道，具有定期檢視周邊環境狀態的功能，方能及早發現、整治，避免天災造成人禍，這是與自然相生相惜的最佳實踐。而且經由共同完成修路工作，還能促進族人互助分享；祈求賜福儀式，則為部落帶來祝福。

[1]：屏東縣來義鄉，嘉魯禮發‧魯飛禮飛家團傳承文化發展協會出版。
[2]：國史館台灣文獻館出版。
[3]：屏東縣來義鄉白鷺社區發展協會出版。

# 活用石板，排水、擋水、築梯

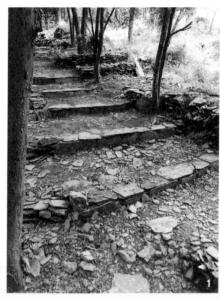

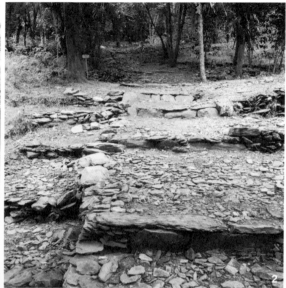

舊佳平部落的環境與其他排灣部落類似，有著大武山系的板岩、頁岩，以及透水性良好的石質土壤，因此石板屋群、砌石駁坎與階梯都與其他排灣族部落類似。

舊部落內的中央走道通常較為寬大，且費心疊砌，這條位於舊部落連接入口到傳統領袖家屋旁的中央走道，是昔日主要通道，因此鋪設較好的石板階梯，兩側有縱向排水系統。步道兩旁家屋外牆邊，會立插埋設緊密相連成排的大塊石板，以避免路面排水流入家屋內，這是排灣族擋水設施的特色。

更特別的是，排灣族部落中央聯絡道，多為水平疊砌多層石板，形成一階，類似本書中魯凱阿禮部落Sasadra古道的做法。但

在此處，可能因為石板資源不足，因此是將大石板立插，形成類似橫木階梯的前擋，再在踩踏面水平放上大石板，壓在垂直的前擋石板上。

這種做法的困難之處，是前擋石板得十分穩固，不致因踩踏擠壓而向前傾倒；上方的水平石板也要夠厚重，才不會被踩踏斷裂或晃動。至於兩側的排水系統也相當講究，設有層層消能的疊石；排水系統與步道之間，則有砌石駁坎為邊界。

因古道位於歷史久遠的舊部落中間，修復時，必須謹慎分辨哪些是原地崩塌的石板，可以拿來砌步道，避免拿到原屬家屋的材料。修復過程，可能會挖到較古老的文

物，因此需層層細緻開挖，配合考古調查，施工格外具挑戰性。

### ① 砌石階梯

和其他排灣部落不同，舊佳平是在地上挖溝槽，將數塊大石板豎直插入，上方露出部位保持平整；石板和石板之間的縫隙，橫埋卡榫用的石板，使大石板不致向前傾倒。然後，在上方平放覆蓋大石板當作踏面，前緣要略微凸出豎直的石板，保持向上微抬，確保踏面下的土石均勻支撐，不致懸空被踩斷或晃動。

### ② 步道排水系統

中央步道旁側，有與步道平行、高度低於步道的排水溝渠，溝渠邊壁與砌石階梯邊坡的駁坎共構。為避免排水溝受水沖刷而加深，每隔一段距離會以小塊石作一個砌石駁坎，此種駁坎兩邊略高、中間低，好讓水從中間最低處溢流，不會向兩側沖刷。

### ③ 擋水設施

在部落家屋外側或是步道邊上，欲防止水流流進家屋或是對田地造成沖刷，會以石板豎直成排，阻擋水流沖力並引導轉向，因此擋水石板須確保交接處部分重疊，且重疊方向的開口部位不是面向水流，如此水才不會從石板縫隙滲進去。

## 步道看點

**1 傳統領袖Zingrur家屋**

舊佳平部落曾有一百三十棟家屋，於1943年搬遷離開，現存Zingrur（金祿勒）家屋為2008年重建。Zingrur家屋於日治時期便被認定為重要史蹟，家屋中的祖靈柱Mulitan、Muakai分別在2012、2015年被文化部列為國寶。（攝影｜賴韋利）

**2 穀倉**

用來儲藏小米、芋頭乾、高粱、藜麥等雜糧的穀倉（都庫包tukubaw），是貴族財富與權位的象徵，有的設置在室內，亦有於室外另行架設。室外穀倉採離地架高形式，四角用木柱支撐，上方架設木構地板。屋頂主結構由藤條集束而成，再用茅草覆蓋。

**3 司令台**

傳統領袖家屋最明顯的表徵，便是家屋前寬廣的前庭和司令台。司令台是族人的精神中心，有各式聚會活動或事件宣布時，領袖或長老會上台說話。司令台中央種有大榕樹，榕樹兩旁有兩座石碑座椅，非特殊身分者不能入座。

**4 芋頭窯**

芋頭乾是排灣族傳統食物之一，可長期保存、攜帶方便，常作為打獵的乾糧。烘製芋頭乾的窯，以石板疊砌，呈倒梯形，上方設有木頭或竹桿製成的烘烤棚架。窯前窄後寬、前低後高，空間前小後大，這樣前端火口燃燒木料時，熱氣會聚積在後方，有利於將棚架上的芋頭烘乾。舊佳平中央走道底端的芋頭窯，目前僅存石砌部分。

**5 第一次造人地**

根據排灣族傳說，天神下凡到這塊平坦的地方，用泥土雕塑一對男女。但他們生下的孩子眼睛長在膝蓋，行動不便不能外出，因此沒有後代。後來天神再次下凡，塑造很多神掌管聚落、祭儀、糧食等，才成功創造出人類。

### 交通方式

大眾運輸：自台鐵屏東車站或潮州車站，搭乘屏東客運8212線往武潭，於泰武鄉公所站下車後，聯繫當地接駁前往。自行開車：可由國道3號下麟洛交流道，導航至泰武國中後，於逍遙山莊左轉屏106鄉道至舊泰武，續行良武巷可抵舊佳平部落入口，車程約1小時。注意事項：舊佳平部落平時不對外開放，需由族人帶領進入。可聯繫泰武鄉公所或佳平社區發展協會（電話：08-783-0715），安排舊部落導覽解說，及一至二日的部落體驗行程。

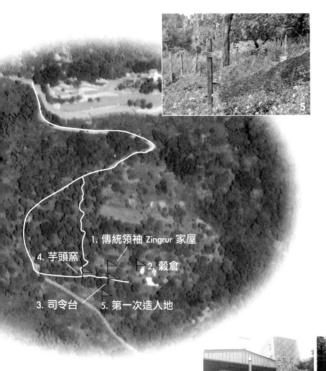

1. 傳統領袖 Zingrur 家屋
4. 芋頭窯
2. 穀倉
3. 司令台
5. 第一次造人地

順道一遊

● **佳平法蒂瑪聖母堂**

　　前身為天主教的第一座原住民堂區，2018年整修後，融合排灣族與天主教元素，獲選為「世界百大特殊教堂」。

● **萬金天主堂**

　　17世紀天主教於南台灣傳教的重要起點，現為縣定古蹟。每年12月8日堂慶紀念日，有受人矚目的聖母遶境出巡活動。

● **大武山之門**

　　泰武部落是登北大武山的必經之地，入口處設有大武山之門的意象景點，周邊咖啡館、農場、民宿林立。但因地勢陡峻，八八風災後已遷村至萬金。

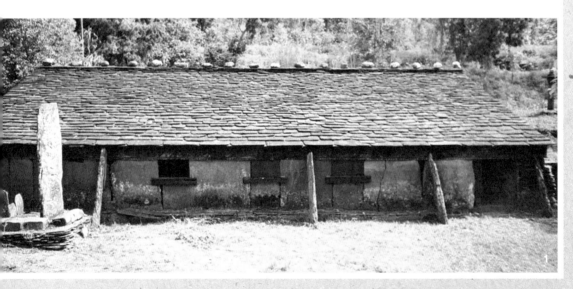

# II

## 阿禮Sasadra古道

# 封存在
# 魯凱深山的鄉愁

文｜林晨意（奧山工作室負責人）、徐銘謙（千里步道協會副執行長） 攝影｜林晨意

　　位處中央山脈的阿禮部落，常年雲霧繚繞，孕育種類繁多的野生動植物，擁有濃厚的原民部落氛圍，與珍貴的自然與人文地景。

　　部落裡的Sasadra古道，是過去通行上下部落的要道之一。sasadra是魯凱語「休息處」之意，傳統上就是以高度剛好的砌石駁坎，讓徒步疲累的族人可以坐下休息，倚靠背籃，暫時減輕負重。八八風災後，這條受損嚴重的古道，由部落工匠以傳統砌石技術修築，復原舊貌，成為社區生態旅遊主要的解說路線。

## 步道小檔案

▶所在縣市：屏東縣

▶海拔高度：1200公尺

▶里程：0.5公里

▶所需時間：約40分鐘

▶路面狀況：石板鋪面、砌石階梯、
　木構平台、原始山徑

▶步道型態：雙向進出

▶難易度：中

▶所屬步道系統：過去屬於上下部落互通的
　路線之一

▶周邊串聯步道：小鬼湖林道、舊好茶連絡
　古道—阿魯灣古道

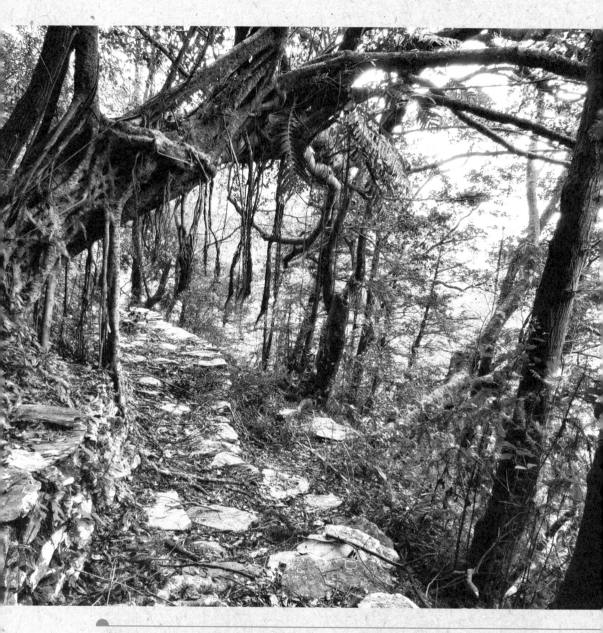

### 步道特色

▶阿禮部落現在已被劃設為霧臺鄉自然人文生態景觀區，進入需要預約申請，可上網www.
facebook.com/AdiriEcotourism/，有詳細的行程與預約方式。

▶Sasadra古道是過去上下部落連絡道路之一，過去此區也是部落農耕地之一，除了可以看
到砌石步道外，也能夠看到一些部落梯田的砌石牆。

▶紅肉李是阿禮部落境內最大宗的農作物，在Sasadra古道上會經過幾處紅肉李果園，李樹
在每年一、二月開白花，是春季賞花的一大看點。

## 山中古國──阿禮部落

　　霧臺鄉阿禮部落位於隘寮北溪上游，魯凱族聖山霧頭山的西北側，同時也是省道台24線終點。部落的傳統領域自井步山以東，經霞迭爾山、霧頭山遠至知本主山、小鬼湖，是阿禮部落得天獨厚的資產，部落本身所在位置約海拔1,200公尺，居民多屬西魯凱族，仍保有傳統的語言、農作、編織、雕刻以及石板屋工藝。

　　阿禮村由上部落Balio（巴里歐）與下部落Umauma（烏瑪烏瑪）組成，兩個聚落相距300公尺，在Balio有傳統領袖的家屋「Abaliwusu」、天主教會和安息日教會。2009年八八風災前曾有72戶、232人的規模，當時部落周邊仍有農田耕作，在部落搬遷下山後，除了紅肉李果園外，其餘外圍的開墾地已慢慢演替為次生林，呈現多樣而豐富的生態環境，孕育種類繁多的野生動植物。更遠處的山林，是部落傳統的獵場，同時也是農委會劃設的「雙鬼湖野生動物重要棲息環境」，今日台24線盡頭穿越部落之後，還有一小段小鬼湖林道，這是1980年代為開採小鬼湖周邊知本主山的大理石礦而開闢的，現在僅能通到阿禮瀑布。

阿禮部落位於1200公尺深山，是南台灣最高海拔的西魯凱部落。

傳統領袖家屋已有三百多年歷史，門口繪有魯凱族巴冷公主傳說，庭院是族人商討族中大事的地方。

## 不棄原鄉推動重建

　　阿禮部落族人過去多以務農及外出打工為生，但因自然資源豐富，曾有不少賞蝶、賞鳥人士特別喜愛造訪部落，在每年5、6月紅肉李產季，族人也會在路邊販售鮮果和紅肉李露給遊客。在部落有意轉往生態旅遊發展時，屏科大森林系社區林業研究室輔導團隊接受屏東林區管理處與屏東縣政府委託，於2008年進駐阿禮部落，培訓部落解說員，規劃出解說路線及協助部落紅肉李產業推動。可惜隔年即遭遇風災，聯外道路中斷，迫使族人搬遷下山，剛起步的生態旅遊活動被迫中止。

　　因對原鄉的依戀，部落族人在地質穩定後，自2010年起在林務局的支持下，開始回到原鄉進行監測與巡護工作，並且重啟生態旅遊及紅肉李產業，發展一級產業結合林下經濟，導入中草藥栽種及養蜂等新型產業，以「不棄原鄉」為主軸，推動重建事務，建立原鄉部落與永久屋新家園之間的維繫廊道，不僅讓原鄉環境得以被持續維護生養，也讓在他鄉重造新家園的族人獲得安定心靈的力量。

　　由於大多數族人搬遷至山下，原鄉部落被擅闖者破壞及偷竊情況頻傳，為了保護家園，族人設置柵門管制出入，但於法無據，與外人有所衝突，在公部門協助支持下，部落歷經五年凝聚共識，終於在2020年7月8日正式公告，依法將霧臺

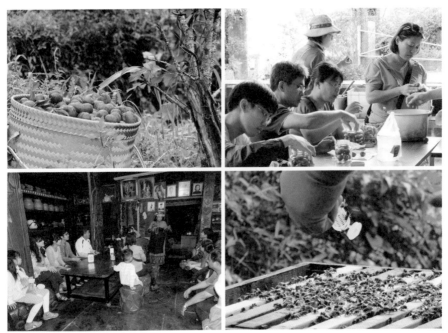

（左上）紅肉李是部落重要農作物。（右上）紅肉李體驗活動。
（左下）頭目家屋解說。（右下）林下養蜂。

鄉阿禮與神山、大武部落，劃定為全台第一個原住民族地區「自然人文生態景觀區」。不僅讓原鄉環境得以受到保護，也能藉此建立僱請當地導覽解說人員帶領進入的生態旅遊機制，讓願意留下來守護家園的族人有維持生計的機會，遊客也能有更深刻的體驗。

## 傳承古法的Sasadra古道

　　四通八達的古道，是內部與外部的重要聯結，也是族人打獵耕種使用的重要道路。這些古道的維護，仰賴的是族人來來往往行走的日常修護。每一條古道上，一定會盡量挑選地勢平坦或腹地較大的地方，設置大大小小的休息據點，這些地點在魯凱語叫作sasadra，意指「休息處」。在sasadra除了短暫休息外，若遇到族人，也會在此閒聊，整日辛勤工作的疲累，就在談笑間消逝，然後帶著愉悅心情踏上返家的路。

　　阿禮部落的Sasadra古道入口位於上部落Balio的下方，是過去通行上下部落的

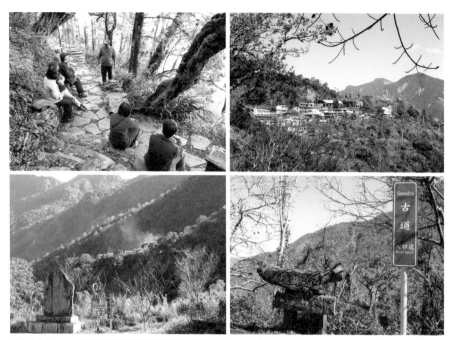

（左上）Sasadra古道休息點通常地勢平坦，腹地較大。（右上）下部落Umauma。
（左下）上部落Balio。（右下）Sasadra古道入口木雕指示牌由部落自製，充滿藝術感。

古道之一，大約在四、五十年前，部落還有很多人口居住，阿禮國小還有很多小朋友的時候，這條路就是孩子最好的遊戲場。有部落耆老回憶，他們會撿拾土密樹掉落的種子，作為竹槍的子彈，互相對戰，路旁的樹就是最好的掩護。整條古道通常沒有名稱，只會說是要通往哪裡的路；古道沿線地點的名稱，通常依據該地特殊的環境、植物、功能、事件等來命名。由於該古道有兩處sasadra（休息處），在發展生態旅遊之後，成了路線解說的重點，為了對外指涉，遂決定稱此段古道為Sasadra 古道。

古道入口處有部落自製的充滿藝術風味的木雕指示牌，出自堅持留在山上的穌木谷山居老闆娘古秀慧之手。踏上頁岩疊砌的樓梯，往右可以看到似為拔地而起的山腰繫上一條腰帶的小鬼湖林道，以及尖尖的霧頭山。在風災前，Sasadra古道是阿禮部落生態旅遊的主要路線，可以從上部落走到下部落。風災之後，古道嚴重毀損，為了修復，阿禮社區發展協會於2012年申請屏東林管處社區林業計畫補助，古道原本就以傳統砌石技術修築而成，加上部落仍有會施作傳統砌石的工

匠，因此決定以傳統工法進行修復，讓整體古
道景觀維持一致性。

砌石階梯以傳統工法修築。

　　阿禮部落的建材石頭以扁平的頁岩為主，
因此不論是墊高路面的砌石駁坎或是在陡坡上
鋪設的砌石階梯，都是先人從周邊環境挑選適
合的石材堆疊而成。由下而上，每個階梯都
要用好幾層的石板交疊而成。較為平坦處的步
道，也會使用石板進行鋪面，如此可以減少雨
水沖刷。固定邊坡的砌石牆，除了可以穩固邊
坡，免除雨水沖刷的作用，還會考量揹負農作
物或獵物的族人，將石牆砌高至適合倚靠背籃，成為方便休息的置物牆。這種工
法創造多孔隙的微棲地，適合小動物棲息，而在阿禮部落也隨地可見各種哺乳類
所留下的獸徑。

　　古道兩側被紅肉李果園包圍，春季盡是整片白色的李花叢，一旁砌石牆上
滿滿腎蕨、愛玉及苔蘚附生其中。走下另一段砌石樓梯，視野開闊，能見到下部
落Umauma，Umauma為農田之意，一如其名，該區過去是農田，由於上部落人

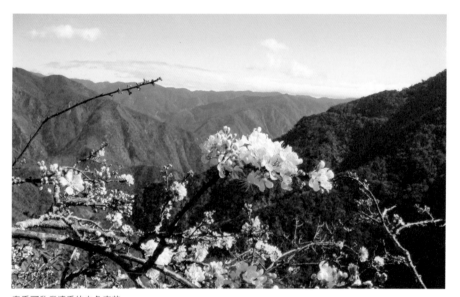

春季可欣賞清秀的白色李花。

## ◀ 自然人文生態景觀區 ▶

　　許多原住民生活的傳統領域位於山區，這些區域大多劃入國有林地範圍，也是許多登山客健行途經的路線，或觀光客造訪之處。過去部落採取森林資源與林下副產物往往與林業主管機關管理法規產生衝突，觀光客的湧入也為社區帶來不少衝擊，許多開發行為造成亂象。部落希望能有效管控外人擅入的問題，也期望能在部落為主體的前提下永續發展觀光，而目前可以引用的法源依據，就是《發展觀光條例》第19條，透過部落會議共識劃設「自然人文生態景觀區」。

　　原本2005年花蓮的慕谷慕魚即曾推動劃設，然而在2012年公告前夕，遭遇部分部落族人反對而胎死腹中，而後屏東為因應小琉球人潮過多，2015年成功劃設成為全國第一個「自然人文生態景觀區」。

　　而早在2009年八八風災重建時，阿禮部落傳統領袖包基成即積極提出「魯凱生命共同體」的重建提案，2015年更提議爭取劃設「自然人文生態景觀區」，此舉帶動霧臺鄉各部落逐步展開凝聚共識的過程，霧臺鄉亦與屏東林管處建立「資源共管會議」，阿禮部落內部不分傳統與現代的意見領袖，時常聚會討論，一起參與部落生態旅遊培訓課程，傳承傳統文化也吸取新知，在多年陪伴的屏科大陳美惠老師團隊持續協助下，對於嚴謹的生態旅遊概念接受度高，在推動魯凱古謠傳唱、國產材永續林業、森林療癒、林下經濟等方向上不遺餘力。

　　歷經五年，霧臺鄉終於取得共識，於2020年正式公告，成為全國第一個原鄉的「自然人文生態景觀區」，由部落依法管理，搭配專業導覽機制，藉以控管遊客數量與行為，讓原民部落傳統領域內的體驗活動與自然人文景觀，朝向永續發展目標邁進。

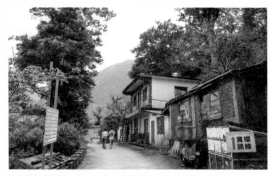

阿禮部落劃入自然人文生態景觀區，由部落依法管理。

口增加,開始有人搬到農田區居住。除了紅肉李外,經過此區也會看到部落近年來熱門栽植的農作物——咖啡。再往前走,便會見到木構平台,此處就是最大的sasadra,可以看到適合歇息的砌石牆,一旁高大的樟葉楓也是族人休憩倚靠的地方。

　　這裡也是一處三叉路,下方的古道由於許久未有人走動,已經荒廢於茫茫草叢;往上行走是回到上部落,會接到阿禮天主教堂下方,出口處有一棵老榕樹,沿途栽種許多針葉樹造林樹種——杉木、紅檜與柳杉;中間平坦的石板鋪面古道,是通往下部落的道路,沿途會經過第二個木構平台,也是一處sasadra,接到下部落另一個教會——阿禮循理會。再往前走會看到一處古樸的水泥平房,是已故霧臺魯凱雕刻藝術大師杜文喜的故居。杜文喜於2001年土耳其伊斯坦堡國際雙年展的參展作品,曾獲聯合國教科文組織頒發「視覺藝術特別獎」,現在大部分的藝術品都已被家人與屏東縣政府移至山下保存,在阿禮部落原鄉巷道中的石板壁畫,也能欣賞杜文喜大師的設計作品。

## 部落生活,盡顯於巧手技藝

　　部落族人都很有藝術天分,彷彿隨手就能做出精彩的雕刻、疊石,這條古道在沒有受過工程專業訓練的族人手中,從搬運沉重的石材,到用心整地堆疊,處處可見匠心獨具,把記憶中的生活以技藝展現出來。砌石技藝在過去是每個部落男子的必修技能,由家中長輩帶領自家的年輕人進行農田駁坎、石板屋搭建等日常工作,同時傳承傳統的技藝,但現在水泥等便利建材進入部落,加上年輕人求學就業離開部落,傳統砌石技藝已不再是生活常用技能,會做的工匠也越來越

上部落的天主堂仍靜靜守護著舊聚落。

往上部落Balio的指示牌獨具匠心。

少。目前部落中，年逾八十的耆老Ripunu（杜忠勇）仍擁有精湛的疊石技藝，屏科大社區林業研究室也因此特別推薦他成為第二屆榮譽步道師，向其致意。

　　相對於由部落工匠親手打造的Sasadra古道，阿禮部落另一條以工程發包、鋪水泥與架高木棧道的環山步道，形成了強烈的對比。這條步道同樣連結上下部落，可通往附近部落共同的祈雨聖地——井步山。但2020年雨季時，我們曾經從阿禮部落翻過井步山鞍部往返舊好茶部落，途經環山步道，由於施工搬運材料，以及清除原有林相改種櫻花的關係，步道旁少有林蔭，較為曝曬，且工整階梯走起來較為傷腳，還好中間較為平緩的路段仍保持原貌。

## 以五感體驗原鄉點滴

　　來到深山中的阿禮部落，因為車程路途遙遠，最好的停留就是預約民家石板屋過夜，享受在下午四點後觀光客離開，日頭也被山逐漸遮去烈焰的美好時光，以及早起等待日出照映山頭的光影變化，欣賞山嵐在山腰隨意地環抱，在清晨微曦甚至還有點清冷的溫度中四處走走。

　　最好的速度就是步行，路線可以選擇利用Sasadra古道與部落小路串成小環圈，在古道裡面曬不到太陽，迎面而來的樹葉甚至還留有隔夜露水，讓葉面透著光線的綠更顯鮮活。如果請部落導覽員帶著走這一段，還可以聽他們怎麼運用兩旁植物或吃、或用、或玩的生活點滴。在sasadra休息處，不管走得累不累，都要聽老人家的話停下來休息，感受一下不用放下背包、靠坐放空的片刻，再起身出發的時候，你一定會感到煥然一新。整個阿禮部落，就像一個位處深山的休息處，彷彿封存在深山的鄉愁，等待遷居的族人回家。

已無人居的石板屋。

透過部落導覽員解說更能想像昔日古道上的點滴。

# 復刻傳統的 砌石、交丁技藝

工寫法特

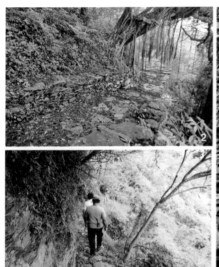

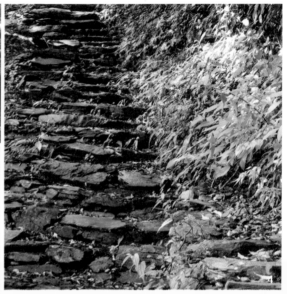

　　阿禮部落境內的岩石主要以頁岩居多，因此就地取用來作為步道的建材，大崩壁處就是最好的採石場。

　　石板的紋理都是比較薄的片狀，因此石板屋、駁坎、階梯，都是以平放石板層層疊起的方式施作。這樣的傳統工法利用石頭表面的摩擦力，以及上層壓住下層的重力，再根據工匠的經驗調整，於縫隙塞墊小石板，讓石頭互相層層相壓交丁、咬合，即使不用水泥，也能讓牆面穩固不倒榻。

　　此段步道因為久未使用，加上風災影響，途中有許多土石崩落、邊坡滑落，路徑需要在荒煙蔓草中重新砍出，尋找較穩定的路基，運用砌石駁坎、平鋪石板鋪面等工法修復。同時因為是連接上下部落，落差很大，因此多數須以連續石板階梯施作。連續石板階梯多用在陡坡處，階梯由下坡往上坡堆砌，由上層石板壓住下方石板，如此才能穩固。

　　另外，如果山壁容易發生土石滑動的現象，也會使用砌石的方式，沿著山壁疊高堆砌成整排的矮牆，如此做法可以減少土石崩落到路面。另外，疊疊在石壁的砌石，有時會再砌出一個約100公分高的石牆，讓人可以坐下休息，也能夠倚靠背著的物品，減輕肩上的重擔。

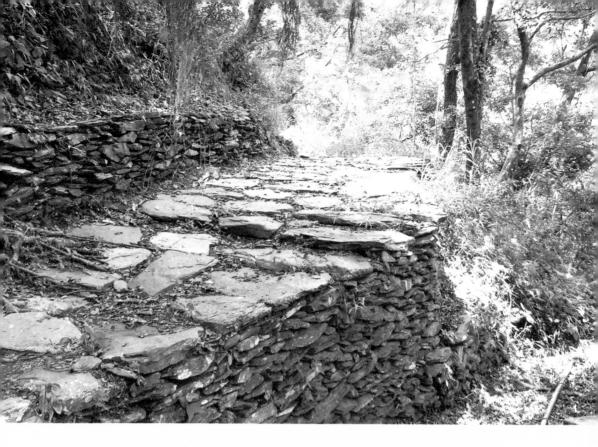

Ⓘ 砌石駁坎

為了爭取較多空間營造休息點,以砌石駁坎的方式從下邊坡疊高,以取得較寬廣的平坦空間,在上邊坡易有土石崩落處,則以砌石駁坎做擋土短牆。

② 倚坐點

在休息處營造可以倚靠背籃的倚坐點,也是用類似的砌石駁坎工法施作。砌出一個約100公分高的石牆,讓人可以坐在矮石牆上休息,並能將背籃倚靠著山壁,不必卸下,就能減輕肩上的負擔。

③ 平鋪石板鋪面

多使用在沙礫土質的平坦面上,此區土石鬆軟,容易水土流失,將石板整齊平鋪於路面,可以減少雨水直接沖刷。石板形狀並不規則,但經由工匠巧手拼排,可以緊密拼接,通常較大厚重的石板要放在靠近下邊坡處,較為穩固,內側中間可以較小的石板拼接緊湊。

④ 砌石階梯

階梯由下坡往上坡堆砌,由上層石板壓住下方石板。從最下方處開挖略微向內傾斜的平面,放置較小的石板成排,以較大石板交丁同時壓住兩、三塊小石板,同一階的最上層盡可能以整片大而平的石板壓住,若有晃動,則檢查墊填土石,確保踩踏平穩。階高視坡度而定,多為20~40公分之間。

## 步道看點

**1 李花與山櫻花**

紅肉李為阿禮最大宗的農作物，早期村民只是粗放，不施肥不用藥，卻結實累累，甜度高，戲稱是山神在照顧、台灣獼猴吃剩的。紅肉李在過年前後開花，花期與山櫻花一致，可同時欣賞紅櫻白李花的盛開美景。

**2 傳統領袖家屋**

已有三百多年歷史，門口所繪纏繞百步蛇的女性，是魯凱族巴冷公主傳說；門楣橫梁刻著只有頭目家屋才能夠雕飾的人頭文。屋內陳列頭目捕獵的獵物，以及古陶壺、禮刀、琉璃珠及祖靈柱等古物。

**3 Sasadra古道中繼站**

傳統上，sasadra的腹地較大，作為步行者在長途跋涉後的喘息處。通常走到這裡，表示不久將抵達家門，心情愉悅。

現在有了產業道路，sasadra不再是居民必經之途，但古道兩側多是果園，作物採收期時，居民仍會利用步道穿梭部落之間，或在sasadra休息。

**4 金線蓮**

阿禮的自然環境非常適合金線蓮生長，滿山遍野都可看到，曾引來不少其他部落的人前來大量採集。雖然現在族群數量不如過去，但在古道路徑旁，常可以看到少量野生族群生長其中。

**5 李棟山桑寄生**

這是一種半寄生植物，常寄生在李樹上。它與紅胸啄花鳥有絕妙的共生關係，果實是紅胸啄花鳥的主食之一，種子被排泄出後，因具有黏性，非常容易黏在樹木枝條上，得以進行族群散播。此外，李棟山桑寄生的葉子，也是紅黃相間的紅肩粉蝶幼蟲的重要食草。

**交通方式**

大眾運輸：目前僅有屏東客運8232和8233到霧臺部落，霧臺至阿禮則須自行開車或是聯絡當地接駁。自行開車：可由國道3號下長治交流道，沿台24線往三地門方向，沿途經過三地部落、達來部落、三德檢查哨、谷川大橋、神山部落、霧臺部落後，抵台24線終點的紅鐵門，再到第二道紅鐵門即是阿禮部落。注意事項：❶阿禮部落有大門管制，未經申請或預約不得擅自進入。❷阿禮部落為井步山登山入口，請依內政部警政署網頁登記申請入山（https://reurl.cc/OXM6N9），並致電或私訊部落專頁（www.facebook.com/AdiriEcotourism/）以便備查。

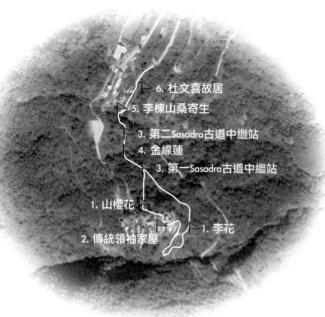

6. 杜文喜故居
5. 李棟山桑寄生
3. 第二Sasadra古道中繼站
4. 金線蓮
3. 第一Sasadra古道中繼站
1. 山櫻花
1. 李花
2. 傳統領袖家屋

## 6 杜文喜故居

杜文喜是阿禮部落的繪畫與雕刻藝術家，2001年獲邀參加土耳其第七屆國際藝術雙年展。過世後，許多作品原都鎖在老家中，現在已移到山下保存、展覽。

# 來自山林的生活智慧：
# 板頁岩的砌石技藝

文｜徐銘謙　攝影｜千里步道協會

　　屏東的魯凱與排灣族居住的山區，位於中央山脈南段，由於大母母山系、大武山系板岩、頁岩與千枚岩的地質，因此傳統上無論房屋或步道，都使用石材這個隨處可得、數量豐富的在地材料。在老人家的智慧傳承之下，巧手運用材料的特性，解決各種環境問題，滿足生活的需求，這是魯凱、排灣族人珍貴的山林生活智慧，至今，仍有少數耆老能掌握傳統工法的技能。

　　部落工匠非常了解在地的氣候與地理環境，知道在哪些區域適合使用哪些工法，順應水土特性，並與環境融合，使得使用砌石的地方，鮮少有過度沖蝕及坍塌的問題；在整理修繕上，就地取得的材料，讓後續修護的工作也非常容易，並能營造出屬於原鄉部落的特色砌石景觀。而且石板砌石，營造了多孔隙的環境，可以讓許多不同生物在其中棲息生活，屬於環境友善的工法。

# 砌石，無所不在

## 1. 石板屋

這是一般人印象最的石板設施，複合運用各種疊砌技術，不同部位應用的石板也不同。石塊堆砌可做獨立牆面；房屋立面可將大石豎直，頂住木頭橫梁；屋頂上方也用石板層層排水。（魯凱·阿禮）

## 2. 平鋪路面

在平坦的地方，用較扁的石板平鋪於地，防止雨水沖刷步道，以及人們過度踩踏地面，造成侵蝕。（魯凱·阿禮）

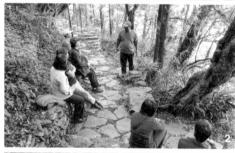

## 3. 石階

在有坡度的地方，堆疊石板形成踏階，好方便上下行走。（魯凱·阿禮）

## 4. 排水溝渠

在有坡度的步道上，在水流經過或步道轉彎處，石塊以擋水或排水，防止水流向田地或步道；排水道底面以小塊石鋪排而成，避免水流向下刮蝕。（排灣·舊佳平）

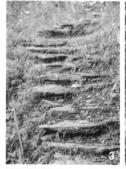
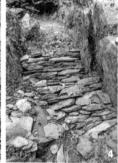

## 5. 駁坎

利用石塊疊砌的牆體，多作為界線區隔及鞏固邊坡，或是休息處的倚坐空間。（排灣·舊佳平）

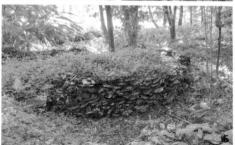

特寫｜來自山林的生活智慧

### 6. 烤芋頭窯

運用石板堆疊砌造，用來烘烤芋頭乾的窯。（排灣·舊佳平）

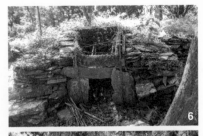

### 7. 司令台

司令台位在排灣傳統領袖家屋前，作為議事討論的廣場空間，舊佳平這座司令台保持完整，複合了砌石座椅、砌石階梯、砌石牆等石板技術。（排灣·舊佳平）

## 如何堆疊一座石砌階梯？

運用石板的技巧因應各部落環境、狀況不同，發展出的技法會有一些細微的差異，但大致的原則是差不多的。這裡以屏東魯凱阿禮部落的石砌階梯為例，由榮譽步道師杜忠勇示範，如何運用板岩或頁岩搭設一座疊石階梯。

### I、砌石工具

1. 鐵撬：用於石頭挖取、移開障礙物、擊碎硬物、鑿開大型原石之用，多使用於石頭採集、地面整理時。
2. 鋤頭：用於施作前的路面整理、地形改造、挖掘基礎以及最後填土、土面整平。
3. 鐵鎚：可搭配鑿子敲擊石塊，使之劈裂，將原石裁切或鑿成適當的厚度與大小。
4. 鑿子：配合鐵鎚鑿開石塊。
5. 砍刀：通常上山工作會隨身攜帶，便於沿途砍除橫倒的竹木障礙、

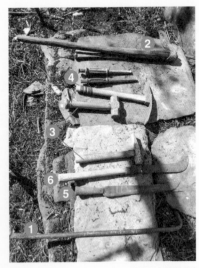

（攝影｜林軒宇）

清除雜草等。

6. 山刀：功能類似砍刀，但還能用來切削、收集薪柴、獵捕山豬、處理獵物、製作陷阱，是獵人不離身的好幫手。

## II、材料

階梯主結構以板岩、千枚岩、頁岩為主體；隙縫填塞等細微處，則不限岩體。除此之外，不用其他材料，更不需水泥。

## III、操作時機

不限，只要有其必要性就進行施作，一般可分公眾協助與自用。公眾協助為部落公共道路、族人家屋興建等，這些多半會動員部落內男丁一起前往支援施作；自用則以單戶需求為主，自行小規模施作。

## IV、工序

### 一、整地

在要施作階梯的坡面上，利用鋤頭、鐵撬將路面挖開、整平，並向內部挖深，形成內低外高、向內傾斜的型態。

路面寬度則因地制宜，地形寬闊處可將路面做寬，較狹窄處則盡量闢成人可安全通過之寬度即可。若地面坡度較緩者，每階的落差可較低、階深長；若地勢陡峭者則每階落差高、但階深短。

### 二、收集石材與裁切

若現地為石頭較多的地質，可直接就地取材；若石材不足，則需以人力至河床採取，直接以鋤頭、鐵撬挖掘岩石。

若原石體積碩大，先用鐵鎚與鐵撬分解，再用鐵鎚、鑿子細鑿成適當厚薄。石板大小尺寸不限，皆可利用，或依照現地地勢及需求調整。

一般石板裁切會盡量鑿成上下兩面平整，避免特別突出部分，石板邊緣至少要有一、兩面的平整面，以利作為疊砌後的向外側，確保美觀與平整。

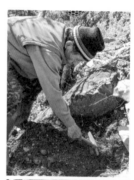
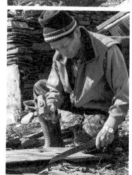

（上）利用鋤頭或鐵撬，將路面挖開、整平。（下）利用鐵鎚敲擊砍刀，將石板邊緣裁切整齊，或取得需要的大小。

三、堆疊石板

步道會受到極高頻度的踩踏，若是位於斜坡上，更有水流沖刷、土石滑落的問題，因此步道石板疊砌最重要的就是「穩固性」。

堆疊石板做成的步道踏階，每一階都由數層石板堆砌而成，模樣類似有很多層次的「夾心餅乾」。以下以堆砌其中一層階梯的過程，來說明疊砌石板的原則與順序：

**❶ 底層**

**Tips 1：由下往上**

階梯施作的順序，會從步道的最下層開始，依序往上堆疊。每一階的疊石原則，是先在最底層放置最重、最大的石板或石塊，厚度越平均越好。

**Tips 2：外高內低**

擺放石板時，讓石板微微呈現外高內低的角度，防止步道在眾人長期往下坡走時，產生傾斜，造成石板滑落、崩毀。

**Tips 3：平整面朝外**

找出石板邊緣比較平整的那一面，將那面朝向外側擺放，可以讓步道比較整齊美觀。

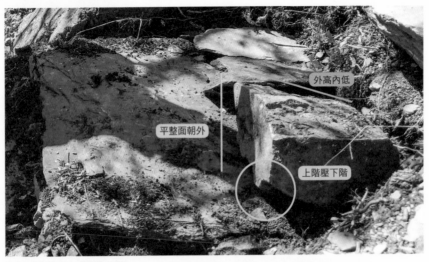

階梯石板疊砌的三個重要原則。

**❷ 中層**

**Tips：疊在石板相接之處**

底層擺放完成後，接著開始中層的部分。可使用一些中小型石板進行堆疊，原則是必須放在下層兩塊石板相接之處，也就是一塊較大的石板壓住底下中型的石板，做到交丁，且盡量以「一塊石板能覆蓋到最大階深，為石塊選擇與擺放位置第一要件」，這樣步道才能穩固、不搖晃。而內側以及各間隙，可利用細小的石塊填塞，防止土石滑落或水流沖刷時，地基被淘空。

上層石板必須放在下層兩塊石板相接之處。

**❸ 頂層**

**Tips：上階壓下階**

中層完成後，最上層以大塊的厚石板覆蓋，這樣就完成一階。接著，可繼續再往上一階施工。要注意的是，上一階的岩石必須有部分疊壓在下一階面上，如此才能穩固。

最上層以大塊的厚石板覆蓋，完成一階。

---

## ◀ 石材的挑選 ▶

岩石的挑選，以紋路節理分明、平均者為佳，才利於裁切。

石塊有分公石與母石。公石組成密度較高，性質堅固但紋理不明，因此不易裁切，適合疊砌於受力較強之處；母石則密度較低、節理分明，易於裁切，也是建造步道常用的石塊。

由於石材取得相當不易，選擇性不高，因此不管公石、母石或其他岩石，也不管大小尺寸，只要能使用者一概不能浪費。因此一條石砌步道，要同時運用公、母石和其他岩石的特性，又要砌得好看美觀，是相當不容易的。

---

# 12

台北市
## 雙溪溝古道

# 隱身喧囂之中
# 的祕徑

文｜徐銘謙（千里步道協會副執行長）

　　萬溪產業道路上有一處路旁有好幾顆巨石的髮夾彎，過了這個爬坡道之後就是著名的風櫃嘴，這裡展望極佳，半個台北盆地都能納入眼簾，所以許多單車族和遊客都會在此稍作休息、賞景。

　　偶爾會看到有人走到巨石後面，過了許久都沒再出來，於是在好奇心驅使下，你也從巨石的間隙穿過，才發現裡面原來別有洞天，巨石地標彷彿結界，又彷彿大石之間有隱形之門，分隔了熱鬧喧囂的熱門路線，與僻靜清涼的溪邊祕境，這裡就是「雙溪溝古道」。

## 步道小檔案

▸所在縣市：台北市士林區
▸海拔高度：530～590公尺
▸里程：1公里
▸所需時間：40～50分（單程）
▸路面狀況：土路、石塊鋪面
▸步道型態：雙向進出
▸難易度：低～中
▸所屬步道系統：台北大縱走
▸周邊串聯步道：帕米爾公園、風櫃嘴步道、大崙頭山步道、五指山步道

## 步道特色

▸全線皆於林蔭下行走，大半路段沿溪而行。
▸夏秋季涼爽，冬春季潮濕多霧。
▸典型的台灣東北部溪谷森林，蕨類、附生植物與野生動物相豐富。
▸沿途可見耕地、木炭窯、古厝等人文遺構。

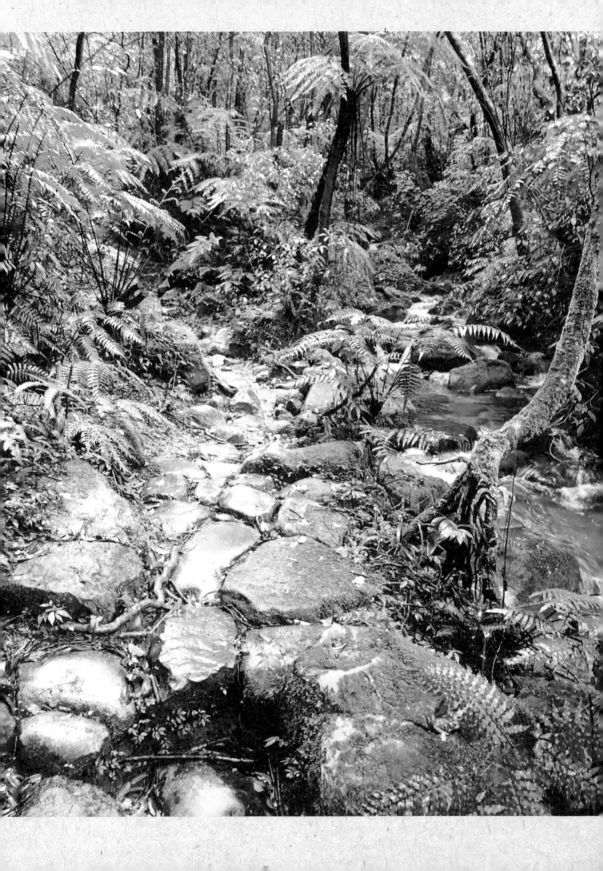

「這是『台北大縱走』路線上最原始的一段，很美但是很泥濘、很多水造成的沖蝕溝。我擔心工程介入會破壞了她的美，所以就想到『手作步道』，找時間我們一起去看看，你一定會喜歡！」

這段話出自負責台北市步道工程的總工吳健群之口，也是我認識雙溪溝古道的機緣之始。

直到在2021年完成手作步道改善之後，我才明白，這條短短的古道對我的步道人生意義非凡。

從2002年在陽明山坪頂古圳步道，以「刷青苔救古道」運動展開對步道水泥化的抗議，到二十年後受台北市政府大地工程處之邀，以雙溪溝古道為步道承辦人員及規劃設計營造廠商辦理手作步道教育訓練；從2003年規劃「台北市親山親水廊道系統」，在眾人協力之下蛻變、孵化，到2020年，台北大縱走的夢想終於成形。步道守護之路，一路曲折前行，又似乎回到初心的原點，彷彿走過一條「莫比烏斯環（德語：Möbiusband）」的道路，看似走到過去的終點，卻又是未來的起頭。雙溪溝古道也是如此充滿隱喻、值得一再探索的路線。

## 轉角闖進藏在大石後的「結界」

雙溪溝古道的起點與終點都不顯眼，隔鄰的步道名氣都比她響亮許多，一邊是風櫃嘴步道，另一邊是五指山步道可以連到大崙頭山，以及有名的白石湖休閒農業區，兩頭景點都人聲鼎沸，唯獨這裡遺世獨立、靜謐脫俗。但這條古道卻又因位於長距離步道路線上而相形重要，除了是台北市政府力推的「台北大縱走」第四段，也是民間登山團體倡議的「環台北天際線」第五段，都是路線上不可或缺的重要段落。如果不是基於連走的需求，一般選擇單日步道行程的遊客很容易忽略這條低調又有氣質的古道；但長程健行的登山客，特別喜歡這段維持原始況味的路線，因為沒有會傷膝蓋的硬鋪面或是惱人的工整階梯。

從市民小巴一號線「風櫃口」終點站，走一段萬溪產業道路到5.5公里處，道路來到一個大迴頭彎，奮力踩著腳踏車上風櫃嘴的車隊持續上坡，要造訪古道的健行者在此可以甩開人群，閃進路旁三顆巨石後方，就像進入用瀑布與障眼法的密道入口那樣，隱身到與外面截然不同的世界。

巨石像是日本神社聖域的結界，夏天的時候，外面曝曬炎熱，裡面森林遮覆、潺潺溪水讓人瞬間清涼起來；秋冬東北季風起時，明明士林捷運站還藍天白

（上）進入步道不久，右方有塊巨石，展望極佳，可眺望雙溪山區與台北市區。
（下）雙溪溝古道位處雨量豐沛的環境，山徑兩旁也滿佈喜愛潮濕的植物。

雲，來到至善路轉上往萬里方向，就淒風苦雨，可以感受「風櫃」名號的威力，但是閃進結界的瞬間，風吹不進、雨穿不透，即使在惡劣天氣中，還是可以放慢腳步。

然而無論什麼季節到訪，古道的水永遠都像要滿出來，整路如影隨形，因此走訪這裡最好穿著雨鞋。雨季時，水不只存在步道旁名喚雙溪溝的溪流裡面，連步道路面也如同小溪；乾季時，山徑兩旁滿佈好潮濕的鬼桫欏、觀音座蓮、冷清草與各種蕨類、蘭花，飽滿的彷彿隨時可以從林間擰出水來。此處海拔才500公尺上下，冬天卻常雲霧繚繞，年雨量可以超過4000毫米，高於台灣的平均值。當然石頭上終年長滿青苔，讓人聯想到宮崎駿魔法公主的綠色森林，但踩在生苔的石頭上卻出人意外的並不溼滑，這是因為這裡的地質帶有粗礫表層的砂岩，當細微顆粒被鞋底摩擦剝落，覆蓋在原本黃灰色的黏質土壤上，形成有點像海岸沙灘的質地，在平坦地面上倒也不算泥濘。但是，當地形有高低落差的時候，黃黏土就主宰了鋪面，被水流淘刷塑形成沖蝕溝，上下坡就容易滑了。

## 沒有歷史的古道

看起來罕有人至、如此「原始」的山徑，為什麼會被稱之為「古道」呢？查閱很多文獻以及比對古地圖，都沒有記載，雙溪溝古道一詞最早的文字紀錄，是出自中華山岳藍天隊2004年出版之《藍天圖集》第五冊；網路上的文字，則大抵依循「TONY的自然人文旅記」在2005年的記述。比對中研院百年歷史地圖，也沒有出現這條路徑，只能推估這條路線可能是昔日士林、外雙溪循溪谷而上，翻越風櫃嘴，通往萬里的「萬溪古道」系統的一部分，如今大部分古道已被公路所取代。反倒是古道上竟然出現了通往「帕米爾公園」的岔路，這個顯然不是在地的

**季節限定——10月‧綠花肖頭蕊蘭**

蘭花是比較進化的高等植物，在台灣植物中是多樣性最高的一群，也常被認定是生態環境穩定的指標。不過，它們經常藏身在樹幹上、草叢間、岩壁上，如果沒有開花，並不起眼，我們很難發覺它們的存在。綠花肖頭蕊蘭是大型的地生蘭，也是低海拔山區較為常見的野生蘭花，在雙溪溝古道上也有不小的族群，每年大約十月左右開始陸續綻放，在空氣中散發著甜甜的清香，值得你蹲下來好好的欣賞、觀察。（攝影｜朱泰樹）

地名，卻有一段被記載的故事。

原來是有一群駐守甘肅、新疆邊界的國民黨官兵眷屬，在中華人民共和國建國後的1950年逃離駐地，通過中亞喀什米爾、越過帕米爾高原，歷經磨難輾轉來到台灣居住，當時的監察院長于右任還親自迎接。這群老兵後來成立「帕米爾齧雪同志會」，「齧雪」是描述當時天寒地凍，水壺結成冰塊無法飲用，只能啃著雪的艱辛經歷。1977年，同志會開墾此處，建成公園步道，于右任還為此勒石為碑。後來陽明山國家公園成立，追討此處產權，人事也老，遂復歸自然，石碑與石級猶在，只是滿布青苔，顯示少有人至，而這些老兵或許也可以算是手作步道歷史中的時代成員。

憑藉著多年在古道探勘的經驗，我們在雙溪溝古道現場發現了很多人文遺跡，使得這段古道的歷史可再倒推到更早的時光。

首先是為了解決步道入口到溪流之間的陡上與陡下落差，我們發現了反向沿溪行的腰繞古道，這條路線原本很明顯，但在靠近產業道路入口的巨石下方變得狹窄，終至無法通行，推估是開闢公路時推出的邊坡中斷了古道，因而這裡只能遷就原本的坡度，用溪中的大石頭砌出適合踩點的石階。但也因此，我們發現了越過溪床大石平台，還有另一條古道。溪溝流過大石平台後陡降成疊瀑，而古道在對岸循著山腰緩行，路幅雖窄，且受到上邊坡土石部分埋沒，導致路面下斜，但越過竹林之後，竟然意外發現一座道光甲午年間鶴浦陳氏的古墓，也就是可以追溯到1834年，可能與在北投一帶的陳姓大家族有關的歷史。

竹林後有座道光甲午年間鶴浦陳氏的古墓，可能與北投陳姓大家族有關。

以石塊堆砌而成的古厝，本體已經消失，如今仍遺留清晰可辨的山牆。

這座古墓的發現，彷彿開啟了時光之眼，古老的場景在我們眼前如虛擬實境立體展開，古道處處留痕。

我們再度退回古道的主線，沿溪的兩側有很多砌石田埂，以及水利設施的遺跡，現今仍有人拉水管引水源或採筍，因而維持著一定的路跡。

在通往帕米爾公園的三岔路口，我們循著地面人為鋪就的平整大石塊，找到一座石厝古厝的遺址。在藤蔓覆蓋之下，有一座石厝遺留的山牆與門面，還可以藉之丈量出這座古厝的昔日規模，石厝後方連綿不斷的水田，面積相當大，灌溉水源在此不虞匱乏。而三岔路口遊客休息的平地，推估就是以前的曬穀埕。三岔路古道主線上下邊坡都有疊砌牢固的石頭駁坎，下邊坡是石厝依靠的牆，上邊坡則是梯田與古道的邊界，距離古厝不遠處還發現一座圓形的燒炭窯遺址。我們大致可以拼湊出當時的產業生活，這裡的居民可能透過古道，挑擔販賣農產品與木炭。

在續往梅花山的路上，有一處保存完整的大塊砌石鋪面，與階高落差很小的石階群，來自上邊坡的水從路面石塊接縫處流走，顯示當時的住民花費很多心力就地取材鋪設抗水沖刷的古道路面，而至今仍然發揮功效，我們從中學到解決水的問題古老智慧，他們也是此地手作步道歷史的時代成員。

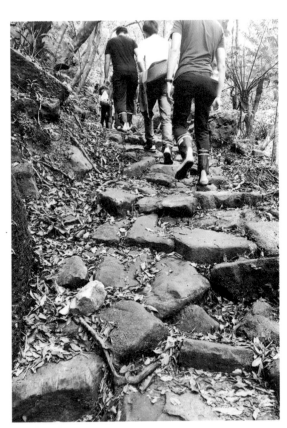

階高落差很小的石階群，水可從石塊接縫處流走，展現先民解決多水問題的智慧。

## 未解的謎題，古道待續

作為內雙溪的上游支流，雙溪溝本身沿線還有許多大大小小的支流，古道本身多半平緩，但若有上下落差，或是多次過溪往返，就會讓人留意，其間是否有不合常理的路線。其實古人對路的思維，與國際上所謂「永續步道」的選線邏輯類似，盡可能避免增加體力負擔以及水流對路的破壞力度，也就是盡可能選擇緩坡地形，而現在的路線往往是登山客披荊斬棘找的，所以會選好鑽、少倒木阻擋、能省去砍草的路線，實則並非古道。

按照這個邏輯，我們又在一處路中間不正常高起又下降的平台處發現了一座墓葬群。墓不算古，從斷裂的墓碑推估，是1966年彭城劉氏的，而在墓的上方還

### ◀ 台北大縱走：都會型的長距離健行路線 ▶

台北市政府自2018年推廣「台北大縱走」，一條都會型的長距離健行路線，總路線長92公里，分為7段路程，每段路程均可當日來回。

北起關渡捷運站，南至貓空政大後山，有三分之一路徑經過陽明山國家公園，串聯臺北各大名山及風景勝地，包含大屯山火山地景、海拔1,120公尺的臺北最高峰七星山、竹子湖海芋繡球花海、雙溪溝手作步道、碧山露營場、白石湖草莓農園、圓山老地方飛機起落景觀、貓空品茶趣、四獸山101百萬夜景等，將分散的觀光資源集結成健康休閒、活絡產業、自我挑戰、建立自信於一身的台北大縱走，達成「上山健走，下山消費」的步道路線。

這條步道路線的雛形，最早是在2003年台北市都發局的「台北市親山親水廊道系統」規劃構想，並借鏡同樣為都會近郊長距離步道的香港「麥理浩徑」經驗而成。未來除了92公里的大縱走山徑，還將結合河濱的自行車道（捷運動物園站到捷運關渡站），組成綠帶（山徑）加藍帶（河濱）的130公里路線，可以環繞台北一圈。搭配運用捷運、公車、ubike、貓空纜車等便捷的交通工具，台北大縱走讓市民可以輕鬆的親近自然，只要願意，隨時都能啟程，開啟「健康任意門」。

詳見台北市政府網站 https://gisweb.taipei.gov.tw/release/?p=5-3

意外發現的彭城劉氏墓葬群，右圖那像象形文字又像符咒的墓碑，有除草清理，應該還有人祭祀。

有一座像象形文字又像符咒的墓碑，清明前還有人除草，應該還有人祭祀。所以我們決定改道，不再打擾先人，也不需處理原本的高低落差問題。只是，改道需要解決山溝大量水流的問題，因此，我們在這裡疊砌堤岸，收束水流，再安置了一座石橋，跨越小溝，路線在此形成一個美麗的轉彎，石橋完工的那天，我們所做的各項處理，已經融入古道的原始風貌。

　　從1834年的鶴浦陳氏到1966年的彭城劉氏，以及1977年來自帕米爾的張姓、李姓老兵，乃至2000年找路的登山客，到2020年的大縱走手作步道志工，這條古道交疊著不同時期的歷史痕跡。而就在我們尋找避免陡上梅花山的改道路線時，又逆推出一條緩坡接回雙溪溝古道，這條路線似乎能與那條陳氏古墓的小徑銜接起來！就像莫比烏斯環那樣，這塊山區的古道系統似乎能正反相接，而我們一路在歷史的洪流中向前向後，探索一條未完成的謎題，一個解答引出一個新的問題，解謎的過程就是每個當下的永恆。

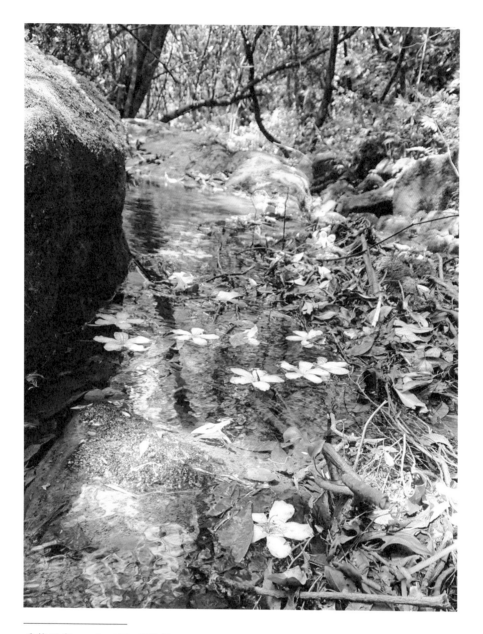

**季節限定——4～5月．西施花**

大部分的杜鵑花是較矮小的灌木，但是同屬杜鵑花家族的西施花，卻是少數可以長到數公尺高的小喬木。每年4、5月開花時，常可在山徑地上見到西施花的落花。沿溪而行的雙溪溝古道，還能見到這般落花流水的情景，這可是季節與地域限定的畫面喔！

# 砌石駁坎、石跨橋與過溪的智慧

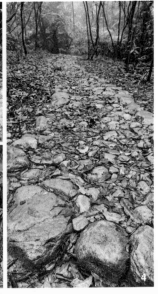

雙溪溝古道年均雨量超過4000毫米，步道全線沿溪而行，水從上邊坡逕流至路面的情形非常常見。此處的塊石資源豐富，先民利用塊石鋪設石階、石板地面以抗沖蝕，塊石表面容易剝離成類似沙子的質地，即使生苔也不易滑，鋪面透水性亦高。靠近風櫃嘴一端較為平緩，甚至部分路段與水流同高，為了改善水流與人行的路共線的困擾，這條古道採用了導水、洩水、透水、路面墊高、單邊抬高行走面、改道等工法，因沖蝕而坍塌部分也用砌石駁坎的方式來修復路基。

除此之外，古道上還有兩處橫向的支流穿過，無論乾濕季都得涉溪，水量大時也會增加行走上的不便與風險，再加上其中一處同時也會經過私墓，所以除了改道外，也在過溪處設置了石跨橋。過了石跨橋往梅花山方向，坡度較陡，且原路線多次反覆穿越同一溪流，土質轉為黏土，濕滑沖蝕較多，因此運用改道，減少穿越溪流的次數。遇到過溪問題，最好的工法不是立即做橋，可嘗試不過溪，用最簡單的路跡整理調整路廊，對於後續維護管理比較簡便。使路線遠離谷地集水區，靠向單側上邊坡，以根本減少造成問題的環境因子。

## Ⅰ 砌石護岸

上邊坡山溝帶下來的水，在平坦地漫流，整路都是讓鞋子深陷的爛泥。我們將主要水路挖出來，水將爛泥帶走後，路變得順暢。溝渠兩岸利用砌石駁坎控

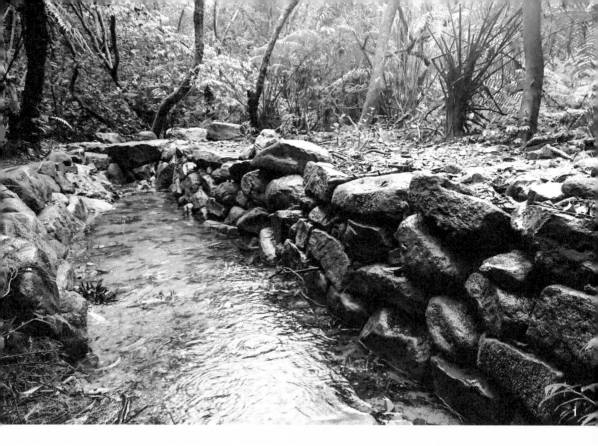

制開放式溪流的流向，同時鞏固保護堤岸。在流動軟爛的泥地上砌石，必須向下挖深，以大石墊穩基礎，再往上疊砌。

② 石跨橋

做橋位置選擇在溪岸收束較窄處，且必須確保兩岸砌石駁坎基礎夠穩固，若是將架橋搭在土坡上，水流沖擊，橋也會跟著垮；砌石駁坎的塊石排列，也需保留與橋身契合的空間。駁坎基礎穩固後，尋找直徑近1公尺的大塊石，由十個人輪流以網袋搬運。放置前，需觀察塊石底層的形狀，以便和砌石護岸的塊石嵌合。石橋放下後，以水平儀確保平面，旁側再以大塊石與砌石護岸鑲嵌頂住石橋面，以求穩固。

③ 浮築單邊抬高行走面

溪流與步道共線時，運用砌石駁坎工法，分隔水與路。以小塊石回填路面，將單邊路面抬高，另一側即成溝渠通水，乾溼分離，使用者不需踩水或踏到不穩的石頭，能安穩行走。

④ 墊高路面

地勢較平緩處，因踩踏使路面低於旁側，不易排水。以回填小塊石夯實的方式將路面墊高，並增加鋪面透水性。此段古道上先人以大塊石拼接成鋪面，也是同樣效果。

⑤ 砌石駁坎

部分步道下邊坡淘刷，以石塊堆砌成駁坎，修復路基，達到鞏固下邊坡的效果。

## 步道看點

**1 展望巨岩**

進入步道不多久，右手邊即有一處展望極佳的巨石，可以眺望雙溪山、鵝尾山、雙溪地區與台北市區。

**2 九芎**

這棵樹幹分了好幾叉的九芎，就在步道旁小溪的對岸，特別的樹型很容易引起注意。九芎是溪谷常見的落葉性喬木，由於木材堅韌紮實，先民常用來作為薪炭的材料，所以古道周邊有時也會發現木炭窯的遺構；也因為生命力強，九芎在手作步道上也常用來作為植栽復育的對象。

**3 石頭古厝遺跡**

在古道中段的三叉路上，有一處古厝的遺址，雖然房子的本體已經消失，但是從殘存的地基和牆壁來看，這裡以前至

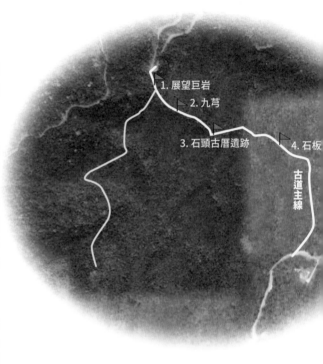

1. 展望巨岩
2. 九芎
3. 石頭古厝遺跡
4. 石板

古道主線

1

3

---

交通方式

**大眾運輸：❶萬溪端入口：** 在劍潭捷運站搭乘市民小巴1，於風櫃嘴站下車，再沿路上行約15分，即可到達萬溪產業道路5.5K入口。**❷五指山端入口：** 在汐止火車站搭乘F909、F910公車，於五指山森林公園站下車，前行50公尺，即是五指山產業道路15.5K入口。**自行開車：** 由士林外雙溪取道至善路，右轉楓林橋後，進入萬溪產業道路，沿風櫃嘴指標約10分鐘，到達5.5K入口。

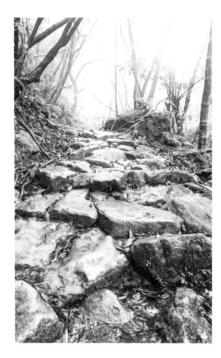

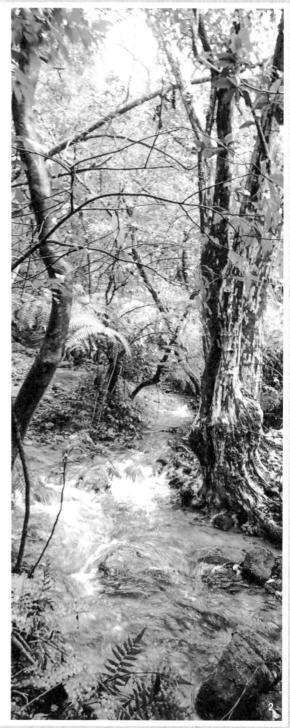

少有一戶以上。將周邊的植被整理好之後，也能夠稍微推敲出屋內的格局。

### 4 石板路

古道時常有水從上邊坡的山溝逕流到路面，而這段路又特別明顯，於是前人就在這裡用溪邊的石塊拼成路面，但石塊間彼此又不是完全的緊靠，所以水可以由這些縫隙流下，人走在石塊面上，腳不會濕也不會打滑，是很特別的一段路。

# 13

## 台中市
## 大坑5-1號步道

# 走讀島嶼生態的奇蹟地景

文·攝影｜陳建熹（千里步道協會中部辦公室執行祕書）

　　台中市郊的大坑風景區共有十二條步道，其中1號到5號步道以景致獨特的相思木棧道聞名。木棧道通往舊台中市最高峰——頭料山，標高雖僅海拔859公尺，卻因礫岩地質特性，具備中海拔的環境特質，而得以收容高山冰河孑遺植物。

　　5-1號步道是其中最後僅存的自然鋪面步道，目前以手作方式維護，保留頭料山層礫石鋪面風貌，提供山友來到大坑山區，除挑戰木梯的驚險新奇之外，另一番悠遊珍貴自然地景的深刻體驗。

## 步道小檔案

▶所在縣市：台中市北屯區
▶海拔高度：595～859公尺
▶里程：1.6公里
▶所需時間：90分鐘（單程）
▶路面狀況：砌石階梯、木棧道、原始山徑
▶步道型態：多向進出
▶難易度：低～中
▶所屬步道系統：大坑風景特定區登山步道
▶周邊串聯步道：大坑1～10號步道

## 步道特色

▶可攀登舊台中市最高峰——頭料山，是最簡單、最原始自然的路線。
▶步道鋪面以砌石階梯和相思木棧道為主，沿途有許多涼亭可供休憩。
▶稜線上可眺望台中市區，天氣好時，甚至可看到台中港。
▶接近頭料山處，可以看到中高海拔的植物，如杜鵑花、馬醉木等。
▶沿線除了許多高大的五葉松外，也可看到不少殼斗科的大樹。
▶秋冬之際，可感受滿山的紅葉，以及各種落葉樹凋零的蕭瑟感。

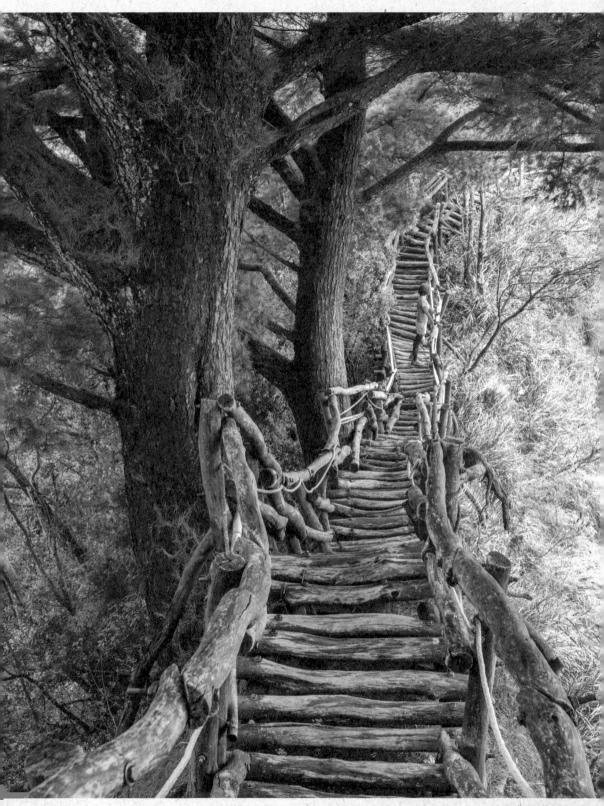

（攝影｜羅榮輝）

## 台中名氣最大的步道

　　若提及台中最為人知的步道，莫過於大坑步道。大坑步道共有十二條，由台中北屯區車行往東，進入大坑後首先是6到10號、10-1號步道區域。此區屬頭料山腳，步道與過往農業發展運輸往來的產業道路交錯，大部分鋪面皆已蓋上水泥或地磚，環境類似都會中的社區公園，出入口處都有市集相伴。

　　向東續行過大坑街區後，則開始進入頭料山系自然生態較為豐富的區域，有1號到5號、5-1號步道，多沿丘陵稜線而建，局部坡度上下多變較有挑戰，可到達標高859公尺的舊台中市最高峰——頭料山。頭料山的山形彷彿自平地陡然聳立、氣勢宏大，山嵐間，時而隱現台灣馬醉木、高山芒與台灣二葉松等多半生長於中高海拔的植群，偶然間不禁令人以為身處高山之中。

## 有如童話場景的相思木棧道

　　1號到5號、5-1號步道的周邊，早從1976年即作為休閒風景區陸續開發。早些年代，民眾對此區的印象多與鄰近的亞哥花園有關，或是到中正露營區遊憩，彼時往來人群的身分多數是觀光遊客，步道主要為郊野育樂之用。自從遊樂園、土

雲霧山嵐，令人以為身處高山之中。（攝影｜陳敬佳）。

雞城盛況不再，步道轉變成風景區的休閒主體，來此登山健行運動的山友蔚為主流；時至隨手拍照打卡的今日，若在社群軟體上搜尋台中大坑步道，最吸睛的便是沿稜線蜿蜒的相思木棧道，像是童話中通往樹屋或城堡的場景。

## 滿山盡是礫岩的頭嵙山層

步道所在區域地質隸屬頭嵙山層，起始於約莫100萬年前，中央山脈的岩石陸續崩落，被河流沖刷堆積在台灣中西部，形成了河床卵礫石層；爾後因地層活動，被抬升為平坦台地，在與平地交界處因水流沖刷與自然崩塌，則形成俯瞰如掌形的丘陵，丘陵間的凹地即是大「坑」之名由來。

自頭嵙山頂，以及往下深至地底數百公尺，全是由這樣的礫岩層涵蓋。行走在大坑山區，猶如走在無邊無際的卵礫石堆上，順勢登高，路上有石成階自是再平凡不過，因

頭嵙山全是礫岩層，從裸露的山壁上，可以看見土層中包含許多卵石。

此不若蟠伏曲折的木棧道來得顯眼。也因如此平凡，當千里步道協會於2016年第一次來到5-1號步道系統，做調查與評估修繕時，發現鋪面上的砌石設施竟屈指可數，讓人驚訝。

## 手作砌石，替換損壞木棧道

當時，千里步道協會與台中文山社區大學首次合作在台中開設步道學課程，正在中部尋覓合適以現地取材、志工手作維護的手作步道實踐場域。原先並不考慮已有高比例工程設施介入的大坑步道系統，後來經長期在頭嵙山區域定期觀察的荒野保護協會志工推薦，才知道還有一條5-1號步道，保留著過半的自然鋪面，而自然鋪面以外的木棧道設施多已腐朽，急需修繕。基於融入現地環境、便於就地取材與常態維護的手作理念，協會遂向大坑風景區管理所提案，建議以現地礫石為主要修繕材料，用手作砌石設施替換掉已損壞的木棧道設施。

大坑風景區管理所原則上理解也支持協會的提案，但畢竟過往並無和志工合

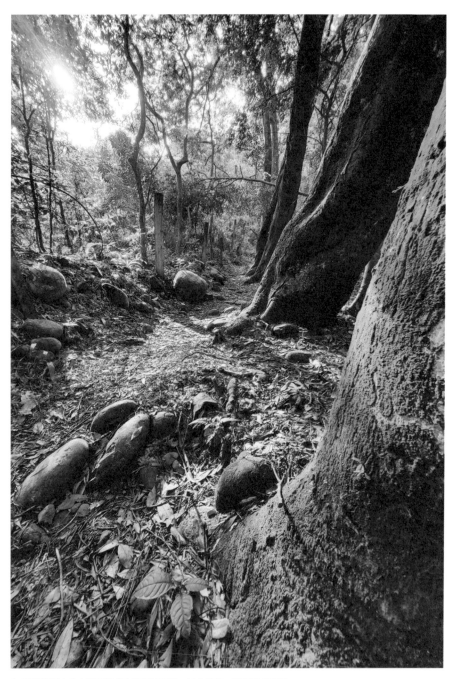

5-1號步道是大坑山區最後僅存的天然步道，林木茂密，富有自然野趣。

作維修步道的經驗，對於如何掌握志工工作進度難有把握；另一方面也猶疑，相思木棧景觀可說已是大坑步道的形象標誌，若改以石砌，是否可為山友所接受？

## 相思木棧雖美，但不盡合宜

確實，相思木棧看似獨樹一幟又融入自然，相思木局部帶有不規則扭曲的特色，所搭建出的木棧不若一般筆直死板，似而在林間創造出一種人為與自然和諧的優美景致。自然作家劉克襄也曾稱許，木棧架高離地可避免傷害鋪面，而每一段木形狀各異，反倒組立彈性，正配合礫石層地形易崩、陡峭的特性，可「逢山便繞、遇樹則讓」。但也因木棧施作彈性便利，過去未能因應坑間多變的地勢與環境適度調整設計，在整段步道上一味大量複製相同作法，無視各處路況不同，全都做成木棧，當其毀損時，必須付出相對龐大的成本，才能維繫這般景觀特色。

以5-1號步道入口至600公尺處這段步道來說，位處於坑谷間循坡度緩處，逐步繞之字接上稜線；坑谷開口大致朝北，東西兩側林蔭茂密，步道鋪面因日照量低而潮濕，加上林間落葉腐質層厚，此段相思木棧上的青苔明顯較稜線上的來得多，木頭因此腐朽得快，約莫三年就得替換（稜線上的木棧可再多維持兩年左右）。棧道結構先以兩道縱向段木貼地，再以橫木鎖固其上架高成梯，最後再於梯上兩側固定扶手。所有相思段木環環相扣，一旦某段連續木棧中有幾支段木開始鬆脫，連帶影響整段棧道結構不穩。當開始發現棧道會晃動時，通常已來不及局部強化修繕，只好整段連續木棧一起換掉。

在某些地勢變化劇烈之處，如已無改道可能，常會在稜線上有充足日照、植被稀疏通風的合適之處，運用木棧靈活搭建。但木棧架於地勢陡峭多變區域，橫木時常無法貼合地形、只得拉大橫木之間的距離；行走其上，得低頭專心盯住腳底，避免踩空，若偶一段落為之，倒也增添登山趣味，但在大坑步道的木棧動輒連續百公尺以上，對使用者來說就絕對算不上是良好體驗了。

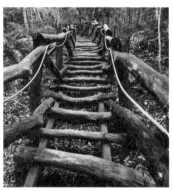

一些路段的木棧橫木間距過大，行走其上，得專心避免踩空。

## 砌石步道好處多

　　如果採用砌石做步道，不僅更貼近頭料山在地特色，而且材料可就地取得，在工程費用上比木棧道作法節省至少50%，同時更減少搬運成本，以及降低搬運過程對鋪面及周邊環境的破壞。石階不像木棧，在特定區域的微氣候影響下很容易腐朽，因此也可大幅節約維護成本。而砌石階梯在雨天或潮濕狀況下，不像相思段木般易打滑，下坡時，腳踏實地，不需要提心吊膽害怕橫木間距過大踩空，行走起來更為舒適。

## 傳遞古老地景的故事

　　若有機會來訪5-1號步道，不妨先在入口處稍作停留，留意階梯砌石上的點點苔綠（若不經提醒，可能不少人會以為這是現地石堆渾然天成的階梯，而非人為砌石而成）。苔蘚透露出前方坑谷間是片蓊鬱密林，潮濕溫暖的林蔭下偶有陽光穿透，是典型台灣西部的亞熱帶常綠闊葉林景觀，以樟科、殼斗科樹木為主，甚

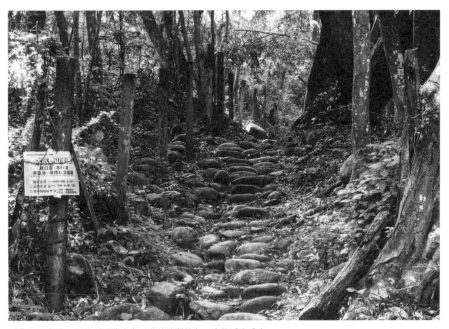

手作砌石步道，更貼近頭料山多石礫的地質特色，也能減少成本。

至有部分屬於海岸植群的降真香隱身其中。

接著，循坑間的相思木棧上攀，記得此處濕滑、
謹慎慢行，偶爾駐足喘息時，抬頭觀察一下四周，應
可發現枝幹粗大的闊葉林木漸少，更多是如楓香、
九芎、無患子等落葉喬木。秋分之後至來年入春，不
同於坑間綠林，稜線上的落葉喬木會為山林綴上叢叢金
黃。自5-1號步道接入5號步道，除了在黑松亭旁欣賞
五葉松巨木之外，或許可在涼亭找長年行山的山友探
問，哪裡可觀賞原應是海拔2000公尺以上才有的台灣
馬醉木。

步道沿線林相屬亞熱帶常綠闊
葉林，秋天可見到大頭茶美麗
的白色落花。

至此，不僅完成了一趟從5-1號步道登覽頭料山的健行，也見證了台灣低海
拔珍稀的自然地景奇蹟——在海拔落差僅約400公尺、路程不到3公里的地理空間
中，竟涵蓋了從海岸到高山的植群變化。

稜線上的松樹巨木，是不可錯過的景觀，此處向前可望見頭料山。

金毛杜鵑為台灣原生的杜鵑花，嬌豔的花色為步道增添美感。（攝影｜張學璽）

　　植物與地質學家們推測，這般奇景應源於台灣島誕生之後，曾歷經四次冰河期，而讓生長於溫帶地區的落葉林木，有機會從當時無水的台灣海峽南遷至台灣；在最後一次冰河期過後，島嶼環境逐漸變得溫暖潮濕，使得常綠闊葉林在中低海拔更為強勢，落葉樹種只能往高海拔退卻。那麼，大坑地區為什麼能保有大量落葉林夾雜於闊葉林間呢？主因之一便是滿山遍谷看似平凡無奇的礫石！正是因為頭料山層礫岩易崩、壤土層薄的特性，導致闊葉林無法全面佔領，才能造就這般奇蹟地景，讓數十萬年後的我們，得以一窺島嶼生態演替的奧祕。

　　冰河孑遺植群的生命故事與礫石緊密關聯，是整個大坑頭料山系特色，並非5-1號步道區域所獨有，可惜的是在其他步道上，相思木棧滿布，對多數人來說行走其上必須小心翼翼，便很難分神領略林相細緻變化。選用唾手可得的礫石修繕鋪面，不僅是因手作步道理念重視就地取材、便於常態維護，也為了兼顧遊憩需求之餘，延續環境珍貴風貌。期許5-1號這條以頭料山層礫石砌成、通往頭料山的步道，能夠持續傳遞古老地景的故事。

## 攻佔都市郊山的水泥步道

登山健行時，你曾注意過腳下的步道鋪面是什麼材質嗎？

2012 年的世界地球日，千里步道協會在全國環境 NGO 會議上，提出「天然步道零損失，水泥步道零成長」的願景，盼能從預算結構、發包機制、民間認養、工程改革等面向，著手遏止國土水泥化的現況。

為進一步得知步道現況，以具體的數據訴求縣市政府落實公民倡議，千里步道協會、荒野保護協會與自然步道協會等民間團體，主動發起「雙北郊山步道鋪面調查」，將步道鋪面細分成六種樣態：自然、水泥、木棧道、枕木／木屑、石材、碎石、其他人造物，培訓志工以公民科學家的方式來調查。

歷經兩年多的訪調，發現台北市水泥步道比例將近 75 ％、總長超過 80 公里，天然步道（毫無人工鋪面）的比例僅存一成。至於新北市，水泥步道雖然比例只有約27％，但包括使用棧道、枕木等人工物鋪設的步道比例，也佔新北市郊山步道的64％。

爾後千里步道與台中文山社大步道學入門課師生，自2017到2018年，花費兩年時間進行大台中百里步道鋪面總體檢，結果顯示台中市有55％的步道已經水泥化，各種工程鋪面將近30％，尚保有天然土路的步道美學的僅有18％。

除了政府發包委外設置的設施，例如涼亭、桌椅、觀景台、垃圾桶、運動器材與廁所，我們在步道上，也發現為數不少由熱心民眾自發設置的人工設施，包括泡茶桌椅、菜園、遮雨棚、健身器材，甚至自行「建設」為羽球場、籃球場、土風舞場、卡拉OK等。如此郊山「客廳化」、「菜園化」乃至「健身房化」的現象，除了暴露出公部門在郊山步道管理上的缺失，社區居民與山友疏忽了步道環境的公共性，也讓步道成為傷害、破壞郊山生態的重要元素。

大坑步道由於鄰近台中市區，被視為台中市民的後花園，因此上述的鋪面衝突在此山區更是完整呈現了各種樣態，大坑5-1步道可以說是大坑步道群最後僅存的較為自然的步道，也因此包括主婦聯盟台中分會、荒野保護協會台中分會等組織也積極參與守護台中家山、關注步道水泥化與設施化的行動。

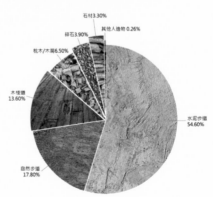

石材3.30%
其他人造物 0.26%
碎石3.90%
枕木/木屑6.50%
木棧道13.60%
水泥步道54.60%
自然步道17.80%

2018年台中步道鋪面調查的結果

# 綠蔭山谷中的卵石土徑

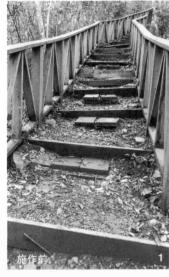

施作前 1

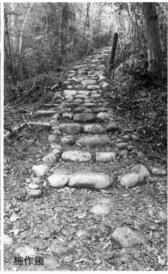

施作後 1

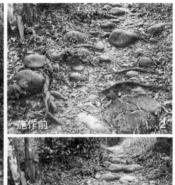

施作前 2

施作後 2

　　大坑5-1步道是大坑步道群中保持較為原始風貌的特色,現地屬於顆粒較大的卵礫石層,植被生長良好,樹林覆蓋度高,因而能保護住土壤免於沖刷,且使用者相對較少,踐踏衝擊不似其他嚴重,緩坡處大致維持自然土徑,有大大小小出露的塊石尚能減緩沖刷。原本在陡坡段落也是以相思木做懸空棧道,但在林下容易濕滑、腐朽,且間距大,並不好走,還需常更換材料。2017年說服台中市風管所將一段頹壞的工程木棧道拆除,由我們改以現地卵石為主要材料,設置約28公尺、40階的連續砌石階梯。隨後則在入口處、沿線選擇沖蝕較明顯、樹根裸露的區段,局部埋設塊石,自然銜接兩側原有塊石,防止沖刷,自然回填,若不特別指

出,大概難以識別。在陡坡開始前或結束後的平緩部位設置橫向排水設施,發現夏季午後雷陣雨時,土石淤滿的速度很快,沖刷量其實比想像中的大。

　　2017年施作後,時至2020年底巡檢,只有一階稍微鬆動而重新埋設;而鄰近的相思木棧道,則在2016和2019年都有過替換紀錄。顯見在坑谷相對潮濕的微氣候條件下,砌石設施的效益顯著優於木棧道設計。更重要的是,任何設施都不該連續鋪設,僅僅在坡度太陡無法改緩,以及已經產生沖蝕問題的地方才需要介入設施處理,非必要處實在不必費力鋪設,維持自然土徑還是上策。例如台中市府委外工程在2019年參考手作砌石工法,於志工施作段落前後延長石

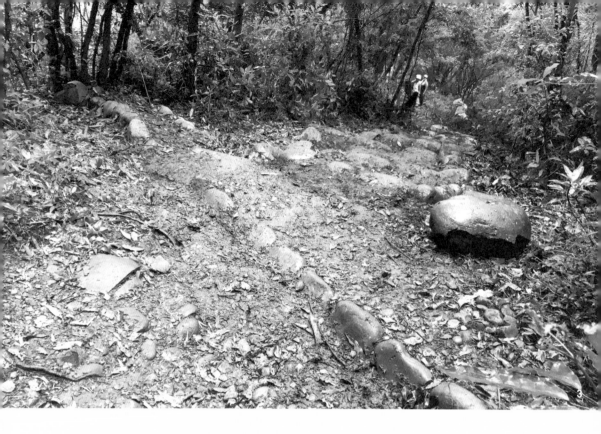

階鋪設，但擾動原有穩固鋪面後，卻忽略排水，加上塊石未深埋土中固定，不到半年周邊土石流失，作為踏階與路緣的塊石反而絆腳，反倒造成新的步道問題。

### ① 卵石階梯

逕流沖蝕使木棧鋪面表土流失，造成卵石裸露，且因環境潮濕卵石上易生青苔，行走不易的情況下遊客往兩側踩踏，加重植被破壞。木棧道拆除後，將現地卵石重新砌成階梯，減少逕流的沖刷力，同時也能增加行走的方便性與安全性。運用卵石鋪設階梯，應盡可能挑選表面平整的大塊石，且在踏面前緣要注意「龍抬頭」（邊緣上翹），才可避免因石面圓弧導致腳滑。

### ② 砌石鞏固樹根

步道表面由於長時間的逕流沖刷，除了石頭裸露使步道崎嶇，增加行走的不便外，樹根的表土流失後，也易裸露與懸空，再加上使用者不斷的踩踏，樹根受傷後病菌容易侵入；而且懸空的樹根，嚴重時也可能會讓整棵樹傾倒，並影響到步道的使用安全。因此，將現地的卵石回填於步道凹陷處與樹根裸露處，同時，也設置適當砌石階梯，減緩沖刷。

### ③ 砌石導流棒

為減少步道的逕流量，利用現地卵石於適當的位置設置導流溝，橫向排出逕流水，減緩步道沖蝕。但需考量下邊坡的植被是否能承受出水沖刷，找到適合導流的位置。

## 步道看點

**1 相思木棧道**

獨特的相思木棧道,是大坑1號到5號步道最知名的特色。以相思樹原木搭建的相思木棧道,沿稜線蜿蜒,帶有不規則的扭曲,不像一般步道筆直、死板,在山林間創造出一種與自然融合的優美景致,像是童話中的場景,也提供山友挑戰木梯的驚險新奇。不過,木棧濕滑、有些間距過大,要謹慎慢行。

**2 油葉石櫟**

又名小西氏石櫟,是殼斗科的中小喬木。在殼斗家族中,它的果實頗大,可到3公分寬,外觀為扁球形,殼斗包覆不到1/3,有戴著草帽的娃娃頭,模樣相當可愛,深受人們喜愛。它在大坑的頭料山周遭有不少族群,每年的3~7月是花期,直到隔年的7月開始果熟,這時候可以上山來賞果。但它的果實是山區動物重要的食物來源,所以請觀賞就好,盡量不要撿拾喔。(攝影|朱泰樹)

**3 黑松亭旁台灣五葉松**

大坑最具代表性針葉樹種,主要分布在5號與5-1號步道稜線上。最大的這棵,樹幹胸徑超過50公分。台灣五葉松為台灣特有種松科植物,主要分布在中央山脈約300~2000公尺山區,但在平地也能種植,是最常人工栽培的觀賞松樹。

**4 台灣馬醉木**

大坑山區常可發現許多中高海拔的植物,台灣馬醉木就是其中之一。它通常分布於中高海拔地帶,越往北部,因東北季風影響,分布的海拔就越低(稱為「北降作用」);但在頭料山,不到1000公尺的地方就有其蹤跡。台灣馬醉木名稱由來,有一說是因具毒性,馬吃了會像喝醉一樣搖搖晃晃。它屬於杜鵑花科的常綠性小灌木,花期約在2~4月,壺形的小花像是白色小鈴鐺,掛滿枝頭,極具觀賞價值。(攝影|朱泰樹)

  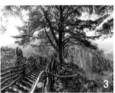  

1　2　3　4　5

### 交通方式

大眾運輸:可從東勢搭乘265、271及272公車,於頭料口站下車,再步行600公尺抵達登山口。惟公車班次較少,去回程皆須事先查好班次以免錯過。自行開車:由中興嶺往協中街(香菇街)方向直行約1.5公里,至協中街257-1號位置,依指示牌右轉斜頭巷,即可達登山口。

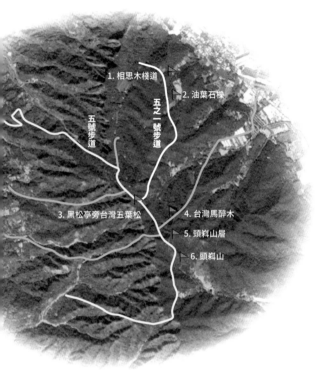

1. 相思木棧道
2. 油葉石櫟
五之一號步道
五號步道
3. 黑松亭旁台灣五葉松
4. 台灣馬醉木
5. 頭料山層
6. 頭料山

**5 頭料山層**

頭料山層的上部是以礫岩為主，並夾雜著砂岩；下部則是砂岩為主，時而夾雜著粉砂岩與頁岩。位於電塔處裸露的地層為上部構造，露出的礫石是最大的特徵。此處容易風化崩落，降雨時常造成水土流失與崩塌，形成惡地地形，植物在此不容易生長。

**6 頭料山**

在2010年台中市與台中縣合併前，標高859公尺頭料山，是台中市的最高峰，名列台灣小百岳。山形陡然聳立、氣勢宏大，越接近頭料山，一些在中高海拔才能看到的植物也會慢慢增多，如紅毛杜鵑、馬醉木等，山嵐飄渺之間，常讓人以為身處高山。展望良好，有一顆一等三角點，可眺望台中市區。（攝影｜張學豐）

6

# 14

高雄市
## 半屏山步道

# 默默守護
# 城市的靠山

文｜侯沛彣（高雄第一社區大學專員）　攝影｜侯沛彣、顏歸真

半屏山，一座獨立山體，位於高雄這座重工業城市之中，朝夕迎接三鐵共構帶來的人流與車潮。清代曾有鑿石場和煉灰廠，日治時期成為軍事防禦重地，戰後配合國家經濟建設，開鑿半屏山石灰岩，鋪成城市中的道路、砌成人們安居的家。

1997年採礦權終止，半屏山轉身成為國家自然公園場域，提供人們休閒遊憩。行走於林蔭中的手作步道，欣賞沿路石灰岩地形與生態風光之時，也探索步道上曾有的軍事與採礦歲月，並在山頂瞭望台，展望高雄城市與海灣。

## 步道小檔案

▶所在縣市：高雄市楠梓區、左營區
▶海拔高度：170公尺
▶里程：1～2公里
▶所需時間：1小時（來回）
▶路面狀況：原始山徑、木棧道、碎石級配、鋼構階梯

▶步道型態：四個登山口進出
▶難易度：低
▶所屬步道系統：壽山國家自然公園
▶周邊串聯步道：龜山登山步道、壽山登山步道

### 步道特色

▶東側步道為昔日的石灰岩採礦道路，白色岩層裸露，在陽光照耀下光亮如雪。

▶東側山腳下的沉砂滯洪池（半屏湖），在4～9月雨季時蓄水成湖，是賞鳥的好去處。

▶春季3～5月以及秋季10～11月間，登瞭望臺有機會觀察到過境猛禽的英姿。

▶步道旁遺留日治時期的軍事遺跡，包含山上的碉堡和山腳下的軍事隧道入口。

▶西側步道上，常見從山頂崩落的大塊石灰岩，形成步道上壯觀的風景。

小時候還沒親眼看過半屏山，就聽過半屏山由來的故事。有位老人在某天來到一座山的山腳下賣湯圓，一顆一元，兩顆兩元，三顆不用錢，人們爭先恐後來吃三顆的免費湯圓。有一天，出現一位年輕人，竟然只點一顆湯圓，引來大家嘲笑，這時，老人現出真實的仙人身分，收這位正直的年輕人為徒，並告訴大家，所吃的湯圓是山上的白土搓出來的，眾人回頭，才發現山已經有半邊消失了。

這個傳說不知起源，卻寫實呼應了半屏山的特殊造型與遭大規模開採石灰岩礦的坎坷身世。

## 單斜山形，美如畫屏

半屏山位在高雄市左營、楠梓兩區交界之處，它的名字，在清代末年的地方採訪文獻《鳳山縣采訪冊》中已經出現，文獻中形容：「平地起突，高二里許，長六里許，形如列幛、如畫屏，故名。」這座美麗單斜構造山形，因奇特的造型，成為當時著名的景點。

二次大戰後，台灣經濟漸漸起飛，各項建設陸續展開，水泥需求量大增，而水泥的主要原料就是石灰石。半屏山與鄰近的壽山、大小崗山等淺山群，就是由石灰岩層所構成，因此，從1950年代起，半屏山便開始開採石灰岩礦，大規模的炸山、挖山持續不斷。

將這段挖山的過往對應到傳說，猛然發覺賣湯圓的故事似乎成真了！只是挖山的土不是被吃下肚，而是鋪成車走的路、砌成人住的房，以及各種各樣的建設與工程。

1990年代中期，政府限制西部採礦，水泥業逐漸往東遷移，而半屏山的開採

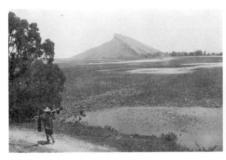

日治年代的半屏山，還看得出這座單斜構造的山，有如畫屏之美。（攝影｜勝山吉作）

現在所見的半屏山，已因半世紀的開採水泥礦和自然侵蝕，失去險峻山形。

則到1997年才終止。此時，清代文獻中描述的「如列幛如畫屏」的險峻山形，已然消失，加上自然力的侵蝕，山體高度從223公尺降為約170公尺，被挖除的40公尺厚度的半屏山石灰岩沉積層，經學者推估，是歷經了萬年之久才形成的呢。

## 昔日礦場變身國家自然公園

半屏山經歷近半世紀的採礦歲月，後續經過多年的植生綠化，才終於柔化了地表斑斑的開採傷痕，而山腳下的五個滯洪沉砂池（又稱「半屏湖」），也進行了人工溼地的棲地營造。1997年，政府成立「半屏山自然公園」，開始興建木棧道、涼亭、瞭望臺等設施，卸下礦場身分的半屏山，隨即又被賦予休閒遊憩的定位。但是，當年環保意識不興，許多民眾上山私闢休息區、開吉普車入山狂行，破壞環境。後來，高雄捷運工程穿越半屏山山體、高鐵工程為了闢建聯外道路，鏟去了半屏山尾稜，這座小山在歷史洪流中，持續受到各種不可逆轉的侵襲，滿足了不同年代人們的需求。

經常可在地上看到耳莢相思樹扭曲旋轉的莢果。耳莢相思樹生長迅速，耐旱適應力強，為造林樹種，從山腳到山頂都有蹤影。

2011年，半屏山與鄰近的龜山、壽山、旗後山等高位珊瑚石灰岩地質的獨立郊山群，被納入高雄「壽山國家自然公園」範圍，這條線形綠帶不僅是高雄城市之肺，更是都會區裡生物得以生長繁衍的重要庇護所。半屏山雖然植被林相不如壽山豐富，然而，約4公里長的步道，路徑明顯，人跡不多，環境清幽，成為忙碌的高雄人得以即刻遁入自然、放鬆喘息的所在。

## 稜線東面步道，傳唱昔日的採礦史

走上半屏山，稜線東西兩側的步道，景觀各異其趣。稜線以西為天然次生林林；稜線以東，則保留著昔日採礦的殘跡。

想要探訪半屏山的東面，可從半屏湖登山口起登，一路走在木棧道上，沐浴在陽光之中。到了半屏湖，沿著溼地邊緣，就走入了銀合歡、相思樹等人工造林裡，還能清晰聽到山腳下傳來高分貝的鐵路列車行駛聲、高樓設施運轉聲。此時，腳下的木棧道騰空跨越一道又一道尺寸驚人的水泥排水道，令人不難想像雨

季來臨時的大量雨水，狂亂奔流地表再匯入半屏湖的景象。

　　經過湖畔的賞鳥亭之後，開始沿著Z字型步道緩緩爬升，因林木較為稀疏，一片雪白的步道在夏季豔陽的照耀下，整片發著光，彷彿正在向步行者傳唱昔日的採礦史。沿途可以觀察活躍於地表的小動物，例如常常在步道上晒太陽的斯文豪氏攀蜥、穿梭在落葉中覓食的長尾南蜥、露出漂亮靛藍色尾巴的麗紋石龍子。目前，這條步道尚有公務行車需求，以利維護山上設施物以及支援緊急救難，因而在部分陡升路段使用水泥鋪面，方便行車也減少地表侵蝕。

　　登上山頂瞭望台後，眼前是開闊的視野，可以俯瞰楠梓市區，甚至還能展望更遠處的左營軍港及台灣海峽。這個山頂制高點，也是觀察候鳥過境的好地方。高雄市野鳥協會每年3〜4月和10〜11月，會來這裡記錄過境鷹群的生態，並設置望遠鏡，現場進行解說導覽。根據近年的觀察，這裡常見的過境鷹群包含赤腹鷹、紅隼、遊隼、燕隼等，同時也能看到東方蜂鷹、鳳頭蒼鷹、大冠鷲等本地留鳥的身影。

　　通過瞭望台續行往北，山形漸漸窄縮，步道路寬也因為貼近陡峭的下邊坡而

半屏山東面的步道，即是採礦後裸露的石灰岩層，見證半世紀前的採礦現場。

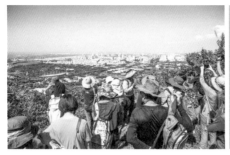

山頂瞭望台視野極佳，可展望高雄捷運線、世運主場館、以及左營軍港。

山頂制高點也是觀察候鳥過境的好地方，圖中的赤腹鷹，腳上正抓了一隻高砂熊蟬。（攝影｜鄧柑謀）

變窄，泥土路面起起伏伏，若是遇到下雨會變得溼滑泥濘，行走時須格外專注。步道最北端可行至北砲臺堡壘，這座日治時期的軍事設施位於高雄煉油廠上方，西面的砲口朝向左營軍港。

## 稜線西面步道，石灰岩地形上的濃密森林

至於半屏山的西面，則是屬於古亭坑層泥岩的地質，可以近身觀察石灰岩的各種樣貌，在半屏山山頂附近，還看到石灰岩張裂的峽谷地景。西面孕育著比東面更為豐富的天然次生林林相，從翠華路登山口起登，隨著季節不同，可以聞到不同的氣味：當楊桃樹開花結果時，空氣中會飄來濃濃的香味；若是遇到掌葉蘋婆花季，則是傳來難以招架的強烈氣味，令人印象深刻。

（上）長尾南蜥 （下）多線南蜥

**生態焦點——步道上的蜥蜴**

春季乾燥少雨，步道被厚厚的落葉覆蓋著，行走在山友稀少的西側林蔭步道中若聽見地表傳來窸窸窣窣的聲音，尋聲而去很容易發現「多線南蜥」的蹤跡，這是一種極適應人為干擾的強勢外來種，在1992年時首次於高雄發現，靠著不分季節的胎生繁殖力，到了2007年已滲透台灣中部以南地區，並在野外建立穩定族群。另外還有「長尾南蜥」，其特徵是頭部兩側各有一寬黑帶，從吻端經過眼睛延伸到尾巴；常常在步道上晒太陽的台灣特有種「斯文豪氏攀蜥」，長可達31公分，分布於全島海拔1500公尺以下地區，是台灣攀蜥屬中，體型最大也是最常見的，受驚嚇時會有明顯的伏地挺身威嚇動作。

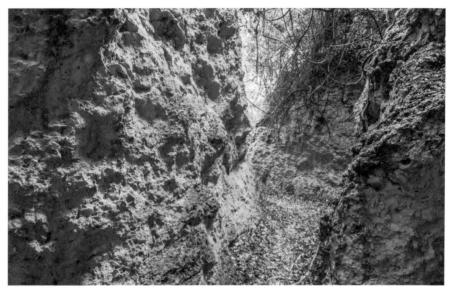

走在半屏山西面步道，可以近身觀察石灰岩的各種樣貌，山頂附近則有石灰岩張裂峽谷。

步道上方，是遮天的榕樹、血桐、構樹林，隔絕了烈日，隨著步伐不斷邁進，翠華路上川流不息的車聲以及穿越山體的捷運呼嘯聲，漸漸遠去，讓人終於能靜下心，慢慢地，聽見了五色鳥、白腰鵲鴝的美麗鳴唱，看見了白頭翁在灌林叢中跳上跳下，還有美麗的翠翼鳩在地上散步。

## 一草一木將生命接回來

半屏山在定位為「國家自然公園」之後，管理處一點一滴以極其龜速於地質年代累進的速率，一草一木地將生命接回來。半屏山步道系統若要朝向永續的方向經營，傾向以最低擾動的方式來經營與維護。

這樣的想法，在2020年有了新的嘗試。千里步道協會在2020年與高雄市第一社區大學合作開設「步道學入門課」，將手作步道的理念，引入地方。協會在拜訪國家自然公園管理處後，有幸獲新上任的陳貞蓉處長支持，經過管理處、協會、社大三方討論與現勘之後，選定以半屏山步道做為推廣手作步道理念實作場域，解決石灰岩地質步道有不易排水又容易受侵蝕的問題。

經過數次現勘，我們觀察到東面步道在斜坡上有路面沖蝕的問題，但是因為

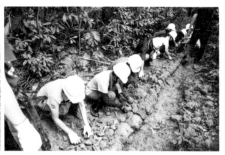

西面步道可以看到山友自行鋪設的步道，缺乏整體規劃。

以手作方式抬升步道行走面，改善不易排水又容易受侵蝕的問題。（攝影｜蕭孟曲）

當時山頂瞭望台正在進行整建工作，以及有救難等行車需求，短期內較難以手作步道方式介入。

　　至於綠覆率較高的西面步道，相對環境較為潮濕，常年溼度維持在60%～80%之間，夏季常有集中降雨，常造成泥濘。每當進入雨季，其中一段兩側邊坡較高的步道，山壁滲出的地下水和邊坡表面的雨水，便往低處匯聚到步道上，造成積水泥濘。在這個路段可以觀察到不同時期的工程階梯步道，例如碎石鋪面的仿木階梯，或木隔框階梯和水泥排水道。這些做法原是為了排水和減少步道土壤流失，然而缺乏整體規劃，設計上階高太高，且踏面沒有確實回填夯實，在眾人長久踩踏下，造成階面凹陷，後續只好在凹陷處補放土包袋或大塊石灰石，作為水的消能和人的踏點；接近涼亭的平坦處，是大地形最低窪處，積水泥濘難行，因此，我們選定此處以手作方式來做步道改善。

　　11月初連續兩天的手作步道實作日，幸運地在雨後進行，讓參與的步道學學員、社大工作者、管理處志工們，能直接觀察現地積水與步道泥濘的狀況。在兩

**季節限定——4～9月・馬卡道澤蟹**

「馬卡道澤蟹」是台灣特有種的淡水蟹，主要分佈在柴山地區，棲息於湧泉或淺溪旁的土質洞穴，雨季時容易在泥濘的地表發現其蹤跡，屬於雜食性。之前曾經被誤認為是恆春半島常見的黃灰澤蟹，2009年經DNA鑑定確認為新種。雨季期間步行於西側步道至涼亭附近時，有機會在步道旁觀察到馬卡道澤蟹的蹤跡。

天實作中，共有61人次在步道師群的帶領下，在低窪處協力完成30公尺長的浮築路，以疊石的方式抬高步道面，讓人得以行走；大家也合力改善了兩處合計7.5公尺長的溪溝。大家都很驚訝，只花了兩天時間，就能看到這麼明顯的改變。在實作現場也陸續遇到山友經過，有人好奇而停下腳步，詢問、理解，學員們在現場直接聆聽多元使用者的需求與回饋，在對話互動中，進行反思。

## 享受自然也關心自然

高雄身為台灣南部的工業重鎮，座落其中的半屏山難逃經年累月的地形破壞、汙染、噪音、光害、山友不當行為等，在地方環境團體長期努力下，才終於促成國家自然公園的成立。然而，要落實環境的永續，惟有每個人深刻理解自我的行為會對環境產生的影響。

邀請你來到交通易達的半屏山，欣賞沿路石灰岩地形與生態風光，並在山頂瞭望台展望高雄城市與海灣。更歡迎你在雨季過後到來，行走林蔭中的手作步道，觀察土路、碎石級配步道、木棧道、鋼構造等不同的步道設施，是如何與水共處。細心觀察、發現問題，尋找幫助自然恢復生機的方法，讓這座高雄人的私房小山，得以生機蓬勃，長長久久。

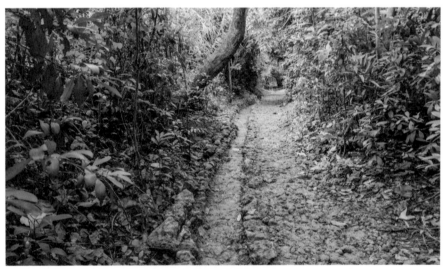

完工後的手作步道，人水分道，保護環境不易被侵蝕破壞。

# ◀ 來自海洋生物的石灰岩 ▶

石灰岩表面風化的痕跡。

　　在距今約200萬年，台灣南部仍為一片深海，海底的淤泥緩緩堆積，形成「古亭坑層」，此地層廣泛分佈於台灣南部。半屏山則在「古亭坑層」上，覆蓋著石灰岩層。

　　石灰岩主要分布在半屏山東南側及稜頂，它的形成主要來自海裡的珊瑚及生物碎屑，其發育造礁過程可分成幾個層次：第一階段以葉片狀珊瑚的生物碎屑為主要沉積，第二階段來自多樣化生物碎屑沉積物，第三階段出現以碎屑為基底長出的珊瑚，生長形態多樣化。

　　在半屏山石灰岩中可以觀察到不少海洋生物的化石，像是珊瑚、石灰藻、有孔蟲、貝類、海膽等，其岩層原本厚達約40公尺，在半屏山開採之前，化石處處可見，但經過多年採礦之後，地表僅存石灰岩殘跡。

　　由於珊瑚礁石灰岩的主要成分是碳酸鈣（$CaCO_3$），當地表抬升形成陸地時，石灰岩將面對弱酸雨水的風化侵蝕，迫使碳酸根和鈣離子分離，使得珊瑚礁石灰岩逐漸溶解在水中流走，稱為「碳酸化作用」，會在地表形成各式各樣的地形，例如岩洞、鐘乳石、張裂峽谷等，成為值得欣賞的特殊地景。

石灰岩中的貝類化石。

# 砌石浮築，
# 觀察水流的動能

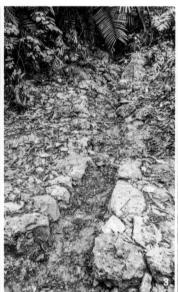

半屏山步道的地質較為特殊，主要由珊瑚礁形成的石灰岩及青灰色泥岩組成，石灰岩走起來堅硬，但是遇到雨水沖刷仍然會有侵蝕作用，產生的沖蝕溝由於很難開挖埋設塊石，所以不容易處理；而平緩段落，珊瑚礁孔隙雖然利於透水，但是很容易被泥岩沖刷下來的細泥覆蓋填塞孔隙，導致積水泥濘。在靠近翠華路的平緩步道，更因為步道就位於兩側高、中間低的谷地，因此水流無處可排。步道在乾季時極為硬實好走，但進入降雨集中的5～9月時，常常因為排水不及而造成土路積水泥濘，加上從上邊坡流洩而下的大水，在邊坡沖刷出一道一道的溪溝，快速帶走邊坡與步道上的土壤，造成邊坡植被的根基流失，影響植被的穩定度。

為了解決積水泥濘的問題，施作方式是抬升步道行走面、砌出水道路徑，最後在路面上鋪以嵌合的石灰岩碎石並做夯實，讓水能下滲進入水道，順流至涼亭旁的大管徑水泥管向低處排洩；同時整理上邊坡的兩處大、小溪溝，以大石頭做溪溝的邊緣，溪底則觀察水流洩而下的方向，在衝擊面設置大石頭，創造水流經過一道一道的消能之後，能減緩流速並減少沖刷。

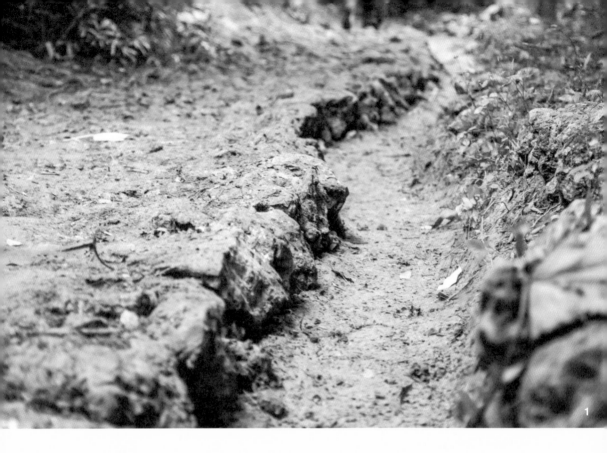

1

① 砌石浮築路

　以砌石抬升行走面，並保留適當寬度的溝渠，同樣以砌石施作另一側溝壁，以區分人行步道與水流的通道。

② 夯實步道面

　浮築後的砌石內側，回填以碎石夯實步道面，並穩固步道面的塊石，確保不會滑動或流失。

③ 整治邊坡溪溝

　整治上邊坡的溪溝以引導水流，避免不定向邊流。在溪溝兩側溝壁，砌塊石以保護溝壁，而且要選夠大的石塊，至少要種入土中三分之一高度，才算穩固。塊石溝壁邊保有孔隙，不影響馬卡道澤蟹活動。

④ 溪溝底部設消能石

　想像水流在溪溝往下的撞擊前進動向，在溪溝底部，間隔適當間距埋設塊石並在溝底塞滿小塊石，以減緩水流，防止沖蝕。

### 步道看點

**1 半屏湖溼地**

半屏山東側坡在1997年停止採礦後進行植生綠化，並由水泥公司在山腳下挖了五個「沉砂滯洪池」，高雄市政府在2006年後設置為溼地公園，湖畔主要栽種銀合歡與相思樹，並設有賞鳥亭，可觀察到雁鴨科、鴴科與鷺科鳥類。如今從湖畔望向山壁，能隱隱約約觀察到一層一層的採礦痕跡。若在每年10月至隔年3月間的乾季時造訪，可走入乾涸的河床，等到雨水滋潤的5月至9月時，這裡又會滿載湖水，換上一片欣欣向榮的綠意。

**2 高雄捷運隧道**

半屏山也是欣賞日落的好地方，當步行至高雄捷運隧道的正上方時，親見看著轟轟隆隆從山體駛出的高雄捷運列車時，內心也會跟著土地一起共鳴。

**3 榕樹與巨大石灰岩岩塊**

行走在半屏山西側的步道旁，常見巨大崩塌的石灰岩塊，榕樹會伸出長而綿密的根系緊緊攀附，根系除了沿著岩塊表面生長，也會鑽入節理縫隙中，以吸收水分，植被的附著也讓生物們得以獲得蔽護的生存空間，讓土壤有機會慢慢累積，而榕樹向著天空伸展出的茂密樹冠，為步道遮天而營造出林下的宜人溫度。

**4 大岩壁**

從登山口前往中央瞭望臺的途中，當經過這片大岩壁和巨大石塊之間的一線天景觀後，天空突然闊然開朗，也表示即將抵達瞭望台了。

**5 山頂瞭望台**

山頂瞭望台可俯瞰高雄市區，往西可見捷運世運站、國家體育館、左營軍港、以及楠梓區右昌密密麻麻的建築。被馬

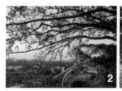

### 交通方式

**大衆運輸：❶捷運、台鐵、高鐵：**搭乘台鐵或高鐵至新左營站，或高雄捷運至左營站二號出口出來，沿「站前北路」步行至半屏山山腳下，右轉接半屏山後巷可抵達半屏湖登山口、後巷登山口；左轉沿翠華路而行，可抵達翠華路登山口、萬姓公媽祠登山口，步行時間約15分鐘。**❷公車：**搭乘紅53、205公車，至半屏山公園站下車，可抵達翠華路登山口；或搭乘紅51、301公車至半屏山後巷站下車，步行約5分鐘可抵達後巷登山口。**自行開車：**由國道1號經鼎金系統交流道，銜接國道10號高雄支線，至左營端經翠華路北上，可抵達翠華路登山口、萬姓公媽祠登山口；或轉明潭路接環山路抵達半屏湖登山口、後巷登山口。

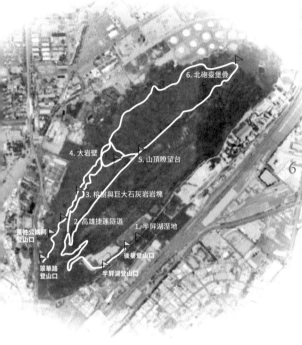

路、工廠、水泥城市包圍的半屏山，在城市中猶如孤島般的存在，也因此成為猛禽過境、覓食、棲息的場域。因此，山頂瞭望台也是觀察春秋過境猛禽的好地點。根據鄧柑謀老師的記錄，春季4～5月候鳥北返繁殖，秋季10、11月南下渡冬時期，登上山頂瞭望台，有機會能欣賞到赤腹鷹、紅隼、遊隼、燕隼等過境猛禽，而本地的蜂鷹、鳳頭蒼鷹、大冠鷲則是此山的常客。

## 6 北砲臺堡壘

依據高雄市舊城文化協會2018年〈半屏山日治時期戰備設施先期調查計畫成果報告書〉指出，半屏山上的北砲臺堡壘建於1944年，是二戰末期防禦高雄要塞（左營軍港）設施的一部分，見證當年的峰火歲月。步道行至北邊的盡頭即會抵達北砲臺堡壘，它是由三層結構組成，步道旁看到的兩個砲口是最下層、也是最大的結構，為鋼筋混凝土材質，砲口朝向左營軍港，走入內部通道可通往彈藥庫房和東側出口。

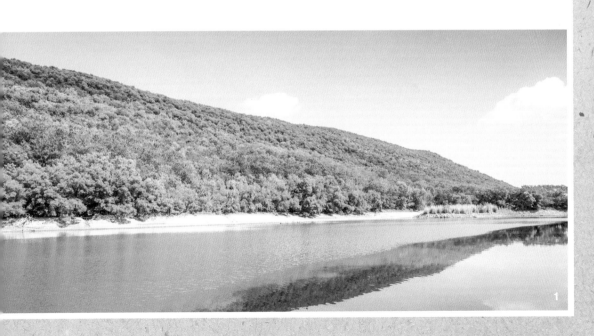

# 15

新竹縣
## 千段崎古道

# 通往昔日風華的
# 北埔天梯

文｜蔡宛璇（藝術工作者）　攝影｜回看工作室

　　在新竹蔥鬱綿延的淺山土地上，遍布著蛛網般交織的小徑，那是伐林墾荒的先民們，以無數足履一步步踏出，再經過無數雙手的打造和整頓而成。

　　而這些蜿蜒的眾多山野小徑中，有一條區域內最長的石階山徑，因其超過千階的陡上坡路，被稱為「千段崎」。在隱沒山野數十年後，它終於走出長輩的記憶，重回社區懷抱，沿途的桂竹林、石板伯公、老屋、豬圈等生活遺跡，正要悄悄訴說關於先民開墾山林的點點過往。

## 步道小檔案

- ▶所在縣市：新竹縣北埔鄉
- ▶海拔高度：420～530公尺
- ▶里程：380公尺
- ▶所需時間：30～40分鐘（單程）
- ▶路面狀況：石階、原始山徑
- ▶步道型態：可形成環圈
- ▶難易度：低～中
- ▶周邊串聯步道：姜家大院步道、石硬子古道

## 步道特色

- ▶千段崎古道有「北埔天梯」的名聲，為客家先民挑運物資的路徑，原本有1413階，目前尚保存400多階石階，走在竹林間的古道上，可緬懷過往的歲月。
- ▶千段崎古道由附近溪谷中取石打鑿鋪設而成，周邊居民亦取石廣泛運用在疊砌住宅、橋樑、田埂等。
- ▶千段崎的石階高僅10公分，是為了方便先人挑負扁擔上下陡坡的貼心設計。
- ▶可與鄰近的姜家大院連走成為一個〇形環圈，則約需半天時間。
- ▶若時間充足，可搭配南外社區、油點草自然農場的社區遊程，用一天時間細細品味山村風光。

村民共同建造的蝶形生態池，復育蝴蝶生態和有機香草，打造生態友善的聚落共好之地。（攝影｜李美美）

離開了竹東市區，映入車窗的風景一路青翠，直到進入北埔——從漢人角度，這座新竹縣最晚開發的客家山城，保留了相當數量的歷史建物和傳統生活空間。出了北埔市街向南，約莫再十分鐘車程，便能抵達一片由丘陵、溪流和山景為地景的村落——南坑村。新舊屋舍沿著鄉間坡路，小群鋪展於矮丘和河岸間，上下錯落著大小不一的蔥綠林地。這是許多人進入南坑的第一印象。

兩溪匯集而成的大坪溪，在這裡形成一處較寬廣的河灘地，南坑村裡十年來勤勉耕耘的社區再造工作，就在此處開成翩翩蝶蹤，落實為一處生態友善的聚落共好之地。

## 藝術協力，社區文化考古

2009年，我和法籍聲音藝術工作者澎葉生，與南坑村的社區居民共同展開為期一年多的藝術進入社區計畫，共同挖掘「地方文化、社群再造與藝術創造」三者間能夠對話出的可能樣貌。

我們在頭三個月裡，和社區核心成員以重拾老記憶和老技藝為目標，邀請年長居民傳授傳統手藝、在地北管子弟班的演奏重啟、錄音。透過這些轉身、凝視

與拾取，部分社區成員，或許多少重新認可了自身所處環境的珍貴，或許也為建構群體文化自信的工程，添加了一點柴薪。

當第一期計畫接近尾聲，我們苦於探問，接下來什麼事能凝聚社區價值，並誘發社區工作持續滾動？這時，退休回鄉定居，並熱心公共事務的徐焜明先生，向我們提到大南坑的蔥鬱丘陵裡，那條幾乎早已被鄉人遺忘的「千段崎」。

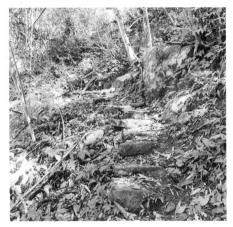

百年前，以溪石打造而成的千段崎，隨社經發展，被鄉人遺忘在草莽間。

## 塊塊石階，牽繫南坑聚落發展

對徐先生而言，那一代的山林以及千段崎，牽繫著南坑村聚落的發展故事。

一百五十多年前，墾戶陳尾生家族隨著姜秀鑾為首的「金廣福」拓墾事業，來到北埔一帶開墾，沿著大坪溪一路深入，後落腳大南坑山區，成為此區的開墾先驅之一。陳家以周邊桂竹資源，製作粗紙銷往鄰近各地而發跡。但大南坑一帶山勢陡峭，尤其遇雨坡路泥濘濕滑，不便通行，有礙對外往來或運送物品。因此陳尾生決定以一家之力，請來打石師傅，就地取鄰近溪石，打石造階，費工費時鋪砌出一條石階山徑，順陡坡蜿蜒而上，共1413階，居民便以「千段崎」稱之，有的甚至以「北埔天梯」別名喚之。

建造千段崎的陳家當時的住所，現今地上物已消失。（照片提供｜陳權欣）

早年生活痕跡，遺落在千段崎旁側樹叢間，這只破裂的老碗，古樸美麗。

從此「千段崎」成了這一帶通往南庄東河古道的起點、通商往來的要道，舉凡牲畜販賣、貨品往來、嫁娶通親、迎神廟會⋯⋯無不取道於此，造福了鄰近鄉人。陳家當時並在靠近千段崎頭段的家屋旁，燒煮茶水，無償供行路人飲用，傳為一段地方佳話。而每年冬收後，周邊居民則會集結組織，自主進行千段崎的維護工作。

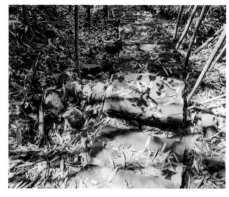

青苔和落葉，在灰黑濕亮的石階襯托下，充滿了生命感。

1970年代以降，台灣的社經發展幾經轉變，山上住戶陸續遷居北埔市街或其他城鎮謀生。千段崎，逐漸因少人使用而荒蕪。1980年代，千段崎因周邊產業道路的建設，被阻切成數段，頭段部分的石板，更遭人偷盜而不知去向，最後全段僅存400多階。從此它的名字，再也不被地方人提起，只封存於老一輩的記憶中。

在徐先生提供的資料和鼓舞下，我們決定和村長為首近十位的社區夥伴，一起進行千段崎的踏查。在此出生成長的徐秋双先生，已經七十多歲，說他記得這裡的山和路，走在最前頭，用刀斬除擋住去路的高大雜草和竹子，動作俐落敏捷！當我隨著他們，抬腳踏上第一段現存的千段崎石階時，抬眼望去，那些充滿有機細節的石階，整齊堆疊而上，每一塊階面上的青苔和落葉，在灰黑濕亮的石色襯托下，充滿了生命感。

這些石階，原本就是這山這水的一分子。從遙遠他方來到這裡落腳的人們，將大石塊從溪裡取出、鑿切打磨，直到這些石塊成為足以承載他們生活的一部分。而這些人和後面幾代，也漸漸地成為了這山這水的一分子。當時，我走得滿懷敬意，深深覺得這條路依然能帶給當代的我們「聯絡」的意義，但不只是把人從這村帶到那鎮，和從現代帶向過往，而是把值得個人覺察的訊息或豐厚的地方脈絡，帶回到「現場」。

我們意識到，千段崎的存在和經歷，正是社區的珍貴資產，但當時北埔鄉內中生代以降的鄉人，對這條古道早已一無所知，遑論外界。於是我們和社區夥伴，將第二期的計畫定為「走向百年千段崎」。

## ◀ 充滿智慧的打石技藝 ▶

　　在沒有機具的時代，人們運用石材砌
造設施時，如果想要得到特定大小、形狀的
石塊，就會用到打石、剖石的工法。甚至在
挖土機效能不如今日強大的年代，連開挖公
路遇到阻擋的大石頭，也要徵召手工打石師
傅，把大石分解至可以搬動的大小。

　　打石的工法是：

1. 觀察大石的紋路與整齊度，在二分之一處
   以墨斗彈一條線，以「鑽仔」用小槌，打
   出一排方形孔洞，深度需足以放入粗胖的
   「鏨仔」。

2. 用大槌輪流打擊鏨仔。若打的石頭較大，
   可在鏨仔兩側先放置鐵片楔，夾著鏨仔
   打，使裂痕更深。

3. 當石頭出現明顯裂痕，就可以用鐵撬棒撐
   開，將大石一剖為二。然後，重複同樣的
   工序，將石頭剖鏨到需要的大小。

（上）在石頭表面打出方形孔洞後，放入粗
胖的「鏨仔」，再以大槌輪流搥打，讓石頭
裂開。（下）獲得2020年榮譽步道師的范光
政耆老，出身千段崎附近的北埔外坪村。

　　不同地方的地質影響了石材的軟硬、紋理等性質，因此打石的工法以及相應的工
具，會呈現地方性的差異。

　　千段崎的鏨石與一般理解的打石工法有所不同，根據南外村葉貴霖村長的口述，
清代陳家請來打石師傅，是直接在大南坑溪谷的大石上剖石，當時一塊錢工資可以打
四十塊石階。現在千段崎古道入口處的人家與溪谷邊界處，留有一塊當時打了，但是
並未取下的雙排鑽仔鑿過的孔洞。特別的是，鑿痕不是在二分之一處，而是偏向上
方，而且同時存在兩排鑿孔。

　　據村長說，當時在鑽仔鑿孔之後，不是用鏨仔，而是將木頭削尖，躋進孔洞，然
後在木頭上澆水，木頭慢慢被水浸潤而膨脹，使得石塊裂開，形成很平整的平面。

　　千段崎的石階，高度多在10公分上下，據說是特殊設計。因以扁擔挑負民生物資
上下陡坡時，富有彈性的扁擔會上下晃動，挑者多會順著扁擔下沉反彈之際，順勢往
上踩一階，只要石階高度與反彈抬升的高度相同，且每一階一步的韻律對應得上，走
起來就會非常省力，如此符合人體工學，可以說是相當具有智慧的工法。

## 凝聚人與土地，走向百年千段崎

　　我們為對應自然資源的地方產業史、聚焦過往地景和勞動方式的生活記憶進行口述訪錄，和村民們一同為沿途地點命名，以及進行周邊生態基本調查。最後，製作「千段崎地圖」，並舉辦了「油筶火集體重返千段崎行動」，集結了許多以往不曾參與過社區活動的老中青居民，是令人難忘的一次行動。

　　這一切的一切，我們都希望指向一個核心：怎樣透過行動過程中的逐步對話和追索，最終建構出社區不同世代心中的那條「千段崎」，以及涵括在其中的社群意義。我們與社區夥伴形成了共識：不要用快速便利的方式去重建它，不要讓它成了一條脫離地方紋理的步道。我們希望找到方法，能銜接實際的修復工作，同時又能落實彼此剛建構的價值共識，一步步，試著真正地走向它。

## 千段百階，手作慢修

　　於是，我們邀來了當時甫成立四年的千里步道協會，在社區夥伴帶領下一同走訪千段崎。他們透過結束後的討論會，向大家說明千段崎本身步道工法的獨特之處，並提出能夠在有限經費下操作，又兼具連結內外社群功能的「步道志工假期」做法。

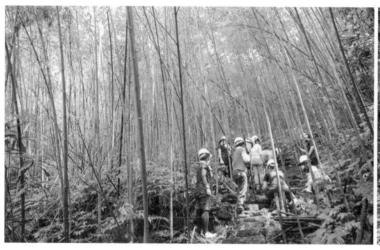 

以手作步道方式慢慢修復千段崎，落實大家對社區的價值共識。（攝影｜千里步道協會）　左側駁坎上方，是現存千段崎入口，清涼的山氣層層而下。

但因社區集會空間的建構和後續社造組織工作等，似乎更迫切要去實現，因此，直到2019年秋季，在各方機緣和資源的匯聚下，「重現北埔天梯——千段崎手作步道工作假期」，終於在千里步道首次造訪的九年後，得以正式啟動，且於2021年底完成現存段落的修復工作！

## 走踏觀聽，千段崎重生之歌

現在，如果你想探訪千段崎，其實非常容易！首先，你會到達一家緊鄰溪畔、居高臨下的家屋旁（這是當地大戶姜家媳婦姜彭榮良女士的住所）。家屋下方和溪流間有一小塊可停車的平台，平台旁的土坡，正是原本千段崎的起點。

行過家屋前，水泥路右旋繼續一路陡上。接著，你會感到一股涼爽氣流降下，或是聽到風吹竹林的沙沙聲響，告知來人，你正走進的，是一段主要由孟宗竹和林蔭蕨類所構成的綠意。再往前，你會看到右側有一寬闊平面，那是千段崎建造者陳家的舊址，斜對面還有一排石板鋪立的豬欄遺跡，這旁側，清涼的山氣順著和青苔融為一體的古老石階層層而下，這便是千段崎現存段落的入口。

踏上千段崎石階的同時，也就被夾雜著桂竹的樹林景象包圍。陽光在此側的山坡顯得節制而優雅，篩過竹林搖曳在石板上的光斑會跟人玩捉迷藏，不遠的

入口不遠處左側，被幾棵大樹圍繞的「烏龜石」。

高處幾聲大冠鷲悠揚地叫喚。五色鳥、小彎嘴畫眉隱藏身影，卻從樹梢間傳出叫聲，測試著這屬於低海拔林地的空間深度。

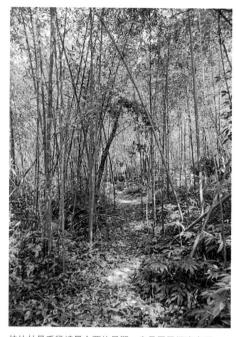

桂竹林是千段崎最主要的景觀，也是居民經濟來源。

繼續踏石階上行，眼睛習慣林蔭後，會開始發現各種關於綠的層次。左側此時出現一顆巨大「烏龜石」，據傳這巨大岩石量體，因開路和開墾時難以移動或破鑿，而被留在了原地。圍繞著大石生長的幾棵樹，如今也長得十分高大，形成幾分天然祭壇的氛圍。

再拾階而上，大約從這裡開始，石階型態變得較為整齊。竹林中的石階路，在不同時段不同季節不同天候下，呈現各種景致趣味。像是在雨後，飄落在青綠石板上的眾多灰黃土褐竹葉，恰好替取徑此路的鞋履，充當天然的止滑墊。

當你走出桂竹林，剛好也踏完現存的最後一階千段崎石階，來到一片以先驅植物為主的雜木林。我們在2010年製作千段崎文化地圖時，和村民賦予此處「崗頂」的名稱，不過幾年前，這裡還是種薑的園地呢。

沿著崗頂往前，不一會兒，只要願意彎身撥開枝葉，向左下林地探索，還能拜訪隱藏於左側雜林內，古意十足的樹頭石板伯公，雖已幾乎無人祭拜，卻仍信守看顧一方山土的承諾。

而你如果是順著崗頂左側方向前行，有一條窄徑，可以通往不遠處被在地人稱為「天空之城」的姜家大院。

落腳在千段崎附近的墾戶姜家，在姜阿石領導下，在這裡進行造紙、植樹、農耕，致使家族人丁興旺。六十多年前，姜阿石決定自橫山烏泥窩購來磚瓦，雇工挑磚上山，於土角厝家屋原地，建造這棟磚造挑高式三合院。

但三十幾年前，家人搬離，房屋日漸頹圮。社區人不忍見老屋荒頹、故事被

隱身在樹林裡的樹頭石板伯公，仍看顧一方山土。

遺忘，取得屋主同意，花費數年，舉辦「牽人背瓦」等活動，以社區之力完成修復。老屋重生後，社區經常在姜家大院舉辦活動，傳承社區故事，透過老屋，翻開時代的新頁。

走在千段崎上，只要稍稍仔細觀察，沿途兩旁都散落著一些過往經濟生產活動的景觀遺留，還有組織生活起居的物質痕跡，讓我們得以懷想百年來山林環境的變遷。這些故事流動與物質共感的交叉投射，也就在這一走一踏一觀一聽中，逐步地匯聚成人們共同的歷史圖像。

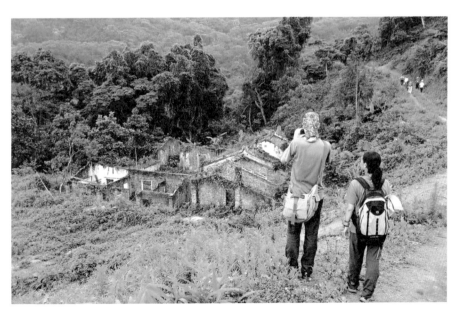

即使是修復前的姜家大院，也讓許多人對山中耕作安居的過往，有了實際的連結與投射。

# 耐心做工，學習自然慢慢做功

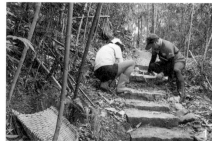

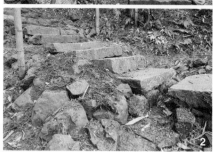

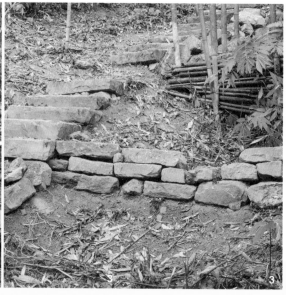

千段崎古道原本陡上一千多階的規模，被後來興建的產業道路切成多段，行車用的產業道路以之字形迂繞的方式多次穿越古道，多數古道在道路施工過程中被推落的土方掩蓋、破壞。

僅存的這一段較完整的段落，則因年久失修，古道石階向下傾斜，甚至崩落位移。由於當初石階是由下而上建造，每一層石階都壓住下一層，也被上一層所壓住，因此牽一髮動全身，只要有一階位移，全部結構需要重組。

造成石階位移的主因，在於石階兩側過去是牽牛走的路。因牛不走石階，只能踩踏土路，久而久之形成石階兩側凹陷的沖蝕溝，導致石階的路基流失。因此，重整階梯看似簡單，卻須耐心從兩側沖蝕溝分段設置停損土石、消能截水的節制壩，讓大自然慢慢做功，在節制壩後留住土石淤積恢復基礎。同時，在做石階整理時，需同時做側溝的砌石邊坡以便鞏固路基。

## Ⅰ 石階位移重整

石階的調整，是需要耐心的工作。一方面要善用周邊的穩定結構作為控制點，以塊石疊砌，將邊石結構傳導鞏固石階基礎；並且要在石階下方挖掘適當的基礎，配合石板背面形狀，於凹陷處填埋小塊石，確保石階外側保持些微龍抬頭，以使由上往下走的步履不會傾滑。

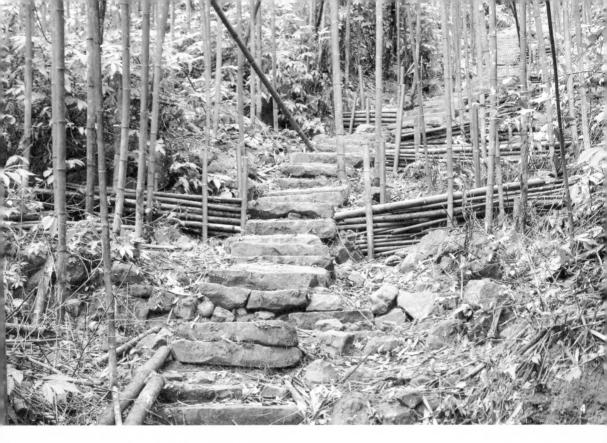

②　側溝砌石邊坡

在做石階整理時，需同時做側溝的砌石邊坡，防止側面被水沖刷。然後，在逐層砌石邊坡構築中，嵌入石階，務必做到逐層被上方石階壓住，也與邊側駁坎嵌合形成穩定的結構。

③　砌石節制壩

步道兩側是早期牛走出來的牛路，加上長年的雨水沖刷，會造成邊坡的流失，長久下來會慢慢侵蝕步道本體。以現地石材在邊坡做成節制壩，降低水流的動能，減緩沖刷，同時留住土石，日積月累慢慢回填堆積成坡。

④　竹編節制壩

由於現地倒竹蔓生阻擋去路，而沖蝕溝節制壩缺乏足夠的石材，因而將經營竹林的農家整理下來的眾多竹材，打橫放入直立的竹林之間，藉以收納多餘的竹子，又能發揮填塞底層縫隙，讓水消能、回填土石的效果。

## 步道地圖

### 步道看點

**1 雙排鑿孔打石石塊**

千段崎原先入口人家與溪谷邊界處，留有一塊當時打過的石塊。與一般打石不同的是，上面竟同時存在兩排鑿孔。

**2 陳家舊址和豬圈石板**

路的右側空地，就是最初建造千段崎的陳家舊址，一旁千段崎入口旁的幾塊石板，是陳家豬圈殘餘，引領我們想像此地曾有過的日常生活場景。

**3 烏龜石**

巨大的岩石，因開路和開墾時難以移動或破鑿，而被留在了原地。烏龜石周圍還長著幾棵大樹，是整條千段崎石階路幅最開闊之地。（圖／見P.251）

**4 桂竹林**

周邊豐富的桂竹資源，讓建造千段崎的陳家，最初得以製作粗紙銷售而發跡。

**5 牛路**

從前貨品往來，靠的是人力或者用牛隻駝載，人走石階，牛走石階旁的土路，日積月累下，石階兩側走出了明顯凹陷的溝槽稱之為「牛路」。

**6 崗頂**

千段崎石階的盡頭，桂竹林不再，而是一片以先驅植物為主的雜木林。

**7 樹頭石板伯公**

出了千段崎石階的左側林地下方，立著姜家人早期祭拜的石板伯公。客家人以伯公（土地公）作為開發領域的中心或聚落指標，最常見在風水佳地或大樹下設立伯公香位，但不一定需要神像。這處的石板伯公造型古樸簡單，介於原形石頭伯公和小廟造型的石板伯公之間，反映了當地打石文化，也訴說過往與土地的緊密連結。

### 交通方式

大眾運輸：目前無大眾運輸工具可達。自行開車：由國道3號高速公路，新竹竹林交流道下，接富林路（縣道120）三段往竹東方向，右轉上竹林大橋，進入竹東市區，從東寧路往北埔方向接大林路（中豐公路），進入北埔的長興街（竹37）、大林街（竹37）、大坪路（竹37），經過南外社區活動中心到大南坑路（竹37-3），往香品源民宿（左側岔路）方向到底。

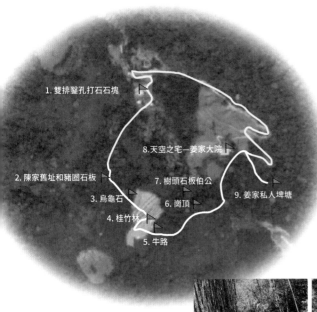

1. 雙排鑿孔打石石塊
2. 陳家舊址和豬圈石板
3. 烏龜石
4. 桂竹林
5. 牛路
6. 崗頂
7. 樹頭石板伯公
8. 天空之宅－姜家大院
9. 姜家私人埤塘

## 8 天空之城－姜家大院

姜家人丁興旺，六十多年前，姜阿石自橫山烏泥窩購來磚瓦，雇工於土角厝家屋原地，建造這棟挑高三合院。但三十幾年前，家人搬離，房屋頹圯；歷經數年修復，現成為社區營造的重要據點。姜家大院視野絕佳，從屋旁梯田上方，可遠眺群山，直到新竹海岸。（攝影｜陳紹忠）

## 9 姜家私人埤塘

引地下湧泉而成，分為上下兩池，上池風景更加幽靜。

6

7

9

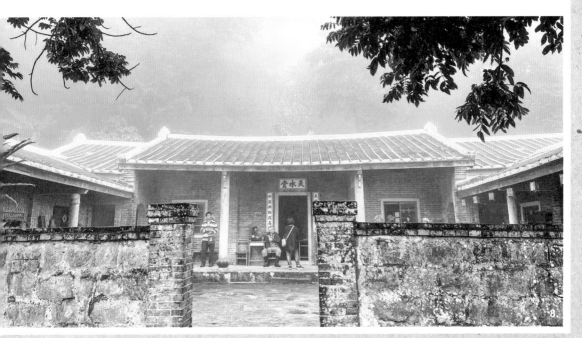

8

# 16

高雄市
## 龍肚國小後山生態步道

# 守護孩子的
# 龍貓森林

文｜邱靜慧（美濃愛鄉協進會總幹事）　攝影｜美濃愛鄉協進會

　　在高雄美濃的茶頂山腳下，有一座森林小學——龍肚國小，學校後方正好有一座小山，山上有涼風徐徐、蟲鳴鳥叫，也能登高展望村莊，是體育課、音樂課、自然課最佳的戶外教室。

　　這座後山面積雖僅約3公頃，卻像是宮崎駿的龍貓森林，陪伴著鄉村孩子的童年時光，散播著愛護生態的種子。以此處為基地，可銜接到天弓路的七彩彩虹路線，是龍肚國小學生從幼稚園到六年級，一年要走一條的秋季遠足路線；或是以龍肚國小為中心，走訪四周客家人文景點、體驗美濃的豐厚與質樸。

## 步道小檔案

▶所在縣市：高雄市美濃區
▶海拔高度：120公尺
▶里程：1公里
▶所需時間：30～40分鐘（單程）
▶路面狀況：原始山徑、土木階梯、　木棧道、砌石階梯等

▶步道型態：雙向進出
▶難易度：低
▶所屬步道系統：無
▶周邊串聯步道：龍肚國小天弓路、　黑川校長紀念步道

### 步道特色

▶全線有林蔭遮蔽，路徑大多沿著稜線上下而行。

▶冬春乾燥涼爽、夏秋潮濕多雨。

▶為開發過後的次生林，交雜著桃花心木、錫蘭橄欖、竹林、鐵刀木。

▶沿途有生態池，為獅子頭圳第三幹線引水而成，蘊藏豐富多樣的野生動物資源。

▶山頂展望良好，可眺望村莊與田園。

高雄美濃的龍肚國小，是校區內擁有一座小山的森林小學。進入校門前，你得先通過一條水圳，然後依序穿越前庭、校舍、司令台，映入眼簾的是沒有圍牆阻隔的青蔥綠意。循著綠意往前延伸，經過紅土跑道、開闊的操場、孩童的歡笑聲後，隨即進入後山，被森林簇擁在靜謐的氣氛中。生態池中開著黃花的台灣萍蓬草，照耀在陽光下如寶石般閃耀的翠鳥，紅黑相間的朱鸝粗啞叫聲，都洗滌著你的身心。

朱鸝　　　　　　　食蟹獴

翠鳥　　　　　　　莫氏樹蛙

龍肚國小因擁有一座小山，生態資源豐富，許多台灣美麗的原生動物，都在校園伴隨孩子學習成長。

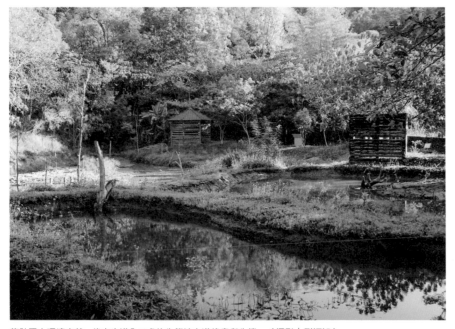

龍肚國小環境自然，後山步道入口處的生態池充滿綠意與生機。（攝影｜劉福裕）

彩裳蜻蜓

斑龜

老師經常利用生態豐富的後山,作為教學場域。

## 陪伴童年的後山

位在玉山尾稜東側的茶頂山腳下,依傍著荖濃溪,龍肚國小所處環境得天獨厚。學校所在的龍肚庄,在清乾隆即開庄,清朝時開鑿了龍肚圳、日治時期有獅子頭圳,使得水利灌溉便利,清朝便有米倉「頭龍肚」的美名。

學校所稱的後山,名為上坑山,原是日本昭和年間(1928-1935)龍肚國小附設農業補習學校的「實習農場」。轉型為生態園區的規劃,源自於1994年邱龍妹校長治校時期,融合「田園教學」的新課程改革,建構出生態館、沼澤生態區、林間步道三大區塊。

田園教學的理念,吸引了新世代的教師們紛紛投入,抱持著「開放教育、處處是教室」的理念,帶著孩子在後山挖掘水池、種植水生植物、編製竹筏進行清淤、上山修補木棧道。

多位教師早已接觸過千里步道協會,他們的生態教育理念與行動,與手作步道精神也一拍即合,卻直到2016年「故黑川先生之碑」再現的行動,才正式萌發實際在後山操作手作步道的機緣。

## 手作步道在美濃的萌芽

黑川先生即黑川龜吉，是來自日本群馬縣的教育家，於大正六年（1917）擔任瀰濃公學校（美濃國小）第三任校長。考量到瀰濃庄學區廣闊，任內設置北側的崁頂分校（杉林上平國小）、南方的手巾寮分校（美濃吉洋國小），以及東側龍肚分校（美濃龍肚國小），為美濃的現代教育打下基礎。

1920年地方制度改正，瀰濃庄改名美濃庄，年底11月22日黑川校長不幸病故於任內。傳說黑川校長病篤臨終前，曾寫了一封遺囑，大意是：「我的病已不能痊癒了，我死之後，就請把我埋在月光山最高處、能看見學校的地方吧！」

黑川對美濃辦學貢獻之大，讓仕紳感念甚深，因此在他過世後，由當時美濃庄長、繼任校長、仕紳等十四人發起建碑籌款，完成黑川校長遺願，讓他在美濃田尾坑的山腰上，日日夜夜看顧美濃這塊土地與孩子們。

然而時過境遷，將近百年前的紀念碑，早已被淡忘在山上，通往紀念碑的路徑，也被刺竹雜木所遮蓋。2015年，台師大研

田園教學的課程規劃，在後山建構出引領孩子進入大自然的林間步道。

通往「故黑川先生之碑」的手作步道完工後，美濃國小校長每年都帶著孩子上山進行紀念儀式。

究生陳威潭，在荒煙蔓草中找到此碑。為了重現文化遺跡，2017年，千里步道協會的徐銘謙受美濃愛鄉協進會邀請，策劃她在家鄉美濃第一次的「手作步道工作坊」，重新修復前往紀念碑的上山道路。

手作步道完工後，美濃國小校長每年帶著孩子上山，恢復從前的紀念儀式，現在還多了上平、龍肚、吉洋三所學校的參與。利用與維護的頻率變高了，使得上山的土石步道，至今仍完好如初。

## 危機四伏的木棧道

黑川校長紀念碑步道的修整，滋養了龍肚國小手作步道的勇氣。

當時，龍肚後山步道面臨了幾個問題：步道上的木棧道，雖然校方定期修補，仍不敵白蟻囓食的挑戰，多處木棧板腐朽不堪，一踩就斷、顛顛危危。加以當初的選線，是沿著地界脊線繞一圈所設計，使得上山下山都很陡，為此所設置的木階梯，又因階面旁側沒有收邊，階面土石流失，與用來踩踏的木橫擋形成跳欄般的高低落差，更增加了行走的危險性。

---

## ◖ 樹山 ◗

在當地人眼中，龍肚後山是一座「樹山」。客家人稱種植樹木造林的山為「樹山」，以伐木維生的行業則稱為「作樹山」。美濃在日治時期即開始廣植柚木與鐵刀木，後山也種有這兩種樹木。

鐵刀木是銀紋淡黃蝶（遷粉蝶）的食草，每到端午節前後，黃蝶大發生的美妙景象，在龍肚校園隨處可見，小朋友在操場追逐黃蝶的身影煞是可愛。柚木客家人稱「船底樹」，是夥房、菸樓建築作為桁樑的重要材料。

後山因種有鐵刀木，每到端午節前後，便在龍肚國小上演銀紋淡黃蝶大發生的美妙景象。

後期此區則以刺竹為經濟產業，遺留的大片竹林，現為當地社區大學「竹編班」年年取竹的地點之一。

---

每年雨季過後，學校不僅要雇工除草，還得在棧道基座補上支撐的木柱、在階面層釘上止滑條、抽換腐壞掉的木板等，花了許多力氣維護，卻並未降低使用的風險。因為安全顧慮，老師帶孩子爬後山的機會減少了，當初設置後山生態園區的理念打了折扣，影響了師生對生態小學的情感認同。

## 不只做步道，是修補整體環境

在勘查整條路線之後，徐銘謙提出了拆除木棧道的建議，主張應追溯後山使用的歷史路徑，考量山體地形與集水範圍，標示具環境教育意義的資源點，重新規劃親山近林的動線。

不過，木棧道拆除是件大工程，需有集體共識作為支持。因此，在與行政處室討論後，決定先讓師生一起認識手作步道的觀念，並召開焦點座談，由黃鴻松主任從後山農場的歷史照片、生態園區的轉型引言，接續著徐銘謙從百年歷史地圖、地質敏感區、區域降雨等基本分析，進行概念的澄清與討論。

勘查討論的過程中，發現生態池上方山谷，也就是老師作為生態教育的大樟樹所在位置，有幾道沖蝕溝，因此使得大樟樹根部水土流失、根系裸露、留不住養分，而致健康失衡，若放任問題不處理，將導致大樟樹傾倒死亡。因而經與校方討論後，將此步道範圍以外的環境課題，納入需優先處理的範圍。

釐清議題後，也確立了工作處理的優先次序，包含拆除平緩段落已腐朽的高

步道修復後，因水土得以保持留住養分，老樟樹重獲生機。

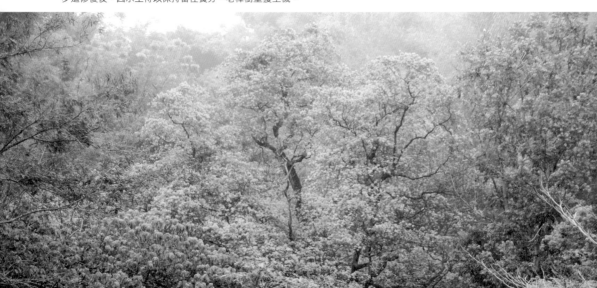

架木棧道；拆除陡峭路段的木階梯，重新建立之字路線上山；並處理生態池上方谷地的沖蝕問題，讓老樟樹根系土壤慢慢回填，也減少生態池的淤積。解決的問題不只是步道，而是著眼於環境整體系統的方案。

## 腳踩泥土的鬆軟與安心

2019年的冬月，終於展開第一階段的步道修整實作。除了龍肚國小教師的積極參與，還有畢業校友、社區夥伴，以及屏東大學USR搖滾社會力的學生，與來自台灣各地的步道志工共襄盛舉。

高年級孩子帶著運動飲料上山，為大家補給水分，並幫忙搬運廢木料下山，累了就在山頂平台享受涼風，對著山下朗聲呼喊同學的名字，歡快愉悅的心情也深深感染了揮汗勞動的志工們。

原先以為拆除木棧道是大工程，但過程正如徐銘謙每回工作前介紹工具與使用方法時說的：「一開始慢，熟悉後就會快了！」合計百位志工的能量，開工僅短短一日，木棧道幾乎拆除完畢，隨後的三個工作天，其他主要工項也都完成了。

「以後爬山，會更感謝幫忙鋪設步道的人！」這是參與志工最普遍的心得。千里步道協會步道師江逸婷說：「過去只有鋪設步道的經驗，拆除木棧道是第一次，深切體會做設施前一定要三思而後行。」

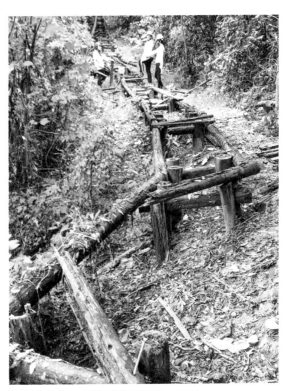

拆除腐朽的高架木棧道，恢復腳踏實地，安了心。

親身投入在拆棧板、搬石頭、砌步道後，龍肚國小的姜春妙老師說：「我感覺到了腳踩泥土的鬆軟與安心，未來能放心帶孩子爬山！」而原本葉子掉光的參天大樟樹，在步道施作半年後，也已重現生機，恢復亭亭如蓋的面貌。

龍肚國小的孩子，一起幫忙搬運廢木料下山。

## 人與自然的重新融合

修補環境，帶來人與自然之間的重新融合。愛護自然和人類活動，並不是像原本想像的截然二分：既非大興建設讓人毫無限制地進入自然，也不是完全不做任何干預。尤其在淺山區域，人本來就是自然的一部分，對自然有深層的了解，才能找出適切行動的可能。這條步道也是大家送給學校百年校慶最真摯的賀禮了。

現在，也歡迎大家來到美濃時，可以走入這個美麗的學校，感受與自然融合的里山校園。你可以在後山入口的生態池，欣賞翠鳥、蜻蜓、斑龜等展現的盎然生命力，幸運的話，還能與保育類的可愛食蟹獴相遇呢。然後，

為老樟樹處理環境問題，體會人與自然之間的良善關係。

踏上師生同心協力改造的後山步道，站在山頂平台享受徐徐涼風，眺望山下的鄉村景緻、綠野田疇。或是，以龍肚國小為中心，走訪四周的客家人文景點，認識

# ◀ 木棧道並非萬靈丹 ▶

所謂的「木棧道」，根據《林務局步道工法設計手冊》定義，是指「懸離坡面或環境地形表面之工法，包含高架化的結構體或植入崖壁之橫向結構樑」。也就是說，沒有架高離地的，就不是木棧道；直接以木頭放置在地上的，稱之為「伏地階梯」或「土木階梯」。

有一段時間，台灣步道開始流行做架高木棧道，最具代表性的案例是1998年台北芝山岩環山的棧道工程。好處是可以減少對路面的踐踏衝擊、保護植被與根系，防止遊客走到路外，避免對周邊環境造成更大的影響，而且可以克服陡峭或崎嶇的路面，幫助保持規律地爬升。

但是近年來開始出現「棧道瘟」，算是一種流行過後必然會出現的流行病，小到棧道潮濕生苔易滑倒、木頭被蛀蝕腐朽、釘子翹起、護欄斷裂、基礎淘空；大到崩塌傷人，如2020年鐵砧山觀景平台邊坡崩塌、平台基礎淘空，不一而足。

此外，架高棧道本欲保全生態環境，但施工過程搬運外來材料，往往導致棲地破壞，例如高美濕地以及墾丁陸蟹步道等爭議。

當這些問題發生，管理單位往往只能拉起封鎖線，封閉設施、禁止進入，等待未來爭取到預算，才能再以工程方式修復。而下次工程施作，依然沿用棧道形式，只是常常轉而尋求不容易腐爛的材料來取代木頭，例如塑膠仿木、硬木或加強防腐。但是，塑膠仿木還是會變形、脆斷，防腐的木頭也只是稍微延長時效，在潮濕環境下也難以避免生苔，最離譜的是，有些步道甚至是在毀壞的木棧道旁平行再做一個新的木棧道。只是改變使用的「木頭」材質，而非重新思考「棧道」之必要性，設施維護的難題仍然不斷發生。

涉及到將人架高、遠離地面的設施物，必然存在安全風險，日常維護管理的頻率必須更加頻繁；若使用頻率不高，拆除工作也困難重重，所需費用甚至比興建經費更高。如果建置在災害潛勢地段，常有基礎崩塌之虞，則形成浪費。

其實要解決步道問題，最好優先採取其他工法，不要貿然採用棧道。若確定有必要建置，則例行的結構巡護、上護木漆保養、止滑設施、掃除掉落的枯枝落葉腐植質等，都是必須持續進行的維護工作。

說到底，最上乘的工法，是在同樣通行目的之下，減少設施的建置，才是最容易維護管理的步道。

# 守護後山的 砌石階梯與駁坎

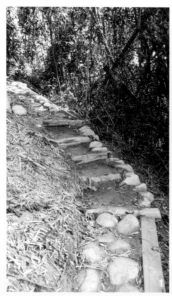

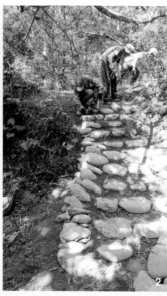

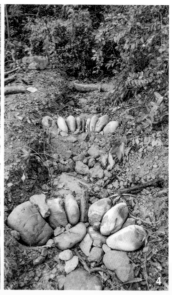

　　龍肚國小後山雖然不高，但是受限於校園用地範圍，最初規劃的步道路線，沿著校地邊緣環繞一圈，因而兩端上下到山頂稜線的路徑都非常陡峭。當時選用架高木棧道，經過十多年因白蟻蛀蝕，多次修補，問題依然沒有解決。伏地階梯兩側沒有收邊，雨水沖刷階面流失，與用來踩踏的木橫擋形成高低落差，行走起來有如跳欄。

　　根本解決之道應該是重新選線，局部改道，並將危險的木棧道全數拆除。拆除時須將鐵釘悉心拔除，腐爛的木頭可以用來焚燒作能源的轉化，鏽蝕的鐵釘加以回收處理，並將拆除後尚可堪用的木材回收再利用，使其成為改線後的橫木護坡材料。

　　另外，谷地中的集水區，因短時強降雨，切出多條蝕溝，流下去的泥土淤積在下方生態池中，須不時請怪手清淤；而老樟樹根部裸露，有健康甚至傾倒的疑慮，須優先處理。

## ① 土木階梯與路緣

　　將拆除下來的木棧道，利用其中尚未腐爛且堪用的原木，做成土木階梯，同時再利用一些卵石與拆除的長木板作為路緣，避免步道面的土壤流失。

## ② 砌石階梯

　　當原有的坡度過陡時，則利用砌石階梯的方式，將坡度拉長變緩，同時在階梯

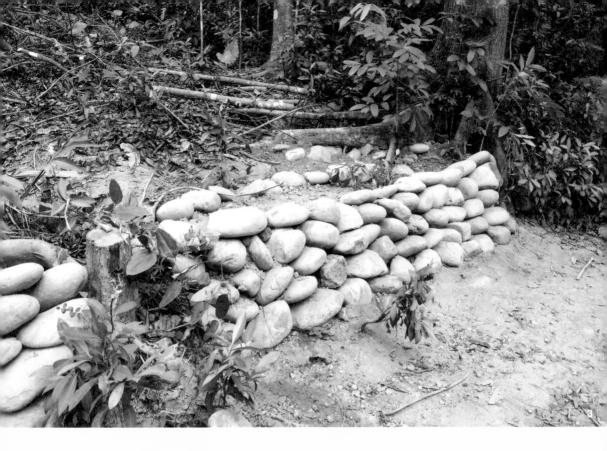

旁邊砌石，穩固基礎也保護邊坡不被雨水沖刷。

③ 砌石駁坎

因現地的石材不足，在水利署河川局媒合下，高屏砂石公會請疏濬鄰近美濃溪砂石的業者，提供附近荖濃溪的卵石，以作為在老樟樹下方砌石駁坎的材料。這段砌石駁坎除了保護邊坡之外，同時也保護了樹木的樹根，避免因土壤繼續流失而倒塌。

④ 節制壩

沖蝕溝內，利用卵石與現地的風倒木做成節制壩，參考日本福留脩文「近自然工法」固床工的作法，分段施作層層消能，減緩水流。且砌石以尖端面朝向水流，加強對水流消能的力道，避免溪溝因沖蝕加深危害邊坡。

### 步道看點

**1 生態池**

利用自然的高低落差,將流經校園的獅子頭圳水引入,打造而成的人工濕地,可作為生態復育與水質淨化之用。共有四池,校園的廢水收集後抽至最高池,藉由不同的水生植物,層層過濾,再回到水圳之中。水池周邊生態豐富,池中種植了台灣萍蓬草、穗花棋盤腳等特別的原生植物,這裡也是後山生物最喜歡的地方,白腹秧雞、翠鳥都是常客,甚至保育類的食蟹獴也會來拜訪呢。

**2 老樟樹**

樟樹是低海拔代表性的原生樹種,在曾為農場的後山中,是園區植被從人為作物,自然演替到原生植物的指標性樹種。高高的樟樹,是大冠鷲等猛禽經常停在上面休息的棲木。作步道時,刻意在樹下留下泥土路徑,也常有鼯鼠活動的痕跡。老樟樹旁邊則有幾棵粗壯的桃花心木,是美濃、六龜一帶區域造林的優勢樹種。(攝影|劉福裕)

**3 林間教室**

此區步道是平緩的木棧道,棧道旁特別引人注意的,是錫蘭橄欖與蒲桃。錫蘭橄欖和榨油的油橄欖不同,屬於杜英科,一年四季,總有紅葉夾雜在濃密

### 交通方式

大眾運輸:❶旗美快捷:由高鐵左營站搭車,於旗山站或美濃站下車,再轉乘E25高旗六龜快線往六龜方向,於龍肚站下車,步行17分鐘可抵達龍肚國小。❷美濃區公車:於美濃車站搭乘「庄頭巴士」廣興—龍肚線(紅線),可於龍肚國小下車,乘車資訊可至高雄客運網站查詢。自行開車:從國道3號,接國道10號往旗山端出口,接台28線往六龜方向,約11.1公里後,即可抵達龍肚國小。

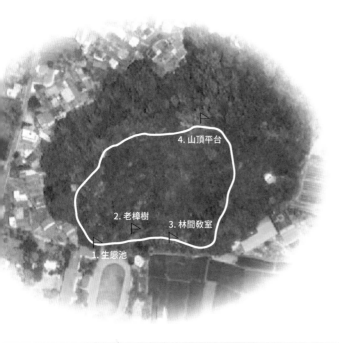

4. 山頂平台

2. 老樟樹

3. 林間教室

1. 生態池

的綠葉之中。成熟於冬天的果實，是松鼠、鼯鼠喜愛的食物，也是師生撿拾取來製作「橄欖醋」或「蜜漬橄欖」的山零食。夾雜其中的蒲桃，客家人稱「白果仔」，頗像白色的蓮霧，也是早年物資缺乏時的童年零嘴。（攝影｜劉福裕）

### 4 山頂平台

後山名為「上坑山」，高度僅126公尺，站在山頂平台可眺望校舍、村莊及田園景緻。享受徐徐涼風中，可遙想龍肚曾經為湖的景況，以及先民是如何開鑿水圳、開闢良田，讓龍肚平原成為六堆歷史上著名的米倉。（攝影｜劉福裕）

**順道一遊**

## 從龍肚國小出發，走一趟七彩天弓路

　　天弓，就是客語的彩虹，七彩天弓路線是龍肚國小學生從幼稚園到六年級，一年要走一條的秋季遠足路線。

　　龍肚國小善用學校所在的多樣地景，以及豐厚的歷史文化、常民產業與社區脈動為教材，從生活出發，引導孩子將社區當作一個大教室。一般遊客也不妨參考校方精心規劃的天弓路線，以雙腳或腳踏車深度認識多彩繽紛的美濃。

### 紅線〔幼稚園〕

**龍貓森林之旅**（1公里）

生態池→後山步道→林間教室→山頂平台

登上學校後山，眺望龍肚庄。

### 橙線〔一年級〕

**老虎孃的神話之旅**（約1.5公里）

龍東街（東角）→東角伯公→龍蘭街（牛欄窩）→竹扶人壇→一本書道院

學校南面的牛欄窩是個幽靜山村，更是當地〈老虎孃〉傳奇的發生地。

竹扶人壇

### 黃線〔二年級〕

**柳塘尋魚浪**（約2公里）

龍山（龍龜對話）→凌雲橋湧泉→柳樹塘

清朝在地詩人朱鼎豫所寫〈龍肚八景〉中的「柳塘魚浪」，即描寫此處。

柳樹塘

### 綠線〔三年級〕

**茶頂話風情**（約3.5公里）

嶇嶠巷→朱屋夥房→石頭伯公→茶頂山山徑→天雲宮→老茶樹

茶頂山早年有成片野生茶樹，〈龍肚八景〉中的「茶頂晴嵐」即描寫此區。

茶頂山天雲宮

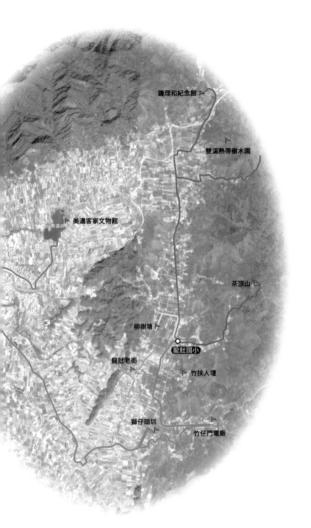

龍肚老街上斗笠店

### 藍線〔四年級〕

**庄頭庄尾打卡趣**（約3公里）

小份埤塘伯公→龍肚老街→清水宮→龍肚會館→斗笠店→龍亭（敬字亭）→里社真官伯公→美龍行棉被店→鍾富郎派下夥房、伯公、菸樓

龍肚庄還保有客家夥房、祠堂、敬字亭，以及販賣斗笠、棉被、豆腐等老店。

### 靛線〔五年級〕

**森林與文學的對話**（約8公里）

詹屋夥房（茶工廠）→開基伯公、蛤蟆漂水→山歌原鄉九芎林老街→鍾理和紀念館→雙溪熱帶樹木園

「鍾理和紀念館」是文學作家鍾理和的故居；「雙溪熱帶樹木園」為美濃著名環境教育場域，也是黃蝶翠谷的入口園區。

### 紫線〔六年級〕

**跟著水圳遊美濃**（約16.5公里）

竹仔門電廠→螺墩伯公→獅山大圳→十穴→下庄水橋→白馬名家宋屋學堂→德勝爺→粄條街午餐→邱添貴派下夥房→美濃文創中心→舊美濃橋→錦興藍衫店→南柵門渡船口→東門樓→美濃湖賞鳥→野蓮塘→美濃客家文物館

1908年，日本政府在荖濃溪興建竹仔門發電廠，供給高雄港及旗山電力。發完電的餘水，則以獅仔頭圳灌溉農地，也成洗衣、戲水好地方。

雙溪熱帶樹木園

獅仔頭圳

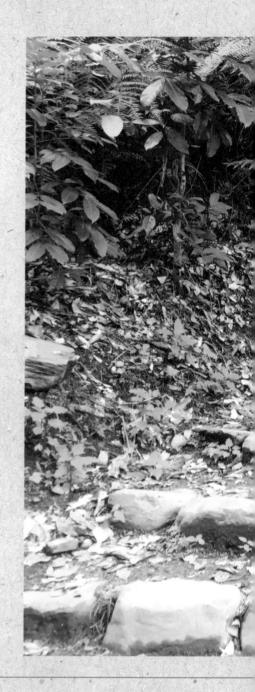

# 17

台東縣
## 知本七里香步道

# 與山羌一起走在
# 森林路上

文‧攝影｜文耀興（景觀設計師）

　　對社會大眾而言，工程經常被貼上破壞環境的標籤；對於工程背景的人而言，手作步道可能是不切實際的理想。

　　但知本森林遊樂區的七里香步道卻是貨真價實、採取公共工程發包模式，同時落實手作步道精神的一條步道。為了讓野生動物安心生活、遊客安全體驗自然，在團隊多次踏查、找出適切工法的努力下，創造了平衡與雙贏——七里香步道是一條平緩好走、充滿特色，既友善人類，同時也友善生物的夢幻步道。

## 步道小檔案

▶所在縣市：台東縣
▶海拔高度：220～370公尺
▶里程：約1.1公里
▶所需時間：20～30分鐘（單程）
▶路面狀況：天然土石路面
▶步道型態：雙向進出

▶難易度：低
▶所屬步道系統：知本國家森林遊樂區步道群
▶周邊串聯步道：知本國家森林遊樂區步道群

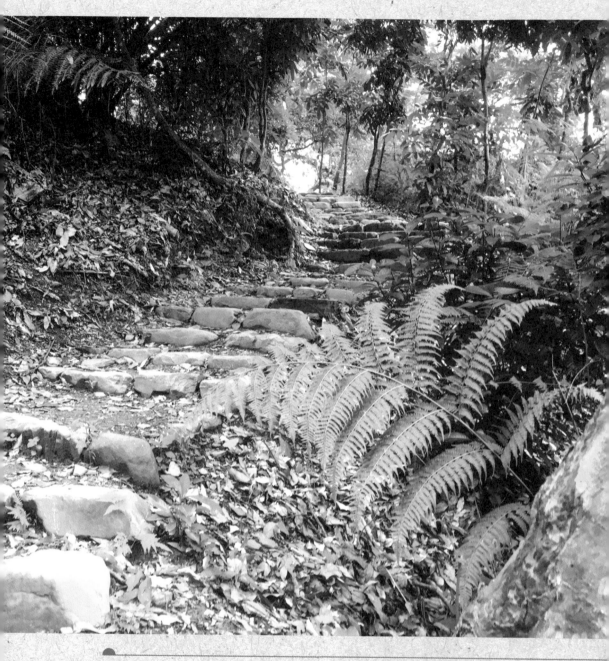

**步道特色**

▶全線皆於林蔭下行走 ，清涼舒適。

▶部分路段可遠眺太平洋，風景優美。

▶典型的季節性乾旱的熱帶雨林，森林茂密，生態豐富，主要代表性植物是榕樹、茄苳、七
里香及咬人狗。

▶野生動物眾多，山羌尤其常見。

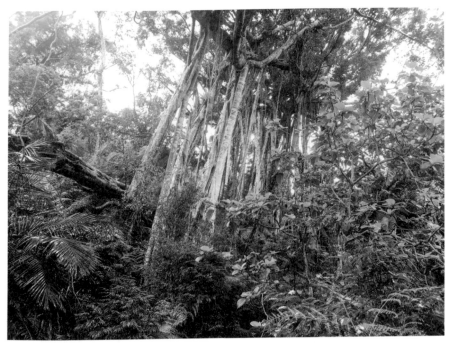

白榕的支柱根又粗又多，形成「千根榕」奇景，是知本森林遊樂區的特色景觀。

　　位於台東的知本國家森林遊樂區，海拔高度125～650公尺，年均溫約22℃，屬於有季節性乾旱的熱帶雨林，茂密的森林有著豐富的生態及自然環境。這個環境孕育出的主要代表性植物是榕樹、茄苳、七里香及咬人狗，白榕支柱根形成的「千根榕」自然奇景，亦是知本森林中重要的特色。

　　七里香步道位於森林遊樂區的「營林區」內，其中人工林以台灣光蠟樹、大葉桃花心木林為主，但尚留有數量不少的原生七里香，因此被命名為「七里香」步道。

## 一條從無到有的夢幻步道

　　七里香步道其實是於2017年新闢的步道，因前一年，尼伯特颱風造成遊樂區內的榕蔭步道與周遭邊坡嚴重損害，台東林管處綜合現況評估下，決定在園區南側

知本森林較為陰暗潮濕，可以見到四片葉子兩兩對生在莖頂、模樣特別的台灣及己（四葉蓮）。

地質較為穩定的範圍內，闢建一條能夠串聯周遭既有步道與景點，同時滿足遊客需求，但不妨礙野生動物棲息的自然步道。

我們公司從政府採購公報看見了這個案子，覺得很有興趣。招標委託的工作內容幾乎涵蓋園區主要的步道網，但需求書中提到一條神祕的「新設」步道，到底起點在哪裡呢？我立即帶領工作團隊，從台北遠征知本森林遊樂區進行事前調查。

我們花了兩天的時間，進行地毯式的步道調查與盤點，終於搞清楚這條神祕步道合宜的串聯起迄點。

在這過程中，還發現一個有趣的議題，園區中最熱門的步道路線，居然是我覺得最陡、走起來最累的「好漢坡步道」！經過訪談得知，原來大部分遊客因為時間有限，且不知園區步道有何特色，因此選擇最具挑戰性、直線距離最短的好漢坡步道來走，然後拍張長長的連續階梯照片，完成到此一遊。

這個現象激起團隊雄心，我們不想要做一條一般淺山常見的、只考慮使用者的「罐頭步道」，試圖打造一條平緩好走、充滿特色，既友善人類，同時也友善生物的夢幻步道！

## ◀ 步道工法設計手冊 ▶

台灣許多步道工程只注重施工規範，導致產生過度設計，破壞了許多步道的自然面貌。為此，千里步道協會與艾力肯創意生活有限公司，共同協助林務局彙編了《步道工法設計手冊》，於2018年問世。

團隊分析多年來台灣的步道問題與施作經驗，並參考美國、紐西蘭、英國、日本的工法手冊與案例，提出一套嶄新的步道課題判斷，以及工法設計思考與檢索系統。

這本步道工法設計手冊，總共歸納出十五大步道上的常見問題，綜整出上百個步道工法類型，真正將問題、環境與工法三者關聯起來，成為了可以對應操作、交互檢索的系統，讓參與步道工程的人員可依步道所屬環境特質，尋找相對應的步道工法，減少過多或不當的步道設施物。

手冊中佐以大量台灣在地實務案例經驗，是很適合本土參照的實用工法手冊。七里香步道的設計，也正好以此手冊的內容，反覆檢視步道環境與課題，分析得出的最適合的工法。

## 在工程中運用手作步道精神

如何實現這個夢想呢？「考量環境生態」、「設定環境承載量」、「盡量就地取材」、「重視常態維護」，這些手作步道精神，我們覺得非常適合運用在本案中。

但是，我們必須解決第一道難題——僵化的步道工程認知。在公共工程採購制度下，廠商考量利潤與驗收容易，經常採用過度設計的設施、大量標準化的材料等，而這正是讓步道不那麼「友善」的一大因素。

如何在充滿限制的典型勞務委託計畫中突破，讓業主願意接受非典型的手作步道精神設計工程呢？

所幸，之前我們和林管處合作過以手作步道方式修整嘉明湖國家步道，那次經驗帶來的信心，讓林管處給予團隊充分的信任。帶著林管處的託付與成就一條夢幻步道的熱情，團隊於是展開新步道的定線工作。

## 誤闖動物私樂園

最初幾次的環境調查與定線作業，像極了叢林冒險，我們時而穿梭在充滿荊棘與倒木的林子，時而必須謹慎小心地通過陡峭邊坡。台東的夏季高溫，讓做調查的我們渾身汗濕，像是經歷了一場三溫暖；雨天雖然較涼爽，山坡卻因此泥濘濕滑，也沒讓團隊成員有多好過，踏查路上不時聽見成員因陷入泥濘或滑

生性機警的山羌，是知本森林遊樂區的常住居民。

### 生態焦點 —— 山羌排遺

咦？是誰將「正露丸」打翻了？步道上經常可見一粒粒有如黑色藥丸的顆粒，原來是山羌留下的排遺（糞便）！山羌是台灣原生的草食性鹿科動物，正是這片森林的主人之一，在七里香步道上，經常可以聽到牠那類似犬吠的叫聲，牠因此也有「吠鹿」的別稱。除了聽見牠的叫聲，偶爾所見的排遺，也是牠曾走過這裡的證明。山羌生性機警，一般不容易見到牠的身影，不過以手作步道理念打造的七里香步道，對環境擾動少，常有機會發現山羌就在步道旁的林子裡吃食植物嫩芽與漿果。若有機會親臨七里香步道，記得放慢腳步、靜靜觀察，或許這位可愛的森林精靈正走近你身邊！

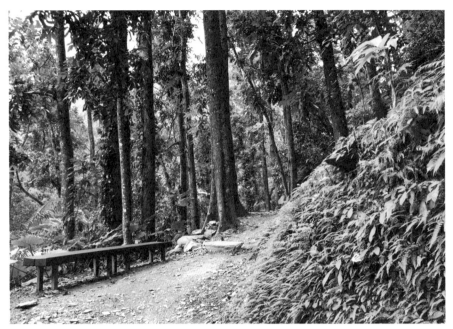

友善環境的七里香步道，沿途綠意盎然，步道邊坡上也長滿了蕨類。

跤的驚聲尖叫……經過這樣一次又一次深刻且辛苦的調查，終於慢慢理出了七里香步道的雛形。

調查過程中，在團隊成員的尖叫聲之下，經常還能聽到的，是山羌、藍腹鷳等動物在林中快速奔離的聲音。原來，我們是闖進野生動物住家的冒失鬼！這些聲音傳達了一個重要訊息：這樣的路線非常接近野生動物的棲息地。為求慎重，我們在計畫中加入了生態檢核團隊的協助，並在他們的專業建議下，修正部分步道路線，避開生態熱點。

## 遊客與野生動物的平衡雙贏

手作步道原則中所強調的「設定環境承載量」，是依循著學者LaPage於1963年提出的概念。

他使用了兩個指標要素，一是「生物承載量」，強調遊憩資源的開發利用，不會破壞自然生態環境；二是「美學的遊憩承載量」，遊憩資源的開發利用，必須使大多數的遊客能達到平均滿意水準以上，而當開發與使用的程度超過承載量

時，大量的遊客將直接導致平均滿意度下降 。

換句話說，知本這條新步道的闢建，必須採取尊重現地野生動物的方式，但同時滿足遊客的體驗，使之達到一個彼此都能接受的平衡雙贏。

於是，當定線完成，劃出生態熱點並予以迴避後，我們也必須考量遊憩需求，設定適合遊客的步道規格（如寬度為容許兩人並行的120公分）與相關設施。

一般步道設施的規劃設計，經常是設計師坐在辦公桌前「想」出來的。我們不願像「罐頭步道」那般，不經思索、無視差異地將設施、材料強行塞進大自然裡，而是希望能進行「因地制宜」的工法設計。於是，在事前進行小尺度的步道環境調查與判視，設計出將環境擾動降到最輕微的施工方式。林管處也在討論的過程中，與團隊共同腦力激盪，初步設計方案就這樣一點一滴凝聚眾人共識、慢慢形成。但是這時，另外的難題也隨之浮現。

## 就地取得的材料，如何編列預算？

因地制宜的設計，工程主要材料來自於現地取得的石材、砂土或倒木，雖然不用購買，但仍需要搬運、篩選乃至於初級加工。不同於制式材料已有相關的資料庫或廠商可詢價，就地取材該如何計價、預算內容如何量化，以避免日後發包工程產生爭議，這些工作竟然比在叢林裡找路還要艱鉅啊！

在團隊實地盤點，將步道周邊可用材料、資源分門別類，估算與統計數量，更將材料與工區的搬運里程仔細列出，我們才終於完成繁複的預算編列。

## 因地制宜，如何按圖施作？

然而，就地取材、因地制宜，希望減輕環境衝擊、融入現地環境的設計，卻

**生態焦點──水鹿咬痕**

有時在步道上，會發現光臘樹的樹皮被剝去一塊，一開始看到這畫面，真的讓人生氣，到底是哪個遊客搞破壞？經過觀察，發現原來「兇手」是台灣水鹿。但水鹿為何要吃樹皮？有個說法，認為可能是因為水鹿腸胃道裡有寄生蟲，所以會吃下樹皮，利用樹皮內的單寧來刺激腸胃排除寄生蟲。這個假說目前還未被科學驗證，足見大自然的奧妙無窮，值得我們持續的追尋探問。